贡布里希研究文丛

主编——范景中 杨思梁

U0135335

Papers of Forum on E.H. Gombrich

贡布里希论坛暨 文献展论文集

主编——孔令伟

GUANGXI NORMAL UNIVERSITY PRESS

广西师范大学出版社

桂林

贡布里希论坛暨文献展论文集
GONGBULIXI LUNTAN JI WENXIANZHAN LUNWENJI

出版统筹：冯　波
责任编辑：谢　赫
责任技编：王增元　伍先林
装帧设计：周安迪

图书在版编目（CIP）数据

贡布里希论坛暨文献展论文集 / 孔令伟主编. —
桂林：广西师范大学出版社，2020.4
　　（贡布里希研究文丛 / 范景中，杨思梁主编）
　　ISBN 978-7-5598-2608-4

　　Ⅰ．①贡… Ⅱ．①孔… Ⅲ．①贡布里希(Gombrich,
E. H. 1901-2001)－艺术评论－文集 Ⅳ．①J156.109.5-53

　　中国版本图书馆CIP数据核字（2020）第 025549 号

广西师范大学出版社出版发行

（广西桂林市五里店路9号　邮政编码：541004）

网址：http://www.bbtpress.com

出版人：黄轩庄

全国新华书店经销

广西广大印务有限责任公司印刷

（桂林市临桂区秧塘工业园西城大道北侧广西师范大学出版社

集团有限公司创意产业园内　邮政编码：541199）

开本：787 mm × 1 092 mm　1/16

印张：18.25　　字数：260 千

2020 年 4 月第 1 版　　2020 年 4 月第 1 次印刷

定价：68.00 元

目录

专题研究

综论

专题研究

贡布里希形式主义理论的上下文

—

邵宏

［广州美术学院］

格兰特·普克［Grant Pooke］和格雷厄姆·惠瑟姆［Graham Whitham］合写的《自学艺术史》［*Teach Yourself Art History*, 2008］一书开篇第一句话是："实际上没有艺术史这种东西，只有艺术的诸种历史而已。"［There really is no such thing as art history, there are only histories of art.］[1] 这里复数形式的"历史"指的是，事实上存在着不同的欣赏和解读艺术的方法和路径。就艺术史学生而言，我们到目前为止已知解读艺术的诸种方法一般包括形式主义［Formalism］、图像学［Iconography］、马克思主义［Marxism］、女权主义［Feminism］、符号学［Semiotics］、传记与自传［Biography and Autobiography］，以及心理分析法［Psychoanalysis］。[2] 而按照作者的说法，这第一句话实际借自恩斯特·H. 贡布里希［Ernst H. Gombrich, 1909—2001］那部艺术史的圣经《艺术的故事》［*The Story of Art*, 1950］正文的第一句话："没有艺术这回事，只有艺术家而已。"［There really is no such thing as Art. There are only artists.］[3] 贡布里希要告诉我们的是，并不存在大写和单数的"艺术"，有的只是复数形式的艺术家。换句话说，艺术观念是假定的，艺术活动才是实在的。面对实体和复数的艺术家，必须对复数的方法做出选择。贡布里希将其形容为："要想敲钉进墙就得使用钉锤，要想拧动螺丝就得使用螺丝刀。"[4] 由此，在

1　Grant Pooke and Graham Whitham, *Teach Yourself Art History*, new edition (London: Teach Yourself, 2008).

2　Laurie Schneider Adams, *Looking at Art* (New Jersey: Prentice Hall Inc., 2002), pp.135-149.

3　中译文采用范景中先生译文［贡布里希：《艺术的故事》，范景中译，杨成凯校，广西美术出版社，2015，第15 页］；另，有关这句话的原典和衍义，参见范景中著译《〈艺术的故事〉笺注》，广西美术出版社，2011，第186—190 页。版本下同。

4　范景中选编《艺术与人文科学：贡布里希文选》，浙江摄影出版社，1989，第2 页。

《艺术的故事》导论里，他将"艺术史"的功能归结为"可以帮助我们理解为什么艺术家要使用某种特殊的创作方式，或者为什么要追求某种特定的艺术效果"，以及他巧妙地使整部著作中的全部图例构成一个不间断的制像传统。例如他通过对毕加索《小提琴和葡萄》的分析，导出"这种做法在一定程度上标志着重返我们所谓的埃及人的原则"[5]的形式主义判断。我们大概可以得出一个结论：在面对作品时，贡布里希本质上是个形式主义者。尽管他受过深厚的图像学传统训练，并几乎于写作《艺术的故事》之时，还在《瓦尔堡与考陶尔德研究院院刊》[Journal of the Warburg and Courtauld Institutes] 上发表了一系列运用图像学方法研究象征性艺术的重要论文，但他从知觉心理学的最新成就出发，对再现性艺术、装饰艺术，甚至包括其他文化图像表现出的学术兴趣及其研究成果，更是令人惊叹不已。西方学者认为贡布里希的突出贡献在于将知觉心理学运用于风格分析。[6]

<div align="center">一</div>

言及艺术史研究中的形式主义方法，我们首先需要讨论贡布里希形式理论的学术传统，即从19世纪末至20世纪上半叶，德语国家的艺术史家阿洛伊斯·李格尔 [Alois Riegl, 1858—1905] 和海因里希·沃尔夫林 [Heinrich Wölfflin, 1864—1945] 的开创性贡献以及基于上述二位的理论又另辟蹊径的法国艺术史家亨利·弗西雍 [Henri Focillon, 1881—1943] 对"形式"概念的全面解读。

李格尔最初以对装饰艺术的研究来构建自己的风格理论。在其成名作《风格问题：装饰历史的基础》[Stifragen, Grundlegungen zu einer Geschichte der Ornamentik, 1893] 中，他将装饰艺术的历史设想为少数几个基本母题无休止、持续和不由自主地重复，新母题的出现，只是在漫长的岁月中由于人类不同族群的介入才产生的。他认为基本母题的内核具有不间断的历史连续性，它

5　　贡布里希：《艺术的故事》，第 37 页、第 574 页。

6　　Grant Pooke and Diana Newall, *Art History: The Basics* (London and New York: Routledge, 2008), p.29.

为艺术意愿的独立性、艺术的不可简约性和艺术自由提供了保证。在该著的导论中，李格尔首次谨慎地提出"艺术意志"［Kunstwollen］概念[7]，但这一概念后来在李格尔的理论中变得极其重要，它被视作一个时代世界观的具体体现。不过，在这部试图消弭18世纪以来横隔于"大艺术"［High Art］与"小艺术"［Low Art］之间学术鸿沟的著作里，李格尔最急于说明的是人类精神中审美欲求的自主和自由。他在讨论拜占庭艺术中的卷须饰［Tendril］时话锋一转："罗马帝国的艺术沿着自己的发展进程前进，处于上升阶段，而不像许多人要我们相信的那样正在走下坡路。"[8]这段话不仅表明李格尔将各门类艺术和非古典时期所有阶段的艺术都视作具有同等的意义，而且预示着他的另一部划时代、专论罗马帝国艺术的著作的写作计划。他在8年后出版，自称"书名与内容显然不相一致"［导论］的《罗马晚期的工艺美术》［Die späröische Kunst-Industrie, 1901］这部实为罗马艺术的专论中，更是将"艺术意志"的概念从工艺推演至"大艺术"，即建筑、绘画、雕塑领域。此时的李格尔已经超越了《风格问题》中残留的唯美理论，艺术的表现方式于他而言变得更为重要，他也越来越关心文化一致性与视觉领域自主性之间的关系。虽然他常常将"美"视为希腊的特殊贡献，但它只是更广阔、更具表现性领域的诸多艺术可能性中之一种而已。他进而不相信艺术史中的任何衰退或消亡的观念，并把艺术评价视为严格的相对活动。随着表现方式占据更为显著的地位，表现的目的也系统地证明了形式手段的合法性；或者反过来，理解形式手段应当严格地将其与之固有的表现动机相联系，而不是按照以前建立的形式标准来判断。在这部罗马艺术专论里，李格尔明确提出"艺术意志"才是艺术风格发展中的主要推动因素，因而艺术风格的发展动力来自艺术内部。"艺术意志"从早期观者对艺术品的触觉［Haptic］知觉方式，向着晚期的视觉［Optic］知觉方式发展，也就是从早期触觉的"近距离观看"

7　　亦可译为"艺术意图"［artistic intention］、"目的性"［intentionality］、"意志"［will］或别的什么。

8　　Alois Riegl, *Problems of Style: Foundations for a History of Ornament*, tr. Evelyn Kain (New Jersey: Princeton University Press, 1992), p.240.

［Nahsicht］发展到中期触觉—视觉的"正常距离观看"［Normalsicht］，最后达至晚期视觉的"远距离观看"［Fernsicht］。[9]李格尔以这种与心理学有着渊源关系的"形式发展三阶段"理论，替换了自瓦萨里以来艺术史写作中所惯用的生物学隐喻模式。

但贡布里希对李格尔的这种来自黑格尔的整体主义［Holism］提出批评："因为其每一阶段都不可避免，于是使得所谓'衰落'成了无稽之谈。"[10]

在李格尔《罗马晚期的工艺美术》出版14年之后，"现代意义的美术史研究开创者"雅克布·布克哈特［Jakob Burckhardt, 1818—1897］的学生海因里希·沃尔夫林，发表了被誉为20世纪上半叶美术史研究三大名著之一[11]的《美术史的基本概念——后期艺术风格发展的问题》［Kunstgeschichtliche Grundbegriffe: Das Problem der Stilentwicklung in der neueren Kunst, 1915］。事实上，沃尔夫林在25岁时写的第一部著作《文艺复兴与巴洛克》［Renaissance und Barock, 1888］里，便对文艺复兴和巴洛克时期的建筑、雕塑和绘画做过形式分析，试图辨明这几个阶段艺术之间的根本不同。对于巴洛克建筑的起源，他认为来自文艺复兴盛期的艺术形式向块面、宏伟、厚重和动态诸方面的转换[12]。之后在《古典艺术：意大利文艺复兴导论》［Die klassische Kunst, Eine Einfühlung in Die Italienische Renaissance, 1899］里，他又描述了绘画与雕塑从15世纪到16世纪的形式转换，重点分析了莱奥纳尔多·达·芬奇、米开朗琪罗、拉斐尔等艺术家的作品，却一反常规地对相关人物的传记材料略而不叙[13]。通过这两部著作，沃尔夫林确立了艺术史的风格史写作规范。在《艺术史

9　　李格尔：《罗马晚期的工艺美术》，陈平译，北京大学出版社，2010，第20—23页。

10　　贡布里希：《理想与偶像——价值在历史和艺术中的地位》，范景中、杨思梁译，广西美术出版社，2013，第48页。

11　　W. E. Kleinbauer and T. P. Slavens, *Research Guide to the History of Western Art* (Chicago: American Library Association, 1982), p.79. 另外两部名著是前述李格尔《罗马晚期的工艺美术》以及潘诺夫斯基的《图像学研究》［*Studies in Iconology*, 1939］。

12　　Heinrich Wöfflin, *Renaissance and Baroque*, tr. Kathleen Simon (London: Collins, 1964).

13　　Heinrich Wöfflin, *Classic Art: An Introduction to the Italian Renaissance*, tr. Peter and Linda Murray (London: Phaidon, 1952).

的基本概念》中，他提出了更具影响力的五对反题形式范畴：1. 线条与块面［Linear and Painterly］；2. 平面与纵深［Plane and Recession］；3. 封闭形式与开放形式［Closed and Open Form］；4. 多重性与整体性［Multiplicity and Unity］；5. 清晰与不清晰［Clearness and Unclearness］。他以这五对反题概念将全书分为五章，认为这五对概念适用于视觉艺术的所有媒介，每对概念又是两种视觉观察方式的两种历史[14]。沃尔夫林坚持认为，风格有着意欲改变的内在倾向，而从文艺复兴到巴洛克的风格转换，是不可逆转的、内在的、逻辑的进化。然而作为一个只注重描述而不进行解释的经验主义者，沃尔夫林拒绝讨论这种进化的原因。对于同时代的李格尔而言，风格的变化是一个开放的线性发展过程，这种发展运动既无进步也无衰退，所有的风格都有着同等的价值。但沃尔夫林相信封闭的循环中有着辩证的运动，在这种运动中，决定性的因素便是一种自我激活的力量，这种自我激活力在艺术现象中运作，是这个运动系统中的内在之物。

　　沃尔夫林理论的影响力来自他对作品的细致分析，尤其是对作品形态结构的分析，而不是来自历史理论和形而上的玄学。正如他的学生 W. 韦措尔特［W. Waetzoldt］所描述的："在沃尔夫林的讲堂里，弥漫着的是艺术家工作室的气息。"虽然在 19 世纪 80 年代和 90 年代，沃尔夫林受到雕塑家阿道尔·冯·希尔德布兰德［Adolf von Hildebrand, 1847—1921］和哲学家康拉德·菲德勒［Konrad Fiedler, 1841—1895］的形式美学理论的影响，但沃尔夫林是从视觉艺术的研究上升到理论的阶段，而不是相反。在讨论"古典"和"巴洛克"时，他的概念也只具有描述性的意义而不是规范性的定义，尽管他坚持认为他的概念可用来规定时代风格、艺术风格和民族风格。例如在《意大利艺术与德国艺术的形式感》［*Italien und das Deutsche Formgefühl*, 1931］一书中，他将 1490 年至 1530 年的意大利和德国艺术做了比较研究，认为

14　Heinrich Wöfflin, *Principles of Art History: The Problem of the Development of Style in Later Art*, tr. M. D. Hottinger (New York: Dover, 1950). 中文版，《美术史的基本概念——后期艺术风格发展的问题》，洪天富、范景中译，中国美术学院出版社，2015。

在这段时间里民族的形式概念和对形式的看法左右了这两个民族的艺术形态[15]。不过，对于沃尔夫林的这种整体主义，贡布里希正确地将之归为"没有形而上学的黑格尔主义"[16]。

毕业于巴黎高师，并工作于法国和美国两地的艺术史家亨利·弗西雍，他备受争议的形式主义理论，是在维也纳艺术学［Kunstwissenschaft］和李格尔的学术对手桑佩尔的学说影响下发展出来的。他在《罗马雕刻艺术》［L'art des sculpteurs romans, 1931］以及著名的《形式的生命》［Vie des Formes, 1934］中，坚持艺术形式作为生命实体，依据所采用的材料本质及其所处的空间位置而时时发展和改变。艺术形式自动性的内在发展，不依赖于政治、社会、经济环境等外在力量。发展的重要方面在艺术品的材料与技术方面："技术不仅是物质的，不仅是工具与手，还是思考空间问题的心灵。"[17]艺术品是物质与心灵相互作用的产物。他还强调观者与艺术品物理性接触的重要性，认为艺术品也因观者而动，观者只是观看形式，并以其他形式为背景对形式进行重组。[18]从20世纪30年代起，弗西雍在法国致力于将艺术史从传统哲学和考古学方法的束缚中解脱出来，因此而影响了一批学者。1992年，美国重印了弗西雍的美国学生乔治·库布勒［George Kubler, 1912—1996］早在1942年便翻译出版的《形式的生命》［The Life of Forms in Art］，再次引起学术界对弗西雍形式理论的兴趣。其实，贡布里希在《秩序感——装饰艺术的心理学研究》［The Sense of Order: A Study in the Psychology of Decorative Art, 1979］一书中，对弗西雍的形式理论曾做过相当篇幅的讨论。贡布里希对弗西雍强调"艺术史上的偶然因素、实验因素和创造因素"大加赞赏，但对其未将之运用于装饰艺术研究深表惋惜。[19]

15 Heinrich Wöfflin, *Italien und das deutsche Formgefüh* (Munich: F. Bruckmann A.G., 1931).

16 贡布里希：《理想与偶像——价值在历史和艺术中的地位》，第 60-61 页。

17 W. E. Kleinbauer and T. P. Slavens, *Research Guide to the History of Western Art*, p.43.

18 Henri Focillon, *L'art des sculpteurs romans* (Paris: E. Leroux, 1931; Vie des Formes, Paris: Press University de France, 1934). 另见弗西雍：《形式的生命》，陈平译，北京大学出版社，2011。

19 E. H. Gombrich, *The Sense of Order: A Study in the Psychology of Decorative Art* (London: Phaidon, 1979), pp.204-

<div style="text-align:center">二</div>

　　贡布里希从知觉心理学出发研究艺术的兴趣，也许主要受他的师兄、艺术史家兼心理分析学家恩斯特·克里斯〔Ernst Kris, 1900—1957〕的影响。克里斯1922年毕业于维也纳大学艺术史系，他还是心理分析理论的开创者西格蒙德·弗洛伊德〔Sigmund Freud, 1856—1939〕的早期弟子之一。1927年，克里斯受邀加入奥地利心理分析协会。20世纪30年代中期，弗洛伊德委托克里斯担任《图像》〔Imago, Zeitschrift für die Anwendung der Psychoanalyse auf die Geisteswissenschaften〕杂志的编辑，该杂志创办的目的就是在心理分析学和文化课题研究之间建立一个联系的领域。弗洛伊德逝世一年之后的1940年，克里斯移居美国，并在那里成为现代自我心理学〔Ego Psychology〕的主要倡导者。而在克里斯最后的25年里，受其影响至深的贡布里希，依据心理学、心理分析及艺术传统的规范方面的发现和推测，对再现性图像进行历史的研究。贡布里希比他的师兄克里斯小9岁，1933年从维也纳大学艺术史系毕业后曾与这位师兄一起研究过漫画。1936年贡布里希也是在克里斯的推荐下移居伦敦的，在那里成为伦敦大学瓦尔堡研究院的研究助理。

　　贡布里希从心理学角度研究视觉艺术的第一部专著是《艺术与错觉——图画再现的心理学研究》〔Art and Illusion: A Study in the Psychology of Pictorial Representation, 1960〕。作为对《艺术的故事》的理论阐述，该著一直被视作自潘诺夫斯基的《图像学研究》〔Studies in Iconology, 1939〕出版以来艺术史学史上最重要的一部著作，它们与之前李格尔的《罗马晚期的工艺美术》和沃尔夫林的《美术史的基本概念》共同构成了20世纪美术史研究的四大名著。[20]虽然贡布里希在这部著作中的发现和推测主要针对的是西方绘画的问题，但这些问题对所有的艺术而言都具有可资推演的共性：写实主义的本质、规范和传统在艺术中的作用、秩序以及创造者、观众，甚至听众在整个艺术过程中

207. 中文版见《秩序感——装饰艺术的心理学研究》，杨思梁、徐一维、范景中译，广西美术出版社，2015。

20　　W. E. Kleinbauer and T. P. Slavens, Research Guide to the History of Western Art, p.96.

的参与角色问题。在这部著作中，他运用知觉心理学、信息心理学和交流心理学的研究成果及有效理论来考察再现性艺术的历史。他提出的问题是：为什么再现性艺术会有一部历史？为什么提香与毕加索、莱奥纳尔多与康斯特布尔、哈尔斯与莫奈都以各自不同的方式再现现实世界？[21]对于这些问题，从前都是从技术的发展或者艺术家模仿自然的愿望等方面来做出回答，贡布里希则认为艺术家的分歧不在于模仿自然或"现实"，而在于艺术家对各自作品的经验。他写到，所有的再现性艺术仍然是观念性的，它属于艺术语汇的积累过程。即使是最写实的艺术，也要从我们称之为图式［Schema］的开始，从艺术家的描绘技术开始。这个再现技术不断得到矫正［Correction］，直到它们与现实世界匹配［Matching］为止。当艺术家将传统图式与自然相对照时——这是艺术家依据自己的知觉进行制作与匹配［Making and Matching］的过程——再现艺术的变化便发生了。简言之，再现性艺术的历史是被反复解释的图像的特殊传统的产物，对图像的反复解释来自由记忆力所引导的反应，而这些反应又受到艺术家在现实中的经验制约。因此，就如同他在《艺术的故事》中所展示的那样，贡布里希是依照艺术家的选择来看待西方艺术史的，而不是像黑格尔式的历史决定论者那样，依照神秘的外在力量对艺术家的影响来看待艺术史。

　　《艺术与错觉》的出发点是支配《艺术的故事》的那种传统理论，即"看"取决于"知"的理论，换言之，在所有的再现中都有知识的成分。贡布里希详述了他对传统的"视与知"［Seeing and Knowing］关系的修正。依据他对西方艺术风格发展的解释，"视"相当于对感觉或视网膜图像的自觉，"知"是处理诸多知觉或对象预测的要素。贡氏进一步认为，所有成人所体验的视觉图像都被知觉化或概念化地规定着，因为只有这样才能赋予混沌的感觉世界以秩序。

21　　Ibid., p.94. 另见，E. H. Gombrich, *Art and Illusion: A Study in the Psychology of Pictorial Representation* (New York: Pantheon Books, 1960). 及参照贡布里希：《艺术与错觉——图画再现的心理学研究》，杨成凯、李本正、范景中译，广西美术出版社，2012。

除了克里斯对他的影响，贡布里希还受益于卡尔·R. 波普尔［Karl R. Popper, 1902—1994］的反黑格尔主义哲学，因此他拒绝任何有关文化的结构整体理论和有关推动风格发展的内在驱动力理论。对于艺术发展的概念，他深深地怀疑传统的历史主义、决定论的定律以及有关风格进化本质的解释。贡布里希认为艺术史是一个经验性学科，因此艺术史的工作应当是描述具体的作品，而不是去寻找某些如李格尔的"艺术意志"那类的定律或解围之神［Deus ex Machina］。艺术史家的任务是经验地描述艺术作品中所表现的变化，而不是去推测和玄想它们为什么出现了变化。

另一位对贡布里希产生重要影响的人物是古典考古学家和理论家埃马努埃尔·勒维［Emanuel Löwy, 1857—1938］。贡布里希在上勒维的课时，对他组织的关于心理学法在古希腊自然描绘中的支配作用的讨论十分赞赏，他认为勒维是20世纪初试图探讨艺术何以有一部历史的大胆人物。勒维在他的名著《早期希腊艺术对自然的描绘》［Die Naturwiedergabe in der äteren Griechischen Kunst, 1900］[22]中研究了古希腊艺术的进化发展，并把记忆图像看作自然再现的源泉。贡布里希称该著"包括了进化论大部分值得保留的内容"[23]。此外，贡布里希还得益于阿比·瓦尔堡［Aby Warburg, 1866—1929］和施洛塞尔关于艺术中的传统和规范理论。然而贡布里希与上述人物不同的是，他提出了有关艺术传统的更全面和更有说服力的解释，他的解释建立在知觉心理学和其他科学领域更进一步的研究成果之上。

在后来的一些论文中，贡布里希将《艺术与错觉》中的理论和发现进一步细致化。例如在《艺术中的瞬间和运动》［Moment and Movement in Art, 1964］一文中，他就视觉艺术再现时间与空间提出了新的问题，认为艺术中运动的印象正如空间的错觉一样，"意义第一"［Primacy of Meaning］的原则决定了观众心理时间关系的重建。此外，他在《通过艺术的视觉发

22 Löwy, *Die Naturwiedergabe in der äteren Griechischen Kunst*, (Rome: Loescher, 1900).

23 E. H. Gombrich, *Art and Illusion: A Study in the Psychology of Pictorial Representation*, p.18.

现》[Visual Discovery through Art, 1965] 一文里[24]，进一步处理《艺术与错觉》里提出的视知觉问题，将研究对象扩大到几乎所有的图像，讨论了回忆[Recall] 与辨认 [Recognition] 在视觉经验中的作用。在《十五世纪绘画中的光线、形式和质地》[Light, Form and Texture in Fifteenth-Century Paintings, 1964] 一文中[25]，他将《艺术与错觉》中的一些方法运用到佛兰德斯和意大利绘画的具体事例中。他认为佛兰德斯绘画与意大利绘画在形式上的不同，不是像许多艺术史家所解释的那样是由于直接观察自然现象所导致的差异，而是由于画家各自的光与质感或肌理传统的差异，以及由这种传统差异所引起的系统性修正和完善方面的差异。贡布里希在其后的一些论文里，进一步讨论了他在《艺术与错觉》中所提出的知觉的潜在作用和肌理以及绘画作为再现和作为对象的双重知觉问题。他对"形式跟随功能"[Form Follows Function] 观点的进一步阐述和发展，形成了他对从古埃及到 20 世纪整个绘画史进行阐释的基础，并重点地运用这一观点解释莱奥纳尔多的作品。[26] 在《阿佩莱斯的遗产》[Heritage of Apelles, 1976] 这部论文集里，贡布里希主要关注再现现实世界的标准及其客观性问题。

三

贡布里希也深受李格尔的影响，他在学生时代便对李格尔研究装饰艺术史的《风格问题》大感兴趣。他的第二部从心理学出发研究视觉艺术的专著《秩序感——装饰艺术的心理学研究》，是作者对装饰这种无处不在却又莫名被人忽视了的人类创造活动毕生兴趣的结晶。该书在相当大程度上是以李格尔的研究为起点的，但贡布里希十分理性地回避使用"艺术意志"及所

24　　上述论文均收入 E. H. Gombrich, *The Image and the Eye: Further Studies in the Psychology of Pictorial Representation* (Oxford: Phaidon, 1982). 中译本见贡布里希：《图像与眼睛——图画再现心理学的再研究》，范景中等译，广西美术出版社，2016。

25　　E.H. Gombrich, Light, Form and Texture in Fifteenth-Century Paintings, in *Journal of the Royal Society of Arts* 112, pp. 826-849, Oct. 1964. 中译本见范景中编选《艺术与人文科学：贡布里希文选》。

26　　E. H. Gombrich, *Means and Ends: Reflections on the History of Fresco Painting* (London: Thames & Hudson, 1976).

谓"触觉—视觉"的反题概念。从该书的副标题我们可以看出它与《艺术与错觉》的关系:《艺术与错觉》阐述的是艺术再现的心理学,《秩序感》则对装饰设计心理学、形式秩序的创造及功能进行了深入的研究。不过,艺术再现的历史是对几何图形进行修正的历史,而装饰的历史则表明,人们只是把几何图形看成几何图形,并使它们以无数不同的排列方式相互组合、相互作用,以愉悦眼睛。正如贡布里希在该书的"导论"所言,在《艺术与错觉》一书中他始终强调"先制作后匹配"[Making comes before Matching],即首先制作最简单的图式,然后根据实际情况对该图式进行修改或矫正。如果要用类似的公式来概括《秩序感》的理论基础,他会将之归纳为"先摸索后把握"[Groping comes before Grasping],或"先寻找后发现"[Seeking before Seeing]。因而贡布里希的理论不同于任何刺激—反应理论,他认为应该把有机体视为具有能动性的机体。在周围环境之中,它的活动不是盲目进行的,而是在内在秩序感的指引下进行的。[27]

　　该书的导论部分介绍了自然中的秩序及其效用,提出了一种全新的图案研究方法。前几章论述的要点是维多利亚时代英国人对装饰的批评,对淳朴自然风格的崇尚以及对设计的争论。有关这些理论性问题的研究,拉斯金、欧文·琼斯和戈特弗里德·桑佩尔等著名批评家都曾做出了重要的贡献。贡布里希的研究则又增添了新的成果,它试图表明手工艺人的图案制作实践是对材料、几何法则和心理压力等限制因素的挑战所做出的反应。在随后的几章里,作者依据最新的研究材料,考察了视觉秩序的知觉及其效果。最后四章的主题是心理学与历史之间的关系。作者讨论了装饰传统的顽固性以及不断变化的风格,和各个时代的不同时尚又是如何促使这些传统逐渐发生演化的;还讨论了象征符号在装饰纹样的起源和使用中所起的作用,以及游移于魔术和幽默之间的怪诞图案产生的心理根源。在结束语里,贡布里希把装饰图案和其他艺术门类做了一些类比。通过这些类比,他把装饰设计的空间秩

27　　E. H. Gombrich, *The Sense of Order: A Study in the Psychology of Decorative Art*, pp.204-207. 中文版见《秩序感——装饰艺术的心理学研究》。

序与舞蹈、诗歌，特别是音乐的"时间图案"联系了起来。最后他还探讨了20 世纪下半叶产生的"活动艺术"。

"秩序感"原名"The Sense of Order"，"Order"意为"秩序"［另有"勋章"和"柱式"的意思，该书也讨论了这些内容］，"秩序"一词也很自然地使我们想起了格式塔心理学［The Gestalt Theory］。格式塔心理学强调的正是对秩序的知觉，并主张知觉有趋于简单形式的倾向，例如会把一个有"中断"的圆看成一个完形的圆。不过贡布里希与之不同，他认为，在秩序中，总是"中断"吸引了我们的注意力。如果在一个秩序中有很多中断，这些中断又组成了另一个不同程度上的秩序，那么，在被预测到的连续的多余度和秩序或非秩序中出现的新变化这两者之间，就总会存在一种张力，正是这种张力吸引着我们的注意力。正是在这种反应中，在为生存而进行的斗争中，有机体才发展了一种秩序感，并以此来充当知觉活动的框架。这一点特别重要，它构成了该书的理论与格式塔理论的基本区别。

贡布里希曾经说过，艺术发展的中心是再现，一边是象征，另一边是装饰。他通过《艺术与错觉》回应了艺术的再现问题，在《象征的图像》［*Symbolic Images, 1972*］中展示了美术史领域里图像学研究的最高成就，而《秩序感》则全面讨论了装饰艺术。《秩序感》发表三年后，贡布里希又出版了《图像与眼睛——图画再现心理学的再研究》，这次他把论题扩展到图片、摄影、制图等更宽广的范围，由此贡布里希从心理学出发的研究几乎囊括了图像的全部领域。

四

作为从心理学进入艺术形式研究的专家，贡布里希曾经为《国际社会科学百科全书》［*International Encyclopedia of Social Sciences, 1968*］写过"风格"［Style］条目。他对"风格"给出了一个极具包容性的界定："风格是表现或者创作所采取的或应当采取的独特而可辨认的方式。这个定义的适用范围之广可见于'风格'一词在当代英语中的众多用法。也许可以把这些用法简便

地归为描述用法和规范用法［Descriptive and Normative Usages］。"[28]这个定义可以作为我们讨论风格和形式问题的基础。

艺术史研究中最富于挑战性的问题是解释风格中的变化。从瓦萨里时代直到19世纪的近五百年艺术史，大部分风格演变模式都是以生物学的隐喻手法得到阐述的。瓦萨里相信风格类似于人类的生命周期，有诞生、成长、衰老和死亡。这一艺术史风格分期模式一直持续到19世纪查理·达尔文［Charles Darwin, 1809—1882］和他的同行们使这一理论精致化，"演化"和"生命"这类达尔文的术语才进入了艺术史家的词汇表中。 1850年以前的瓦萨里的追随者，主要对古典时代和文艺复兴这两个时期的艺术产生兴趣，因而这两个时期丰富的艺术现象都被削足适履地对应于生物学的生命周期。即使是那些从古典主义转向哥特式风格的研究者，也发现这个叙述模式相当有效。直至19世纪末，自然科学的成就和对新奇事物的兴趣，鼓励人们发现更为具体和较少规范的非古典艺术风格的演化模式。这种转变大概就是以李格尔、沃尔夫林以及弗西雍等人在艺术史学史上的贡献为标志的。

贡布里希在"风格"条目里曾经十分精到地分析过，引起风格变化的主要力量有两种：其一为技术改进，其二为社会竞争。

他认为，风格演变与技术发展二者之间的关系问题变得越来越受到人们的关注。文学与艺术的表现或创作的独特方式，亦即由某项技术所构成的风格特征，只要符合社会群体的需要就可能会保持稳定。然而，新技术的出现会影响选择的情境［Choice Situation］。换言之，由于技术的进步，从而使传统技术与革新技术并置为语言学家斯蒂芬·厄尔曼［Stephen Ullmann］在《法国小说中的风格》［Style in the French Novel, 1957］一书所指出的"同义"［Synonymy］，以供选择。厄尔曼曾就文学风格问题做过极为精辟的表述："有关表现力的全部理论的中心就是选择的观念［The Concept of Choice］。如果没有替换表达方式可供说话人或作者选择，那么无疑也就不会有风格。

28　　E. H. Gombrich, Style, *International Encyclopedia of Social Sciences* (NewYork: Macmillan, 1968), pp.352-361. 另见范景中选编《艺术与人文科学：贡布里希文选》，第84—103 页。

同义［Synonymy］——就这个术语的最广意义而言——是全部风格问题的根源。"厄尔曼的风格分析有四条原则：一、选择；二、任何风格手段具有多种效果的多重价值；三、标准的漂移；四、意义的激活。[29]

　　但是贡布里希也要求我们注意，技术革新对以技术为主导的领域的革命性影响力，并不能在以价值判断为核心的艺术领域生效。譬如沃尔夫林的学生，瑞士建筑史家西格弗里德·吉迪恩出版的《机械化控制：对无名史的贡献》一书中，将芝加哥屠宰场的传送带作为个案研究，并建议将其引入现代工业中[30]。而当代被称作现代工业标志的流水线生产方式实际来自吉迪恩的启发。在类似的情形中，革新技术一旦被了解和掌握，就可能会改变传统的程序风格［The Style of Procedure］。可是在另外一些由价值观起作用的场合和领域里（包括艺术），人文价值判断使得一些比较传统的手法依然被保留和珍惜。又如，当代电子分色技术与平版印刷技术使宣纸印刷复制不以肌理效果为追求的传统中国画成为可能，然而鉴赏家们还是钟情于原作。《二十四史》已有了极佳的平装点校本，但还要出传统线装本，并且价格要贵过前者几十倍。在这种情形下，古老风格的表现价值，往往随着新技术与旧方法之间差距的增大而增加。技术发展越快，新老方法之间的差距也就越大。在这种语境中继续维持老的方法，就不仅是单纯地做出一种风格选择，还表现了某种价值取向。

　　贡布里希提出，社会竞争和社会威望是引起风格变化的第二个因素。在"更大和更好"［Bigger and Better］这一口号里，"更好"指的是有目的的技术改进，"更大"指的是在竞争群体中有推动力量的展示作用。贡布里希列举：在中世纪的意大利城邦里，相互对抗的家族在建造高塔时相互竞争。那些高塔现在仍是圣吉米尼亚诺城［San Gimignano］的标志。有时，城市当局为了表示其权力，不允许别的塔尖造得高出市政大厅的塔尖。此外，各城

29　　S. Ullmann, *Style in the French Novel* (Oxford: Blackwell, 1957), p.6.

30　　Sigfried Giedion, *Mechanization Takes Command: a Contribution to Anonymous History* (New York: W.W. Norton, 1948).

邦也竞相建造最大的教堂，就像王侯们在园林大小、歌剧院气派或练马场设备上争高低一样。为什么某次竞争会突然采用这种而不是另一种方式，这一点并不总是容易讲清楚。但是可以肯定一点，一旦拥有高塔、大教堂或豪华轿车，在某个社会里成了一种地位的象征，竞争就往往会导致出现一些超越技术目的需要的过分发展。[31]我们会认为，这些过分发展属于趣味和时尚范畴，而不属于风格范畴，就像方法改进属于技术范畴那样。但是我们在分析风格的稳定性和可变性时，时尚和技术是应当考虑的重要因素。如同技术的压力，时尚的压力也为那些拒不跟随时尚、想要维护独立的人提供了可选择的另一种方式。比如今天那些仍恪守传统艺术的标准，拒不理会前卫艺术的艺术家，显然，他们的独立只是相对的，起码在当代的语境里他们以"不理会"这种间接方式，实际表达了对前卫艺术的批评，并且有的时候，选择独立者会比那些追随时尚者显然更为突出。假如他们有相当的社会威望，他们甚至可能会成为某种不落俗套的时尚，某种能最终导致新风格产生的时尚开创者。

　　贡布里希是将"趣味""时尚"与"风格"联系起来讨论的第一人，他的这一尝试给形式主义理论开辟了更广阔的天地。他将波普尔的"情境逻辑"[Logic of Situations]理论成功地用于分析时尚与趣味，并将时尚与趣味变化的情境因素描述为四个方面：一、竞争和膨胀；二、两极分化的争端；三、艺术与技术进步；四、社会检验与趣味的可塑性。[32]贡布里希对趣味与时尚的解释十分明确地指出趣味由社会情境所决定，因此它具有强烈的社会与政治意味。正如风格具有稳定性和可变性两方面，趣味也具有易变性与固有性两个方面。趣味一方面表明它是一种不需要特殊知识或训练的洞察、批评和知觉的不变特质，正如它在味觉的领域；另一方面又显示出它对流行时尚的主动反应，恰如贡布里希所描述的那样。因此趣味既指批评标准，又指对对象的热情。有趣味的人，既指那些知道自己喜欢什么和为什么喜欢的

31　　范景中编选《艺术与人文科学：贡布里希文选》，第88—92页。

32　　贡布里希：《理想与偶像——价值在历史和艺术中的地位》，第64—89页。

人，还指那些只知道大家喜欢什么的人。总之，趣味的概念包括了作为生物的人和作为社会的人的双重本质。而在艺术的全部过程中，它既指对艺术形式的创造，又指在艺术欣赏的过程中无法言说的心理因素和被反复解释的文化内涵。换言之，从心理学出发的形式主义，不仅由于贡布里希"观看者的本分"理论而得以完善，更获得了文化史的响应。

《博多尼书评》：贡布里希早期的一次思想实验

陈平

［上海大学美术学院］

古代晚期美术史一而再，再而三地成为方法论思考的试验场。

——贡布里希《博多尼书评》

《博多尼书评》［Bodonyi Review］[1]是贡布里希早年在维也纳发表的一篇理论文章，借他的同学博多尼［Josef Bodonyi］[2]的博士论文为契机，借鉴心理学、语言学和社会学方法对李格尔等学派前辈的理论进行检验。通过对这篇文章的解读，我们可以了解贡布里希在美术史观念形成期所受影响的一个侧面，尤其是在他遇到波普尔之前。

这篇文章可以看作贡布里希早期的一次思想实验。其实当时的维也纳本身就是20世纪各种思想观念的一个大实验室。在施洛塞尔的影响下，贡布里希对学派"祖父"李格尔的理论产生了怀疑。与学派前辈的思想交锋，成

1　贡布里希：《J. 博多尼，〈古典晚期绘画构图中金色底子起源和意义〉》["J. Bodonyi, Entstehung und Bedeutung des Goldgrundes in der spätantiken Bildkomposition", Arhcaeologiai Értesitë, 46, 1932/1933]，《美术史文献批评报道》[Kritische Berichte zur Kunstgeschichtlichen Literaur, 5, 1932/3, published in 1935]，第65—75页。

2　博多尼［1908—1942］，布达佩斯人，1932年以《古典晚期绘画构图中金色底子起源和意义》一文获博士学位，指导老师是施洛塞尔［Schlosser］和赖施［Reisch］。毕业后博多尼回到布达佩斯，没有找到工作，于1942年在俄罗斯的纳粹集中营中被害。参见 https://www.univie.ac.at/geschichtegesichtet/j_bodonyi.html。

了他美术史研究的起点。在施洛塞尔的研讨班上，贡布里希读了李格尔的
《风格问题》。在撰写博士论文时，贡布里希选择了罗马诺的手法主义建筑为
题，想验证将手法主义研究运用在建筑上的可能性。但经过自己的调查与思
考，贡布里希总是得出与前辈截然不同的结论。他认为，李格尔在《风格问
题》中构建起来的线性纹样发展史只是一个推想而已；他通过对罗马诺手稿
与草图以及赞助人档案材料的调查，并未找到当时流行看法的证据，即手法
主义是一场深刻的精神危机的产物。在撰写这篇书评之前，他又仔细研读了
李格尔的《罗马晚期的工艺美术》，对"形式的历史"产生了深深的怀疑。

一

这篇书评涉及对罗马晚期艺术的解释问题。关注历史的过渡期，关注以
往历史学家忽略的时期，是维也纳美术史学派的传统，这与柏林学派注重艺
术鉴定和名人传记截然不同。维克霍夫、李格尔和德沃夏克均如此，李格
尔还新创了"罗马晚期"这个概念（或称"古代晚期""古典晚期"）。以往
的美学理论总是高度评价古典艺术，简单地认为罗马晚期是古典艺术的衰
落期，是"黑暗中世纪"的前奏。在文化史家布克哈特的《君士坦丁大帝时
代》于1852年出版之后，这个历史时期进入史学家的视野。李格尔在艺术
史领域中提出了如何解释和评价罗马晚期艺术的问题，而理解罗马晚期也就
成了理解中世纪艺术的一个前提。

在罗马晚期艺术中，有一个局部现象在19世纪与20世纪之交尤其引人
关注，即在马赛克镶嵌画与抄本绘画中经常出现金色底子。它是一种空间表
现，还是一种具体的再现母题，抑或是一种象征符号？它在画面上的构图功
能是什么？其出现的动因是什么？我们都知道，罗马帝国晚期的艺术风格逐
渐背离了古典艺术的传统，的确发生了巨大的变化，但这金色底子似乎有点
神秘，引起了考古学家、美学家和艺术史家的种种猜测，因为对它的理解涉
及对这整个时期艺术风格变化的理解。

李格尔从纯形式分析的角度进行探究，并将形式直接与世界观联系起

来，尤其是将形式发展的驱动力归于从触觉走向视觉的"艺术意志"，这种
"新活力论"的因素引起了施洛塞尔的疑虑。[3]他有意识地引导学生对这一问
题进行方法上的反思，安排他研讨班上的学生博多尼写一篇关于金色底子的
文章，后来又要求其发展成一篇博士论文，看是否可以找到一种更为合理的
替代性解释。这个任务其实是由贡布里希完成的，因为当博多尼因这个题目
而陷入困惑之时，正是贡布里希帮助了他。[4]博多尼的博士论文以匈牙利文
缩略本的形式出版，贡布里希写了一篇书评。

　　但《博多尼书评》并不是一般意义上的书评，只是话题涉及博多尼
博士论文的内容。贡布里希开篇即说，这不是对他论文的批评，而是他
们之间讨论的继续。文章的基本思路是以叙述维大心理学教授比勒［Karl
Bühler, 1879—1963］对该问题的考察为主线，以各种理论，尤其是李格尔
的解释为对照，进行批判性的评述。

　　比勒是20世纪早期大名鼎鼎的德国心理学家，早年毕业于弗赖堡大学
医学院，后来当过实验心理学创建者之一屈尔佩［Oswald Külpe］的助手，
曾在波恩、慕尼黑大学任教，一战后，任德累斯顿高级技术学院教授。1922
年，他已43岁，被任命为维也纳心理学教授，直到纳粹于1938年兼并奥地
利。他当时曾被维也纳纳粹当局囚禁数月，后得朋友相助出狱，流亡美国。

　　在维也纳的16年，是比勒理论研究最多产的时期。他在维大建立了心
理学研究所，引入了实验心理学，该研究所接受了洛克菲勒基金会为期十年
的研究资助；他开设了各种心理实验课程，还应邀去美国讲学，1929年被选

3　施洛塞尔说，"实际上，李格尔的历史建构中存在某种类似新活力论的因素：'艺术发展'源于'民族精
神'［Volksgeist］，成为一种概念的拟人化或比喻，就像一个由内在必然性统治的拟人化的生物体"。施洛塞尔：
《维也纳美术史学派》，张平译，北京大学出版社，2013，第59页。

4　贡布里希在致包科什［Ján Bakos］教授的一封信中讲述了这件事的来龙去脉，此信是贡布里希读了他的
文章《维也纳学派的第168位毕业生：贡布里希所修订的维也纳学派的观念》["The Vienna School's hundred and
sixty-eighth graduate: The Vienna School's ideas revised by E. H. Gombrich"]之后写的回信。此文收入理查德·伍德
菲尔德［Richard Woodfield］编《贡布里希论艺术与心理学》［Gombrich Art And Psychology (Manchester: Manchester
University Press, 1996), pp.236-257］。贡布里希的回信附于该文之后［pp.258-261］，中译本见拙文《美术史学史上
的一个片断：罗马晚期镶嵌画金色底子的三种解释》的附录，《新美术》2018年第1期，第26—28页。

为德国心理学协会主席。比勒一生涉及许多专业领域，50岁之前他的贡献在于思维心理学、知觉心理学、格式塔心理学、儿童精神发展心理学，以及心理实验与自然观察，之后致力于语言理论研究。他的两部著作《表现理论》[Ausdruckstheorie, 1933] 和《语言理论》[Sprachtheorie, 1934] 被认为是他在语言学方面最重要的贡献。他主要从功能方面来阐释他的语言理论，正是这一点对贡布里希影响很大，本文最后会做简要介绍。作为一名教师，比勒的普通心理学课程和实验课程都引人入胜，吸引了世界各地的年轻学子。[5]

　　贡布里希在《五十年前维也纳的美术史与心理学》一文中回顾了他求学的那个年代，美术史与心理学在维也纳的互动：美术史家走向心理学，心理学家也研究美术史。此文的后半部分花了不少篇幅专门谈到了比勒，可见他对比勒的美术史研究印象非常深刻。贡布里希参加了比勒的实验课程，与他的学生交往密切，甚至充当了实验的被试。[6] 比勒的课程将他引向了比勒的著作，了解到这位著名的心理学家也研究美术史。比勒也像施洛塞尔一样，从不热心于构建心理学的体系，他是一个眼界开阔、思维活跃的学者，同时也是一位历史学家，经常运用丰富的艺术史知识作为语言学研究的例证。他是将实验心理学引入维也纳的心理学家，在工作中总是去追寻可以验证的客观知识，或许正是这一点吸引着贡布里希。

<div align="center">二</div>

　　文章一开始，就古代晚期研究，贡布里希便提出大体有两种相对立的方法。一是李格尔的"美学的"方法，将艺术作品看作"平面上与空间中的形状与色彩"。李格尔在《罗马晚期的工艺美术》一书中，以一种纯形式分析

5　　关于比勒的生平与学术成就，可参见 Hedda Bolgar, "Karl Buhler. 1879–1963", The American Journal of Psychology, Vol. 77, No. 4 [Dec., 1964], pp. 674-678; Bugental, J F; Wegrocki, H J; Murphy, G; Thomae, H; Allport, GW; Ekstein, R; Garvin, PL [1966], "Symposium on Karl Bühler's contributions to psychology", The Journal of General Psychology [published Oct 1966], 75 [2d Half], pp.181–219.

6　　贡布里希：《五十年前维也纳的美术史与心理学》，中译本收入《维也纳美术史学派》，张平译，北京大学出版社，2013，第 216 页。

的方法来解释金色底子现象，认为这金色底子是一种"理想的空间基底"。所谓"ground"［基底］，指的是绘画或浮雕作品中的背景面或基底面[7]，图画的母题作为"图形"［figure］被安排在这"基底"面之上。细读过李格尔书的人都明白，他在书中不厌其烦地通过"图底"关系来分析构图中各种形式要素的构成，从而解释艺术风格的历史发展。古代的知觉方式是触觉的，一个个带有触觉感的母题，作为图形排列于基底面上；而现代人重视视觉，母题和谐地融于无限深远的空间之中。在这样一个发展图式下，李格尔提出这金色底子是具有一定空气感的空间，它的功能是将母题与背景隔离开来，从而形成了一种"理想的空间基底"，它为现代艺术中的无限空间开辟了道路。[8]贡布里希当然熟悉李格尔的这套方法，他指出这种理论源于艺术家希尔德布兰德的视觉理论，也受到维也纳大学的美学教授齐美尔曼影响。

与之相平行的另一种方法，是比勒尤其是克罗齐的方法，"将美学视为表现的科学"，"试图把握艺术与语言的统一性"。比勒的工作基于"语言史"而非"审美史"，这就暗合了贡布里希导师施洛塞尔的语言学倾向。受到克罗齐的影响，施洛塞尔对于形式分析和风格史不感兴趣，他眼中的艺术史即艺术语言的历史，只有那些一流的大师，才有资格创造出"风格"。[9]而比勒当时的学术重点，也从心理实验转向了语言学研究，这就为理解古代晚期艺术提供了新的可能性：

> 比勒的工作，从一个局部问题开始，想要在"维也纳学派"这一他偏爱的工作领域中，提出关于艺术作品性质的更新颖的构想。为达到这一目的，他以自己的研究（未发表）详细探讨了这一领域最重要的理论

7　不熟悉李格尔形式分析的语境便不易理解，所以有人误译为"地面"。

8　李格尔：《罗马晚期的工艺美术》，陈平译，北京大学出版社，2010，第 8 页。

9　施洛塞尔：《造型艺术的"风格史"和"语言史"》["'Stilgeschichte' und "'Sprachgeschichte' der bildenen Kunst"]，载《巴伐利亚科学院会议报告：哲学与历史卷》[Sitzungsberichte der Wissenschaften. Philosophisch-historische Abteilung]，第一册，慕尼黑，1935，第 32—33 页。参见张平：《施洛塞尔：造型艺术的"风格史"和"语言史"》，《新美术》2016 年第 1 期，第 66—67 页。

成果以及李格尔的《罗马晚期的工艺美术》，试图表明，对于新的前提条件做出解释，可以针对具体问题给出比李格尔的论点更多的答案。这一试验已经获得了成功。[10]

比勒将金色底子从审美的或形式的意义中独立出来，将它看作是一种艺术手段［künstlerischen Mittels］或艺术语言进行调查。当然这离不开心理学的研究。贡布里希引用了他的原话并表示了赞同："任何美术史分析，无论方法如何，都含蓄地包含了大量的心理学假设与前提，对我们来说与其……默不作声地引入，还不如分别提出来更好些。"[11] 接下来，贡布里希评述了比勒的研究成果。

三

第一步是要对金色底子的感官性质或知觉效果进行考察。这闪闪发亮的金黄色，给人一种光的印象，它以稀疏的马赛克表现出来，像是一种密实表面，就像是阳光下的积雪[12]，并未给人一种空间的印象。世界各地古老民族用金色象征太阳光辉的例子不胜枚举。除光的象征含义之外，金色还有一种物质特性，它是一种贵重金属，即金子。所以，"在某种程度上，金色穿透了艺术作品中的错觉世界，将它转变为一种物质的、珍贵的东西，具有一种内在可能性，使得原始的、镶嵌宝石的圣像清晰夺目"。[13] 因而，金色底子

10　德语原文：Die Arbeit B.s, die von einem Teilproblem ausgeht, will neuere Vorstellungen vom Wesen des Kunstwerks an diesem bevorzugten Arbeitsgebiet der "Wiener Schule" erproben. Sie setzt sich zu diesem Zwecke in einem eigenen [nicht mit veröffentlichten] Exkurs ausführlich mit der bedeutendsten theoretischen Leistung auf diesem Gebiet, mit Riegls "Spätrömischer Kunstindustrie" auseinander und versucht im Grunde zu zeigen, daß eine Deutung von neuen Voraussetzungen her mehr Antworten auf konkrete Fragen zu geben vermag, als Riegls Thesengebäude. Dieser Beweis ist wohl gelungen. 贡布里希，引自《博多尼书评》，载《美术史文献批评报道》。

11　德语原文："Jede kunsthistorische Analyse, wie immer sie methodisch aufgebaut sein mag, enthält implizite ein gut Teil psychologischer Annahmen und Voraussetzungen, die uns besser scheint, getrennt vorauszuschicken, als ... stillschweigend einzuführen." 贡布里希，引自《博多尼书评》，载《美术史文献批评报道》。

12　这里贡布里希引用了比勒的《色彩模式》[Die Erscheinungsweisen der Farben, Jena 1922] 一书中的说法。

13　德语原文：Durchbricht doch das Gold bis zu einem Grade die Scheinwelt des Kunstwerks, indem es dieses zum

便含有宗教礼拜的象征含义。顺着语言学的思路，便可提出这样的问题：在古代晚期，光意味着什么？光的形而上学说教，在早期教父的教诲中，在《圣经》中反复回荡着。如《诗篇》第36篇：

> 神啊，你的慈爱何其宝贵！世人投靠在你翅膀的荫下。
>
> 他们必因你殿里的肥甘得以饱足，你也必叫他们喝你乐河的水。
>
> 因为在你那里有生命的源头，在你的光中，我们必得见光。

在这初步的调查之后，文章转向了出现金色底子的第一批历史实例的考察。比勒选择了罗马大圣马利亚教堂［S. Maria Maggiore］的镶嵌画。面对具体作品，考察似乎与前面的调查出现了矛盾。正如一个词的含义放到其特定的语境（即上下文）中便很容易理解。而这座教堂镶嵌画中的金色，是以一种不规则的条带形状，横向贯穿于画面的前景与背景之间。那么，作为一种图画构成的要素，它如何与画面形成统一的关系，以传达光的象征含义？

为了理解这种构图原理，必须转向第三步，即"发生论分析"［Genetischen Analyse］。在这里，贡布里希首先对潘诺夫斯基在《作为象征形式的透视》中的观点提出了质疑。潘诺夫斯基认为，文艺复兴时期线透视的发明，反映了现代人的"系统空间"观念，而古人不知道何谓系统空间，他们在艺术中表现了一种"非连续性空间"，称作"物体空间"［Dingraum］或"聚合空间"［Aggregatraum］。[14]贡布里希指出，潘诺夫斯基将这种负面的东西实体化，是一种危险的做法，因为"非一致的空间并不是一种统一的空间形式，聚合空间也不是现代意义上的空间"，金色底子只是一种基底，不是空间，它是将图像元素统一起来的一种手段：

materiellen kostbaren Ding umprägt, eine innere Möglichkeit, die die primitive edelsteinbesetzte Ikon deutlich macht.

14 潘诺夫斯基：《作为象征形式的透视》［*Perspective as Symbolic Form*, trans. Christopher S. Wood (Zone Books, 1996)］, p.39。

　　这是古人所知的最高程度的生动的统一性："事物之间"［Zwischen den Dingen］的模糊区域，也可以被视为一种真实的媒介，要么是水面，要么是轻雾。东方的山水画，如我们所知，以同样的方式赋予无法再现的空间以一种生动的印象，并将这一方式推向极端。在东方的传统文化中，往往设计成云雾的空间，将个体母题融入常新的"山水"作品。[15]

　　这就涉及一种完全不同的再现原理，一种新的构图法则，正如中国艺术中"计白当黑""密不透风，疏可走马"的构图原理。在古代晚期，正如绘画一样，浮雕也经历了这样一种背离古典艺术的过程：在图拉真和马可的纪念柱、安东尼的底座、卢多维安战役石棺、塞萨洛尼基的加莱里乌斯凯旋门、海伦娜石棺等作品上，我们可以看到，原本处于协调之中的个体事物逐步瓦解，景观的场景从远距离向前移动，人物被赋予了体量感而不再是环境中的片断，最终环境消失了，画面形成了一个图形网络。这种构图，所依据的不是投影的原理，而是一种抽象的秩序原理，最终构成了一种中性基底。

　　一个新的问题随之而来：古代晚期的艺术家"为何要选择金色来表现中性表面"？对于这个问题，比勒利用了最新色彩构成历史的研究成果，证明了古代晚期的艺术既经历了空间的分裂，又经历了色彩的分裂，也就是说，任何东西都是以其典型的视点与色彩来再现的。马赛克提升了单色调的色彩，使之达到最为饱和的状态，因此这种代表光的鲜明色彩就被选来表现这些不确定的中间区域。

四

　　到了这一步，作品本身的主要问题似乎就解决了，但作者还没有就此停

15　德语原文：Es ist der höchste Grad anschaulicher Vereinheitlichung, den die Antike kennt: das Unbestimmte "zwischen den Dingen" kann auch als reales Medium gesehen werden, sei es als Wasserfläche oder als lichter Nebel. Die ostasiatische Landschaftsmalerei ging bekanntlich denselben Weg, dem undarstellbaren Zwischen-Raume einen anschaulichen Sinn zu geben, und ist ihn bis zu Ende gegangen. Als Wolken und Nebel gestaltete Leerstellen verbinden die in der Tradition geformten Einzelmotive zu immer neuen "Berg und Wasser" Kompositionen.

步。接下来的问题是："形式结构的意义是什么？""使这类艺术作品的创作成为可能的驱动力是什么？"他的答案与李格尔以及德沃夏克的理论形成了对比。李格尔所谓的"艺术意志"所推动的触觉—视觉的两极运动，促使各个时期的所有艺术形式发生变化；德沃克夏则将艺术视为一种普世的、超个体的精神表现。贡布里希批评学派前辈的这些理论，在本质上是一种完全非历史的美学理论。

　　而比勒的问题是：整个图画创作的意义是什么？变化着的形式原理从何而来？贡布里希评论说，这些基本上是社会学的问题。在古代，艺术作品的功能是为观者展示一个故事场景，是一个统一的错觉世界，一个微观世界。在这个世界中，观者是从外部来观看，"就像是悲剧的观众"。所以对画家来说，最重要的问题是要选择一个最佳的表现时刻：并非是情节的高潮，而是这出戏剧中"最出效果的时刻"[fruchtbare Moment]，即整个事件的转折点，在剧中人物的心中引起了不同的反应。所以说古代艺术的"重点不在情节，而在反应"。

　　到了古代晚期，艺术的功能不同了，它肩负着向观者传达内容的任务，这一任务要求一种完全不同的形式结构。《和平祭坛》上仍然存活着的古代的艺术概念，必须让位于接下来若干世纪的一种完全不同的概念。从对情节的简略描绘（图拉真纪念柱）到事件的简单报道（马可纪念柱），再到简略的符号（地下墓窟绘画），实际上反映了艺术作品社会功能的变迁，这就是比勒借以推导出结论的一个"模型"[model]，体现了艺术作为一种语言的不同的功能。贡布里希深以为然："如果充分意识到这模型的特点，我认为，比勒的成果就比一般关于变形或表现性特征的论点更有效，更具实质性。"[16]

　　接下来，贡布里希对比勒的研究进行了概括，从形式变迁的描述进入了概念的归纳：

16　德语原文：Bleibt man sich indes dieses Modellcharakters voll bewußt, so scheinen mir die Resultate B.s durchaus gültiger und wesentlicher als allgemeine Thesen über geänderten Form- oder Ausdruckscharakter.

　　发展的既定特征如下：视觉图像单元相应瓦解（当然这从来也不是一
种空间单元），作者偏爱于一种独特的视图和独特的色彩，背离了人物与
环境之间的自然比例，背离了行动的人物本身之间的自然比例，放弃了
对纵深的暗示以及在画面上的并列，最后是对个体形状的程式化，从而
去物质化，以某些固定的姿势取代面部表情，最终表现出一般的姿势的
含义，所有这些实际上都属于图画书写［Bilderschrift］的理想类型的结
构特色。我以为，比勒论点的重要性就在于，与德沃夏克或李格尔相比，
本质上包含了一个可验证的陈述。因为每当艺术涉及某些清晰传达的内
容时，这些形式特点将被证明是整体构成中的决定因素之一（这一点也
适用于例如课本、传单和海报）。相比之下，内容的特殊性似乎不会进入
这些形式的特征，换句话说：德沃夏克的解释暂且尚不能被验证。[17]

　　"图画书写"这个概念是对罗马晚期艺术特征的绝妙概括，它基于艺
术的功能：功能变了，形式自然要跟着转变。格列高利大教皇有言："Nam
quod legentibus scriptura, hoc idiotis praestat pictura cernentibus.［Ep. XL 13］"［图
画将朗读的经文提供给白丁观看］，所以，对于古代晚期的艺术家而言，古
代艺术中那种"最出效果的时刻"是没有意义的，他们要将整个事件的大致
过程描绘在画面上，其背后的驱动力是对画面内容的清楚明白的表达，以利
于观者的读解。"图画书写"的概念再一次源于语言学的类比："这图画的所

17　　德语原文：Die festgestellten Züge der Entwicklung: der relative Zerfall der optischen Bildeinheit［die freilich nie
eine Raumeinheit war］；das Bevorzugen einer charakteristischen Ansicht und charakteristischen Farbe, die Abkehr von
den natürlichen Größenverhältnissen zwischen Figur und Umwelt, ja zwischen den agierenden Gestalten selbst, der Ver-
zicht auf Tiefenandeutung und die Parataxis in der Bildebene, schließlich die Schematisierung und damit Entstofflichung
der Einzelgestalt, der Ersatz der Mimik durch bestimmte festgelegte Ausdrucksgebärden, endlich die Bedeutung der Gestik
überhaupt, all dies sind Struktureigenschaften, die tatsächlich im Idealtypus der Bilderschrift angehören. Mir scheint nun
das Bedeutsame an B.s These, daß sie, im Gegensatz zu der Dvořák oder Riegls in wesentlichen Zügen eine verifizierbare
Aussage enthält. Denn immer, wo es in der Kunst darum geht, bestimmte Inhalte deutlich zu vermitteln, werden sich diese
Formcharaktere als mitbestimmend im Aufbau des Ganzen erweisen［das gilt etwa für das Lehrbild, das Flugblatt oder das
Plakat］. Hingegen scheint das Spezifische des Inhalts in diese Formcharaktere nicht einzugehen, mit anderen Worten: die
Deutung Dvořák läßt sich einstweilen nicht verifizieren.

有局部都是一个句子中的单词，只有综合起来才有意义：叙事的内容。"[18] 贡布里希高度认可比勒的观点，认为他对大圣马利亚教堂马赛克镶嵌画的分析为这一研究方向带来了新的和值得注意的东西。

<div align="center">五</div>

评论的最后，贡布里希对这一实验进行了总结。就金色底子而言，李格尔认为是一种"理想空间"，贝尔斯特[Berste]则认为它是一种"无限的表面"[unendliche Fläche]。其实，源于李格尔的这个问题，是一个伪命题。另一方面：

　　比勒根据现代心理学提出，中性基底本身只是基底而已。它是否被视为空间，或被感知为只是再现的一个载体，取决于这种再现的特色，但观者本人，正如我们从壁纸图案上所了解的，几乎可以随意地改变自己的态度。实际上，这个问题在"词汇意义"[Vokabelsinn]上永远不可能解释，根据词汇意义，每个中性底子都一定具有这种或那种视觉含义。[19]

也就是说，判定金色底子的形式意义，必须要考虑到上下文，同时也依赖于观者的主观感受。贡布里希强调说，当面对具体的艺术作品时，必须确定，它是否总是再现了天堂的光明空间。圣索菲亚教堂金光闪闪的圆顶有意识地象征了这种光明的空间，但情况未必都是如此，如圣萨比纳教堂[S. Sabina]的马赛克镶嵌画，金色基底同时也作为衬托蓝色铭文的底子。

18　德语原文 :"Alle Teile des Bildes sind gleichsam die Worte eines Satzes. Erst ihre Zusammenfassung gibt einen Sinn: den Inhalt der Erzählung."

19　德语原文 :B. zeigt in Übereinstimmung mit der modernen Psychologie, daß der neutrale Grund an sich eben nichts ist als Grund. Ob er als Raum mitgesehen oder als bloßer Träger der Darstellung empfunden wird, das hängt vom Charakter dieser Darstellung ab, aber der Betrachter kann auch selbst, wie wir es etwa von Tapetenmustern her kennen, seine Einstellungen beinahe willkürlich abwechseln lassen. Diese Frage kann tatsächlich nie im "Vokabelsinn" gelöst werden, dem zufolge jeder neutrale Grund diese oder jene optische Bedeutung haben müsse.

　　贡布里希和他的老师施洛塞尔原本就对纯形式分析用于艺术史解释的有效性表示怀疑，从其他学科的老师那里所学到的东西，更使他坚信自己的怀疑是正确的。在文章结束时，他顺着比勒的思路举出自己的例子，同时也表达了学科的方法论愿景：

　　　　我想再增加一个公元6世纪的实例，它几乎完全排除了金色底子作为一种明亮空间的含义，这就是新圣阿波利纳雷教堂中《多疑的多马》的再现图像。在这里，大门紧闭，使徒们隔离于金色底子之前。这些事实一而再、再而三地证明了，对单件艺术作品进行透彻的考察——正如比勒对大圣马利亚教堂的考察所呈现的——而不是采用一般的对比法，就能持续地推进当今的艺术科学，不断推陈出新，根据图式构建成对的概念。[20]

　　贡布里希这里举的《多疑的多马》[Ungläubigen Thomas]一例，出自拉韦纳的新圣阿波利纳雷教堂[S. Apollinare nuovo]辉煌的马赛克装饰，位于中堂南侧柱廊上方的上层装饰带的东端。主复活之后，众使徒对多马说："我们已经看见主了。"多马却不信："我非看见他手上的钉痕，用指头探入那钉痕，又用手探入他的肋旁，我总不信。"[《约翰福音》，20.24—29]画面上有一所小房屋，房门紧闭，前景立着众使徒，耶稣将自己腋下的伤口展示给众人看，多马立即跪倒在地。

　　年轻的贡布里希扮演了"多疑的多马"的角色，他从一开始便不想当一个因循的美术史家。虽说李格尔的心理学方法是学派的传统，也是他的理论来源之一，但时过境迁，心理学、语言学的飞速发展已将李格尔所依

20　德语原文：Aus dem 6. Jahrhundert möchte ich ein Beispiel hinzufügen, das diese Bedeutung als Lichtraum geradezu ausschließt. Es ist die Darstellung des ungläubigen Thomas in S. Apollinare nuovo. Hier steht die Pforte des verschlossenen Innenraums, in dem die Apostel weilen, isoliert vor goldenem Grund. — Solche Tatsachen beweisen immer wieder, daß die intensive Auseinandersetzung mit dem Einzel-kunstwerk — wie sie B. für S.MM geleistet hat — nicht aber Antithesen allgemeiner Art die Kunstwissenschaft heute weiter bringen können, weiter als immer neue, schematisch gebildete Begriffspaare.

据的冯特"大众心理学"远远抛在了后面。他在维大的老师，包括哲学家
贡珀茨［Heinrich Gomperz, 1873—1942］、古典考古学家勒维［Emanuel
Löwy, 1857—1938］，以及他自己的导师施洛塞尔，全都对心理学感兴趣。
年轻一代的学者在师长的影响下，也纷纷转向心理学，甚至他的学长克里斯
［Ernst Kris, 1900—1957］和泽德尔迈尔［Hans Sedlmayr, 1896—1984］在当
时也对他产生了很大的影响。他曾回忆说：

> 如果我可以用一个稍微有点夸张的比喻，便可以说，我们全都通过
> 母校［Alma Mater］的"乳汁"吸收了心理学的养分。因此，可以肯定的
> 是，当年轻一代转向心理学时——如你们从我上面所引的施洛塞尔的论
> 述中所得知的情况——他们引入维也纳学派的就不是什么新东西。应该
> 承认，当施洛塞尔提到汉斯·泽德尔迈尔的"年轻人的热情"时，他的
> 确极好地概括了他那本关于博洛米尼建筑的论著对我们的影响。那时我
> 在大学读一年级，立即去买了这本书，被它的大胆和创见深深打动……
>
> 今天，相比于泽德尔迈尔书中的豪言壮语，我更加赞同施洛塞尔的
> 谨慎态度，不过我的确不想否认他的立场对我的影响。若没有他这本书，
> 我就不会决定撰写我那篇论朱利奥·罗马诺建筑的论文，并在我的分析
> 中加上心理学解释。应该承认，这种解释在某些论点上源自泽德尔迈尔
> 的立场。[21]

除了心理学，语言学的转向也在贡布里希的成长过程中影响重大。在这
方面，除了他的导师施洛塞尔外，在美术史方法论上，对贡布里希影响最大
的便是比勒了。贡布里希在《莱奥纳尔多》杂志的一篇文章（1985）中承认
比勒《语言理论》对自己的影响。比勒根据社会学、心理学和语言学的研
究成果，创建了一套"语言的有机模型"［Organonmodell der Sprache］，以

21　贡布里希：《五十年前维也纳的美术史与心理学》，载《维也纳美术史学派》，张平译，北京大学出版社，
2013，第 214—215 页。

探讨语言的功能问题。这套模型有三个维度：当涉及物体或事件时，语言作为"象征"[symbol]，具有"表述"[Darstellung] 的功能；当涉及言说者或作者，语言作为"征候"[symptom]，具有"表现"[Ausdruck] 的功能；当涉及听者或读者，语言作为一种"信号"[signal]，具有"唤起"[Appell] 的功能。比勒计划出一套书，分别论述这个语言模型的三个维度。1934年出了第一本，即《语言理论：语言的描述功能》[*Sprachtheorie: die Darstellungsfunktion der Sprache*, Jena][22]，但遗憾的是，他或许太忙了，未能完成这个项目。[23] 比勒的《语言理论》一书虽然主要论述口头语言理论，但专门设了个章节论"非语言再现工具中的象征领域"["Symbolic Fields in Non-Linguistic Representative Implements"]，讨论与语言模型相关联的图像再现问题。贡布里希在上比勒论关于语言表现的课程时，此书尚未出版。

在后来许多场合和著述中，贡布里希经常回到比勒的理论。在《木马沉思录》中，比勒只出现在脚注中，而贡布里希的代表作《艺术与错觉》，虽然没有提及比勒的名字，却大量运用了比勒的思想。[24] 再后来，我们可以看到，贡布里希在他的名篇《视觉图像在信息交流中的地位》（1972）一文中直接引用了比勒的"有机模型"，把语言的功能分为"表现""唤起"与"描述"，进而分析语言与图像在这三种功能上的长处与短处。[25]

贡布里希早期在《博多尼书评》中运用了比勒的思想方法，对当时具体的艺术史问题进行思想操练，阅读此文，似乎可以归纳出以下几个要点：艺术的研究应以知觉心理学为出发点，将这种艺术语言（风格）放到特定的上下文中进行考察，以确定它的形式意义；形式总是随功能的变化而改变，不

22　此书英文版见 Karl Bühler, *Theory of Language: The representational Function of Language*, translated by Donald Fraser Goodwin (Amsterdam/Philadelphia: John Benjamins Publishing Company, 1990).

23　见理查德·伍德菲尔德：《恩斯特·贡布里希：图像学与"图像语言学"》["Ernst Gombrich: Iconology and the 'linguistics of the image'"]，载《艺术史学杂志》[*Journal of Art Historiography*] 2011 年 12 月第 5 期，第 1—25 页。

24　见伍德菲尔德《恩斯特·贡布里希：图像学与"图像语言学"》。另见莱普斯基 [Karl Lepoky]：《艺术与语言：恩斯特·贡布里希与卡尔·比勒的语言理论》[*Art and Language: Ernst H. Gombrich and Karl Bühler's Theory of Language*]，载伍德菲尔德编《贡布里希论艺术与心理学》，第 27—41 页。

25　贡布里希：《图像与眼睛——图画再现心理学的再研究》，范景中等译，广西美术出版社，2016。

存在抽象的、自律的"艺术形式的历史发展"，离开了艺术作品在各时代所处的社会位置（所扮演的角色），便不可能解释形式的发展；对于艺术作品的研究，可以从创作主体的意图、内容的性质以及观者（观者的本分）多个维度进行调查；对艺术的研究应立足于可验证的客观知识；最后，在贡布里希看来，学派的传统需要借助社会学、语言学和心理学的新知来进行改造，正如比勒和勒维所演示的那样。

　　就在《博多尼书评》发表的第二年，贡布里希在克里斯的推荐下前往伦敦瓦尔堡研究院，并第一次见到了波普尔。波普尔也是从心理学起步，后来走向了科学哲学，他为贡布里希的批判意识提供了理性主义的哲学基础。波普尔博士论文的指导者正是比勒，他的论文题目是《论思维心理学的方法问题》［Zur Methodenfrage der Denkpsychologie, 1928］。

贡布里希对李格尔的批判与赞赏

—

毛秋月

［浙江大学外语学院］

　　作为维也纳艺术史学派的传人，贡布里希对19世纪末的奥地利艺术史家李格尔既有赞赏，也有批判。他对李格尔的态度，也在很大程度上影响了英语国家的人们对于这位外国学者的态度，这种影响一直持续了将近半个世纪。贡布里希对其前辈的看法经历过怎样的转变？他的评价是在何种环境下做出的？对两人在艺术史研究方法上的差异做一番比较，将有助于我们解开这些谜题。

一

　　在1960年出版的《艺术与错觉》中，贡布里希已表现出对李格尔爱恨交加的感情。[1]《艺术与错觉》是贡布里希系统阐释"图式—修正、制作与匹配"理论的著作。在论述其研究方法之前，他先对维也纳学派的诸多艺术史前辈做出了一番述评。在提到李格尔时，贡布里希将其誉为"风格史的第三位开山祖师"，他评价道："李格尔的雄心大志是排除一切主观理想的价值观，让艺术史家像科学家一样令人肃然起敬。"[2]从李格尔所发表的著述来看，他的确成功地做到了这一点。对于他来说，艺术科学就意味着将艺术研究建立在历史科学尤其是心理学的基础上，在经验事实的基础上，寻求客观规律性的东西，提出可资验证的假说。[3]这种研究思路可谓意义深远，贡布里希虽然不直接隶属于维也纳学派，但是他一直是沿着李格尔所开创的这条道路

1　英文第一版见 *Art and Illusion: A Study in the Psychology of Pictorial Representation* (London: Phaidon 1960).

2　贡布里希：《艺术与错觉》，杨成凯、李本正、范景中译，广西美术出版社，2012。

3　Alois Riegl, *Historical Grammar of the Visual Arts*, Jacqueline Jung trans. (Zone Books, 2003), p.44.

展开研究的。

为了进一步说明李格尔的贡献，贡布里希首先列举了李格尔在《风格问题》中所在意的问题——也就是"用一种纯'客观的'方法"去讨论纹样的演变过程，而不依赖于"关于进步和退化的种种观念"。在此过程中，艺术史研究者的任务得以明晰起来，即"他不再是为了对作品下判断，而是进行说明"。贡布里希还提到，这种排除价值判断而力图恢复过去时代艺术特性的做法，在学者维克霍夫的《维也纳创世纪》中也得到了体现。[4]在谈到李格尔的《罗马晚期的工艺美术》这本著作时，贡布里希再一次使用了"雄心大志"这个词语。他谈到，通过这本书，李格尔试图根据知觉方式的变化去解释艺术史的全过程。贡布里希指出，从《风格问题》到《罗马晚期的工艺美术》，李氏的立足点一直是充分肯定各个时期的艺术作品自身的美学特色和价值，并致力于挖掘出在这些特点和价值背后起作用的决定性因素。李格尔所诉诸的关键概念，便是"艺术意志"。

在谈到李格尔试图去解释艺术作品风格变化的做法时，贡布里希并不吝啬夸赞，称其为"专注的""心无旁骛的""天才的"，但是，一旦涉及艺术意志这一概念，贡布里希就笔锋直转，开始了他毫不留情的批判。他认为，李格尔意图诉诸科学话语，却适得其反：

> 被他视为科学方法的标志的这种一心专注的作风，使他成为前科学的习性的俘虏，那是帮助集权主义原则扩散的习性，也就是编造神话的习性。艺术意志，即 Kunstwollen，就变成机器里的幽灵，按照"不可抗拒的规律"推动着艺术发展的车轮。[5]

在20世纪艺术史研究中，"艺术意志"是一个关键性的概念，学者们的

4 贡布里希：《艺术与错觉》，第 19 页。

5 贡布里希：《艺术与错觉》，第 21 页。

纷争也由此而起。[6]贡布里希则认为，"艺术意志"的概念透露出黑格尔式的决定论思维方式，这种思维方式恰恰是滋生极端民族主义和集权暴政的温床。作为一名犹太学者，贡布里希在经历过二战期间的种族迫害之后，对任何可能带有反动意识形态的学说都保持着高度的警惕。《艺术与错觉》初次发表的20世纪60年代，也是奥地利种族主义抬头的阶段。在批判黑格尔这件事情上，贡布里希和卡尔·波普尔站在同一阵线。波普尔在大约十年前就写道："黑格尔的名声是由一些人做成的……黑格尔的成功是'不诚实时代的开始'，是'不负责任'时代的开始：首先是理智上的不诚实，而后来的结果之一是道德上的不负责任。这一新的时代是由响彻云霄的巫术咒语和口号的力量所控制的。"[7]从波普尔口中的"巫术咒语"，到贡布里希所谓的"机器里的幽灵"，两位学者对集权主义的厌恶扑面而来，几乎溢出纸面。

另一方面，此时的贡布里希对于"艺术意志"的否定不仅出于意识形态上的考虑，还出于对李格尔的整体研究思路的不认同。简言之，他认为其前辈在选择研究对象时，并没有把握住问题的实质。贡布里希认为，一旦认定艺术的发展受到了"艺术意志"的主导，艺术便成了所谓"时代的表现""世界精神"的征候，即某种形而上理念的图解。这种做法消解了艺术的独立特性，也未能对艺术的发展原因提供有效的解释。因此，李格尔的"雄图"是无法实现的。[8]当学者从"艺术意志"的角度去描述风格的变化时，固然可以指出，这是一系列态度的征候，但是，在贡布里希看来："一个选择行动仅仅具有征候意义而已，只有能推想出选择时的情境，它才能表现什么东西。"因此，贡布里希自己的方案是："假如我们真的要把风格当作别的

6　　李格尔本人并未给"艺术意志"下过一个完整的定义，但是这个概念却无处不在。按照李格尔的论述，"艺术意志"不是社会化的某种意志，也不是单个艺术家的意图，它是艺术不断演化的一个基础。艺术在李格尔眼中仿佛是一个有生命的实体，按照自己的意志向前发展。

7　　Karl Popper, *The Open Society and Its Enemies* (London, 1952, II), pp.27-28. 中译文转引自贡布里希：《理想与偶像》，范景中等译，广西美术出版社，2013。

8　　贡布里希还将批判的对象延伸到了李格尔及其追随者沃林格、德沃夏克和泽德尔迈尔等人，认为"他们最大的荣耀"就是其"最大的缺陷"，意即抛弃了风格变化背后的技术观念，从而无法建立起有效的有关风格变化的心理学。参见贡布里希：《艺术与错觉》，第23页。

什么东西（偶尔也会是极有趣的东西）的征候，我们就离不开关于交替选择
的理论。"[9] 这也就是他花费了大量篇幅确立的"图式—修正"理论。

<p style="text-align:center">二</p>

　　这种对比在两个学者面对同一幅作品，即乔托的《哀悼基督》时就能体
现出来。在《视觉艺术的历史法则》一书中，李格尔不仅用了大量的篇幅对
乔托的作品做出了形式上的分析，而且对其艺术史地位进行了界定。李格尔
认为，乔托做到了"将大自然的瞬间形相精神化，又以一种测量的手法接近
于它"。[10] 这样造成的结果，便是塑造出一些庄重却无个性的人物。它们既
不像古代雕像那样，仿佛在深思，也不像拜占庭圣徒那样，具有一种仪式性
的尊贵感。但是，他的作品仍然体现出了古代传统持续不断的影响。最重要
的是，乔托始终回避去描绘任何不必要的偶然细节，从而保持了一种光秃秃
的画面效果。

　　李格尔进而解释了这种艺术背后的发展机制。他试图说明，从中世纪至
文艺复兴时期的1520年，艺术的主要任务都是从精神上改进自然。在一神
论世界观支配下的艺术要与自然相竞争，它就不得不再现超感觉的、精神与
智性的东西和灵魂的种种特性。他认为，当自然物被有意识地加以变形，不
如古代被改进的自然物象那么准确时，精神性的品质便纯粹通过刺激思想的
手段表现出来，这种手段所要求的不是观看者的想象力，而是他的理解力。
而乔托的做法，就受到了"将自然精神化"的世界观的支配。他的作品体现
出"将自然精神化"在14世纪意大利的顶峰阶段所表现出来的样子。如果
将微不足道的偶然细节融入对物质与精神活动的刻画中，这位大师就不可能
恰当地表现出高尚的情感。换言之，乔托的做法，正适应了当时他所处时期
的"艺术意志"。对于自然事物瞬间形象的浓厚兴趣，则是在1520年之后的
艺术中才逐渐体现出来的。这便是艺术史发展的第三个阶段，即艺术家不再

9　　贡布里希：《艺术与错觉》，第23页。

10　　Alois Riegl, *Historical Grammar of the Visual Arts*, p.81.

从物理或精神方面去完善自然，而是开始抓住大自然中值得关注的、即便是最卑微的事物，研究其内在运作机制，探求它与其自身存在之基本规律的对应关系。

许多年后，针对《哀悼基督》这幅作品，贡布里希在《艺术的故事》中着重指出：乔托重新发现了在平面上造成深度错觉的艺术。[11] 在乔托之前，视错觉这种事物已经在绘画中消失了一千年。贡布里希同样认为，乔托是一位承前启后的重要艺术家，但是他仍然谨慎地提醒读者："要记住在实际历史中没有新篇章，也没有新开端。"[12] 此时，是乔托面对的艺术史情境发生了变化。他写道：

> 对于乔托来说，这一发现不仅自身就是一种可供夸耀的手法，而且使他得以改变了整个绘画的概念。他能够造成错觉，仿佛宗教故事就在我们眼前发生，这就取代了图画写作的方法。因此再像以前那样，看看以往所画的相同的场面，把那些有悠久历史的样板修改一下另派新用途就不够了。[13]

在上述引文中，"取代"是值得我们注意的一个关键词语。贡布里希指出，在 13 世纪将要结束时，意大利艺术以拜占庭传统为基础，革新了整个绘画艺术。乔托的艺术之所以揭开新篇章，是因为他重视描绘一种真实场景。对于乔托来说，绘画不再是文字的替代品，而仿佛是舞台上正在演出的事件一样。他因而抛弃了那种完善的、全面性再现事物的观点，而是抓住一个关键场面中的景象。这与早期基督教艺术中企图完全表现每一个人物的简单做法形成了对照。也正是这种做法，让乔托等艺术家得到了人们的重视和肯定，之后的艺术史便开始成为伟大艺术家的历史。在整体上，贡布里希的

11　贡布里希:《艺术的故事》,范景中译,杨成凯校,广西美术出版社,2008,第 201 页。

12　贡布里希:《艺术的故事》,第 201 页。

13　贡布里希:《艺术的故事》,第 201—202 页。

《艺术的故事》整本书都是由一系列类似的"问题情境"所组成的，这样一来，艺术的发展过程便成为艺术家不断解决由社会和艺术传统自身所提出的问题的过程。艺术的故事就是各种传统不断迂回、不断改变的故事。

就我们今天看来，两位艺术史学者都细致地把握了乔托的艺术特色。通过《哀悼基督》这幅作品，两人都成功地将前后的艺术史发展状况串联起来。李格尔时不时跳出来提醒我们艺术家与他所看重的"世界观"之间的联系，贡布里希对"问题情境"的提醒则隐藏在字里行间。不同之处在于，贡布里希更加重视艺术家呈现的特定艺术效果，而没有用一个统领性的概念来审视艺术作品。在20世纪60年代的贡布里希看来，李格尔对于艺术作品的分析，揭示出"变化成为变化本身的征候"，他只是以"富丽堂皇的进化方案"掩盖了这种反复。[14]但是随着时间的推移，贡布里希对其前辈的观点发生了转变。

三

在1979年发表的《秩序感——装饰艺术的心理学研究》一书中，贡布里希借助对古代纹样的分析，重新评估了李格尔的贡献。他提出，"如果对装饰的不断研究是为了让史学家得益的话，那么这种研究必须至少能够找出李格尔研究过的有动感的波形旋涡纹样所具有的某些优点"。[15]可以看出，贡布里希开始从研究方法上肯定李格尔，这和《艺术与错觉》从方法论创新和行事准则上赞赏李格尔已经产生了很大的区别。

此时，贡布里希对"艺术意志"的评价，则是基于李格尔与桑佩尔曾经论战的这一"情境逻辑"。桑佩尔认为，艺术的发展主要是受到了材料、技术等物质需要的推动。李格尔则提出，是人类创造性的艺术冲动推动了艺术发展。换言之，人类的心灵与意识在塑造艺术方面起到了决定性的作用，这

14　　贡布里希：《艺术与错觉》，第24页。

15　　贡布里希：《秩序感——装饰艺术的心理学研究》，杨思梁、徐一维、范景中译，广西美术出版社，2015，第215页。英文版参见 *The Sense of Order: A Study in the Psychology of Decorative Art*, Oxford: Phaidon, 1979.

种动力在不同历史时期和不同国家中就表现为不同的"艺术意志"。贡布里希写道：

> 通过揭示1000年的发展历史，李格尔要表明，他不屑一顾的就是这种物质主义——这种不顾艺术活动中潜在的审美和心理要求的倾向。当他在研究莲花纹样是怎样逐步变化为棕榈叶饰纹样、莨苕叶饰纹样和阿拉伯式纹样的时候，他开始把纹样设想成仿佛是有生命和有意愿的。[16]

贡布里希提出，人们在分析风格的演变时，都难免会假设它是因为"某种特殊目的"而发展的，但是另一方面，人们也很难超越李格尔的解释性的假设。李格尔借助"艺术意志"的概念，成为一位一直用"目的因"思考的柏拉图式的人物。但是，这种概念恰恰构成"对个别纹样所做的呆板解释的一种反驳"，从而"成了一种潜在于整个艺术史里的生机论原理"，也得以击退物质主义的幽灵。[17]

正是出于对物质主义的反感和对心智力量的重视，使得贡布里希开始认同李格尔。此时他认为，《风格问题》是从历时上研究风格的演变过程，《罗马晚期的工艺美术》则从共时性的角度对一个具体时期的艺术发展做出说明。前者"经受住了观察的验证"，后者则业已成为"一个路标"。当然，贡布里希仍然注意到了真实的艺术史中与李格尔的"延续性"叙述所不相符的案例。比如他提到："李格尔在书中有时对同时发掘的硬币这一证据弃之不顾。因为这些硬币表明的时代太早，不符合他的顺序。"另外贡布里希还认为，李格尔所证明过的、表现了艺术意志某一特定时期的知觉效应，"也远非这个风格流派所独有"。[18]但是，正是出于"情境逻辑"的考虑，贡布里

16　贡布里希：《秩序感》，第 215 页。

17　贡布里希：《秩序感》，第 215 页。

18　贡布里希：《秩序感》，第 219 页。其实这种对于统一性的追求也体现在贡布里希的著作当中。例如，当代学者本杰明·宾斯托克认为，贡布里希将西方的图画传统简化为完善"错觉"的大一统过程，李格尔则看到了其中相反、相抵触的因素。

希再次站在了李格尔的一边。他写道：

> 　　对艺术发展的"共时"统一及其内在必然性的论证，是针对——不
> 管是有意还是无意——现代艺术发展中那些批评家来的……20世纪初期
> 那些试图为新时代创立一种新艺术的改革运动也采纳了这一主要论点。
> 逃避历史风格的陈腐循环论的愿望激发了一种"新艺术"运动。对这种
> 运动来说，纯艺术和应用艺术的统一是绝对必要的。难怪风格的研究受
> 到了这种探索内在结合和同一的做法的渲染。新艺术运动的根源在于19
> 世纪的艺术情境之中。[19]

　　也就是说，李格尔在当时的研究思路，是他所能采取的最佳做法。贡布
里希在后文中也提到，在19世纪的图案教学之中，将时代风格和独特的装
饰类型相联系的观点非常普遍，因为这样做，能够让学生们能把握任何一种
时代风格，适应市场需求。贡布里希不仅分析了李格尔面临的批评语境，也
分析了一般的艺术史叙述语境。他将分析艺术作品的方法运用在评价前人身
上，体现出其学术观点上的重大转变。

　　可以看到，一旦脱离了意识形态上的指责，贡布里希在总体上是肯定李
格尔的。人们通常认为，19世纪中后期以来的德语国家艺术史研究一直遵循
着黑格尔的美学思想和历史哲学逻辑，这种看法便起源于贡布里希。[20]但是，
也有当代学者提出，贡布里希为奥地利学者强加了一种"回顾性的秩序感"，
而这种秩序感实际上是不存在的。柯德琳［Diana Cordileone］和盖格［Jason
Gaiger］等学者认为，19世纪的奥地利学术传统主要生发自理性主义、实证
主义和科学物质主义的启蒙传统，此时的学者们对于黑格尔主义普遍持有一

19　　贡布里希：《秩序感》，第219页。

20　　Diana Reynolds Cordileone, *Alois Riegl in Vienna 1875-1905: An Institutional Biography* (Surrey: Ashgate Publishing
Company, 2014), p.3. 贡布里希在维也纳接受教育期间，曾在1931年学习过与黑格尔相关的课程。他在前往英
国之后，提出德语系国家的学者都受到黑格尔主义的影响。这种观点流传广泛。

种抵触的态度。李格尔虽然使用德语写作，但是他的理论著作正是在这种环境中诞生的。他的"艺术意志"概念更多地与19世纪在奥地利兴起的"唯意志论"和叔本华的"生命意志"相关。维也纳的学术思想在一战之后，才逐渐向德国北部靠近。[21]

其实在黑格尔主义的问题上，当代学者宾斯托克曾精细地做出区分："李格尔认同黑格尔关于文化与历史之间存在着关联性的基本见解，但反对将艺术机械地解释为历史的图解。"[22]李氏虽然对艺术史做出了一些规律性的总结，但是李格尔及其师承都认为，理性可以从感官知觉的证据中推导出自然的普遍规律，这其实是一种经验主义的做法。[23]在1920年撰写的《艺术意志的概念》一文中，潘诺夫斯基也力图维护李格尔，认为李格尔并没有将艺术作品当作一种手段来分析，而是对作品中一些形式或者视觉要素的文化与历史做出解释。贡布里希曾经嘲讽李格尔，认为他或许会找到所有时期的同一种"艺术意志"，但是贡布里希也指出，如果李氏研究的巨大价值被他方法中的某些缺陷所掩盖，将是一大遗憾。当代学者杰奎琳·荣格〔Jacqueline Jung〕则提出，"如果没有一个形式结构，任何沟通都无法实现"。[24]在"宏大叙事"的总体框架下，李格尔最大程度地还原了艺术作品的勃勃生机。可以看出，这一点也得到了贡布里希的承认。

在20世纪的艺术史研究中，奥地利和英国是两座重镇，贡布里希则是在两者之间搭建桥梁的关键人物。贡布里希对李格尔的批判由"黑格尔主义"而起，由"情境逻辑"而终。从我们文中的分析看来，他对于这位前辈的态度是以肯定为主的。李格尔在多大程度上受到了黑格尔主义的影响，在今天仍然是一个开放的话题，但这并不妨碍贡布里希的批判本身所折射出来

21　Diana Reynolds Cordileone, *Alois Riegl in Vienna 1875-1905: An Institutional Biography* (Surrey: Ashgate Publishing Company, 2014), p.5; 另参见 Jason Gaiger, "Hegel's Contested Legacy: Rethinking the Relation between Art History and Philosophy", *Art Bulletin* 93, no.2 [June 2011]:178-194.

22　Alois Riegl, *Historical Grammar of the Visual Arts*, p.30.

23　陈平：《李格尔与艺术科学》，中国美术学院出版社，2002，第 17 页。

24　Alois Riegl, *Historical Grammar of the Visual Arts*, p.37.

的意义。正如范景中教授所讲："他在艺术史和趣味史领域对黑格尔主义的批判，不仅使我们深入到了历史哲学的中心，而且使我们深入到了20世纪艺术哲学的中心。"[25] 对李格尔等维也纳学派学者的辩证分析，已经构成贡布里希学术思想的一个重要组成部分。他的艺术史研究建立在对前人的不断吸收、消化和扬弃的基础上，这一点是更值得我们借鉴的。

25　范景中：《贡布里希对黑格尔主义批判的意义》，《理想与偶像》，广西美术出版社,2013。

理想的团体 [1]

——E.H. 贡布里希对波蒂切利神话题材作品绘制方案的研究

张茜

［上海师范大学］

宇文所安教授在一部讨论"中唐文学"的著作[2]中将阅读经验比作观看"文学博物馆",他称:"有时候,我们只能看到博物馆里的雕像的正面。我们可以看很长时间,可以看很多遍,直到我们认为已经非常了解这一雕像了。但是,假使我们换一个角度,我们却会看到我们以前从未注意到的因素。我们感到惊异和兴奋。假设在这个时候,一位艺术史家向我们解释说,雕像曾经放置在一座庙宇之内,善男信女们在进入庙宇时只能从某一特定的侧面看到雕像,而不能很容易地看到雕像的正面,这时,我们就会意识到,我们已经看习惯的雕像,在很大程度上不过是由博物馆陈列展品的惯例所产生的一种特定形象,如此而已。"[3]这个比喻很有意思,它让我感慨自己即便身处真正的"艺术博物馆"时,也常常"视而不见",领略不到作品的巧思;同时让我想起求学路上每每"雪中送炭"的贡布里希先生,他渊深的智识与精雅的品位让许多原本"枯萎"的史实复苏绽放。

1945年《瓦尔堡与考陶尔德研究院院刊》第八期刊载了贡布里希所著《波蒂切利的神话作品——对他圈子里的新柏拉图学派象征体系的研究》[4]。

1　贡布里希在《文艺复兴的艺术进步观及其影响》一文中指出,波蒂切利时代之所以与吉贝尔蒂时代的艺术观相异,主要是受柏拉图主义的影响,而它只会发生在"那些感到自己是属于由卓越人物组成的理想团体的艺术家身上"。详见贡布里希:《规范与形式》,杨思梁、范景中等译,广西美术出版社,2018,第17页。这个团体的核心是人文主义指导者,他们充当的不仅是"古典文化"的联络员,也是赞助人与艺术家的顾问。

2　宇文所安:《中国"中世纪"的终结:中唐文学文化论集》,陈引驰等译,生活·读书·新知三联书店,2014。

3　宇文所安:《中国"中世纪"的终结》,第2页。

4　E.H.Gombrich, Botticelli's Mythologies: A Study in the Neoplatonic Symbolism of His Circle, *Journal of the Warburg and Courtauld Institutes*, Vol.8 [1945], pp.7-60.1970年,贡布里希为此文增补了序,并收录于 *Gombrich on the Renais-*

在贡布里希之前，此议题最著名的研究者当属瓦萨里[5]与瓦尔堡[6]。论文发表后，欧文·潘诺夫斯基［Erwin Panofsky］[7]与埃德加·温德［Edgar Wind］[8]也相继做出了图解，其间，19世纪英国学者中还曾掀起过一股"波蒂切利研究热潮"[9]。25年后，在添加的《跋》中，贡布里希简单回顾了后续学人对此文或此主题的反馈。他一共列举了八篇论文，其中支持他观点的有弗雷德里克·哈特［Frederick Hartt］与安德烈·沙泰尔［André Chastel］，承认新柏拉图主义影响力的有大名鼎鼎的潘诺夫斯基与温德，认为作品体现了中世纪传统的有W.S. 赫克谢尔［W.S. Heckscher］与P. 弗朗卡斯泰尔［P.Fancastel］，而提出质疑并坚持认为出处依旧是波利齐亚诺［Poliziano］诗作的则有A.B. 费鲁奥洛［A.B.Ferruolo］与查尔斯·登普西［Charles Dempsey］。[10]除首两位外，其他六位提及的文学原典与贡布里希的假设多少有些相悖。同样的作品，后世对其神话寓意的归属均持有不同的见地，究竟应该相信谁呢？贡布里希的回答也许是他贯穿始终的信念，即"图像学的分析不应局限在搜寻出处……任何一种解释都必须从关于我们面临的作品的种类或范畴的假设出发……某个神话可以从象征角度解释，这并不证明在某种情况下当初的意图就是要人们作这样的解释……我主张所根据的不是这些原典，而是对历史情境的重建"。[11]这段话的核心是"重建历史情境"，贡布里希提醒我们绘画的

sance: Volume 2:Symbolic Images 一书。中译本详见贡布里希：《象征的图像：贡布里希图像学文集》，杨思梁、范景中等译，广西美术出版社，2017，第62—120页。

5 Vasari, *Giorgio Milanesi* 评注本，III，版本信息第312页。

6 瓦尔堡于1891年12月提交了关于波蒂切利的学位论文，贡布里希在《瓦尔堡思想传记》中有专门的论述［中译本可见《瓦尔堡思想传记》，李本正译，商务印书馆，2018，第43—46页］。这篇论文的中译文详见《波蒂切利的〈维纳斯的诞生〉和〈春〉：早期文艺复兴的古物观念》，万木春译，载范景中、曹意强主编《美术史与观念史》IX，南京师范大学出版社，2010，第268—345页。

7 Erwin Panofsky, *Renaissance and Renascences in Western Art* (Westview Press, 1972).

8 Edgar Wind, Botticelli's Primavera, *Pagan Mysteries in the Renaissance* (The Norton Library, 1968).

9 Michael Levey, Botticelli and Nineteenth-Century England, *Journal of the Warburg and Courtauld Institute*, Vol.23, No.3/4［Jul.-Dec., 1960］, PP.291-306.

10 贡布里希：《象征的图像——贡布里希图像学文集》，杨思梁、范景中译，广西美术出版社，2017，第63—64页。

11 贡布里希：《象征的图像》，第64—65页。

确再现了可见世界，也通过特定题材传达了象征意义，但最关键的，它是艺术家有意或无意的构筑，对作品进行图像学解释最好基于它创作的年代，而不是学者所处的时代。譬如，瓦尔堡从波蒂切利作品中蹁跹的衣袂与缠绕的发丝寻找古物精神，继而发现波利齐亚诺诗歌对浮雕上女神的描绘激发了画家的灵感。他虽然是将画家放置在文艺复兴时期的流行观念中考察的，但选择从形式出发。相反，贡布里希关心的是内容上的涵泳，他恢复的是波蒂切利制订绘画方案的过程。因此，两人得出的结论自然会大相径庭。古人有言"诗无达诂"，上述艺术史家的分析都相当精彩，并无高低之分，在粗略的翻阅中我已深觉受益匪浅，囿于篇幅，此文先以学习贡布里希的观点为主。

导言中，贡布里希提出了这样的假设："波蒂切利的神话作品不是对现存书面文字的直接图解，而是根据某位人文主义者特别制订的'方案'绘制的。"[12] 随即，他将论文一分为二：上半部分"《春》[Primavera]"[图1] 先总结了各家对作品的图解，然后用推测与证明的方式还原了波蒂切利实际的构图思路；下半部分"柏拉图学园与波蒂切利的艺术"则将画家其他神话作品与信奉柏拉图主义的菲奇诺及其圈子进行了关联，从侧面印证了前面的假设。贡布里希从"波蒂切利到底如何处理古典问题"起步，渐渐思考至"他的赞助人与人文导师究竟希望他怎么处理"。与其说他的方法折中，倒不如称之为客观，他的最终目的是肯定艺术家的地位，探究作品的奥秘，并不是按图索骥地堆叠拼凑原典。

一、《春》的历史图解

其一，可以明确的是，描述《春》的第一人是瓦萨里。瓦尔堡的论文中有详细的引文："有两件 [画作] 至今仍在科西莫大公的喀斯特罗别墅 [Villa di Castello] 中：其中一件画着维纳斯的诞生，几位风神正引领她登岸，画中还有众丘比特；另一件画着维纳斯和美惠女神，她们用鲜花为她装扮，象

12 Edgar Wind, Botticelli's Primavera, p.70.

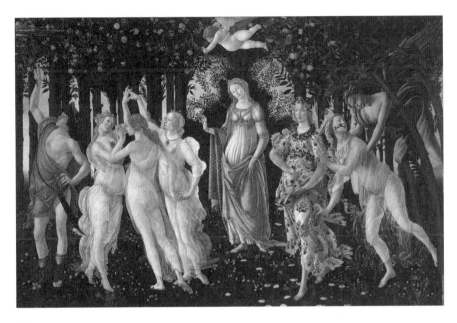

图 1

征春天。"[13] 贡布里希认为正是瓦萨里的叙述让后继的研究者们把目光集中在"维纳斯与春"这一主题上，并且搜集了大量的古典文献去将两者联系起来。

其二，瓦尔堡注意到波蒂切利画作中体现运动瞬间的衣着与头发，认为它们展示了文艺复兴时期艺术家对古典的想象，画家没有完整的古迹作为参照，自然要从文学作品或艺术理论中寻找记忆。经过比对，瓦尔堡最终发现佛罗伦萨波利齐亚诺的《为尊敬的朱利亚诺的马上比武创作的诗》[Stanze per la giostra del Magnifico Giuliano，简称《武功诗》(Giostra)] [图 2] 和古罗马奥维德的《岁时记》[Fastes] 中对维纳斯的描写片段，与波蒂切利画中人物的动作别无二致。

其三，由于《武功诗》截取的诗节首段正好记录了豪华者洛伦佐·德·梅迪奇 [Lorenzo de'Medici] 的弟弟朱利亚诺 [Giuliano] 初次遇见西莫内塔 [Simonetta Vespucci] [图 3] 时一见倾心的场景，人们自然联想到

13　阿比·瓦尔堡:《波蒂切利的〈维纳斯的诞生〉和〈春〉:早期文艺复兴的古物观念》,万木春译,载范景中、曹意强主编《美术史与观念史》IX,南京师范大学出版社,2010,第 295 页。

因美貌而扬名的西莫内塔就是画家的模特，这种未被证实的流言居然至今还在被传布。但浪漫故事毕竟只是道听途说，贡布里希认为："这种方法不是把历史看作对无数生平和事件的不完全记录，而是看作秩序井然的露天表演，人们喜爱的所有场面和情节都在其中出现。"[14]只不过，波蒂切利作品最神奇的特质在于它的"普适"，再矛盾的阐释似乎都能圆场。在注释中，贡布里希举出15篇对维纳斯表情的不同解读，并且引用斯彭德［Stephen Spender］的话称之为"哑剧字谜"。[15]他提醒学者们不要单从绘画丰富的表面揣测"含义"［meaning］，而是要查明画家为何要将其描绘得"令人困惑"。换句话说，既然维纳斯的身份已经确定了，那她的姿势、表情、穿着，

图 2　　　　　　　　　　　　　　　　图 3

她在花卉丛生的树林中与诸神同时出现，究竟有何意味？要知道，占希腊罗马的神话故事中并没有哪个情节是将他们同时聚集在一起的。

14　　Edgar Wind, Botticelli's Primavera, p.72.

15　　Edgar Wind, Botticelli's Primavera, 见注释 23、24, 第 316—317 页。

二、《春》中心主题的确定

想弄清《春》的象征意义，确实还是得回到——它如何诞生，波蒂切利在什么样的文化与生活环境中绘制了它，作为赞助人的梅迪奇家族对它寄予了什么希望等问题。而贡布里希提出的问题更具体："在绘制这幅画的时间和场合中，维纳斯对于波蒂切利的赞助人有什么意义？"

20世纪前期，关于《春》的史料都表明：它最早出现在洛伦佐·德·梅迪奇［简称洛伦佐］的堂弟洛伦佐·德·皮耶尔弗朗切斯科［Lorenzo di Pier-francesco de'Medici，简称皮耶尔］［图4］位于喀斯特罗的别墅中。 1478年，别墅的主人皮耶尔先生刚满15岁，但他从这时起已经雇佣波蒂切利为他作画［《春》、《维纳斯的诞生》（Birth of Venus）、《密涅耳瓦与半人半马怪》（Minerva and the Centaur）都归于皮耶尔名下］，后期更是米开朗琪罗等伟大艺术家的赞助人。[16]在上一辈的家族争产中，皮耶尔的父亲作为其中的分支继承了不少财富，皮耶尔与他的哥哥洛伦佐却因为资金借贷变得关系一般。并且皮耶尔出使法国之后，与查理八世［Charles VIII］交往甚密，而后者入侵佛罗伦萨后曾逐走洛伦佐的儿子，因此当科西莫一世［Cosimo］重建王朝之后，他的声名也几乎被世人遗忘。

虽然没有确凿的文献记载过皮耶尔定制《春》时所提的具体要求，但贡布里希在翻阅画家的资料时发现了一批至关重要的信。[17]写信者是梅迪奇家族的人文导师，精通希腊语，首次将柏拉图著作译成拉丁文的菲奇诺［Marsilio Ficino，1433—1499］，收信人就是皮耶尔，只不过他尊称这位梅迪奇少年为"小劳伦丘斯"［Laurentius minor］。在信中[18]，菲奇诺声称要为皮耶尔制作一份堪称无价的大礼——"天空"本身。这段充满了瑰丽想象的人

16　具体可见盖太诺·皮耶拉奇尼［Gaetano Pieraccini］撰写的《卡法齐洛的梅迪奇家族》［La stirpe de'Medici di Cafaggiolo, 1924］一书中对皮耶尔的描述。

17　见《菲奇诺全集》［Ficino's Opera Omnia］之《书信卷》［Epistularium (Basle, 1576)］, pp.805, 812, 834, 845, 905, 908.

18　Edgar Wind, Botticelli's Primavera, p.76.

图 4

文主义式描述，实际上可以被理解为他要为皮耶尔定制一幅"天宫图"。按照菲奇诺的解释，谁能得到命运女神为其安排星相的天宫图，谁就会得到幸福，而皮耶尔若能为自己购置一幅天宫图，那他同样也会得到祝福。在此过程中，皮耶尔可以按照占星学家所给的提示安排天宫图，作为灵魂与肉体代表的月亮应该与太阳、木星、水星以及金星处于相合的星位。其中，最重要的便是代表了人性的金星（维纳斯）[Venus for Humanity (Humanitas)]，因为"她对我们来说是一种告诫和提醒"，这样的人性并非"源于世俗的血统，而是一位美丽的仙女（此处 nymph 小写泛指女神），是天国最得宠的女儿"。[19]

　　一位主张"人本"思想的文艺复兴哲人，为何要在信中跟梅迪奇家族世子提到古代诸神呢？贡布里希认为菲奇诺想定制的"天宫图"其实意味着"训诫"，他将中世纪和古希腊奥林匹斯神话双重传统融合在这一寄托中。美好的"人性"意味着"爱与仁慈，尊严与宽容，慷慨与庄严，清秀与温和，妩媚与壮丽"，金星维纳斯就是它们的化身。菲奇诺希望未来的皮耶尔能够具备这些品德，就如西塞罗[Cicero]对"人性"的注释——"文

19　　Edgar Wind, Botticelli's Primavera, p.76.

雅与教养"和骑士精神。[20]贡布里希提到菲奇诺的同时也给皮耶尔两位监护人乔治·安东尼奥·韦斯普奇［Giorgio Antonio Vespucci］与纳尔多·纳尔迪［Naldo Naldi］附信，希望他们督促皮耶尔背诵这封信，其实就是铭记训诫。韦斯普奇也是"柏拉图学派"的一员，他毕生都伴随在皮耶尔左右，在波蒂切利许多神话作品绘制方案的制订过程中也功不可没。

最后还是回到挂着《春》的喀斯特罗别墅。1477 年置业的时候，意大利北部已经开始流行用挂毯来装饰宅邸，"维纳斯与爱的宫殿"[21]及其复杂的道德寓意成为常见的主题。贡布里希认为菲奇诺的信件与教导点燃了星火，赋予传统题材新的意义，将装饰与训导合二为一成为了《春》的使命。可以看到，《春》的中心主题已经被确定了，中心人物维纳斯也无可辩驳，但许多反庸俗社会学的艺术史家也许会问，贡布里希是否忽略了作品的审美意义呢？确实，有很多史学家在探求艺术的社会功能时，没有思考过艺术作品也许背负了它们本不需要承担的义务，让观者驻足难道不就是画家最首要的任务吗？如果菲奇诺叮嘱波蒂切利完全沉浸在教化的作用上，《春》还会让正值青春年华的皮耶尔感动吗？事实上，贡布里希从来没有忘记这一初衷，他肯定菲奇诺和他的朋友是主题的确定者，因为菲奇诺最相信的就是"眼睛"。菲奇诺为柏拉图《宴饮篇》作注时曾写道："在他的价值等级中，眼睛作为热情的源泉，要排在耳朵之前。"[22]他还坚信与其讲千百遍美德，不如直接让这位尚未成年的小孩直接亲见"美的化身"——维纳斯。如此一来，贡布里希的假设便成立了——年轻的梅迪奇与他的人文导师商议，为新购的别墅定制一幅具有"训诫和劝导"意义的大型画作，中心人物是代表了"人性"的金星维纳斯，而整幅作品必须具有审美高度。

20　Edgar Wind, Botticelli's Primavera. 西塞罗的阐释见注释 44，第 318 页；骑士传统见第 78 页。

21　E.H.Gombrich, Botticelli's Mythologies: A Study in the Neoplatonic Symbolism of His Circle, *Journal of the Warburg and Courtauld Institutes*, Vol.8 [1945], p.19."Venus and the Court of Love", 维也纳与爱德宫殿最早出现在 12 世纪法国诗人矢佩拉努斯［Andreas Capellanus］的诗歌《论爱情》[De Amore, 1420—1508] 中。

22　Edgar Wind, Botticelli's Primavera, p.80。贡布里希引自《〈宴饮篇〉评注》第五篇演讲，第二节。Commentary on the Symposium, Vth speech, section II, p.1334.

三、《春》的构图方案

　　既然画作必须以"美好"的方式呈现，那具体该怎么画呢？菲奇诺的信件尚不足以撑起整个绘制方案，贡布里希认为最大的可能是这些人文导师从15世纪非常流行的故事《金驴记》[*Metamorphose*，英文名为 *Golden Ass*] 中撷取了灵感。小说的撰写者古罗马作家阿普列乌斯 [Lucius Apuleius, 124—189] [图 5] 曾赴雅典学习柏拉图思想，在《金驴记》中，他讲述了一位醉心魔法，误食药物变成驴子的青年卢修斯 [Lucius]，后来得维纳斯所救，吃下玫瑰花变回人形的故事 [图 6]。贡布里希发现小说第十卷"帕里斯做裁判"[Judgment of Paris] 这段的描述几乎与波蒂切利《春》的人物安排如出一辙。特洛伊的王子将金苹果递给爱神维纳斯的故事我们已经非常熟悉了，阿普列乌斯在小说中安排了一场哑剧：维纳斯站在舞台的中央，丘比特

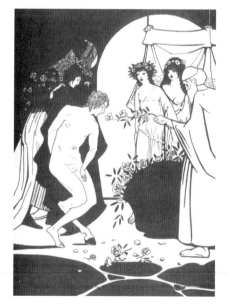

图 5　　　　　　　　　　　　图 6

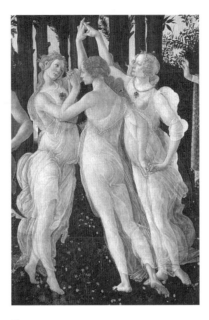

图 7

环绕在其周围，接着拥入跳着舞讨好维纳斯的少女"美惠三女神"[the Graces]［图7］，另一边是撒着花朵的时序女神［Horae］。[23] 反观波蒂切利的《春》，也是同样的人物设置，左边是美惠三女神，中间是维纳斯，右边是时序女神们，就连"微斜着头"的维纳斯姿势也如出一辙。但画作中丘比特的数目只有一个，比小说中的描写要少很多，贡布里希认为这恰恰与阿尔贝蒂［Alberti］提倡的"画面不可过于拥挤"教导相符。除此之外，为何画作中多出了西风神［Zephyr］与花神［Flora］两个人物？贡布里希认为很有可能是波蒂切利的顾问所参考的小说版本有误，1469年它传入意大利时经过多人的移译，难免会被修改。

贡布里希承认以阿普列乌斯为原典对照确实还得承受诸多质疑，但他认为还有两个方面可以补充他的设想。一方面，阿普列乌斯的叙写颇有古典艺格敷词的影子，小说对想象画面的阐述符合艺格敷词的特点，人物动作与神

23 Edgar Wind, Botticelli's Primavera, pp.82-83.

态的细节都有迹可循。另一方面，菲奇诺和他的友人们对《金驴记》故事本身非常欣赏，其中蕴含的道德寓意与顾问们的用意不谋而合。沉湎堕落的人类在维纳斯施展了幻术后得救，恢复的"人形"，也等同于"人性"。贡布里希甚至这样解释："它的方案就可能描写了维纳斯与其随从一起出现，在帕里斯面前求情，墨丘利指向天空表示他受到朱庇特的派遣。这种结果最终就会是——正是年轻观者洛伦佐·德·皮耶尔弗朗切斯科本人完成了上下文。如果他站在这幅画面前，就会成为维纳斯求情的对象，命运攸关的选择就会由他来定，就像由帕里斯来定一样。"[24]

莱辛有一句话说得很好："只有天才能够理解天才"。在复原《春》绘制方案的过程中，贡布里希教授另辟蹊径，使我们发现波蒂切利作画的前期准备可能才是读解寓意的突破口；他理解的不仅是波蒂切利，还是以菲奇诺、阿普列乌斯为首的佛罗伦萨理想的人文团体。

此文与《文艺研究》2020年第三期发表的《波提切利与人文顾问：贡布里希对"春"绘制方案的假设》有部分重合。

24　Edgar Wind, Botticelli's Primavera, p.92。

"观念的拟人化"及相关问题

—

孔令伟

[中国美术学院]

1970年，在剑桥大学举办的一次古典文化讨论会上，瓦尔堡研究院院长贡布里希做了首席演讲，题目是《拟人化》[Personification]。这篇讲稿后来收入《古典文化对公元500—1500年欧洲文化的影响》，于1971年出版。[1]

贡布里希认为，"观念的拟人化"来源于印欧语系独有的语言传统，是希腊理性主义对原始神话的"解体"和"消毒"。而在《象征的图像：贡布里希图像学文集》中译本序言中，他又对东西方的象征传统进行了比较，再次强调了"拟人化"在西方图像学研究中的重要意义。《拟人化》这篇文章暗示了西方古典传统的两面性，也点明了图像学的基本指向，我们的问题就从这篇讲稿开始。

一、语言与传统

"拟人"深深地根植于人类的心灵深处，唯其如此，坚硬、冷漠的世界才会变得温暖亲切，易于理解。古希腊医生和哲学家恩培多克勒[Empedocles][约公元前490—前435]，就用爱[philotes]和憎[斗争][ekhthos]解释过元素的结合与分离，他说："在一个时候，一切在'爱'中结合为一体，在另一个时候，每件事物又在冲突着的'憎'中分崩离析。"[2]在他眼中，构成万物的元素只有四种（水、火、土、气），它们都由不变的

1　Ernst H. Gombrich, Personification, in R.R. Bolgar, ed. *Classical Influences on European Culture AD 500-1500*, (Cambridge, 1971). 中译本见贡布里希：《象征的图像：贡布里希图像学文集》，杨思梁、范景中译，广西美术出版社，2015。

2　参阅罗素：《西方哲学史》，何兆武、李约瑟译，商务印书馆，1996，第86页。

细小微粒组成。他进一步假定爱和憎是宇宙间万物都含有的另外两种成分，元素在爱的影响下结合，在憎的影响下分离。结合的比例不同，物质的形态也就千差万别。

用"爱"与"憎"描述物质的化合运动，这是典型的"拟人"修辞手法。关于这种修辞手法的根源，我们无法予以追究。就像贡布里希说的那样，这样的问题大概只能放在"游戏的人"的角度进行思考——自古希腊以来，"一种非正统的神话一直延续到基督教时代，并且允许人们信仰 Nature［自然］、Sapientia［智慧］、时间、死亡等实体"。[3]

不过，印欧语言的特性却让"拟人化"形成了稳定的传统，为我们的讨论提供了实体。在希腊语和拉丁语中，抽象名词几乎都是阴性的。如果这个名词不是有实指的一般性名词（如苹果、鲜花之类），而是一个抽象概念，表达了彼此相通的感觉或公认的德性（如"正义""智慧"之类），那么在我们头脑中会呈现什么样的幻象呢？答案肯定是一位性情独立，但又虚无缥缈的女性。"由于名词有了性，理念世界便住进了拟人化的抽象概念，如 Victoria［胜利］，Fortunal［命运］，Iustitia［正义］"，[4]当我们把各种理念编织在一起进行谈论，或者说，当我们用拟人的修辞方法把"正义""信仰""爱情""死亡""胜利""命运"编织在一起时，我们又会"看到"一幕幕奇异的场景。阴性名词和拟人的修辞法组合，自然就会在我们的头脑中召唤出女性的形象，例如，当我们用拟人的修辞手法，说"胜利"降临在征服者的船头时，衣袂翩飞的胜利女神也就在这样的言谈中兀然现身了［图1］。

在盲诗人荷马的笔下，"逃跑"是"惊慌"的伙伴，"惊慌"是战神阿瑞斯的儿子，"迷惘"是宙斯的长女。在古希腊，人们不但在语言上品味这些观念，在修辞术中想象她们的倩影，而且还为这些观念、这些女神修建了神庙，献上祭品。这样，希腊人就拥有了一群别样的女神，一群与自然神、奥林匹斯诸神，或与神化的历史人物截然不同的神明，正如赫西俄德

3 贡布里希：《象征的图像》，第 388 页。

4 贡布里希：《象征的图像》，第 216 页。

[Hesiod] 在《神谱》中所言：

> 永生神灵就在人类中间……宽广的大地上，宙斯有三万个神灵。这些凡人的守护神，他们身披云雾漫游在整个大地上，监视着人间的审判和邪恶行为。其中有正义女神——宙斯的女儿，她和奥林匹斯诸神一起受到人们的敬畏。[5]

抽象概念和奥林匹斯山诸神的结合，使西方文化产生了一个奇妙的传统。一方面，古典神明可以和自然现象或抽象概念互换，从而产生道德寓意功能。扎克斯尔提到，后期古典艺术（晚期罗马）通过人与寓意形象对话的形式，再现了人与其灵魂或良知的内心对白，寓意形象如缪斯、守护神、天使等常常做出激动人心的样子，这些为盛行至今的神启题材或与超人神力对话的作品提供了范例。[6]另一方面，抽象概念也获得了拟人形象，甚至演变成道德与学术的化身，以鲜活、饱满的可视形象呈现在世人面前。

在西方，观念的拟人化来自特殊的"语病"。[7]然而，"蚌病成珠"，正是这样一种特殊的语言习惯培育了一个充满寓意和象征的图像世界。它在希腊语和拉丁语的世界中成长，形成了西方文化史中特殊的教化传统。"拟人"是一种修辞技巧，而"拟人化"则让那些没有实指的"阴性名词"拥有了美丽的化身，这些词语表达了我们心中的欲念、情绪，所有的悲伤、欢乐、迷惘、渴望、畏惧、嗔怒、嫉妒、痴狂、爱恋都在这个世界会聚一堂：

> 这些女性有时在教堂的门廊上欢迎我们，有时聚集在我们的公共纪

5　赫西俄德：《工作与时日·神谱》，张竹明、蒋平译，商务印书馆，1991，第8-9页。

6　扎克斯尔 [Saxl]，1923。转引自贡布里希《象征的图像》，第443页。

7　参阅詹姆斯·J. 帕克森 [James J. Paxson]：《拟人形象的性别》[Personification's Gender], *Rhetorica*, Spring 1998, Vol. 16, No. 2, pp.149-179。以及玛丽娜·沃纳 [Marina Warner]：《纪念碑与少女：寓言中的女性形式》[*Monuments and Maidens: The Allegory of the Female Form* (London, Vintage, 1985)]。在西方，文学中的拟人、寓意等问题曾被深入讨论，而贡布里希正是第一位在视觉艺术领域讨论这一问题的学者。

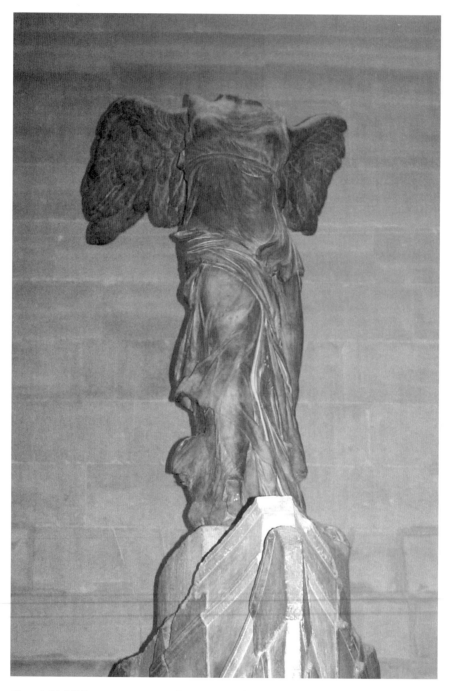

图 1　胜利女神像 [nike-samothrace]，法国卢浮宫藏

念物周围，有时印在我们的硬币或纸币上，并且不时地出现在我们的卡通画和招贴画中。当然，这些装束不同的女性也曾活跃在中世纪的舞台上，她们迎接王侯进城，她们在无数演讲中受人祈求，她们在长篇史诗中争吵、拥抱，或争夺英雄的灵魂，或引导情节的发展。当一位中世纪诗人在某个春天的早晨，躺在绿草如茵的河畔休息时，这些女神中的一位总会出现在他的睡梦中，用多行诗句向他解释自己的身份。[8]

在古希腊，那些俏丽的拟人女神还需要暂借奥林匹斯山栖身，而在中世纪之后，她们拥有了独立的天地，或是隐居在道德与学艺的殿堂里，或是在那些精致的抄本、神圣的祭坛、宏丽建筑和彩色辉煌的拱顶上自由地飞走顾盼。

贡布里希就生长于这样一个图像传统时代。幼年时期，在他的故乡奥地利，"无数巴洛克教堂或宫殿大厅的天顶上画着拟人形象［personifications］，脚踏灿烂的云彩，丰满而欢快"。[9]而多年之后，儿时的欢乐记忆变成了深沉的思考。正是在《拟人化》这篇文章中，贡布里希再次提出了自己反复思考的问题——什么是古典传统对人类文明的价值？它对今天的意义究竟何在？在"我们从古代文明获取的因素中，有哪些帮助或者阻碍了西方人获得心理平衡和理性，有哪些帮助或阻碍了西方人抑制激情和非理性的力量"？[10]

沉醉于古典遗产，很可能会重新卷入历史的旋涡，甚至回归到古典文化形成之初冲动、偏执、混乱的心态。然而，古典遗产同时也是启蒙的工具，是遏阻人类的心灵毒素或反复发作的各种精神疾病的"疫苗"。对类似问题的思考，几乎是所有传统文化研究者的共识，而在贡布里希看来："如果古典传统中有哪一种因素允许我们探讨这种观点，那就是拟人化的习惯。"

8　　贡布里希：《象征的图像》，第 384 页。

9　　贡布里希：《象征的图像》，第 214 页。

10　　贡布里希用瓦尔堡的话回答了这个问题："对我们的文化而言，古典遗产既是一种威胁又是一种恩惠。我们从古典文化中得来的象征符号可能会招致我们回到产生那些象征符号的异教心态。但是……它们也可以作为启蒙的工具。"参阅贡布里希：《象征的图像》，第 383 页。

二、为观念赋形：画正义的故事

如果为不可见的观念赋形，这会是什么样的工作呢？在《象征的图像》中，贡布里希为我们讲述了这样一则故事：1489 年，在罗马，画家曼泰尼亚受教皇之命创作一幅表现正义的画。"于是，他去请教哲学家该如何表现正义。那些给他出主意的哲学家们互相矛盾，把他给气坏了。其中一位告诉他，'正义'应该画成独眼，'眼睛要特别大，位于额头正中；眼球深邃地藏于隆起的眼皮下面，以示能明察秋毫'。另一位想让她'站着，满身都是眼，就像古代的百眼巨人阿尔戈斯 [Argus] ……手中舞一把剑，使强盗不敢近身'。"[11]

故事出自文艺复兴时期人文主义学者巴蒂斯塔·菲耶拉 [Battista Fiera] 的《画"正义"》，1957 年，詹姆斯·瓦罗普 [James Warrop] 对此书进行了翻译和编辑，在伦敦出版。贡布里希在讲述曼泰尼亚画"正义"的故事时，使用的就是这个版本。[12]

曼泰尼亚无法画"正义"，原因很简单：哲学家们胡思乱想，意见不一，而曼泰尼亚的画室里，还没有里帕《图像学》那一类书籍。如果没有稳定的、公认的形象，特别是那些不可或缺的"属像"，"正义女神"恐怕很难现身。

1593 年，里帕的《图像学》第一版（无插图）问世。借助 1779 年英文版，我们看到了他对"正义"形象的描述：

11　　贡布里希：《象征的图像》，第 285 页。

12　　Battista Fiera: *Die Iusticia Pingedda*, (The Lion and Unicorn Press, London, 1515). 关于"正义"的拟人形象，可供我们参考的材料还有潘诺夫斯基：《图像学研究：文艺复兴艺术中的人文主义题材》[Ewirn Pnofsky, *Studies in Iconology: Humannistic Themes in the Art of the Renaissance*. 109-110, New York, 1972, first published in 1939]，《正义：雕塑艺术中的符号及含义》[Otto Rudolf Kissel: *Die Justitia: Reflexionen über ein Symbol und seine Darstellung in der Bildenden Kunst*. München: Beck, 1984]，《正义之镜：法律危机在文学上的反应》[Theodore Ziolknowski: *The Mirror of Justice: Literary Reflections of Legal Crises*, Princeton: Princeton University Press, 1997]，《正义：和法学史家谈艺术史》[Günther, Klaus, "Justitia-History of Art for Historians of Law", *Journal for History of Law*, 05/1986]。另外，2007 年还有一篇文章《再现正义：从文艺复兴时期的图像志到二十一世纪的法庭》[Judith Resnik, Dennis E. Curtis, *Representing Justice: From Renaissance Iconography to Twenty-First Century Courthouses*, *Proceedings of the American Philosophical Society*, Vol. 151, 2007] 也详细讨论了这个问题，我从中获益良多。

正义［Giusticia Justice］，身着白衣的处女，蒙眼。她右手持罗马束棒［faces］，其中有一柄斧子，左手中是火炬，身畔还有一只鸵鸟。

白色表明她应该洁白无瑕，不受感情左右。束棒意味着对细微过错的挞伐，会砍下十恶不赦之人的头颅。蒙住的双眼表明，她不会在意任何人。鸵鸟，不管多么硬的东西都能反刍，对它而言，顽铁也能被及时消化。[13]

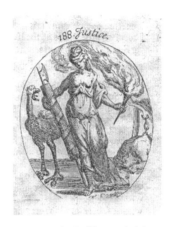

图 2　里帕《图像学》1779 年英文版
正义女神像

在里帕的《图像学》中，我们看到了"正义"的形象［图2，1779年版本］。《图像学》是一部拟人形象百科全书，为晚期文艺复兴和巴洛克艺术的拟人形象提供了一个标准图式。在文字表述模式上，里帕给出了自然题材和象征意义两条内容，偶尔还会引经据典，对题材的象征含义进行说明。有《图像学》这一类文本的帮助，艺术家可以轻易地选择属像，表达各类拟人化的观念。但是，作品所要传达的"意义"取决于赞助人的趣味或艺术家的性情，是个人化的创作方案，也是观看者最难理解的部分（在这个层面上，我们就进入了贡布里希所说的艺术史的"情境逻辑"）。

13　见 Cesare Ripa, *Iconology or a Collection of Emblematical Figures*. 2 vols. George Richardson, trans. (London: G. Scott, 1777—1779), p.189.

图 3　忒弥斯像，雅典国家考古博物馆 [National Archaeological Museum of Athens]

其实，为"正义"赋形，这在古埃及、古希腊罗马、中世纪都有先例。在中世纪，大天使米迦勒 [Archangel Michael] 是正义的化身，他挥举利剑，向撒旦 [Satan] 的恶龙劈砍。这一类道德寓意画往往代表着内心深处正义与邪恶的斗争。在"最后审判"题材作品中，米迦勒还会一手持剑，一手拿着天平，称量死者的心灵。天平是古希腊正义女神忒弥斯 [Themis]［图 3］的属像，要继续追索其图像渊源及象征意义，我们还要进入古埃及的神话世界。在那里，女神玛特 [Ma'at] 是真理、秩序、均衡、正义的拟人形象，其标志物为鸵鸟羽毛——因为鸵鸟的羽毛顶端微微下垂，好像在称量自己的分量。尘世的生命结束后，死者将进入玛特大厅 [the Hall of Ma'at]，玛特会等候在那里，准备用羽毛来称量死者的心，如果罪孽甚微，轻过羽毛，即可

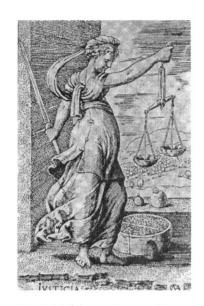

图 4　正义女神像，Comelis Mastys，约 1543—1544 年，瓦尔堡研究院版权。图片出自 Proceedings of the American Philosophical Society, Vol. 151, 2007, 第 143 页

图 5　正义和谨慎女神像，Cornelis Mastys，约 1538 年，瓦尔堡研究院版权，图片出自 Proceedings of the American Philosophical Society , Vol. 151, 2007, 第 144 页

进入永恒世界。一根羽毛、一架天平也是玛特的属像，有时候，一架插有鸵鸟羽毛的天平就意味着玛特在场，注视着正在发生的一切。

　　文艺复兴时期，"正义"最典型的图像是手持利剑、天平的蒙眼女像［图 4、图 5］。利剑、天平在文艺复兴时期非常普遍，如拉斐尔、克拉纳赫等人的"正义"拟人化作品，其含义也非常稳定，而蒙眼布则相对复杂一些。

　　正义女神被蒙上眼睛，可能意味着一个无动于衷的形象，在中世纪的拟人形象中，蒙眼的含义是不忍心看到蒙难的芸芸众生。[14]正如里帕所说："蒙住的双眼表明，她不会在意任何人。"这时候的正义女神就带有劝诫的意味。1559—1660 年，彼得·勃鲁盖尔［Pieter Bruegel the Elder，约 1525—1569］

14　这层含义起源于中世纪，例如，法国斯特拉斯堡大教堂（建于 1230）十字翼南口雕刻中，有一尊蒙眼女像柱，身着长袍，手持折断的长矛，法典从手中滑落，是犹太教会或《旧约》的拟人像，名称是 Synagoga ［Synagogue］。和她相对的是基督教会或《新约》的拟人像，头戴王冠，目光炯炯，身形挺拔，手执笔直的十字架。名称是 Ecclesia ［Church］。Synagoga 蒙上眼睛，意味着她对面前的一切无能为力，由此也产生了一个新的意象，即对人间的疾病惨怛，不忍听闻，或者是不愿面对任何以真理、正义之名施加的刑戮。

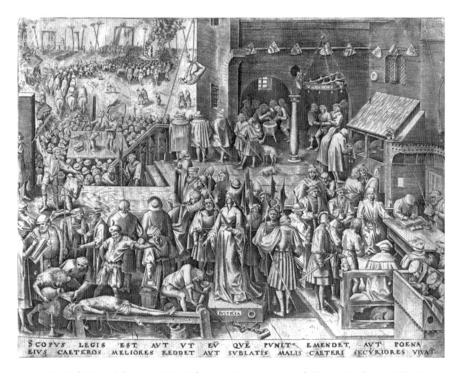

图 6　彼得·勃鲁盖尔，布鲁塞尔皇家图书馆［The Royal Library, Brussels］藏，"正义"寓意画的素描稿

曾创作了《七大恶德、美德》系列寓意画［The World of Seven Vices/
Virtues］，其中有一幅表现的是"正义"［图6］。画面不厌其烦地罗列了文艺
复兴时代的各种刑罚，描绘了各种刑具和行刑的场面：灌水［torture］、截刑
［mutilation］、鞭笞［whipping］、吊刑［strappado］、斩首［beheading］、绞
刑［hanging］、拷刑［the rack］、柱上火刑［burning at the stake］……在这里，
蒙眼"正义女神"与其说象征着公平、正义，还不如说是无情、无奈的化
身。布鲁塞尔皇家图书馆藏有"正义"寓意画的素描稿，上面有签名、日期
和一段题铭，内容是："法律让受惩罚者改过，让旁观者向善，清除恶棍，
让人们更平安。"这一类蒙眼正义女神应该含有讽喻、劝诫之意。

　　文艺复兴盛期，很多商业城市的司法权开始摆脱教廷和国王的束缚，地
方贵族垄断司法，按照个人利益和意愿任意听讼断狱。而这一时期出现过很
多对法官具有暗示、惩戒意味的绘画，如"断手法官像"之类，警告法官不

可收取礼物。[15] 1498 年，弗莱芒画家杰拉尔德·达维科［Gerard David］接受委托绘制过一幅二联画——《逮捕腐败的法官，并将腐败的法官剥皮》［Arrest of Corrupt Judge, The Flaying of the Corrupt Judge, 1498—1499］，画面故事是冈比西斯大帝逮捕受贿的法官，将其剥皮处死。[16]画面人物几乎和真人等大，场面血腥，惨不忍睹。这类含有惩戒寓意的作品大多高悬在市政厅，以儆效尤。在荷兰阿姆斯特丹市政厅法庭西壁有三组浮雕，故事内容分别为：札留库斯［Zaleucus］的审判，所罗门王的裁决，布鲁图斯［Brutus］的裁决，在它们对面是一尊蒙眼正义女神雕像。整组作品创作于 1655 年前后。从事法学研究的西方学者认为，这里出现的蒙眼正义女神，更像是在回避对面那些痛苦的场面，不忍心看到以法律名义施加的刑罚，因为同一建筑中出现的其他正义女神并没有蒙上眼睛。[17]

"正义"被蒙上眼睛，还意味着她受到了愚弄、蒙蔽，可以放心地和她"躲猫猫"［Pin The Tail On The Donkey］。丢勒的一幅版画就含有这层意思。

1494 年，塞巴斯蒂安·布朗特［Sebastian Brant］出版了德语道德长诗《愚人船》［Das Narrenschiff］，书中配有大量插图。图像所表现的内容，既有市井琐事，又有诙谐、尖刻、幽默的道德说教。如果结合标题来看，如《杞人忧天》［Of Too Much Care］、《难看的吃相》［Bad Table Manners］、《急脾气》［Hasty Tempers］、《慢神》［Arrogance Toward God］、《不听人言》［Not Paying Attention to All Talk］，等等，我们很容易联想到佛典《百喻经》《杂譬喻经》中的故事。丢勒是这本书的插图作者之一，在他创作的木版插图中，有一幅表现的是"正义女神"[18]。她端坐在椅子上，右手持剑，左手持天平，身后是一个头戴尖角帽的愚人，正在用罩布蒙她的眼睛。《愚人船》中的愚

15　希腊传记作家普鲁塔克在《道德论》中曾经提到，在埃及的底比斯城，负责宣示神谕的祭司必须断手蒙目，不能收取贿赂，也看不见权势，这样就会公正司法，令神明愉悦。

16　Cf. Edward Gans and Guido Kish, The Cambyses Justice Medal, 29, *The Art Bulletin* 121［June 1947］.

17　Cf. Judith Resnik, Dennis E. Curtis, Representing Justice: From Renaissance Iconography to Twenty-First Century Courthouses, *Proceedings of the American Philosophical Society*, Vol. 151, p. 160, 2007.

18　这幅版画一般被归到丢勒的名下，图像见《愚人船》，瑞士巴塞尔出版，1494，耶鲁大学珍本与手稿收藏室。

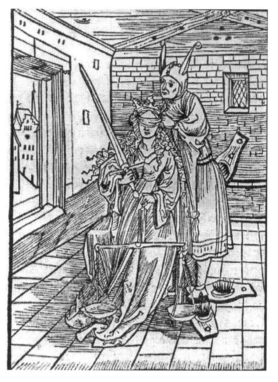

图 7　《愚人船》［Das Narrenschiff］"争吵赴讼"一节插图，传为
丢勒作品

人都有一个标记，即有两个尖角的帽子，借用的可能是蠢驴的耳朵，后世小
丑的帽子不知道是否由此演化而来（在俄国艾尔米塔什博物馆，还有一幅丢
勒的《正义寓意画》，纸本，黑墨水，作于1498年。画中的"正义"为一少
女，右手持天平，左手挂剑，但是并没有蒙眼布）。

　　《愚人船》中，丢勒有一幅版画是"争吵赴讼"［Quarreling and Going to
Court］一节的插画［图7］。画面上方有三行诗句：

He'll get much raillery uncouth,

Who fights like children tooth for tooth,

And thinks that he can blind the truth.

［荒游嬉戏，行复粗鄙，

如童稚兮，相报以齿，

中心窃思，蒙蔽真理。］

版画下方的诗句是：

Now of that fool I would report

Who always wants to go to court,

And amicably end no suit

Before he's had a hot dispute.

When cases would protracted be

And men from justice hide or flee

……

［彼愚人兮，乐讼不疲，

听我一言，相安以礼，

不能听者，热锅之蚁。

讼即久兮，迁延生异，

仁者奔逃，正义隐匿

……］

这一章结尾部分的诗句是：

The man who'd rather sue than eat

Should have some nettles on his seat.

［嗜于讼者，何不如此，

自搜荨麻，施之座椅。][19]

当然，"正义"被蒙上眼睛，最能被接受的看法是因为她不偏不倚，执法公正。这个意象来自主持正义和秩序的古希腊女神忒弥斯。在文艺复兴时期，随着罗马法的复兴，罗马正义女神［Justitia］的形象也开始频繁出现，沿用了古罗马时代的造型，一手持剑一手持天平，有时紧闭双眼，表示"用心灵观察"。而雕像基座或背面会刻上铭文"Fiat justitia ruatcaelum"［为了正义，不怕天崩地裂］。

在宗教改革运动中，正义也是新教与天主教争执的焦点。在信仰新教的学者那里，正义并不属于天主教会，蒙眼的正义女神也不会偏袒任何一方。1573 年，伦敦出版了由约翰·福克斯［John Foxe］编辑的大部头著作《丁道尔、弗里斯、巴恩斯作品全集》［*The whole workg of W. Tyndall, Iohn Frith, and Doct. Barnes*][20]。在 1576 年那个版本中，有一幅表现基督教正义的寓意画特别耐人寻味：画面中央站立着蒙眼正义女神，手执一架巨大的天平，天平左侧是一群神态悠闲的圣徒，右侧是惊慌失措的教皇及其随从，不断地向自己那一端翘起的秤盘中倾倒金银财宝，随从在向下压杠杆，还有一条小小的恶龙勾住秤盘，拼命向下拉扯。像丢勒的木版画一样，要理解这一类带有故事情节的蒙眼正义女神，我们必须要同时审查文本，才能看清作者的真正用意。[21]

丁道尔［William Tyndale］是新教徒，是第一位将希伯来和希腊文本《圣经》译成早期现代英文的学者，也是最早利用印刷术传播新教思想的先驱。1535 年，丁道尔入狱，一年后被施以火刑。1576 年的那幅蒙眼正义女神插图，多多少少留下了宗教改革运动的痕迹。

19　引自《愚人船》第 71 章，埃德温·H. 蔡德尔［Edwin H. Zeydel］英译本 , New York: Columbia University Press, p236-237, 1944。中文为笔者译出。

20　此书的全称是 *The whole workes of W. Tyndall, Iohn Frith, and Doct. Barnes, three worthy martyrs, and principall teachers of this Churche of England, [microform] collected and compiled in one tome togither, beyng before scattered, [and] now in print here exhibited to the Church. To the prayse of God, and profite of all good Christian readers*, edited by John Foxe, 1573。

21　Cf. David Daniell, William Tyndale, *Oxford Dictionary of National Biography* (Oxford University Press, 2004).

在"正义"的拟人形象中，蒙眼布这一属像特别耐人寻味。但并非所有的蒙眼布都是正义的象征。如果脱离具体作品，我们也许可以概括出三层含义：蒙眼，意味着惊恐悚惧，目不忍视；或是意味着愚弄蒙蔽，冥顽不灵；要么就意味着公正不阿，不受利诱，对当事双方"兼听兼采"。

在《艺术题材与象征辞典》[*Dictionary of Subjects and Symbols in Art*] 中，詹姆斯·霍尔对蒙眼[blandfolding]还有更多的解释：

> 愚昧与罪恶乃黑暗，故蒙目可作为道德与精神上愚盲的象征。两个丘比特中间，有一人眼睛被蒙起，象征"天上的"和"地下的"、"纯洁的"和"耽欲的"。类似的含义，蒙目者还可以是犹太会教堂的拟人化。蒙眼睛的丘比特出现在一对恋人旁，常象征着盲目的爱情。还有，蒙着眼睛的人代表"幸运"和"涅墨西斯"[报应]，因为这两者都是偶然才会碰到的。有时也与"公正"[justice]一起出现，以示怀疑她是否公正无私。在"嘲弄基督"中，坐着的救世主的双眼被蒙着，有时，和他一起被钉上十字架的两个强盗也被蒙上眼睛。[22]

可见，蒙眼女像未必就是正义女神。这也提醒我们，在阅读图像之际，切忌"望文生义"。1490年前后，曼泰尼亚创作了一幅作品《"无知"和墨丘利：恶德与美德寓意画》[Ignorance and Mercury, an allegory of vice and virtue]。画面分两部分，上半部分主旨是表现人性中挥之不去的"无知"。这是一件素描残稿[图8]，[23]"无知"被描绘成慵懒肥胖的老妇人，头戴王冠，坐在摇摆不定的球体上，手持舵盘（球体和舵盘是命运之神的象征）。

22　引文出自《西方艺术事典》，迟珂译，江苏教育出版社，2005，第333页。

23　这是一幅未完成的素描稿，下半部分散佚，散佚部分由乔万尼·安东尼·达·布雷夏[Giovanni Antonio da Brescia]的铜版画补足，与上半部分合为一帧，现藏大英博物馆。画面右侧有题铭：VIRTUS COMBVSTA [Virtue in flames][烈焰中的美德]，亦称"寓意：人性的无知、沉沦和救赎"[Allegory of the Fall of Ignorant Humanity and Allegory of the Rescue of Humanity]。画面下半部分的主角是墨丘利[Mercury]正在施救，寓意是理智和美德能够拯救沉沦的人性。

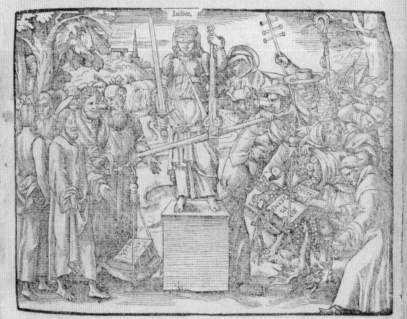

图 8　《丁道尔、弗里斯、巴恩斯作品全集》中反天主教的蒙眼正义女神寓意画

在她身后侍立两位婢女，一是"忘恩负义"，一是"贪婪"。"忘恩负义"被表现为蒙眼女性形象，在这里，"蒙眼"不是"正义"的属像。[24]我们还有一个旁证，有一幅传为曼泰尼亚的作品《密涅瓦驱逐恶德》[Minerva Chasing the Vices from the Garden of Virtue]，在1490年《寓意画》素描稿中的形象再次出现，其中，"忘恩负义"和"贪婪"正抬着"无知"奔窜，她们的额头上都系着蒙眼布，之所以没有蒙住眼睛，大概是为了跑得更快一些。而在她们上方，"正义"[Justice]、"坚忍"[Fortitude]、"节制"[Temperance]三位神明在云层中现身。

而在里帕的《图像学》中，除了正义，还有很多女神也戴着蒙眼布，还有一位男神手里拿着天平，所有这些都不是正义女神。这种错乱的现象让我们想起了瓦萨里等人的宫廷游戏，而曼泰尼亚等人的作品，在当时恰恰被称作"invenzioni"，是新奇古怪的"发明"。如果用潘诺夫斯基的理论来解释，就是存在于"自然题材"和"约定俗成题材"之间的不对称性。显然，拟人形象是二者错位最多的一个领域，在"再现"和"象征"之间充满了不确定性。而在《图像学的目的和范围》中，贡布里希开篇一节就是"意义的难以捉摸"。

三、编码与阅读：亚里士多德的传统与新柏拉图主义

求助于外物，或是苦思冥想，这是我们创造和阅读图像时最常见的状态。在《象征的图像》中，贡布里希追溯了柏拉图传统和亚里士多德传统对待象征的态度，这两个传统也是人文主义者发明[invent]拟人形象的基本方法。让我们先回到里帕的《图像学》上来，看看亚里士多德的推论性传统，或隐喻的传统。

里帕《图像学》的扉页上写有"仿自埃及、希腊、罗马"的字样。《图

24　对这幅画题材的考释，见 Cf. A.E. Popham and P. Pouncey, Italian Drawings in the Depa-5 [London, The British Museum Press, 1950]; J. Martineau [ed.], Andrea Mantegna, exh. cat. [Royal Academy of Arts, London, and Metropolitan Museum of Art, New York, 1992]; R. Lightbown, Mantegna [Oxford, Phaidon Christie's, 1986]。

像学》第一版（1539，无插图）开篇的第一句话就是：

> 在表现不可见之物的图像时，图像的制作原理极为简单平凡，那就是模仿多才多艺的古罗马人和希腊人以及更早的人的书本、硬币和大理石上的记录。因此，我们一般可以认为，那些无视这种模仿的人在制作拟人形象时总会犯错误，因为他们总是太狂妄或者太无知：这两种缺点正是那些想要得到某种承认的人所憎恨的……[25]

里帕《图像学》附图中，"正义"手中举起的是罗马束棒，内有法塞斧，而不是中世纪大天使米迦勒手中的利剑。这一做法体现了里帕的游戏规则：即"不能使用任何不见于古典权威著作的属像"。可是，短笛、竖琴、弓矢、甲胄……直观的古典图样俯拾即是，里帕又该如何选择呢？对于属像，是不是也应该有一个"定义"？不然的话，艺术家肯定像曼泰尼亚一样无法创作，观者也同样会不知所云。对于这样的问题，里帕显然有自己的思考，他说：

> 一旦我们通过这种方法弄清了图像所依据的可定义概念的特质、原因、属性和偶性，我们就得找出这些概念与实物之间的相似点，并把这些相似点作为言词的替代物，用于演说家们的图像和定义当中。[26]

贡布里希发现，里帕的做法其实是参考了亚里士多德的观点，他提出的四种定义正好对应于亚里士多德的四种原因——质料因、动力因、形式因和终极因 [the material, the efficentt, the formal and the final]。"视觉定义的设计者同样可以自由地根据其中任何一种方法，比如，用图解友谊的原因或结果的方法，来表达概念的特征。"[27]

25　　贡布里希：《象征的图像》，第 230 页。

26　　引自贡布里希：《象征的图像》，第 234 页。

27　　贡布里希：《象征的图像》，第 234 页。

　　但是，对于里帕的说法，我们不可过于认真对待，逻辑学、修辞学和图像制作终究是两套不同的"编码系统"。在选择图像时，如果严格按照逻辑学的标准，那么里帕根本就没有必要借用古典图像。

　　借助亚里士多德传统，或各种"记忆术"，只不过是为了获得更多的启发，捕捉更多的视觉形象，只有这样才能匹配那些虚无缥缈的概念。实际上，里帕的图像学更多的是来自中世纪的教谕方法，也就是帮助传教士在传经布道时激发灵感的方法，它可以帮助演讲者记起更多的例子，讲出更多类似的故事。耶路撒冷城，其历史意义是朝圣者朝觐的巴勒斯坦城镇，其寓意是战斗（教会），其譬喻意义是基督的灵魂，其神秘意义是天国，是耶稣——这样的解经法肯定会让传教士产生无穷无尽的联想，而在佛教徒那里，一个朴素的道理还可以幻化出数不胜数的经变故事。里帕的方法没有这么复杂，其来源之一可能就是叶茨提到的"记忆术"的传统，即如何把抽象的概念转变成醒目的图像，或短小的协助记忆诗的传统。[28]

　　不管我们如何进行文字解释，拟人化的概念只有通过属像才能得到说明。细读里帕的《图像学》，我们看到更多的不是亚里士多德式的逻辑学定义，而是各种稀奇古怪图像的自由组合。概括起来讲，这些图像主要有三种类型：一是古代埃及、古希腊罗马长久沿用的图像，它可能不符合亚里士多德的解释方法，却有稳定的含义，根本无法放弃；二是成语、诗歌中已有的各种比喻和描述，只要找到这些原典，里帕就可以展开自己的想象；第三是日常生活经验，包括同时代探险家的那些时髦、新奇的发现。

　　严格说来，里帕的《图像学》算不上一本真正意义上的亚里士多德主义著作，"诗人或艺术家想在多大程度上堆砌这些特征，想把多少属像给予'智德'［Prudence］以便与她的定义相配，实际上则是一个趣味和技巧的问题"。[29]在"孤寂"的拟人形象中，里帕选择了"野兔"和"麻雀"作为属像。选择"野兔"，是因为野兔可以和胆怯联系起来；选择"麻雀"，是因为《诗

28　　叶茨：《记忆术》［*The Art of Memory* (London, 1966)］。

29　　贡布里希：《象征的图像》，第387页。

篇》[Psalm] 第102首有"我像房顶上孤单的麻雀"这样的句子。事实上，只要他愿意，里帕还有更多的选择，因为和他同时代的安尼巴莱·卡罗已经提供了一个更丰富、生动的方案，在后者那里，用来表示孤寂的动物有维纳斯的带翼骏马、狮身鹰首怪兽、举鼻向月的大象、凝视太阳的孤独老鹰、凤凰、蛇、麻雀、猫头鹰、鹈鹕、斑岩鸟、兔子……[30]

里帕和卡罗的例子说明，在属像制作过程中，创作者其实拥有极大的自由。但是，对于图像阅读者而言，所有这些都意味着限制。创作者的自由度越高，留给观者的难题也就越多，自由的程度在两者之间完全呈反比。换句话讲，象征只能在上下文中才能发生意义，而隐喻也不可能反过来使用：

> 因为一件事物可以是许多事物的类似，所以，不可能从圣经里提到的每一件事中推断出明确的意义。比如，由于狮子的某一种类似，它可以指基督，由于它的另一种类似，它又可以指魔鬼。[31]

在《受胎告知》题材的绘画中，从窗户射入的光线被视为"无垢受胎"的隐喻，两种不同风格的建筑是《新约》和《旧约》的隐喻。但是，如果没有确切的文献证据，或约定俗成的图式，这一类解释往往就是主观臆想。《书斋中的圣哲罗姆》，光线也从窗口射入，荷兰类型画中，常常会有两种或多种建筑风格出现。如果脱离了上下文，这些符号的象征意义也就消失得无影无踪。

艺术家的创作，经常会沿用固有的技巧和图式。对艺术家来说，这也许并不具有任何象征意义，一如习以为常的空气和水，离开这些，艺术家将无法创作。艺术家反复使用某一种图式，在一件作品中，它可能具有象征意义，但是换了一个题目，同样的图式、题材，含义便完全不同。后世的观者希望能从作品中看到熟悉的时代意义，就像见到朋友那样亲切，但这未必就

30　见《安尼巴莱·卡罗为塔代奥·祖卡罗制定的方案》。贡布里希：《象征的图像》，第39—42 页。

31　圣托马斯·阿奎那：《问题论丛》。引自贡布里希：《象征的图像》，第 31 页。

是作者的意愿，至少，他并没有刻意去强调这种意义。南宋山水画中的"马一角""夏半边"被视为残山剩水，是国破家亡的象征，这可能是某位感世伤怀的画家、文人的隐喻，但是，这样的隐喻并不能反向使用，我们不能把南宋之后出现的，和折枝花鸟类似的"截景"山水、近景山水都说成残山剩水，强迫沈周、戴进站入遗民的队列。

正是在这个意义上，贡布里希警告说：

> 图像学必须从研究习俗惯例开始，而不是从研究象征符号开始……我们必须要求图像学家从他的每一次想象猎逐中重新回到起点，并告诉我们，他在津津有味地重建的任何一个艺术方案是能用原始材料来证明呢，还是只能从他的同行图像学家的著作中获得证据。要不然我们就会面临建立一种神秘的象征模式的危险，就像文艺复兴时期的人们根据对埃及手迹性质的基本误解，建立了一门虚构的象形文字学一样。[32]

选择什么样的属像来匹配概念是一个"趣味和技巧"的问题，里帕对此有清醒的认识，他说："除非我们知道了图像的名称，否则不可能深入到图像的意义之中，只有那些由于常用而为大家所熟悉的通俗形象除外。"正因为如此，里帕在《图像学》中引用了大量的诗句、原典，对自己设计的图像进行详细说明，反复解释属像的象征意义。不过，稳定的、标准化的拟人形象肯定苍白无力，在《图像学》插图中，我们就看到，几乎同样的服装、道具在不同的女神那里反复出现。

只要演说家、诗人、画家愿意，他可以为一个概念任意添加属像，但这最终将导向另外一个极端：属像的类目越庞杂、越具体，就越依赖于文字解释，最后完全演变成纯粹个人化的世界，或蒙上烦琐的经院哲学色彩。和文字不同，图像的隐喻功能、经验中的具体事物会不断激发观者的想象，从而

32　贡布里希：《象征的图像》，第 38 页。

使抽象的观念发生意义分裂，丧失了最初的规定。人类的游戏冲动又会增添无穷无尽的投射，不同地域、时期的人会使用千差万别的神怪、自然界的动物或人作为器械来配制属像，最终会导致原型模糊，隐喻泛滥，本意无穷推演，直至消亡殆尽。

在这里，我们遇到了观念的稳定性和阐释的随意性之间的矛盾：观念越清晰、越抽象，内容也就越苍白；阐释越丰富、越生动，含义也就越混乱——欧几里得的几何世界和我们身边混乱的街区就提供了这样一个对比，或"隐喻"。[33]对于这个难题，我们或许可以仿效文艺复兴时期巴尔加利的《铭徽集》[1589年]，设计一个徽章，图案是一头正在掰玉米的熊，上面再刻上一句话："多就是少，少就是多"，或者是"少则得，多则惑"。

在"正义"的属像中，里帕给出了一个细节。鸵鸟："不管多么硬的东西都能反刍，连顽铁也能及时消化。"这是典型的"推论性语言"。[34]我们不要忘记，鸵鸟这个形象是从古埃及正义女神玛特的属像（鸵鸟羽毛）转化而来的。但是，里帕"不追索单个的象征符号，而只追溯古埃及人的象征艺术"。[35]鸵鸟是一个隐喻，鸵鸟的羽毛则是一个象征，这个细微的区别恰恰画出了亚里士多德的经院式理论和新柏拉图主义神秘论的分界线。

用少量信息来传达无穷的意义，这是新柏拉图主义的信条，也是神秘的解释象征法。在艺术史中，亚里士多德传统与柏拉图传统的对立是"推论性语言"与"象征符号"之间的对立。瑞士考古学家、古典学者雅各布·巴科芬［Jokob Bachofen］对此有一个非常清楚的解释：

> 象征符号能引起各种暗示［imitation］，而语言只能说明［explain］。象征符号可以在一刻之间触动人的全部心弦，而语言却总是一次表达一

33　这样一对矛盾在图像世界也同样存在。"圣母像"有其内在的规定性，而基督教要获取普遍价值，就必须允许圣母被画成黑人、塔西提岛的土著，或中国的送子观音。传递的层级越多，意义就越模糊。

34　尽管里帕的推论很有说服力，但很少有人在表现正义的时候画上一头笨拙的鸵鸟，以免给正义的拟人形象增添负担，产生歧义。

35　贡布里希：《象征的图像》，第235页。

种思想……他得把孤立的各个部分连接起来，并且只能逐渐地影响心灵。如果有什么东西想控制意识，那么，灵魂就必须在一瞬间把握它……象征是表达不可言喻的、源源不绝的思想符号，它既神秘又不可或缺。[36]

神秘的象征法不提供隐喻，而是提供意义。在拟人形象的创作中，象征符号（或形象）并不是属像，而是本质，对于阅读者而言，象征的图像是再现、象征与表现的统一体。

象征的形象之所以被视为"本质"，根源是原始巫术中遗留下来的"替代物"观念［参阅《木马沉思录》］。1626年，克里斯托福罗·贾尔达［Christophoro Giarda］在一篇赞颂拟人形象的演讲稿中就流露了这种看法：

　　那些最聪明的诗人和演说家常常使用诗歌图像和修辞图像。如果这一图像是我们所钟爱的人或物，那么我们就会更加快乐，因为这时候，图像能产生替代的作用，我们会心照不宣地把它当作缺席者的替身来接受。[37]

贾尔达是新柏拉图主义者，在他那里，图像之所以会被视为"缺席者的替身"，其依据就是经过基督教改造的柏拉图两个世界理论——我们的感官世界，不过是智性世界的不完善的反映；而图像，或者能被"看"到的所有形象，都是象征符号，上帝正是通过这种方式向我们开口。如贡布里希所概括的那样：

　　上帝运用象征符号通过两种截然相反的方式向世人说话：或者以相同表现相同，或者以不同表现相同。这两种方式所产生的结果，用我们的话来说，就是美［Beauty］或神秘［Mystery］。美和神秘这两种特征都可

36　贡布里希：《象征的图像》，第298页。

37　贡布里希：《象征的图像》，第237页。

以作为神的标志。[38]

　　"美"和"神秘"是神启示我们的两种方法。前者是肯定法〔katapha-sis〕，如拉斐尔的艺术，但这一方法很可能会导致偶像崇拜，使人沉醉于美丽的图像，忘记图像背后的原型。后者是否定法〔apophasis〕，如通过各种神秘的怪物来象征高级世界，例如13世纪之后天主教艺术中各种形式的神人同形同性〔anthropomorphism〕形象，[39]这一类怪诞图像会诱使心灵超越图像，并对它的象征意义进行沉思。

　　对新柏拉图主义者而言，图像的象征意义就是在"美"和"神秘"之间往复徘徊，二者并不是一对矛盾。扎克斯尔曾经指出，在16世纪，对天神的正确形式的关注与图像的巫术效力信仰存在着关联，而这一切在新柏拉图主义中又披上了理性的外衣，就像菲奇诺所认为的那样："声音""色彩"和"保存于图像之中的物体的数和比例"反映了神圣智性中的理念，因而这些数和比例能赋予图像某些图像所体现的精神本质的力量。[40]

　　除了声音、色彩、形状，象征还被用于解释象形文字及各类神秘符号。但是，对于拟人题材的作品，其象征意义却很难把握：拟人形象本身已经具有稳定的含义，我们很难改变常识。用一个拟人形象象征另一个拟人形象，比如用"正义"象征"胜利"——她们可以联袂出场，但不能彼此"象征"。这样一来，我们就只留下一个空间来讨论这个问题，即：用不同的历史人物或不同的神来象征某一个观念。这种创造性的活动正是新柏拉图主义者喜爱的游戏——"人文主义者的寓意常常摇摆于近似原始巫术的俄尔普斯式秘密和近似客厅游戏的深奥微妙的奇想之间"。

　　在《波蒂切利的神话作品：对他圈子里的新柏拉图学派象征体系的研

38　　参阅贡布里希：《象征的图像》第242—243页，《伪亚略巴古的丢尼修》一节。

39　　Cf. Robert W. Mitchell, Nicholas S. Thompson, H. Lyn Miles, *Anthropomorphism, Anecdotes and Animals* (State University of New York Press, 1996).

40　　贡布里希：《象征的图像》，第283页。

究》中，贡布里希提出了这样一个假说，即波蒂切利笔下的女神维纳斯是"人性"［Humanitas］、"爱"而非异教情欲的象征。《春》《维纳斯的诞生》是文艺复兴时期最早出现的巨幅神话题材绘画，通过追查其创作的历史情境，贡布里希重构了波蒂切利神话作品的"创作方案"，进而提出一个看法：这两幅画中的维纳斯，其含义已经从人们习以为常的原典中隐退，她是"人性"与"美"的象征形象。对于过分依赖原典及图式传承关系的学者而言，贡布里希的假说是一次彻底的颠覆。这是一个特例，并不意味着文艺复兴时期的每一件神话作品都是用来表现古代的智慧，或象征着特殊的意义（如装饰性的神话故事绘画）。然而，这个特例意义非凡，"美"第一次成为沉思的对象，并为后世"以审美代宗教"运动拉开了帷幕。

从具体的历史情境来看，《维纳斯的诞生》的用意可能仅仅是对性格暴躁的"小洛伦佐"进行教化，但作品的整个构思、创作过程却全面展示了新柏拉图主义者对"象征"的基本态度。维纳斯不仅是"人性"的象征，也是"金星"的象征，可以"左右生于其下的人们的性格"，再现与象征之间的界限消失了，甚至与表现的功能合在了一起："把这幅画挂在书房里，对之沉思的那位赞助人将屈从于她的影像，从中找到一个真正的向导，把它引向超感官的爱或美的本源，而维纳斯不过是这种本源的可见的化身和启示。"[41]

灵魂的"回忆"让图像产生无穷无尽的"模糊之影"。在古埃及人那里，一根弯曲的鸵鸟羽毛会让人联想到公平与正义，进而演化成缺席者的替身，随时向女神玛特发出召唤。而在新柏拉图主义者那里，象征的符号乃是"不可见实体"的视觉形式，尽力透过眼睛进入我们的心灵。就像针尖会触痛全身一样，图像也会在刹那间让我们跻身于那巨大的存在之链［Great Chain of Beings］，让我们在销魂或智性直觉的一瞬间领悟神的意旨。在《象征的图像》"从克罗伊策到荣恩的新柏拉图主义复兴"一节，贡布里希引述了克罗伊策《论象征》［*Symbolik*, 1810］中的一段话：

41　贡布里希：《象征的图像》，第 283 页。

不管什么时候，只要富于创造的心灵接触了艺术，或大胆地用可见形状把宗教的直觉和信仰具体化，象征符号就必然会扩展得无边无界、无穷无尽……在做这种努力时，象征并不满足于表现了许多意思，它将表现所有的意思，它意欲包含深不可测的东西。这种神秘的不满足感仅仅是受了信仰和直觉的黑暗冲动驱使，但是，由于它的……漂浮不定，缺乏定义，所以它一定是谜一般的……所以我们称这种象征为神秘象征。[42]

贡布里希指出，"神秘象征"这一类观念通过歌德和黑格尔得到了传播，并进一步强化了德国传统中"艺术是精神启示的工具"的观念。在贡布里希看来，克罗伊策的"神秘象征"是新柏拉图主义的再次复兴，它所延续的依然是文艺复兴时期人文主义者惯用的表达模式，和神学的解经传统。[43]

我们看到，在20世纪的"新浪漫主义运动"中，丢勒对圣约翰《启示录》的演绎得到了追加解释，人们断定这些作品具有预言的力量，并且适用于他可能从未想象过的局面，既包括16世纪，也包括20世纪。1921年，维也纳大学艺术史教授德沃夏克［Max Dvořák］在辞世前几个月举办了一次关于"丢勒《启示录》"的讲座，1924年，这篇讲稿被收入一卷文集在慕尼黑出版，文集有一个意味深长的题目：《作为精神史的美术史》［Kunstgeschichte als Geistesgeschichte］。德沃夏克是维克霍夫［Wickhoff］和李格尔［Riegl］的席位继任者，也是柯克施卡［Kokoschka］的朋友。在他看来，艺术风格能展现出所属时代最深沉、最隐秘的信仰，而艺术家也是最清醒的预言者。所以，丢勒的《启示录》"是我们这个时代最伟大的艺术品"，不仅如此，这件作品还证明，丢勒"是路德派的先知，像路德那样深刻、雄辩"［eine Predigt von Luthers, Tiefe und Beredsamkeit vor Luther］。[44]

42 贡布里希：《象征的图像》，第 296 页。

43 贡布里希：《象征的图像》，第 87 页。

44 参阅哈斯克尔［Francis Haskell］：《历史及其图像》［History and Its Images: Art and the Interpretation of the Past, Yale University Press, 1993］，第十四章《作为预言的艺术》。

当然，"神秘的象征"也是图像学研究者最容易受到诱惑，并出现失误的地方。在写给范景中教授的一封信中，贡布里希说："潘诺夫斯基的方法源于神学理论。中世纪的神学家们通常以意义的层次性来阐述圣经的微言大义，例如，神学家们不仅把摩西渡红海从字面上理解为摩西渡红海那一事件本身，而且认为它也是基督施洗的前兆，再进一步说，它还具有道德意义和预言意义。但丁也希望人们从这四种意义上来理解他的诗歌。但是，把这种解经法从神学史输入艺术史，或者说从理解言词转到解释图像上，那就未必适用了……"[45]"历史意义""寓意意义""譬喻意义"和"神秘意义"是西方经师解释圣经的基本方法，而在潘诺夫斯基那里，四种意义变成了三个层次，即"自然题材""约定俗成题材"和"意义与内容"。对于这个转换，贡布里希并不是特别欣赏，因为在深刻的"意义与内容"之外，可能还有一种非程式性的，只与个人有关的象征——"对凡·高来说，一幅盛开的兰花也许是他身体康复的象征"，而对自由女神像的作者而言，其真正的心愿可能是纪念自己的母亲。

四、"拟人化"与教化

在古希腊，女性拟人形象之所以会形成稳定的谱系，不断向后流传，其原因主要有两点：一是印欧语系独有的语言学传统，二是她们和奥林匹斯固有的神明产生了血脉亲缘关系。

但是，关于"拟人化"起源的这一类描述并未让贡布里希满意。[46]他认为，拟人形象另有其古典源泉，即柏拉图传统中的"存在等级"[hierarchy of being]和"实体化习惯"[habit of hypostasis]。在柏拉图那里，"只有通过智性的直觉[intellectual intuition]才能最终掌握超越感官世界的理念[the idea]。不管柏拉图把这些理念想象成什么形式，如果他确实采用了什么形

45　贡布里希：《象征的图像》，编者序。

46　例如，贡布里希曾说："如果拟人化确实可以通过语言结构得到心理学的解释，人们就想知道，拟人化这种习惯在多大程度上为语言社区而不是为古典社区所共有？"见贡布里希：《象征的图像》，第 385 页。

式来描绘理念的话，他可能会很自然地用那些抽象概念的拟人形象来将他们视觉化"。[47]

神话学家告诉我们，在古希腊人那里，诗歌、神话也许比历史更严肃，因为诗歌和神话涉及一般真理，而历史涉及个别真理。具体的生命、事实、事件转瞬消亡，真正留存的是永恒的意义。希腊人的伟大之处就在于，他们"创建一个神话框架，其中行星的运转和心灵的欲望都被转变成象征符号，这些符号不仅可以互比，而且在某种程度上可以互换"。[48]神明和抽象概念的互换，是"希腊理性主义对神明进行解体和消毒"，它终结了对实物或具体人物的盲目崇拜和种种"淫祀"，消解了封闭心灵中的狂乱想象，并为人类的心灵活动与德行编出了类目，勾画了肖像。所有的抽象概念，都在我们的心中沉睡，它无形无相，不可言说。而古希腊人为抽象的概念赋形，则是返回自我的重要途径，人性正是在这个意义上得到了统一。

文艺复兴时期，柏拉图的"理念论"和古典异教图像得到了新的阐释，并通过新柏拉图主义者向后传递，最终融入基督教教义之中，并成了西方世界独特的教化传统。新柏拉图主义者用生物等级的观念，"用一根不间断的生灵之链把神性的理念和感官世界联系起来——并为这些理念在超天界找到一个容身之处"。[49]"世上所有的动物，水中所有的鱼，空中所有的鸟，火焰圈中所有的天使，天空中所有的星星及星星所发出的光芒"都是上帝给我们的暗示，它们陈列在宇宙图书馆中，等待着我们去阅读、思考。与此同时，基督教神灵化身〔Incarnation〕和启示理论也对古希腊的拟人形象进行了新的改造，而拟人形象主要是道德与学术的象征。在一篇赞颂拟人形象的讲演稿中，新柏拉图主义者贾尔达这样写道：

47　贡布里希：《象征的图像》，第 238 页。

48　欣克斯〔Hinks〕：《古代艺术中的神话和寓言》〔*Myth and Allegory in Ancient Art*〕，London, 1939, 1994。转引自贡布里希：《象征的图像》，第 443 页。

49　贡布里希：《象征的图像》，第 239 页。

世纪的记忆还没有开始之前，上帝的丰富的心灵中就已经活跃着最美丽的德行、智慧、善和事物的效能、美、正义、庄严以及诸如此类的理念。她们就像上帝的女儿，以前活跃着，现在活跃着，并且还将继续活跃着，与她们的母亲没有任何区别。她们都值得被人深刻理解和敬爱。[50]

当然，贾尔达的看法还有着更早的渊源——在中世纪，拟人形象就已经演变成了道德与学术的化身［图9］。例如，在四世纪西班牙诗人普鲁登修斯［Aurelius Predentius, 348—413］的《灵魂的争斗》［Psychomachia ("Battle of Souls") describes the struggle of faith, supported by the cardinal virtues, against idolatry and the corresponding vices］中，"美德"与"恶德"两两相对，代表"智慧""信仰""正义""贞洁"的拟人化抽象概念，在和"恶德"的战斗中取得了最后的胜利。埃米尔·马勒在《哥特式图像：十三世纪的法兰西宗教艺术》中提到了圣路易时代（13世纪中叶）百科全书的编撰者博韦的樊尚，他用四面镜子概括了他那个时代的知识，即自然之镜、学艺之镜、道德之镜和历史之镜。[51]我们知道，在学艺之镜和道德之镜中现身的，正是贾尔达所说的"上帝的女儿"——那些精心打扮的古希腊女神，那些指向心灵深处的抽象的阴性名词。

　　观念不是历史人物，也不是自然现象，但却要借助人物、器物或自然事物来呈现自我。在古希腊，抽象概念很可能要借助奥林匹斯山上的神灵才能现身，例如，执掌德尔斐神庙的女巨神忒弥斯是"正义"的化身，雅典娜是"智慧"的象征。[52]而在中世纪，又开始出现了将单个学科或德行与某位具体历史人物相联系的传统。施洛塞尔［Julius Von Schlosser］题为《在帕多瓦

50　　贡布里希：《象征的图像》，第239页。

51　　参阅埃米尔·马勒：《哥特式图像：13世纪的法兰西宗教艺术》［*The Gothic Image: Religious Art in France of the Thirteenth Century*］，严善錞、梅娜芳译，中国美术学院出版社，2008。

52　　Cf. Helen F. *From Myth to Icon: Reflections of Greek Ethical doctrine in Literature and Art* (Cornell University Press, 1979).

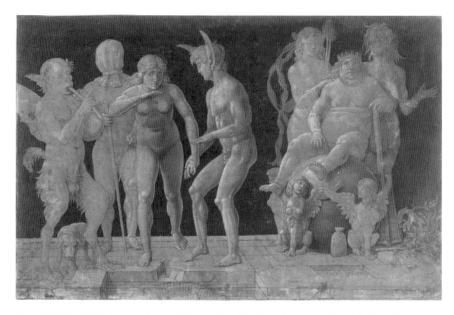

图 9 曼泰尼亚《"无知"和墨丘利——恶德与美德寓意画》素描残稿，约 1490 年，大英博物馆藏

的朱斯托湿壁画和罗马签字厅湿壁画的先驱》[53] 的长篇论文就揭示了这段历史。另一次重要变化出现在文艺复兴时期，人文主义者细心研究古典神话，对古典时代的诸神进行了道德化解释，并将这种解释与基督教信仰联系在一起。在文艺复兴时期大量出现的寓意画、历史画、神话故事画中，人文主义者进行了种种新奇的"发明"，设计了一个又一个"创作方案"，抽象的道德隐喻变得有血有肉。[54]

观念的拟人化是贡布里希偏爱的一个论题，之所以如此，是因为它深深地影响了西方世界根深蒂固的教化传统。

"拟人"非西方所独有，然而，印欧语言传统却让这种习惯发展成稳定的传统，绵延嬗变，奇谲瑰丽，历久弥新。除了古希腊的女神雕像，中世纪

53　Schlosser, Julius von, Giusto's Fresken in Padua und die Vorläufer der Stanza della Segnatura in: *Jahrbuch der Kunsthistorischen Sammlungen des Allerhöchsten Kaiserhauses in Wien XVII*, 1896, S. 31ff.

54　Cf. Joseph Manca, Moral Stance in Italian Renaissance Art: Image, Text, and Meaning, *Artibus et Historiae*, Vol. 22, No. 44 [2001], pp. 51-76.

的神秘剧，在印度的梵文戏剧中，同样也有这类"观念女神"的倩影。其中最著名的例子是11世纪末克里希那弥湿罗［Krishna Misra］的戏剧《觉月初升》。[55]在《拟人化》这篇文章中，贡布里希引用了《觉月初升》的英文译本——《智性的月亮》中的诗句，讨论了梵语中拟人化的抽象概念。[56]梵语中拟人化的抽象概念与希腊的区别何在？它在多大程度上影响了印度和汉地佛教戏剧、美术？这的确是一些耐人寻味的问题。[57]例如，大乘佛教中出现的乘狮子的文殊法相，乃是"智"的"化身"（拟人形象），而普贤菩萨则是"理"的"化身"。[58]如何设计"智""理"这类抽象概念的拟人形象及其属

55　英译本即《智性的月亮》［Prabod'h Chandro'daya or the Moon of Intellect: an allegorical drama］，由泰勒［Taylor］翻译，伦敦，1812。在《觉月初升》戏剧第一幕，"爱"和"欲"夫妇登场，他们介绍：国王"心"有两位妻子分别生下"大痴"和"明辨"。"大痴"为王，"明辨"谋求篡位，他将与"奥义"（女）结婚，生出"明智"（女）、"觉月"，而后吃掉父母及全族。在戏剧第二幕，"大痴王"得到消息："寂静"和她的母亲成为"明辨"的女使，昼夜不息地劝说"奥义"去同"明辨"结婚。"爱欲"又同"正法"闹翻了，"正法"不知道躲到哪里去了。"大痴王"就命令"爱欲"把"正法"看管起来，决不可加以信任，并命令"嗔恚"和"贪心"以及"渴爱"（女）和"伤害"（女）把"信仰"和"寂静"母女也严加看管，又召见"骚乱"（女）和"邪见"（女），靠他们制服"寂静"和"奥义"。参阅金克木：《概念的人物化：介绍古代印度的一种戏剧类型》，1979。收入《梵竺庐集（丙）：梵佛探》，江西教育出版社，1999，第397页。

56　而梵文中的拟人形象，其实还有更早的起源，如约公元1—2世纪马鸣菩萨《舍利弗剧》残卷，剧中人物大都以抽象概念命名，如"觉"（智慧）、"称"（名誉）等。马鸣菩萨《舍利弗剧》残卷发现于20世纪初。在新疆库车的克孜尔千佛洞，德国新疆吐鲁番考察队的勒柯克［A. von Le Coq］发现大批写在棕榈叶上的梵文佛教写经。随后，德国著名的梵文学家吕德斯教授［Heinrich Lüders］（陈寅恪教授在德国求学时的导师）对这批写经进行了研究，并于1911年校勘出版了《佛教戏剧残本》［Bruchstücke buddhistischer Dramen. Berlin, 1911］，即马鸣菩萨《舍利弗剧》残卷。1910年前后，人们在南印度寺庙藏书中，又相继发现了13个古代戏剧写本，即《仲儿》《五夜》《黑天出师》《使者瓶首》《迦尔纳出任》《断股》《雕像》《灌顶》《神童传》《负轭氏的传说》《惊梦记》《善施》和《宰羊》，它们均未标明作者，梵文学界一般统称之为"跋娑［Bhāsa］十三剧"，认为跋娑要早于迦梨陀娑，而晚于马鸣。参阅陈明《印度戏剧研究的学术史考察》，载《东方文学研究集刊》，湖南文艺出版社，2003，第133—160页。

57　从马鸣菩萨《舍利弗剧》《觉月初升》《西游记》及"文殊""普贤"等形象来看，在佛教及汉传佛教中，拟人化的抽象概念均受"心"的主宰，含义为：人类的心灵是统摄各类知觉、意念的枢纽。而在古希腊，这些抽象的概念之神和奥林匹斯诸神融为一体，从而形成自己的谱系。这或许是东西方拟人传统的一个重要区别。

58　在大乘教义中，佛、菩萨有法身、报身、化身。法身无形无象，与宇宙同体，无始无终。报身是因地修行所得果报之身，成正果者，有始无终。而化身则是为普度众生所化的众像，有始有终，转瞬即灭。中国的佛教还有一个细节，即"法身""报身""化身"皆为认识自我或展开个人修养的方式。如六祖所言：三身者，清净法身，汝之性也；圆满报身，汝之智也，千百亿化身，汝之行也。如果用基督教做比喻，那么上帝就是"法身"，基督及其门徒和后来被封圣的信徒是"报身"，作为木匠的儿子，被钉死在十字架上的罪犯——耶稣，则是"化身"。各种

像，显然是佛教美术史的重要内容。[59]

在思考拟人化问题的时候，贡布里希再次把目光投向了东方。他说：

> 观念的拟人化，是希腊理性主义对神明进行解体和消毒，并为它们在基督教传统中的复兴做准备所用的方法之一。我想这一特定的发展在东方的思维中没有对等物。在东方，神话中的魔鬼和神明到底是否真的存在这个问题被跳过了，人们更喜欢其他问题，那些问题也许更深刻，却不允许产生神话和隐喻之间的这一颇具特色的朦胧区域。[60]

这段话引发了我们对自身传统的反思。在中国，对抽象的心灵活动，对玄谈、心性、禅悦的痴迷，大致是在佛教东传之后。在汉文化固有传统中，抽象概念的拟人形象似乎处于缺席状态。儒家最强调抽象的道德观念，并以此作为自我修养甚至是宰制邦国的工具，但是用来表示"孝""贞洁"等抽象概念的拟人图像却一直付诸阙如，只是通过具体的人物或故事来展开教谕。我们有《孝经》，崇奉孝行，有《二十四孝图》，有《孝子传》，孝子故事在魏晋棺椁线刻画中比比皆是。但是，象征"孝行"等德行的形象却是历史人物、山川河流、花鸟虫鱼，而不是有着血肉之躯的神明。在郑岩、汪悦进教授的《庵上坊》中，[61]我们看到，这类牌坊上所雕刻的图像和它所要传达的"贞洁"观念往往南辕北辙，风马牛不相及。如果是西方雕刻家处理这类作品，其手法可能是设计一位拟人雕像，然后配以恰当的属像

"神秘的象征"，各种"灵视""愿景"［vision］则是上帝与我们的对话，是"法身"的直接"化身"。

59　当然，过分"庄严美妙"的拟人形象也会导致偶像崇拜，使膜拜者忘记图像本来的含义。《封神演义》中的纣王，看到女娲塑像心生邪念，结果引发天地人三界的混战。在西方，由于看到基督的圣像而幻想与他结婚的女圣徒也不在少数，贝尔尼尼的《圣特雷莎的沉迷》，至今还安放在罗马大圣母教堂［Santa Maria della Vittoria］供人瞻仰。偶像崇拜必然会导致路德教派那样的圣像破坏者，在中国，则有《五灯会元》中"丹霞烧佛"的故事。在这个意义上，禅宗和基督教"新教"有颇多类似之处，除废弃偶像之外，新教徒可以不用通过教会而升入天堂，禅宗信徒则走得更远，抛弃经典，亦可"一超直入如来地"。

60　贡布里希：《象征的图像》，第 386 页。

61　郑岩、汪悦进：《庵上坊》，三联书店，2008。

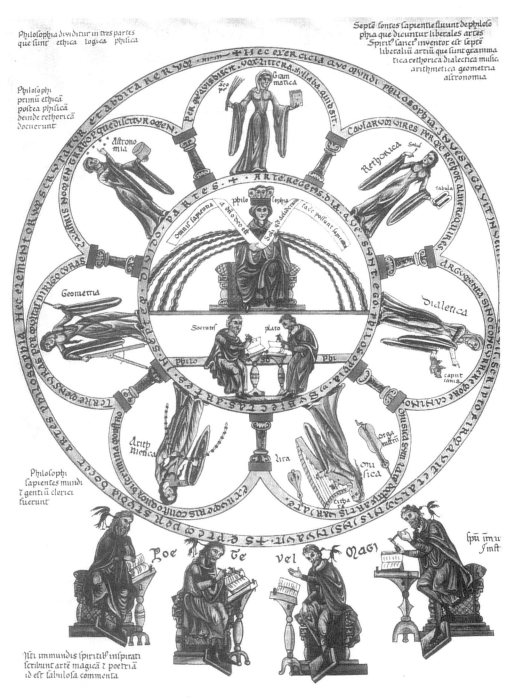

图 10　七大学艺拟人像［Septem artes liberales］，出自 Hortus deliciarum of Herrad von Landsberg（about 1180）

图 11　宣传画《平等之神获胜，三人政治
垮台》，1794 年。图片选自贡布里希《图
像之用》第 180 页

[attribute]，最后再刻上长长的铭文，这是一个非常有趣的对比。而在中国
民间贞节牌坊这类作品中，图像的"得体"原则荡然无存，同时使意义、观
念晦暗不明。

　　以神话而言，在西方学者的眼中，屈原的《天问》是中国最古老的一
篇艺术史文献，[62]这当然是因为《天问》中记录了大量玮奇谲诡的神话形象。
但是，如果和西方的神话进行比较，中国的神话有着明显的历史化倾向，[63]
在天神和人鬼之间缺少了一个层次，即象征抽象的观念的神明。[64]

62　A. Conrady: *Das aelteste Dokument zur Chinesischen Kunstgeschichte, T'ian-wen,* uebersetzt und erklaert, Abschlossen u.
hrg. von Edward Erkes (Leipzig, Verlag Asia Major, 1931). pp.168-169.

63　在传统学者那里，《山海经》一直被视为地理书，其中的神怪与人类的精神世界、道德世界之关，是外在
于人类世界的不容冒犯的精灵。《封神演义》中的神话更像是混乱的历史闹剧。《西游记》可能是一个例外，
在第 14 回《心猿归正，六贼无踪》中突然跳出了六个毛贼："眼见喜、耳听怒、鼻嗅爱、舌尝思、意见欲、身本
忧。"故事的源头，却是印度小乘佛教时代"六窗一猿"的譬喻（心为一识，通过六根：眼、耳、鼻、舌、身、意知觉
外界，心如行动敏捷之猿猴，显隐出没于一屋之六窗）。

64　正如鲁迅先生在《中国小说史略》中所说："中国神话之所以仅存零星者，说者谓有二故：一者华土之
民，先居黄河流域，颇乏天惠，其生也勤，故重实际而黜玄想，不能集古传以成大文。二者孔子出，以修身齐家治

从这个意义上讲，至少在儒家那里，道德教化的传统渐渐脱离了神灵的世界，而最后的统一办法就是把它归结到历史人物的身上。正如清人丁晏在《楚辞天问笺》中所言："壁之有画，汉世犹然。汉鲁殿石壁，及文翁《礼殿图》，皆有先贤画像。武梁祠堂有伏羲、祝融、夏桀诸人之像。《汉书·成帝纪》甲观画堂画九子母，《霍光传》有《周公负成王图》，《叙传》有《纣醉踞妲己图》，《后汉书·宋宏传》有屏风画《列女图》，《王景传》有《山海经》《禹贡》图。古画皆征诸实事。"[65] 以《天问》为"原点"，我们拥有了一套庞杂的图像系统和阐释系统。在这个系统中，经由儒家学者的筛选，历史人物、历史故事渐渐化为道德和信仰的源泉。否定古史，也就意味着放弃了信仰。因此，传统中用以表彰道德的教化类图像大多是有关历史人物的寓意画（如《女史箴图》之类），与之呼应的是画像铭、画像赞（如《魏晋胜流画赞》）之类的特殊文本。从当前的国家重大历史题材工程来看，这个传统一直延续到了今天。[66]

<div style="text-align:right">本文原载于《新美术》2009年第4期</div>

国平天下等实用为教，不欲言鬼神，太古荒唐之说，俱为儒者所不道，故其后不特无所光大，而又有散亡。然详案之，其故殆尤在神鬼之不别。天神地祇人鬼，古者虽若有辨，而人鬼亦得为神祇。人神淆杂，则原始信仰无由蜕出；原始信仰存则类于传说之言日出而不已，而旧有者于是僵死，新出者亦更无光焰也。"

65　　转引自《天问纂义》，中华书局，1982，第7—8页。

66　　另外，在中国，从教化的角度而言，唯一可以和古希腊拟人形象及其基督教传统相媲美的也许就是古典诗歌。和西方传统不同，中国古诗最精粹的部分不是祈祷文、长篇叙事诗、神话故事、历史诗，而是个人抒情诗。各种隐喻、象征、类比在感觉的神秘世界中交集，这里没有神和英雄，是混沌的宇宙，充满了绚丽的想象和不停流动跳转的声音、意象。二者同属心灵的世界，表达方式却如此不同，前者发为图像，后者诉诸文字。但是，图像学的三重解析法可以重新"叩响"古典诗词的大门，让我们重新去倾听中国古诗所"讲述"的"本事""故事"和"心事"。

贡布里希与视知觉理论

—

杨思梁

［中国美术学院］

一、视知觉研究的历史

1.1 心理科学出现之前的视觉研究

人类对视知觉的好奇与生俱来，对视觉的探索或猜测各不相同。欧几里得 ［Euclid，约前325—前270］和托勒密 ［Ptolemy，约100—170］ ［两人均著有《光学》(*Optics*)］ 认为，视觉是由于人的眼睛发出的光被物体截住而产生的，此说被称为"发射论" [emission theory]。亚里士多德 ［Aristotle，前384—前322］在《论感知》［*De Sensu*］中提出的"摄入" [intro-mission] 说则更接近科学，他认为物体散发的某种东西进入眼睛导致视觉的发生。但这两派都认为，眼睛里的"内火"和物体光线的"外火"相互作用才能启发视觉，这也是柏拉图 ［Plato，前428—前347］在《蒂迈欧篇》［*Timaeus*］中所持的观点。托勒密在约公元150年写成的《光学》中还提出，判断在视觉过程中起着一定的作用。不过他仅仅是猜想，而没有科学实验的支持。阿拉伯学者阿尔哈曾 ［Alhazen，965—1038，一译海桑］不仅做了一些简单的实验来证实上述观点，而且指出，感觉 [sense]、知识 [knowledge] 和推论 [inference] 在视觉过程中发挥着作用。文艺复兴时期的莱奥纳尔多·达·芬奇 ［Leonardo da Vinci，1452—1519］首先意识到眼睛所具有的光学特质，他通过实验发现了视网膜中央凹以及边缘视觉的存在。

现代物理学意义上的视觉研究始于牛顿 ［Isaac Newton，1643—1727］，他研究了光的构造特征。因为光和视觉密不可分，所以牛顿应该是人类视觉研究史上第一个重要的里程碑。光不仅影响人们的视觉，而且影响颜色的

混合现象。与牛顿同时期的洛克［John Locke, 1632—1704］也关注视觉问题，他认为人的知识都是通过感官得来的，眼睛只对光和色做出反应。贝克莱［George Berkeley, 1685—1753］则在他的《视觉新论》［New Theory of Vision, 1709］中提出，视觉不足以提供全部知识，我们的空间感和对固体或三维的感觉需要依靠触觉和运动感觉。

　　到了19世纪，实验科学在欧洲兴盛起来，视觉研究也有了很大发展。苏格兰人贝尔［Charles Bell, 1774—1842］的神经冲动和传导研究、法国人弗卢朗［Jean Pierre Flourens, 1794—1867］的脑生理研究，特别是德国人缪勒［Johannes Peter Müller, 1801—1858］的生理学研究，都涉及视觉问题。缪勒的两卷本巨著《人类生理学纲要》［Handbuch der Physiologie des Menschen für Vorlesungen］有一半内容涉及感觉研究，其中对视觉和听觉的讨论最为详细。缪勒的研究和此前绝大多数科学研究一样，仅为科学界小范围的人所知晓。贡布里希在《艺术与错觉》导论的第四节提到了上述的部分名字。[1]

1.2 亥姆霍兹—黑林争论

　　上述研究者的主要关注点是眼睛如何处理所获取的信息（感觉信息）、如何把握对象的特征，因此都属于视觉研究。19世纪70年代，世界学术中心之一德国的科学界发生了一场著名的争论，可以说是人类历史上首次涉及视知觉研究［visual perception］的争论。视知觉比视觉涉及更多的内容。根据心理学的定义，知觉［perception］涉及信息整合，指的是有机体（包括

1　　贡布里希：《艺术与错觉》，杨成凯、李本正、范景中译，邵宏校，广西美术出版社，2012。关于知觉研究，可参照朱利安·霍克伯格［Julian Hochberg］的《知觉》［Perception］，新泽西，1978。关于知觉研究历史的详细情况，可参见尼古拉斯·韦德［Nicholas Wade］：《知觉与错觉，历史的视角》［Perception and Illusion, Historical Perspective］载《心理学理论史文库》［Library of the History of Psychological Theories］，纽约，2005，以及卡特雷特［Edward C. Carterette］和弗里德曼［Morton P. Friedman］编辑的多卷本《知觉手册》［Handbook of Perception］，纽约和伦敦，特别是其中的第一卷《知觉的历史和哲学根源》［Historical and Philosophical Roots of Perception, 1974］、第二卷《知觉编码》［Perceptual Coding, 1978］，以及第十卷《知觉生态学》［Perceptual Ecology, 1978］。关于知觉心理学以及整个心理学与艺术的关系，参见理查德·伍德菲尔德选编《贡布里希精华》［The Essential Gombrich］，费顿出版社，1996，第 III、第 V 部分［尤其是第 III 部分］各篇文章后编者按语中的引书。西方学者对贡布里希的各种评论也可参见该书各文后编者按语中的引书。

人）对感觉信息的组织和解释的过程。知觉研究的主要问题包括：空间知觉（在哪儿）、时间知觉或运动知觉（在做什么）、形状知觉（是什么）以及视幻觉［visual illusion］。

这场争论的双方都是赫赫有名的科学家，一个是缪勒的学生亥姆霍兹［Hermann von Helmholtz, 1821—1894，他是19世纪三大科学发现之一——能量转换与守恒定律的发现者］，另一个是比他小13岁的黑林［Ewald Hering, 1834—1918］。争论的焦点是，人的眼睛是怎么看东西的。既然人眼所看到的不是视网膜上的图像（用生理学的术语说，眼睛不是简单地传输进入视网膜的刺激），那么，视觉处理过程到底是怎么回事呢？这个复杂的问题至今还没有完全的答案，更何况在一百多年前。

当时，知觉研究称为感官生理学［sensory physiology］，亥姆霍兹和黑林两人都致力于寻找支配感官和知觉的生理机制，并试图对这些现象做出功能性的解释。亥姆霍兹受英国经验派［empiricist］哲学影响，认为感官刺激的意义需要靠联想来理解，也就是说，得把某种感官与过去的经验相结合才能理解所看到的东西。他认为，由于眼睛的视力很弱，在特定时间内所能扫描的信息非常有限，不足以产生视觉，因此，视觉必须依靠"无意识推断"［unconscious inference］，大脑必须根据眼睛获得的部分信息（称为感官数据或感官材料）以及过去的经验做出某种假设，再对这种假设进行推断，最后形成视觉。[2] 这种观念或许可以称为习得派。黑林虽然也不否认经验的作用，但他持自然派［nativist］的观点，认为人的感官能力主要是先天的［或称内在的、进化而来的、自然遗传的］。他认为亥姆霍兹的经验观是精神主义和唯心主义［虽然按我们目前的理解，黑林的说法更接近唯心主义］。两人观点相反，加上各自经历不同，性格迥异，于是把学术问题和私人情感搅在一起，大吵起来。

他们的争论具体集中在两个方面：

2 贡布里希在《秩序感》第四章第一节讨论了这个问题。贡布里希著作中与心理学论述的相互参照将在下文的正文里以括号给出。若有遗漏，读者可参照贡布里希中译本的索引。

① 空间视觉 [spatial vision]。空间视觉涉及三个方面：眼睛的协调运动、双目视觉 [binocular vision] 和视觉方向。黑林认为两只眼睛的协调运动是先天的，双目视觉能力也是先天的。亥姆霍兹则认为两只眼睛是两个不同的器官，可以分别运动；他还认为双目视觉其实是每只眼睛各产生一个图形，通过心理过程将两个图形合二为一，组成了对外部世界的感性图像。在视觉方向问题上，两人最初观点不同，但后来却看法一致，都认为眼睛对物体方向的知觉其实是参考两眼之间的一个巨石点 [Cyclopean point，源于希腊神话中独眼巨人 Cyclops] 而实现。这其实也是托勒密和阿尔哈曾所持的观点。

② 色彩视觉（色觉）。我们知道，色觉与光线相联系。自从牛顿进行开创性地光谱研究之后，人们便发现，光谱有三维特征：波长、强度（或称亮度）和纯度，分别对应于视觉经验的色调、明度和饱和度，不同波长的光会引起不同的色调感。在亥姆霍兹之前，英国科学家托马斯·扬 [Thomas Young，1773—1829] 曾提出，有三种基本颜色：红、绿、蓝，称为三原色 [primary colors]。随后，苏格兰科学家麦斯威尔 [James Clerk Maxwell，1831—1879] 证明，任何一种颜色都可以从三原色中调配出来。亥姆霍兹据此证明，视网膜上存在分别对应红、绿、蓝这三种光线的三种感受器，人的眼睛通过它们来知觉颜色，而黑白这两种颜色则反映了光量或者受光度。这一理论被称为亥姆霍兹-扬"色觉三色说"[或称"色彩视觉三元论"，trichromatic theory of color vision]。

黑林不同意亥姆霍兹的理论。他提出了"拮抗理论"[opponent-process theory，不是指和亥姆霍兹学说相对抗]，或称"色彩视觉四元论"（"四原色说"）。黑林认为，有红、绿、黄、蓝四种原色，眼睛对光反应的基本单位是成对的组织，即红与绿、蓝与黄这两对，加上黑与白共成三对，这些组织在光波影响下起作用。每一对中的两个要素，如红与绿、蓝与黄，其作用相反，具有拮抗作用，具体表现是：其中一对停止作用，另一对就被激活。

一个世纪之后，美国科学家瓦尔德 [George Wald，1906—1997] 的研究回应了二人的争论。瓦尔德证明，视觉过程其实是把环境中的刺激所产生

的能量转化为神经活动，从而使脑子能够理解并处理刺激信号。瓦尔德的这一视觉光传导说［visual phototransduction］使他获得了1967年的诺贝尔奖（与另二人分享）。具体地说，视觉过程是一个循环的、把视网膜上的光子［photon］转换成电子信号的生物过程。根据解剖学和神经细胞学，眼睛的后部包含三个不同的细胞层：光感受器层［photoreceptor layer］、双相细胞层［bipolar cell layer］和神经节细胞层［ganglion cell layer］，其中的光感受器由杆状和锥状细胞组成。杆状细胞负责物体的知觉，锥状细胞负责记录物体或图像的颜色。光感受器中含有一种化学成分，称为光色素［photopigments］。光色素分三种，分别对应于红、绿、蓝三原色的不同波长。一旦特定波长的光波触动了光感受器，其光色素就一分为二，并向双相细胞发送信息，双相细胞再把该信息转发给神经节细胞，最后发送到大脑的视神经，完成视觉过程。后来，加拿大和英国的两位神经学家古达尔［Melvyn A.Goodale］和米尔讷［David Milner］在这些研究的基础上，于1992年提出了"双流猜想"［two-streams hypothesis］，即视觉系统应该是双轨运行的：视觉信息从视网膜进入大脑的视觉皮质之后，沿着两条不同的轨道流走，一个是确定物体"是什么"的腹侧系统［ventral system］，另一个是确定物体"在哪"（位置）的背侧系统［dorsal system］。[3]

　　这些后来的研究成果实际上证明，亥姆霍兹和黑林两人的分歧其实不像他们自己认为的那么大：如果人的眼睛确实如亥姆霍兹所说的拥有三种感受器（或三种神经系统），那么，它们就会像黑林所说的一样，组合成三个相互拮抗的信息通道。具体到颜色知觉，其实是多个感光细胞把各自的信息同时输送给同一个（红—绿或黄—蓝）双极细胞。红色光线刺激红椎体，红椎体反过来又刺激红—绿双极细胞（绿色光线也一样）。蓝色光线则刺激蓝椎体和黄—蓝双极细胞。如果红—绿双极细胞运动率增加，大脑便判断出这是红色。如果绿—红双极细胞运动率增加，大脑就判断出绿色。蓝—黄也一

3　　见埃里克·R.坎德尔［Eric R. Kandel］和詹姆斯·H.施瓦茨［James H. Schwartz］等编辑的《神经科学原理》［Principles of Neural Science］，第 5 版，麦克劳 - 希尔顿，2000，第 V 部分。

样。任何一种锥状细胞单独受刺激，或三种锥状细胞都受刺激而其中只有一种锥状细胞的兴奋度占绝对优势时，则产生与这种占绝对优势的锥状细胞相应的色觉。如果三种锥状细胞不同比例地受刺激，则产生各种不同的相应色觉。所谓拮抗，其实就是当一对双极细胞运动的频率增加时，另一对就减弱。用大白话说就是，色觉反应中，锥状细胞和杆状细胞行使不同的功能。只不过亥姆霍兹是从受体［receptors］的角度出发，用无意识推理来解释人所感觉到的色彩对比，而黑林则是从神经节细胞［ganglion cells］层面看问题。可实际上，眼睛是按不同层次加工色觉信息的。在视网膜水平上，它按亥姆霍兹—扬"色觉三色说"工作，而信息产生的刺激或冲动在视觉通道上的编码传递过程，则按黑林的"拮抗论"进行。两种理论都正确，只是着眼点不同。[4]

　　亥姆霍兹和黑林这两位科学大咖之间的这场争论轰动一时，不仅因为双方都建立了科学实验室，其观点都建立在实验观察之上，因此在外人看来双方都是可信的，而且因为它的八卦价值：这两位名冠全球的科学家竟然相互进行了人身攻击。黑林说亥姆霍兹是"在打着盹的状态下"做科研的，亥姆霍兹（有人认为是他的学生们）则抓住黑林曾一度精神错乱的事实，说他"脑子有病""需要人帮忙做数学"。因此，两人（或者说两派）把科学问题、哲学问题和个人情感问题搅在一起，争得不可开交，引来媒体的大肆渲染，一时间闹得沸沸扬扬。[5] 其正面意义是，它无意之中让公众在第一时间接触到了这个领域最前沿的研究成果。有理由认为，法国的印象派画家很可能受到这场争论的启发（1874年印象派画展在巴黎举办）。若不是这场争论，当时的人们很可能不会如此关注视觉和色彩，甚至可能不会在这么短时间内这

4　若想更详细了解拮抗理论，还可参见列奥·M.赫维奇［Leo M. Hurvich］和多萝西亚·詹姆逊［Dorothea Jameson］的《色彩视觉的拮抗过程》［An Opponent-process Theory of Color Vision］，《心理学评论》［Psychological Review］，1957年第64期，第384—404页。另可参见尼尔·R.卡尔森［Neil R. Carlson］《行为生理学》［Physiology of Behavior, 11th ed.］，新泽西，2013。

5　R.S.透纳［R.S. Turner］：《眼睛的心灵》［In the Eye's Mind］，普林斯顿大学出版社，1994。该书对这场争论有详细而精彩的描述。德语文献中则很少讨论这场争论（德语作者似乎有意回避这一历史事件）。

么顺利地接受印象派绘画。虽然这个猜测需要进一步的史料证实。

正是在这场争论进行的时候，艺术史和心理学先后在德国变成了独立的学科，可见视知觉研究与这两门学科的联系程度。贡布里希所运用的心理学理论大都是从这些争论所涉及的问题中发展起来的。以上的概述如果读起来有一定的难度（笔者做了最大的通俗化努力），恰恰反映了贡布里希运用视知觉理论的难度。由于这些理论的高度专业性，一般的艺术史家可能不会关注，更不用说正确地运用它了。

1.3 格式塔心理学

20世纪20—30年代，格式塔理论［Gestalt theory］盛行，其成员都属于柏林实验心理学派［Berlin School of Experimental Psychology］。Gestalt（德语，意思是形状或形式，所以中文也译成"完形心理学"）心理学探讨的是人们如何在纷杂的世界中把视觉元素组合成为一个整体，并得出有意义的知觉。其主要理论是：大脑或心灵具有自我组织或形成有意义整体的倾向。当大脑形成整体知觉时，该整体印象不同于其部分之和（常常被误述为"整体大于部分之和"）且独立于各个细小部分。[6]换句话说，人是把事物或对象当作一个整体结构来知觉的，而不是对其不同部分逐一知觉。比如，我们看见一条狗，不是根据它的尾巴、鼻子、脚等部分组合起来得出结论，而是立刻辨认出它是一条狗。这就是所谓的整体知觉的组织原理。人在看图案时，也是如此。

格式塔的这个理论来源于冯特的统觉概念，但格式塔学派对冯特的理论进行了发展，最终确定了影响视觉系统（或将知觉元素组合成整体结构）的八个"组织原理"［principles of grouping］，分别是：

接近原理［Proximity］：时间和空间上接近的元素容易被知觉为一个整体。

6　　关于格式塔心理学，见巴瑞·史密斯［Barry Smith］编《格式塔理论基础》［*Foundations of Gestalt Theory* (Munich and Vienna, 1988)］。各种心理学教科书中都有专论格式塔的章节。有一本教科书竟然把介绍格式塔的章节定名为"The whole is other than the sum of the parts"［见 R.A. 杜威（R.A. Dewey）：《心理学导论》（*Psychology, An Introduction*), Chapter 4, 2007］，以强调库尔特·考夫卡［Kurt Koffka］这句常常被误译的句子的实际意义。

相似原理［Similarity］：特点相同的元素容易被看作一个整体，相似的元素可以由形状、色彩、暗影或其他相同的特征组成。

完整倾向［Closure，或译趋合］：一个不完整的图形，只要有大概的轮廓或初具规模，就会被看成一个完整的图形。

对称原理［Symmetry］：两边对称的两组元素在视觉上往往被看成一个整体或一个大组。

共同命运原理［Common Fate］：从运动变化的角度来说，朝相同方向运动变化的元素容易被知觉为一个整体。以同样速度运动的元素如果贴近，也会被知觉成一个整体，比如鸟群或鱼群。

连续原理［Continuity］：一件物品或一个图形与另一物品或图形相叠时，我们能够轻易地觉察出它是完整的物品或图形，而不会把它看成中间被重叠部分切断。比如奥运会的五环图案，我们能看出五个完整的圆形，尽管图中的五个环都是不完整的。

好图原理［Good Gestalt］：简单、规则、对称的成分如果形成了一个图案，就会被看成一个整体。这实际上就是格式塔简单原理［the law of prägnanz］。它认为，人在看现实世界时，会舍去很多复杂或不熟悉的成分，把现实看成最简单的形式，或把对象朝着整体性和规则性方向夸张，因为这样有助于大脑把握住意义。

经验原理［Past Experience］：格式塔通常否认过去经验的作用，他们所说的经验原理指的是，在某些情形下，视觉信息（或视觉刺激）会根据过去的经验组织起来。比如说，两个相似对象如果是在相近的时间范围内看到的，我们就会把它们归为一类。这其实就是接近原理在时间序列中的表现。

格式塔心理学还研究了视知觉的其他问题，比如知觉的恒常性（也称主观恒常性），通常包括：大小恒常、形态恒常、明度恒常、颜色恒常。恒常性很可能受人类经验的影响。以大小恒常为例：当我们看着某人从远处走来时，他／她的体型不会因为越走近我们而显得越大，因为我们从经验中知道人的基本体型，虽然根据视觉原理，移动的物体越接近我们，它在视网膜上

显示的体型就会越大。如果违反了大小恒常，我们的视觉反而会得出错误的解读。比如说，三个同样大小的人影，如果并列，就会让我们觉得大小一致，如果按照纵深排列，最里面的那个人影就会显得比前面和中间的人影大（见《艺术与错觉》图228）。大小恒常显示，在视觉方面，物理空间和心理空间并不一致。其他恒常原理亦如此。如果没有知觉恒常性，人就无法适应瞬息万变的外界环境。[7]

格式塔心理学研究的另一个问题是视觉图案的多义性或互换性，比如图—底互换图案、魔鬼音叉以及内克尔立体图 [Necker Cube] 等问题。这些原理曾经被艺术家们广泛运用，比如埃舍尔 [Maurits Cornelis Escher, 1989—1972] 就曾利用图—底互换视觉原理，创作出许多杰出作品（见《秩序感》索引 figure and ground 条）。

总体而言，虽然格式塔学说有一定的局限性，而且无法像后来出现的心理学理论那样完美地解释人的视知觉行为（比如，1970年代的"计算模式"就比格式塔更接近人的实际视知觉过程，虚拟现实就是根据该派理论产生的），但它是当时研究视知觉最深入的一门学科，为我们揭示了图案知觉方面的很多重要特征。贡布里希在著述中经常引用格式塔理论（见《艺术与错觉》和《秩序感》索引 Gestalt 条）。不过，他一方面对这些原理进行了广泛而深入的运用，一方面对格式塔视觉理论需要修改的地方提出了批评，并且辅以其他的理论，以达到解决图像认读问题的目的。

二、贡布里希对视知觉理论的运用和贡献

2.1 学术背景

贡布里希能够驾轻就熟地运用心理学知识，这与他的学术背景有很大关系。他中学主修德国文学和物理。视知觉属于心理学，而心理学与物理学有着密切关系，心理学是从物理学、生理学和哲学中发展出来的。前文述及亥

7　关于知觉恒常，可参见芭芭拉·吉拉姆 [Barbara Gillam] 的《知觉恒常》[Perceptual Constancy]，载 A.E. 柯思丁 [A. E. Kazdin]《心理学百科全书》[*Encyclopedia of psychology*]，第6卷，牛津大学出版社，2000，第89—93页。

姆霍兹的视知觉实验，都是他在1858年所创建的海德堡大学生理学研究室进行的。当时的实验室里有一位助手叫威廉·冯特［Wilhelm Wundt, 1832—1920，也是缪勒的学生］，他于1879年在莱比锡大学建立了人类历史上第一个心理学实验室，从而开创了这门全新的学科（他称之为实验心理学）。冯特以物理学的实验和测量方法，通过考察物理刺激与感觉的关联来探索感觉、知觉问题。他虽然致力于寻找组成意识经验的单个成分或单元（也称心理元素或知觉单元，即观察者在实验室里报告的亮度、色调、形状等感觉组成），但他认为，人的知觉过程其实是一个创造性综合的过程，也就是把许多基本的经验组合成一个整体。这就是统觉［apperzeption，也译联觉］的概念。格式塔心理学的很多原理，实际上是对冯特的研究的进一步扩展，虽然格式塔不像冯特那样强调过去经验的作用。[8]

贡布里希的故乡维也纳是研究心理学的重镇之一，也是心理分析［psychoanalysis，一译精神分析］的发源地。心理分析的创始人弗洛伊德本人还用心理分析方法分析过米开朗琪罗和达·芬奇等人的作品。贡布里希的著述中，最早运用心理学的是1953年11月在英国心理分析学会上做的讲座"心理分析与艺术史"。[9]但总体而言，贡布里希对心理分析一直抱着谨慎的态度，

8 关于统觉，见冯特的英文著作《生理心理学原理》[Principles of physiological psychology, Titchener, E.B., trans.]伦敦和纽约，1904，以及《心理学导论》[An Introduction to Psychology]，纽约，1973。统觉是指某人通过以往经验的积攒，将之与新经验融合，形成一种新的感觉整体的过程，即认为人是根据过去的经验来知觉新的经验。冯特认为，人的智力生活都是自觉或不自觉的统觉（联觉）过程，人的注意行为也涉及统觉。统觉又分为简单统觉和复杂统觉，前者对应于关联和比较，后者对应于综合和分析。复杂统觉包括判断、归纳、演绎、想象和理解的功能。冯特甚至把人的先天智力也归结为"想象和理解资质的特殊倾向组成的总倾向"。不过冯特并没有像格式塔学者那样对视知觉方面的问题进行深入研究。

9 该文是《心理分析与艺术史》，中译文见《木马沉思录》，广西美术出版社，2015，第50—65页。贡布里希在视知觉心理学方面的研究成果集中体现在《艺术与错觉》《秩序感》和《图像与眼睛》中。贡布里希在1983年总结了视觉艺术与心理学的关联性，见他的《视觉艺术的心理学方面》[Psychological Aspects of the Visual Arts]，载乔纳森·米勒［Jonathan Miller］编《心灵的状态：与心理学探索者的对话》[States of Mind: Conversations with Psychological Investigators (London, BBC Publications, 1983), pp.212-231.另外值得推荐的是他对手势、姿势和相貌的心理学研究［见《图像与眼睛》和《木马沉思录》中的文章］。关于心理学与艺术的关系，见贡布里希：《心理学与艺术史五十年》[Kunstwissenschaft und Psychologie vor 50 Jahren]，载赫尔曼·菲利茨［Hermann Fillitz］编《第25届国际艺术史大会》[25 Internationaler Kongress für Kunstgeschichte, Wien]，1983, Vol. 1, 第4—10页，以及《维也纳

因为心理分析毕竟不属于科学。他始终感兴趣的是实验心理学的方法，也就是集合了生理学、哲学和物理学的心理学方法。他之所以能够轻松地跟上心理学研究的最新发展，还得益于他身边的师友中不少是一流的心理学家，比如克里斯〔Ernst Kris〕、科勒〔Wolfgang Kohler，他是格式塔心理学鼻祖〕以及 J. J. 吉布森〔J. J. Gibson〕，特别是他的终生老友波普尔〔Karl Popper〕。另一个重要原因是，在他进入艺术史专业之前，德语学界已经产生了一大批运用心理学理论研究艺术或艺术史的学者，从菲德勒〔Konrad Fiedler〕、希尔德布兰德〔Adolf von Hildebrand〕、李格尔〔Alois Riegl〕、朗格〔Konrad von Lange〕到瓦尔堡〔Aby Warburg〕、沃尔夫林〔Heinrich Wollflin〕，一直到他的老师勒维〔Emanuel Loewy〕、施洛塞尔〔Julius von Schlosser〕，加上 1950 年代用英文写作的阿恩海姆〔Rudolf Arnheim〕、小 W.M. 艾文斯〔W.M.Ivins, Jr〕以及埃伦茨威格〔Anton Ehrenzweig〕等人。这些人的研究角度与贡布里希不同，视角也远不如他那么宽阔——贡布里希认为主要是他们囿于心理学理论某一特定派别的观念和术语所致。但是他们毕竟把问题提出来了，虽然答案不能令贡布里希满意。这或许正是促使他关注心理学最新成果的一个重要原因。毕竟，知道了"任何一项科学性的艺术研究必然属于心理学范畴"（《艺术与错觉》导论的引言），就没有理由不去关注心理学。因此，当他1956年受邀去美国华盛顿做梅隆演讲之前，他在英国心理学会图书馆里待了近两年，了解心理学家对视觉理论的最新研究成果。[10] 愿意花这么多时间了解心理学或者其他领域科学的艺术史学者可能绝无仅有，难怪贡布里希能巧妙地运用心理学理论来阐释图像问题。下文将列举《艺术与错觉》和《秩

与艺术史方法的发展》〔Wienn und die Entwicklung der Kunstgeschichen Methode〕，维也纳，1984，第 99—104 页。

10　见《贡布里希谈话录和回忆录：艺术与科学》，浙江摄影出版社，1998，第 95 页。当时这方面最新的成果包括《艺术与错觉》导论第六节所提及的那些著作 .D.O. 赫布〔D.O. Hebb〕的《行为的组织》〔The Organization of Behavior, 1949〕，魏茨泽克〔Viktor von Weizsacker〕的《格式塔圆》〔Der Gestaltreis, 1950〕，梅茨格〔Wolfgang Metzger〕的《视觉原理》〔Gesetze des Sehens, 1953〕，F.H. 奥尔波特〔F.H. Allport〕的《知觉的各种理论和结构的概念》〔Theories of Perception and the Concept of Structure, 1955〕以及 F.A. 哈耶克〔F.A. Hayek〕的《感觉秩序》〔The Sensory Order, 1952〕。若想全面了解这方面的研究成果，可参见本文注 1 所列参考书目。

序感》二书来说明他具体是如何做的。

2.2《艺术与错觉——图像再现的心理学研究》

1959年1月完稿、次年出版的《艺术与错觉》，是对心理学理论的一次卓越运用。虽然绘画不可能完全按照康斯特布尔所说的，"作为物理学的一个分支，把图画作为它的实验方式"来进行研究，但是这本书引用了许多实验心理学的理论和最新成果，难怪它在艺术史领域之外引起了如此大的反响。

这本书的目的是回答《艺术的故事》结尾部分提出的问题：艺术（主要指写实性绘画，即对自然的再现）[11]为什么有一部历史。为了解开这个"风格之谜"，作者探讨了图像再现和图像知觉的过程，也即画家在画眼前的景物、观众在看一幅画时，到底发生了什么。在此之前，艺术史领域盛行的是拉斯金［John Ruskin］等人的"纯真之眼"说。拉斯金认为"绘画的技术力量取决于我们恢复所谓的'眼睛的纯真'［the innocence of the eye］，即恢复对平面色块的某种儿童般的知觉，仅仅把它们看成平面色块，而不要意识到它们指的是什么——就像一位突然睁眼的盲人看它们一样……高度成就的艺术家总是尽可能地将自己局限于这种婴儿视觉［infantine sight］状况。"[12]言下之意，写实画家必须毫无保留地受眼睛的支配，眼睛看到什么，就在画布上画什么，不能有选择地注意对象，否则就可能产生偏见，歪曲自然真实，损害客观真理。

贡布里希不遗余力地反驳了"纯真之眼"理论，认为它实际上基于一种

11　写实性绘画在书中有各种不同的称呼，比如 facsimile［复制］, likeness［模真、写真］, semblance［相像］, trompe l'oeil［乱真之作］, illusionist art 或 illusionism［错觉艺术］, naturalist art 或 naturalism［自然主义艺术］, mimesis［模仿］, realism［写实主义］, transcript of nature［自然的转录］, approximation to photographic accuracy［接近照相真实］。

12　见拉斯金《素描元素》［*The Elements of Drawing*］，第一封信：论第一实践［Letter I, On First Practice］的注释。贡布里希说，罗杰·弗莱和拉斯金一样，也相信"纯真之眼"。实际上，弗莱一生观点多变，谁也不知道他到底相信哪种观点。弗莱自己也承认自己观点多变，见他 1920 年的论文集《视觉与设计》［*Vision and Design*］中的最后一篇文章《回顾》［Prospect］以及 1926 年 8 月编辑完成的论文集《变形集》［*Transformations*］，纽约，1927，第 1 页、第 10 页。弗莱前半生是个传统的批评家，后半生（1909 年起）试图寻找一套适合的语汇，以便描述和阐释塞尚等现代绘画。见笔者的《塞尚与潘天寿的跨文化比较》［Formalism, Cezanne and Pan Tianshou—A Cross-Cultural Study］，《诗书画》杂志 2017 年第 2 期，第 60 页起。

错误观点，即知觉过程是大脑或心灵被动地记录刺激信号的过程，就像水桶接水一样。自从浪漫主义盛行以来，这一观点一直在艺术家和艺术评论家中流行。反驳"纯真之眼"最便利的方法就是提请人们注意格式塔心理学的成就。格式塔的视知觉原理足以证明，眼睛看到的图像与实际图像不相等。以趋合原理为例：既然视觉能够把本来不完整的图形看成一个完整的图形，其中当然经过了视觉加工或填补。其他格式塔原理也一样。

　　但是，贡布里希从更高的层次反驳了"纯真之眼"。他采用波普尔的科学哲学，并追溯了科学史上对归纳法的纠正（《艺术与错觉》第九章第二至四节）。19 世纪不少人相信，科学是事实的记录，知识源于感官材料的收集。因此，做科学首先要耐心地、不带主观偏见地观察，把观察到的事实记录下来，然后进行解释，逐渐归纳出正确的结果。假如带着某种预先的假设或期望去进行观察，就会损害观察结果的纯洁度。这一貌似有理的说法被波普尔证明是错误的。因为任何观察都带有预期，都是主观的，所以，我们在观察大自然时首先得提出某个问题，同时给出猜测性的答案，然后通过观察，确定我们的猜测是否正确。如果不正确，我们就得提出另一种假设，再进行观察，看它是否能够得到事实的检验，直到猜测与观察结果相符。[13] 科学如此，视觉亦然。

　　贡布里希之所以煞费苦心地驳斥貌似有理的"纯真之眼"，是为了给自己的理论大厦扫平路基。因为，假如这一理论成立，艺术家就不需要传统；既然每位画家都凭自己的眼睛看自然，并真实地把自己看见的自然外貌转录到画布上，绘画就只能是画家和自然对象之间的事，无须参照以往的大师，也无须知识的辅助（拉斯金特别强调画家应该摆脱知识的干扰），当然也就无所谓艺术史。[14] 但是，说明绘画不是什么相对容易，说明绘画是什么以及

13　　见卡尔·波普尔：《科学发现的逻辑》，查汝强、邱仁宗、万木春译，中国美术学院出版社，2008。在过去，归纳法曾一度被中国官方定义为正统方法，相反的观点则被斥为"唯心主义"。所幸近些年来，学术界可以强调人的先天因素对教育和技能训练的重要意义。

14　　贡布里希认为，"纯真之眼"还导致艺术领域的相对主义观点：既然绘画是对自然的客观描述，而每个人看自然的方式又各不相同，且所有的解释方式都同样有效，绘画也就无所谓好坏。贡布里希认为，相对主义

在观看绘画时到底发生了什么，则要困难得多。《艺术与错觉》是从以下几方面来进行这一论证的。

第一是"图式"[书中用了各种不同的术语表示图式：schema, schemata, convention, formula, manner, simile, topos (types), pattern, stereotype, idiom, code。图式在哲学上称为共相，或"概念化图像"]。贡布里希证明，艺术家不可能复制现实世界，而只能"仿真"[simulation]。而且他必须以前人留下的图式为出发点，再通过观察自然、在画布上尝试各种色迹或线条组合，才能达到匹配自然外貌的目标。这一过程类似于科学家的观察和发现的过程。康斯特布尔实际上就是这么做的，尽管他表面上说的正好与做的相反。也就是说，绘画不是像拉斯金等人所说的从观察自然开始，而必须从图式开始。画家需要习得一定的图式，作为匹配自然外貌的出发点。只有先掌握图式，再根据特定的情境需要，通过试错，慢慢修正图式，才能达到匹配自然的程度。贡布里希称这一过程为"制作与匹配"，或"先制作后匹配"。其中"制作"就是指图式的运用，"匹配"则指试错的过程，所以，这一过程也称"图式与修正"。所以，《艺术与错觉》其实是另一个类型的艺术史，即以再现技巧的发展过程为线索的艺术史。画家需从图式出发而非从纯视觉出发，这一观点也符合心理学的"学习理论"，即人类的学习不是从感觉到概念，而是从不确定逐步过渡到确定，虽然这个"逐步"的过程可能是下意识的。[15]

的观点是"胡说八道"[nonsense]。他强调，模仿的技巧可以用客观标准来评判。康斯特布尔的《威文荷公园》在写真的程度上至少比儿童画更接近母题，它能提供许多关于它被画下来时候的信息，对能读画的人来说，它不会提供假信息。同样，西方中世纪绘画不如文艺复兴时期的绘画写实，是因为中世纪艺术家把图式当成图像，而文艺复兴的艺术家只把图式作为进一步矫正和探索自然外形的出发点。关于贡布里希对文化相对主义的评判，见他的《艺术史与社会科学》，载《理想与偶像》，广西美术出版社，2013，第122—151页。

15 　对学习的研究属于心理学领域的"行为理论"[behavior theories]。学习理论通常涉及认知的、情绪的、环境的和经验的影响，主要关注理解力、世界观、知识、技能等是如何形成、如何变化的。学习理论的一个派别"认知主义"[cognitivism，或译认知论]即源于格式塔心理学，该派理论强调（短期和长期）记忆和以往知识（即经验）对学习以及对信息处理的积极作用。见 A.D. 巴德利、G.J.L. 亨奇、G.A. 鲍尔 [A.D. Baddely, G.J.L. Hitch, G.A. Bower] 编辑的《学习与动机心理学：研究与理论方面的新动向》[The Psychology of Learning and Motivation: Advances in Research and Theory (New York, Academic Press, 8th ed. 1974)].

图式其实是格式塔心理学简单原理［simplicity principle］的一个实例，或者说简单原理在绘画中的具体体现。自然外界繁复多样，通过图式，我们可以把可见世界的多样性概括成可以把握的最简单模型或图式。同样，画家必须依靠某些"最简模型"［minimum models］，才知道该如何观看，然后才知道如何根据实际对象对图式进行修改或矫正，在二维平面上用色彩和轮廓调配出自然外貌的对等物。画家的图式包括数学的比例体系，用蛋形图构成人头像的技巧，塞尚告诫学生把世界看成是圆柱体、圆锥体和球体的方法。在贡布里希看来，西方写实绘画所依据的透视法、明暗法也是一种图式。一个没有经过训练的人，不管他天赋多高，如果不先掌握这些简单图式，他就无法成功地再现自然。不过，图式只是画家把握世界的基本手段，是观看自然和匹配自然的起点。画家能否创作出杰作，还得取决于试错。画家必须经过不断的观察，在画面上对图式不断调整，用色彩、线条或轮廓匹配出自然外貌。这个过程中，最重要的是把握各画面元素之间的关系，也就是建立起画境［context，画面上下文］。画境之所以重要，是因为绘画元素单独看起来没有意义。同一个小点，可能代表远帆，也可能代表树叶。画家需要靠画面元素的组合来显示出单个视觉元素的整体效果。因此，画家在作画时，不仅要画好单个对象，而且要营造出合理的画境，即对象之间的相互联系，才能形成有意义的视觉线索，成功地调动观看者的投射。贡布里希的这一理论，与格式塔心理学的整体知觉原理是相一致的。

简单原理贯穿了我们的知觉过程和画家的创作过程。但是，人的视觉为什么会倾向简单？格式塔心理学的解释和贡布里希的解释却完全不同。格式塔认为，这是因为"心物同形"［isomorphism］的作用，即眼睛看到的东西与脑子里的某种力场结构形成对应。力场结构趋向简单和平衡（就像磁场一样），人的中枢神经系统中必定也有某种类似的物理反应伴随着知觉活动，使知觉趋向简单和平衡。以"趋合"为例：科勒认为，"趋合"就是基于某种产生规则形式的物理力，就像振动盘上产生的声波以及磁场中铁屑形成的图案。进入大脑视觉皮质的电脉冲必然产生出类似的规则电荷分布，使我们

能看见不存在的东西。这种结构的对应也决定了结构的表现意义。阿恩海姆就是这一理论的热情鼓吹者[16]。格式塔的解释没能得到实验的证实，现在绝大多数神经学家都不同意这种解释。其实，我们即使凭常识也可以知道，脑子里不可能有对应的力场结构，因为我们平常看到的形状太多样，脑子里怎么可能形成这么多不同的结构？有位心理学家曾反驳说："格式塔认为当你看到圆圈时你的脑子里就有圆圈。难道你看绿色时，脑子里也会有绿色吗？"[17]话虽刻薄，却击中了要害。

贡布里希根据波普尔的科学哲学原理以及心理学家朱利安·霍克伯格 [Julian Hochberg] 和 J.J. 吉布森等人的理论，对简单原理做出了更合理的解释。总体而言，贡布里希把视知觉理论与学习理论联系了起来，认为知觉不仅仅是感觉（视觉、听觉等）问题，还受记忆、知识和语言、文化习惯的影响。而且，知觉不是被动地受知识的影响，人类对知识的寻求，也就是对意义的寻求，影响了知觉。对意义的寻求包括预期、猜测、做出假设，知觉其实是运用信息来做出假设和检验假设的"试错"过程。既然是个"试错"的过程，那么，一开始先用简单的假设就是最合算的。"简单的"假设最容易被证实或证伪，采用它，代价最小，效率最高。如果第一个最简单的假设被证伪（即它无法在真实的情境中经得住现实的检验），大脑将立即做出调整，再试第二种简单的假设，直到形成一个与所见事实不发生冲突的假设，完成视觉过程（在后来的《秩序感》中，贡布里希进一步发展了这一点。见下文2.4部分）。当然，这个假设的前提是，人的眼睛不是为看艺术品存在的，而是为生存服务的。在面对大自然时，我们人类（以及动物）必须依靠这些简单的假设才能对自然界的对象进行分类。有了这一分类，人类才能区分什么是潜在危险，什么是可能的食物来源，才可能把握世界。这一观点是理解贡

16　阿恩海姆 [Rudolf Arnheim]：《艺术与视知觉》[*Art and Visual Perception: A Psychology of the Creative Eye*]，Berckeley, 1974。该书中广泛地运用了简单原理。另见他的《走向心理学》[*Towards a Psychology of Art* (Berckeley, 1966)][中译本为丁宁译，黄河文艺出版社，1990，第 51 页起]。

17　这是贡布里希的朋友理查德·格雷戈里说的。见《贡布里希谈话录和回忆录：艺术与科学》，第 93 页。

布里希图像理论的关键。

第二是观看者的作用。既然绘画是三维世界的再现，那么为什么二维绘画能够被读解为三维世界，而三维世界不会被读解成二维图像？这是一个长期无解的悖论。贡布里希根据上述理论，轻而易举地解释了这个问题：既然人的眼睛是为生存而发展起来的，当然不会把真实世界看成二维绘画，因为绘画对人的生存没有直接的影响，而现实世界的对象及其变化直接关系到人的生存。

但是，我们把平面绘画读解成三维世界需要一定的条件，其中主要是画家与观看者相互配合。即便是根据透视法、明暗法画出来的"乱真之作"，也需要观看者和画家共同完成。画家通过其修正图式、匹配现实的技巧，尽可能地在画布上制作出自然外貌的对等物，使绘画能够调动起观看者的视觉经验，使观看者能够把图像和内心储存的事物或图像的"记忆模板"相匹配。观看者的配合称为 beholder's share［观看者分担的部分，或观看者辨认图像的这部分任务，通常称为投射］。贡布里希认为，看画就像看自然万物一样，也是个学习的过程。观看者首先需要掌握一定的知识，做出一定的假设，通过观看，对假设进行证实或者证伪，才能成功地解读画布上的"密码"，看懂图像。这是个全新的概念。在此之前，没人想到把视知觉理论的这一原理运用于图像读解。贡布里希在《艺术与错觉》第三部分（第六至八章）对观看者的分担做了详细阐释，主要观点如下：

绘画的创作和观赏都与投射有密切关联，投射有利于画家获得灵感。陈用之和莱奥纳尔多·达·芬奇都建议画家从败墙破壁中寻找表现自然风景的元素（陈用之建议先在上面铺一块白绢，似乎比西方人更文雅些，艺术毕竟是高级的智力活动），说明了投射对激发画家想象力的重要性。投射和具体的情境有关。有些作品适合远观，有些适合近看，这些不同的情景决定了画家该如何创作：有时候应该精雕细琢，有时候则可以随意涂抹，总之要在画面上给出足够的暗示，让观看者的想象力可以补充没画出来的部分。而且，画家的暗示技能必须和观看者领会暗示的技能相匹配，脱节了就会影响作品

的欣赏。对于观看者熟悉的对象，省略部分可以多些；若是不熟悉的对象，则必须画得更完整。

　　观看者认读图像时同样需要一定的投射。投射是主观性的，它首先需要适合的心理定向，否则就不会产生适合的投射，当然也就不可能认读出图像。观看者的投射至少还需要以下三个条件：一是画面完成的部分必须形成足够的引导，让观看者知道如何去填补；二是画面必须给观看者留出足够的投射空间（贡布里希称之为透视的“屏幕”）；三是画面必须具备足够的模糊性，如果画得清清楚楚，投射的余地就没了。这些观点散落在《艺术与错觉》的不同章节，细心的读者应该很容易概括出来。

　　投射还取决于知觉系统形成的各种预期或假设，比如，靠前的物体会挡住后面的物体，但后面的物体无法挡住前面的物体等。这些假设部分是先天具有的，部分是从经验中获得的。这一观点称为知觉的经验说［empirical theory of perception］。由于知觉的这一功能，观看者才能根据经验弥补画家省略的部分，对于绘画元素和现实不相匹配的地方，也能够很快做出协调。比如，当我们看一幅黑白照片时，我们可以凭记忆认读出照片中物体的颜色，当我们看到某种花的黑白照片就可以认出花的红色，因为我们凭记忆知道这花是红色的。这其实就是黑林所说的“记忆颜色”［memory color］，贡布里希称其为“颜色预期”。我们因为熟悉所画的对象，因此预期它会是我们熟悉的颜色，并下意识地证实了它的颜色，以至于它在画中以黑白色出现，视觉也能够马上接受，或者说视觉有意无意地忽视了它的黑白色。正因为如此，我们才能够轻易地认出黑白照片或水墨画所表现的花鸟、山水和人物，甚至欣赏速写或者中国文人的大写意画，尽管在实际生活中，这些对象都不是黑白的。

　　同样，观看者的投射也需要依靠画境，需要根据画面元素的相互参照。就像我们观看现实世界一样，视觉系统不会盯住每个单独的视觉元素，而是会通过交叉参照，相互确证，认出整体结构。为了说明读图需要依靠画境，贡布里希还引用了阿姆斯［Adelbert Ames Jr］的演示以及语言学的证据，说

明读图和听语言一样，人们所接触的信息和人们靠投射所补充的信息是难以区分的，而补充信息就必须根据上下文。说到语言，贡布里希二战时期监听纳粹德国电台的经验对他理解读图的性质有很大的帮助。

投射也受文化传统的影响，不同文化传统中的人会做出不同的假设。比如，太阳光是从上面照射下来的，这一点东西方观看者认识相同，但是，西方人认为光线是从左上方照射，中国人则未必。与文化相关联的假设通常牵涉到象征。正因为如此，贡布里希才认为他研究图像是把再现置于中心，两边分别是装饰和象征。而装饰正是他在《秩序感》中所讨论的对象。

图式理论和投射理论都是贡布里希从视知觉心理学理论中发展出来的，是对该理论的创造性运用。贡布里希把视知觉心理学研究成果与波普尔的科学哲学以及信息理论等学科结合起来，让这些属于实验科学和技术领域的成果为自己的论证服务，实在是大家手笔。此前的艺术史学家，没有谁具有他那么广阔的知识视野，那么睿智的观察和推理能力，那么超常的图像记忆能力以及扎实的文献功夫，因此也没有人敢于像他那样从事这一艰难的研究。

顺便说一句，虽然《艺术与错觉》是为了证明写实性绘画为什么有历史，但是书中的论证采用了各种各样的图像，从大师的杰作到儿童的涂鸦，从漫画、招贴画到心理学实验和画谱的解析图，从远古的洞窟绘画到现代的摄影照片，无所不包，阅读时需要注意。

2.3　视知觉研究的新成果

《艺术与错觉》出版之后，视知觉研究有了一些新的进展：

首先是对眼睛运动的研究，其中包括：① 人们造出了机器，可以记录眼睛在认读或看图像，甚至在解决视觉问题时的连续移动（见《秩序感》第138—139页）。② 苏联心理学家雅布斯［Alfred Yarbus］在1965年利用认读记录仪发现，眼睛运动的规律是，在头两秒钟内会追寻某个离视力最近的注视点，然后才把注意力转移到边缘视觉中最相似于面孔的图案。而且，眼睛首先从边缘视觉中获取一个模糊的印象，待到视网膜中央凹（中心注意）转移到对象上之后，再填补对象的细节，这也是在头两秒钟内完成的。这

个过程与大部分画家画速写的过程相同。科学家还注意到，眼睛运动分为四种，分别是盯视［fixations］、辐辏运动［vergence movements］、扫视运动［saccadic movements］和追求运动［pursuit movements］。辐辏运动调动双眼协调，使一幅图像能同时落入双眼视网膜的同一个区域，产生出和谐单一的图像。扫视运动快速地扫视某一图像或场景，因此它是跳动的眼睛运动。追求运动则用来跟踪运动中的对象或物体。[18]

其次是美国心理学家 J.J. 吉布森［1904—1979］的研究。吉布森是新一代的视知觉研究领域中最值得一提的人物，一生致力于运动知觉的研究，关注环境对人和动物知觉的影响。他的理论大概可以称为生态心理学［ecological psychology］。其主要观点是：① 人脑的刺激模板［templates of stimulation］受运动机体的影响。吉布森通过对光阵列［optical arrays］的研究证实了这一点。② 三维空间是概念性的，人对三维的知觉取决于人对环境的编译［compilation］，以及人如何与环境互动。③ 环境决定了知觉的意义（意义是环境"提供给"观察者的）。这就是吉布森所谓的 affordance［可提供性］理论，大意是，环境和人或动物之间具有一种相互依存的关系，环境或环境中的特定物体为人类提供行动机会。比如说，人可以根据自己的需求改变地貌，把高坡铲平，或者修台阶；又比如说，环境中的物体给人提供了行动（诸如推、举、抓、握）的机会。吉布森这一理论对视知觉研究的意义，不仅在于它强调了环境对视知觉的影响，而且它证明环境中的物体不是像格式塔心理学说的由图形和边缘组成，而是由有意义的特征组成，而且这些特征被人们不停地检验。当我们知觉某物时，我们其实观察到的是该物的这一"可提供性"，因为这使得知觉更容易或更便利。④ 此外，吉布森首次分辨出两种不同的知觉形式，即形式知觉［form perception，涉及两种静态的显示］和对象知觉［object perception，涉及运动元素］。这些观点尤其符

18　关于这些研究的描述，见阿尔弗雷德·雅布斯［Alfred. L. Yarbus］：《眼睛运动与视觉》[*Eye Movements and Vision* (New York: Plenum Press, 1967)]。此书系 Basil Haigh 根据 1965 年的俄文版翻译。

合贡布里希的看法，因此被贡布里希反复引用。[19]

　　再次是20世纪70年代科学家提出的视觉三层级理论，分别是计算层
[computational level]、算法层 [algorithmic level] 和实施层 [implementational
level]。三层级理论认为，视觉过程是视网膜上的二维视觉阵列向三维世界
的过渡，具体包括下面三个阶段：在第一阶段，视觉会抽取组成景物的基本
特征，获得景物的二维图像或者初始草图，包括边缘（轮廓）和整体区域，
就像画家用铅笔画下某景物印象的素描草稿。第二阶段被称为"二维半"图
像阶段，视觉会把物象的质地纹理填补进去，就像画家在素描草稿中加入阴
影或亮点，产生深度感，实现再现。最后一步才是得出物象完整的三维视觉
图像。[20]

　　另一个心理学派用概率理论来解释视知觉现象和过程。其基本理论是：
我们能够正确地知觉出某个陌生物，是因为我们根据经验法则知道类似的对
象最有可能属于这种东西，或者说，我们从经验中知道它具有该对象（或
该类对象）最具代表性的特征。我们在决策中常常采用这种"概率估算"，
即依靠"认知的经验法则" [cognitive rules of thumb]，通过估算某事或某物
的概率来做决策。视知觉也是一样（《秩序感》第四章第七节讨论了这一问
题）。这种归纳性的概率法则虽然偶尔也会出错，但是在日常生活中，它为
人类节省了大量的时间和精力，并使我们的视知觉系统能够正常工作。[21]

19　　见 J.J . 吉布森：《作为知觉系统的感官》[The Senses Considered as Perceptual Systems]，纽约，1966。贡布里希
对吉布森的引用见《秩序感》和《图像与眼睛》索引。贡布里希在《艺术与错觉》中引述了吉布森另一本书《视
觉世界的知觉》[The Perception of the Visual World，麻省剑桥，1950] 的一些理论。见索引。

20　　该理论被称为马尔三层次猜测 [Mars' Tri-level Hypothesis]，是由英国科学家大卫·马尔 [David Marr] 在
1969—1971 年间根据心理学、人工智能和神经生理学理论提出的猜想。1982 年，另一位科学家托马索·波吉
奥 [Tomaso Poggio] 在计算层之上又加了另外一层，即学习层，认为这才是视觉理解的最上层。关于该理论的
介绍，见马尔：《视觉。人类对视觉信息的再现和处理的计算式研究》[Vision. A Computational Investigation into the
Human Representation and Processing of Visual Information (The MIT Press, 2010)]。

21　　最早在这方面开展研究并做出最大贡献的心理学家是丹尼尔·卡尼曼 [Daniel Kahneman] 和阿莫斯·特
沃斯基 [Amos Tversky]。关于这一理论的概述，见他俩的《论预测心理学》[On the Psychology of Prediction]，《心
理学评论》[Psychological Review]1973 年第 80 期，第 237—251 页。此后，两位作者做了更多这方面的研究，最终
发展成了他们的前景展望论 [prospect theory] 决策理论。卡尼曼因此于 2002 年获得诺贝尔经济学奖。

贡布里希显然都了解心理学领域这些最新研究成果，因为他在《秩序感》和《图像与眼睛》等书中熟练地运用了这些理论。略举几例：他采用视觉焦点、边缘视觉和清晰度消失的理论来阐释 J.F. 刘易斯［J.F.Lewis］1833年画的某些阿尔汉布拉宫速写和素描［Sketches and Drawings of the Alhambra］作品，用整体知觉和知觉层次的理论来解释画家速写时为什么先用简单几笔勾画出表现空间关系的结构，把较复杂的细节留待后来处理（《秩序感》第130页）；用运动预期理论来解释为什么波纹线使我们觉得美、曲十字图使我们觉得富于旋转感；用视觉系统的"中断监测仪"原理以及对延续的预期被打乱而导致"眼花缭乱"的理论来解释欧普艺术令人不安的效果（更多的例子见《秩序感》第四至六章）。这些解释比此前的解释更令人信服，因为它们基于实验科学的研究成果。最重要的有两点：① 贡布里希不是简单地运用某一心理学原理，而是透彻理解了某原理之后，再进行发挥。比如格式塔的"趋合"原理，原指视觉系统会把某个不完整的图形看成完整的（只要完成的部分足以表现出这一图形）。贡布里希却认为，人们对绘画的认读虽然也遵循"趋合"原理，但不会顺着轮廓线的方向进行，而是会顺着三维再现的方向进行，这是因为寻求意义的作用。[22] ② 贡布里希总是把最新的心理学理论与波普尔的科学哲学、信息论、语言学、生物学等学科综合起来，形成了一种强有力的理论工具（这好比炼钢，在普通的钢铁中加入一定量的锰，就大大增加了其韧性）。虽然采用了这么多种理论，但贡布里希的指导思想无疑是波普尔的理论，这一点他曾多次强调。

2.4《秩序感——装饰艺术的心理学研究》

《艺术与错觉》在讲座完成四年之后出书，《秩序感》却在讲座完成九年之后才面世，可见其难度远超前书（且不说准备讲座的时间是否相同）。之所以更难，原因至少有二：一则因为装饰本身是不为人注意的"小艺术"，不像写实性绘画的发展那么具有系统性，越小的东西越难以解剖；二则因为

22 见贡布里希：《错觉与艺术》［Illusion and Art］，载理查德·伍德菲尔德编《贡布里希精华》［The Essential Gombrich］，第 148 页起。

装饰的涵盖范围和时间跨度比写实性绘画要广泛得多（人类历史上只有希腊古典时期和文艺复兴这两个时期出现过写实性绘画），其创作和欣赏所涉及的心理学问题也更复杂。正因为如此，《秩序感》可能比《艺术与错觉》更难读。读者不仅要始终保持清醒的头脑，跟随作者从视觉证据进入逻辑推理，以窥探图案设计者的心理和纹样的历史以及文化根源，而且要跟随作者去遨游广阔的时空，欣赏世界各地不同时代的装饰图案或纹样。难怪作者感叹这本书没有得到应有的注意。

　　装饰与写实性绘画有很多不同之处。写实性绘画必定是为了让人注意并从中获得某种信息，而装饰基本上只是对形式或图案的摆弄，属于"纯设计"。但两者之间有一个共同点：它们都是人类的创造物，因而都遵循人类普遍的心理规律。所以，贡布里希能够从心理学入手来阐释装饰。他选择了有机体（包括人类）天生所具有的秩序感作为打开装饰奥秘的钥匙。贡布里希认为，古今各地不同的装饰图案都是人类先天具有的秩序感的表现形式，但是，秩序感却并非为创作和欣赏装饰而存在，而是有机体为生存而进化发展起来的机制，这是全书的理论核心。秩序感理论是他从知觉心理学理论、信息理论和波普尔哲学中推研出来的。

　　在导论中，贡布里希引述了众多动物建立秩序（如孔雀的艳丽羽毛、园丁鸟的鸟巢、动物身上的特定斑纹）的例子，说明秩序对动物生存的重要意义，因为各种动物种群在觅食、求偶和结群时需要靠这些有序的图案相互辨认，所以秩序对动物有信息价值和识别价值。可以说，是秩序感在指导着动物的行为活动。人类在漫长进化的各个阶段也是如此。随着人类文明的进化，有序图案对人类的生存意义逐渐减少，纯粹的审美功能（比如身体装饰表明对身体的注意和爱护、对居住环境的装饰表明人类的审美偏爱）逐渐增强，但是长期进化而发展起来的秩序感依然在支配着人类的知觉行为和审美志趣。

　　贡布里希反复强调他的秩序感与格式塔心理学之间的区别。格式塔理论认为，我们的知觉主要是寻求规则和秩序，或者整体性。而简单的秩序（比

如简单结构、直线、圆形）最容易知觉，因此我们的视觉趋向简单。贡布里希则认为：人类的视知觉系统主要是寻求秩序中的偏离，规则只是作为寻求活动的参照框架。眼睛在扫描环境时，其实是从规则中寻找偏差。两者的区别，可从两人对一幅简单图形的解释中明显看出（见《秩序感》图131）。鲁道夫·阿恩海姆在《艺术与视知觉》［Art and Visual Perception］中认为，秩序战胜了经验，因为几乎没人会注意图中包含了一个"4"。贡布里希则认为，没有明显的中断，我们不可能认出这个"4"。因为眼睛总是被包含最大信息的点所吸引，而中断正是这样的信息点。如果我们在看图时得检查每一条延续线，看看其中有没有包含其他的线索，那我们就不可能正常地生活。我们可以再举个简单例子证明贡布里希这个观点的正确性。以"卐"为例。这个图形看起来像是在翻转，充满活力，所以在古今中外不同的地方都被采用，比如佛教中的"卍"［万］字和纳粹的标志。其实，这个符号只不过是"田"字的四个边框上去掉小部分，然而我们在看"田"字时，一般不会注意到其中包含一个曲十字，这符合格式塔的整体知觉原理。同时它也说明，眼睛的生存功能第一。这就是贡布里希所说的，只有秩序里的中断才能引起人们的注意，否则人们一般只会注意到整体。

为了强调秩序感对装饰图案创作和观赏的重要性，贡布里希再次反驳了"纯真之眼"观点。只不过他所用的例子包含了当时最新的视觉研究成果，也就是上一节中概述的视知觉研究成果。综合起来就是，我们的视觉仪（眼睛）有一点像照相机，两者的敏锐视焦［focus of sharp vision］都有限，在某一特定时刻，它只能较精确地选择光线分布的一部分作为样本，即眼睛是有选择地看东西，不管我们是否愿意。除了视觉焦点迫使我们的视觉有所选择，在视网膜到视觉皮质之间的神经上，大脑还在做着不同阶段的选择，或称信息筛选和加工。如果没有这一选择，我们的脑子里就会充满信息，变得精神错乱。筛选过程的一个主要手段就是对"认读过的"信息加以忽略，以便专注于寻找例外的成分（刺激），因为视觉系统只会监测例外的元素，或者预料之外的变化。不仅如此，视觉系统在观看时首先要做出预期，然后通

过观看对其加以证实或证伪。一旦证实了，就会被放过。如果我们不具备这个装置，我们就无法在世界上生存。既然如此，当然就不可能有所谓的"纯真之眼"。

除了较多新颖的理论，《秩序感》难读的另一个原因是书中头绪太多。为了克服这一难点，我们暂且跟踪装饰这一主线。贡布里希讨论的问题之一是：人类究竟为什么花费如此巨大的精力创造出装饰图案（装饰的起源问题）？此前有多人试图回答过。比如，李格尔认为是出于工匠的"艺术意志"［Kunstwollen］，是内心不可抑制的欲望导致工匠们不由自主地创作了装饰［"心理说"］。桑佩尔［Gottfried Semper］则认为是出于工艺的需要，比如说在编织过程中多出一块地方，需要填补，于是产生了装饰（"材料／工艺说"）。贡布里希综合了此二人的观点，认为一方面是因为人类喜欢制作和喜欢游戏，而装饰正好满足了人类的这两个倾向，这两个倾向造成了工匠们的horror vacui［留空不爽］或者 amor infiniti［喜欢无限］的心理：只要有空隙，他们就一定要刻上或画上某些东西，直到填满画面为止。其次是功能上的原因：装饰纹样可以起到构框、填补和连接的功能，可以丰富整体画面或整体表面，于是在世界各地的艺术中都出现了装饰。一旦产生了装饰，习惯力量就使它延续下来。超越前人、超越各种限制的雄心则激励着工匠们把装饰图案做得越来越丰富、越来越精微，最终达到《凯尔斯书》首字母或阿尔汉布拉宫这类登峰造极的程度（《秩序感》图版32、33、28、30、37、38，彩图6）。

此外，贡布里希分别讨论了装饰的创造和装饰的知觉。作为人类的创造活动，装饰图案的创作与写实性绘画的创作一样，也是一个需要学习和试错的过程，也得始于图式。绘画从图式出发，"先制作后匹配"。装饰虽然无须匹配自然，但也得从最简单的图式开始，然后"逐级复杂"［graded complication］。比如说，工匠们需要采用层级结构［hierarchical structures］工艺，因为这样做最有利于试错。与画家一样，工匠们也受到各种限制，比如功能和目的、几何法则、材料的限制等，因此需要掌握工具、材料、法则、秩序以及前人的经验。只有这样，才能把自己感受到的秩序，用一种得体的、具

有审美意义的形式表现出来。这是《秩序感》第一部分（一至三章）的内容。

虽然绘画和装饰的目的不同（一是为了匹配自然，一是为了给现有人造物品或艺术品增加额外的效果），人们对它们的注意程度也完全不同，但人们对两者的观赏在某种程度上遵循同样的原理，即主观投射原理。我们对图案的基本反应受制于人类的一些先天视知觉倾向。比如，我们更喜欢平衡而非不稳定或杂乱，喜欢对称而非失衡，喜欢多样性而非单调。这些倾向都是秩序感的表现。《秩序感》第二部分（四至六章）告诉读者，我们观赏装饰正是以秩序感为参照，通过"中断监测仪""外推能力"以及"对延续的监测"等视觉机制，顺着艺术家提供的视觉引导，在固定的框架内扫描图案中的规则偏离，欣赏秩序中的变化。以中断为例，贡布里希发现，世界各地的艺术家都（有意识或无意识地）运用中断作为视觉显著点，为自己的艺术作品增添生动性或节奏感。这是因为，中断与视觉预期相冲突，形成了规则中的例外或偏差，因而被人注意（图案的边缘也具有与中断相同的作用）。中断产生显著点，这其实早已为中国人熟悉，古人说的"万绿丛中一点红"就是这个道理。尽管有万个绿，我们却最先注意那点红，因为它是中断，它打破了整片的绿色，因此立即引起视知觉系统的注意。至于这绿到底是一万，还是一千或一百，其实眼睛不会特别注意，因为此时的绿成了底子，红成了图。若要用图像来描绘这句话，显然无须标出一万个绿点，而只需要表明绿色能够形成一个整体，足以突出红点就够了。中断可以出现在色彩、结构、质地或者其他延续成分上面，出现的方式也可以各不相同。

贡布里希还探讨了中断原理在实际创作中的不同运用。中断的频率或间隔方式直接决定作品的好坏。比如，画面的明暗过度不能太突兀；跳跃太大不符合形式的和谐，看起来会不舒服。这就像实际生活中，突然的变故会让人觉得不习惯。正因为如此，艺术家有时候在画面中引入不同层次的显著点，有些作为主要显著点，有些作为次要显著点，才能使图案符合观看者内心的韵律节奏。顺着贡布里希的观点，我们可以说，中国画论里所说的气韵其实与这种节奏感有着密切联系。中国艺术家和鉴赏家所珍视的气韵，同样

是出于人们对秩序、节奏、规则和视觉多义性的需求，同样是以人类天生的秩序感为参照。画家所遵循的主次、虚实、大小、开合等原理，也是为了使视觉元素的安排达到符合秩序感，从而令人赏心悦目。可见中西艺术理论在最高的层面上是相同的。

这些例子从一个侧面说明了贡布里希如何运用视知觉理论来讨论装饰图案。但是，出人意料的是，贡布里希竟然把视知觉理论和信息理论联系了起来，用于解释装饰图案的知觉。比如，我们的视觉系统为什么偏好多样性而讨厌过分简单的秩序？贡布里希是这样解释的：从视知觉理论方面说，这与眼睛寻求例外的倾向有关。规则的成分之所以会让我们觉得"一目了然"，正是因为视知觉系统会把重复成分看成"认读过的"而把它们放过。几次放过之后，视觉系统就不再注意这种延续的、熟悉的或者整齐规则的成分。以信息理论的角度看，答案则是：在信息传递技术中，信息量的大小是根据意外程度的高低来衡量的。图案中的关键成分就像信息中传递讯号的部分。因为环境中有"杂音"，所以我们的讯号中通常还需要"冗余度"〔redundancy〕。图案中熟悉的成分以及环境中可以预料的那些部分就像是信息的"冗余度"，它们或者是为了加强图案，或者是为了衬托出例外的成分。贡布里希举了个具体例子：我们观看预制板铺成的格状路面，一眼就可以把路面的图案看清楚，并把握住图案的潜在规则，即所有制板的形状都是相同的。这就容易让人觉得单调乏味，因为符合视觉预期的图案不会让我们注意它。当然，太复杂、太杂乱的图案会使我们的知觉系统负荷过重，因此会让我们觉得无法把握而产生烦躁感，进而停止对它进行观赏。这就解释了为什么审美快感介于乏味和杂乱之间，也就是完全有规则和完全无规则之间。过于规则的图形冗余度高，眼睛只需要捕捉到构成冗余度的那部分（即重复成分中的一两个）就够了，因此会觉得单调。图案的层次多，才能产生视觉丰富多样的感觉，因为其中的不同层次会对眼睛造成不同的牵引（见《秩序感》第四章第五节）。贡布里希还据此得出结论，其他的艺术形式，如诗歌、音乐、舞蹈，也都遵循这一形式规律（《秩序感》尾声）。

　　人造的形状为什么常常呈几何形状？贡布里希引用博厄斯［Franz Boas］的观点，认为这是因为几何形状在自然界中比较少见，选择几何形状可以显示人的控制能力，满足了人脑对规律性表现形式的偏好，而这一偏好对人类的生存具有重要的价值。同时几何形状又便于制作，易于大规模生产，适应于大型建筑或大工程。但是，随着人类审美反应的精微化，人们开始觉得规则的几何图案过于单调乏味，开始喜欢看起来不规则的形状。当然，不规则形状依然是要在眼睛能够把握的范围内。因此，艺术家必须努力在秩序和变化之间保持适度的平衡，将变化的丰富性纳入有条理的秩序中，既保持规则，又避免单调，靠自己对"形式的统一变化法则"的把握，调和或处理好作品中相同与相异这对矛盾。从原理上说，秩序感表现在生理的适应性和生物节奏的合拍上，表现在对条理性、规范性、简约性的适应中，也表现在对秩序与变异的适度性把握上。虽然这些原理可能为古今中外许多艺术家或评论家所知，但是在贡布里希之前，没有人对这些原理在艺术作品中的表现和作用做出过如此清晰的表述。

　　与欣赏绘画一样，秩序感不完全是视知觉问题，它也受环境和文化因素的影响。由于教化、时尚或环境的不同，人对规则偏差的喜爱程度会逐步受到微调，因此人在一定的时候会有特定的审美习惯或知觉习惯，对同一种图案的感受力可能不一样。比如，各种文化对于什么是混乱标准可能不一样。西方文化可能喜欢比较平静的图案，也即欧文·琼斯所说："美的实质是一种平静的感觉；当视觉、理智和感情的各种欲望都得到满足时，心灵才能感受到这种平静。"（《秩序感》第二章第五节）而东方文化可能会喜欢略微热闹的图案，如阴阳符号这类非对称平衡。趣味的精微化本来是很正常的现象，但在很多时候却被冠以"精英主义"［elitism］的大帽子。贡布里希在另一个场合（见本文注14）认为，承认这些差异，艺术家才可能把握这些普遍倾向，创造出"适合"［decorum］之美。也就是说，艺术家一方面不能超越人类的基本秩序感及其最基本的表现形式，如生命感、平衡感和方向性；另一方面，艺术家需要通过自己的观察和试错，找到格式塔心理学所认

为的"好图形"。只有这样，才能创作出伟大的作品。

除了装饰图案／纹样的知觉效果，贡布里希也讨论了它们的意义，包括象征意义。图像的意义与视知觉心理学有关联的地方在于，人们对图像的解读受制于英国心理学家 F.C. 巴特利特［F. C. Bartlett, 1886—1969］1932 年提出的"寻求意义的努力"这一理论。[23]人的知觉系统有两重性：秩序感和意义感。意义感是人类天生具有的，是在为生存而斗争中发展起来的，它对人的知觉有着至关重要的作用。所以，我们天生对有生命的图案特别敏感。同理，我们看万花筒中的图形和看实际生活中的图像感受不一样，看机器创作的图案和手工创作的图案感受也不一样，因为前者缺乏生命感。这就是为什么世界各地的装饰图案中都出现了有生命的纹样，如植物和动物图案。但是，一旦对植物和动物纹样进行"风格化"（作抽象处理），或重复使用，就会削弱其意义，也会削弱其生命感。贡布里希提醒我们，因为装饰本质上是不让人注意的，所以，图案的形式功能及其潜在意义之间的关系是微妙的（《秩序感》第九章）。这些话提醒现在的设计家，创作中除了遵循节奏感和秩序感，还应该注意形式和意义之间的相互作用，不能忽视或蔑视作品中的意义，而要把握不同图案在不同文化中不同的象征意义，同时要把握形式的语言，让秩序和意义相互作用，形成复杂而悦目的审美张力（《秩序感》第五章第七节和第六章第四节）。

当然，象征符号与文化传统密切相连，比如西方文化中的百合花、鸽子、轮子，或者郑思肖的无根兰花、王冕的梅花、赵孟頫的马和羊等。所以，讨论象征意义仅仅靠视知觉理论是不够的。贡布里希在《秩序感》第九章采用了人类学、语言学、符号学等理论，并把它们和艺术史知识融为一

23　见 F. C. 巴特利特：《记忆的实验心理学和社会心理学研究》［*Remembering: A Study in Experimental and Social Psychology* (Cambridge University Press, 1932)］。特别是第十章，其中讨论了图像与图式［images and schemata］问题。作者认为，记忆和回忆［memory and recall］不是对固定的、无生命的和碎片性痕迹［traces］的重新激发，而是一种想象性的构造或重构，它基于我们过去的经验和所做出的各种反应，并基于以图像或语言形式出现的某些显著细节［outstanding detail］以及我们对两者关系所采取的态度，也基于有机体和环境之间的关系。而"寻求意义的努力"对记忆和回忆至关重要。参见《秩序感》第四章第四节以及《艺术与错觉》第二章第三节。

体，揭示了某些装饰图案的象征意义，及其装饰功能和意义之间的张力，或者说装饰的意义和形式之间的密切联系。不过，这个问题超出了本文的论题。

2.5 贡布里希视知觉理论的主要特点

综上所述，贡布里希对图像再现和装饰艺术的解释具有以下特点：

① 他把视知觉理论和生物进化理论、波普尔的科学哲学（预期、试错和证伪）、信息科学、几何学等学科结合了起来。贡布里希把这些属于科学领域的理论用来探讨艺术问题，不仅有利于自己的研究，而且为此后的艺术和艺术史研究开辟了新的视野。其中的睿智，令人叹服。比如，早期的生理学讨论"看"[vision]的问题，心理学专注于"想"[thinking]的问题。视知觉理论把二者融为一体，用来探讨人是如何观看世界的。贡布里希更进一步：他敏锐地发现，看画和看世界两者所依据的原理类似，这不仅仅是熟悉艺术史和这些不同学科就能做到的（仅仅熟悉这么多学科就非一般人能够做得到），而且需要很强的联想能力和逻辑推理能力。

② 贡布里希的指导思想是波普尔的科学哲学，主要的方法工具是视知觉理论，主要的材料是各种图像和艺术史料。他把这几方面有机地结合起来，成功地在艺术和科学之间搭起了一座桥梁。这一沟通已经并且将继续有利于这些领域的研究和发展。比如，贡布里希的研究让人们注意到了艺术作品对视知觉的影响。过去人们一直强调现实世界对艺术的影响。贡布里希根据"人的视觉会受到熟悉事物的影响"，发现了艺术作品对视觉的影响：如果艺术作品中的某个因素或现象让人们感兴趣，人们可能在环境中也会注意到这些东西。[24]从这个意义上说，贡布里希对视知觉理论的运用反过来为视知觉研究提供了另一个观察维度。

③ 从方法论上说，过去的心理学研究比较注重生理学和物理学的方法，也就是数量化的测量方法，或者说科学实验的精确方法。这一方法主要是在严格受控的实验条件下，力图缜密地考察外界刺激和心理现象之间的相互关

24　见贡布里希：《通过艺术的视觉发现》，载《图像与眼睛》，广西美术出版社，2017。

系。比如，此前的科学家根据视网膜中央凹只有锥状细胞，而其边缘绝大多数是杆状细胞这一事实，将刺激分别局限于中央凹或边缘，以此研究杆状细胞和锥状细胞的机能。而贡布里希从人类观看图像的方面为他们的研究成果或假设提供了例证。不仅如此，他还使心理学惯用的实验室观察、统计方法变得更灵活多样，把心理学的观察对象从人类行为扩展到艺术作品、自然世界，甚至扩展到广邈的宇宙（见他的"天空是极限"，这可以称得上是"参天地、赞化育"）。在自然状态中观察人的行为和在实验室受控环境下不同。此前的吉布森已经证明，知觉研究可以在真实的环境中进行。他自己正是因为二战期间在美军航空母舰的甲板上指挥飞机起降而获得灵感，发现了运动视知觉的一些规律。贡布里希则不仅运用视知觉理论考察艺术作品，还根据艺术方面的例证以及自己到旷野中的亲自观察，纠正了心理学家吉布森三维视觉理论的一个错误。[25]这不仅是对心理学的贡献，而且为人类知识增添了高度。

④ 由于贡布里希的研究，现在西方大学里心理学教科书的"知觉"一章中，通常都要涉及"艺术中对现实的再现"这一内容。这确实是个伟大的成就。人类的知觉组织机能是为生存服务的，人的眼睛不是为了看艺术作品而进化出来的。心理学主要是研究人和其他动物如何观看自然世界，贡布里希成功地把心理学理论运用于解释视觉艺术，心理学家反过来又从他的研究中找到了更多的证据来说明"看"与"知"、知觉和概念之间的重叠关系，从而进一步证明观看是个主动的过程而不是视网膜被动接受外部刺激的过程，这说明了跨学科的益处。贡布里希的理论被收入心理学教科书还给学生们提供了一个审视艺术的维度，给他们提供了另一种培养人文教养和审美情操的机会——毕竟艺术知觉和现实知觉本质上具有某些共同之处。[26]

25　整个过程很有戏剧性。一开始，心理学家无法相信研究知觉或者认知还需要参考艺术作品。吉布森与贡布里希的争论，本质上其实就是围绕这个问题。见贡布里希：《天空是极限》，载《图像与眼睛》，第 151 页起。据贡布里希自己说，后来吉布森在一个非公开场合承认他被说服了。见《贡布里希谈话录和回忆录——艺术与科学》，浙江摄影出版社，1998，第 341 页。

26　美国大学心理学教科书讨论艺术知觉的例子，可见亨利·格莱特曼 [Henry Gleitman]：《心理学》[*Psychology*, 4th ed.) 纽约，1995，第 234—239 页。其中数次提到贡布里希的《艺术与错觉》。

⑤ 就史料研究而言，贡布里希用视知觉理论审视了古人的一些零星观察，比如柏拉图、托勒密、菲罗斯特拉斯［Philostrtus］、霍格思［Hogarth］等人的论述，以及古希腊人对宇宙天地的观察。这些论述都是古代学者的经验性观察，但是，只有把它们放在视知觉理论下面进行检验，它们才显得清晰明了，富有启发性。如果没有视知觉理论的挂靠，它们就只是零碎的观察。另一方面，贡布里希根据视知觉理论纠正了前人的一些不正确说法：霍格思对读解字母和观赏装饰的比较是不对的，因为前者会更多地激发"寻求意义的努力"。欧文·琼斯说我们在观赏装饰时受到一行粗糙线条的干扰就会觉得不舒服，这也与事实不符，因为我们不会逐个地仔细观看装饰纹样，所以不可能注意到装饰上线条的粗细（《秩序感》第117页）。另外，"图像研究是符号学的事，因为图像是一种符号"也是一个错误认识，因为图像认读与符号认读所涉及的心理过程和因素不完全相同。这也是人文学科与科学结合的优秀案例。

三、术语与问题

把这么多不同领域的知识引入艺术史研究，无疑会带来新的术语。回顾艺术史的历史，术语一直是个重要的问题。这是因为，人们对艺术的反应本质上是比较神秘和自发的，很难用平常的语言来描述。早期的西方艺术批评家采用文论（修辞学）和数学的术语谈论艺术。之后，有些批评家，比如德·皮勒［Roger de Piles］，采用经典光学的技术性术语来讨论绘画肖似自然的问题，如讨论画面的光线、颜色和自然的匹配。到了后印象主义时期，绘画的写实功能完全被摄影取代，讨论画得像不像已经没有意义了，于是，罗杰·弗莱［Roger Fry］开始采用中国画论的英译术语来阐释塞尚等人的作品，开创了西方现代艺术批评的先河。之后又有艺术史学者运用索绪尔等人的语义学，试图解释绘画作品中的意义，或者运用政治经济学的概念来解释艺术作品形成的外在影响因素。这些新方法的引进大大丰富了艺术史研究的内涵，当然也造成了一定的混乱。

　　贡布里希多次说过，自己的学术探索是一场历险。他成功了。其成就之一，是把实验心理学、信息论、科学哲学等学科的术语和观点与传统艺术史方法相结合，既解决了实际问题，又促进了艺术史研究的整体发展。但以学术的眼光看，笔者认为《艺术与错觉》一书中有两点值得商榷。一是书名。用"illusion"做题目很可能来自朗格［Konrad von Lange］1907年的名著《艺术的本质——一种错觉艺术理论的原理》［Das *Wessen der Kunst, grundzüge einer illusionistischen kunstlehre*］。朗格当年采用"illusion"这一术语不会引起误解，因为那时候心理学家尚未"占用"它。可是到了1960年，"visual illusion"已经成了视知觉研究领域的一个专有名词，被等同于光幻觉［optical illusion］，指的是视觉误推和视觉幻象所导致的"误读"，就像我们看弗雷泽螺旋［fraser spiral］、魔鬼音叉［devil's tuning fork］时所发生的情况[27]。既然已经成了心理学专有名词，再按照其原有意思使用它必定会引起误解，特别是对心理学家和已经熟悉心理学的读者而言。虽然认读图画或图像需要依靠一定的画面多义性，但绘画毕竟还不至于被描述为"visual illusion"。贡布里希自己后来也后悔选择了这么个题目，可是一旦书名确定了，而且又是一本比较有名的书，出版社就不愿更改了。显然，该书所基于的梅隆演讲的题目"可见世界和艺术语言"［The Visible World and the Language of Art］更符合书的内容，且无歧义，但是因为它太长且无吸引力而被要求更改。[28]但奇妙的

27　视幻觉可能由物理现象造成，比如，水中露出一半的棍子看起来像是弯曲的，又比如天气晴朗且湿度比较低时，远山看起来比实际要近。视幻觉也可能是生理现象，比如贡布里希讨论过的"后像"［after-image］、马赫带［Mach band］等（这些现象由侧视抑制（lateral inhibition）造成）。第三种视幻觉原因是认知型视觉，大致相当于亥姆霍兹所说的无意识推断，比如 Ponzo 幻觉、Poggendorff 幻觉等。这三种幻觉分别表现为多义、变形、悖论和虚幻［ambiguities, distortions, paradoxes and fictions］。又，魔鬼音叉图形又叫"不可能的三叉"［impossible trident］，其他的叫法包括 three-legged blivet 或 blivet, three-pronged blivet, three-legged widget poiuyet, ambiguous trident, devil's pitchfork, hole location gauge, trichotometric indicator support, two-pronged trident。一物多名无疑给读者造成了一定困扰。

28　贡布里希说，出版社嫌原题目有点像是图像语言学，要求改，他于是列了一长串题目，最后波普尔选中了《艺术与错觉》，见《贡布里希谈话录和回忆录：艺术与科学》第 83 页。为了澄清书名可能导致的误解，贡布里希后来专门写了《错觉与艺术》［Illusion and Art］一文，载格里戈雷、贡布里希编《自然和艺术中的错觉》［*Illusion in Nature and Art*］，伦敦，1973。笔者认为，出版社要求改书名的另外一个原因可能是，当时有大量的出版物

是，中文翻译把这个问题部分化解了。中文把书名中的"illusion"翻译成"错觉"，而心理学界把"visual illusions"翻译成"视幻觉"。

　　另外，贡布里希《艺术与错觉》中偶尔涉及三维图像，特别是第三章，以"皮格马利翁"为题，并从这一故事开始论述绘画的功能和形式。实际上，雕塑和绘画所涉及的视知觉原理不同，因为雕塑与绘画对现实的匹配程度不同。比如说，雕塑作品的效果将随着观看角度的改变而彻底改变，绘画则不会。《艺术与错觉》主要讨论的是绘画，少数几次用雕塑做例子只是为了说明古人的艺术观，与全书的论证关系不大。如果能把第三章的题目和章首故事去掉，会有助于避免误解。更何况《艺术与错觉》所讨论的绝大多数理论只适应于二维图像，不适用于三维图像。不过话说回来，小小的瑕疵无法掩盖该书的巨大价值。我们不能像某些西方学者那样，抓住题目大做文章[29]，更不能抓住贡布里希老版本中某些过激说法（贡布里希在后来版本的序言中明确告诉读者已经予以纠正），肆意歪曲或虚构贡布里希的观点，以便对他的著作进行批判。至于西方批评家对《秩序感》一书的批评，比如说遗漏了某些重要史料证据、对怪诞图案之功能的解释有误，等等，读者都无须过分关注。理解贡布里希的最好方式不是看任何人的评论，而是认真地阅读他的著作。

讨论语言、思维和经验之间的关系，语言学、社会学、哲学、心理学的一些概念在艺术领域被广泛运用或滥用。出版社可能担心读者把贡布里希这本伟大著作归入那一类书。

29　　见阿恩海姆：《艺术史与半神》[Art History and Partial God]，载《走向艺术心理学》[Towards a Psychology of Art]，伯克利，1966，第151—161页。

媒介、视觉与被解放的知觉

——贡布里希与透视研究的传统

—

杨振宇

［中国美术学院］

一天早晨，格里高尔·萨姆沙从不安的睡梦中醒来，发现自己躺在床上变成了一只巨大的甲虫。他仰卧着，那坚硬的像铁甲一般的背贴着床，他稍稍抬了抬头，便看见自己那穹顶似的棕色肚子分成了好多块弧形的硬片，被子几乎盖不住肚子尖，都快滑下来了。比起偌大的身躯，他那许多只腿真是细得可怜，都在他眼前无可奈何地舞动着。

"我出了什么事啦？"他想。这可不是梦。他的房间，虽是嫌小了些，但的确是普普通通的人住的房间，仍然安静地躺在四堵熟悉的墙壁当中。在摊放着打开的衣料样品——萨姆沙是个旅行推销员——的桌子上面，还是挂着那幅画，这是他最近从一本画报上剪下来装在漂亮的金色镜框里的。画的是一位戴皮帽子围皮围巾的贵妇人，她挺直身子坐着，把一只套没了整个前臂的厚重的皮手筒递给看画的人。

——卡夫卡《变形记》

知觉、媒介与当代艺术语境

卡夫卡在《变形记》一开始，就让小说高潮迭起，旅行推销员格里高尔·萨姆沙早上醒来，便有一种奇异的知觉：他发现，自己变成了一只大甲虫，行动困难至极。这种奇异的知觉和挂在墙上的一幅画作联系在一起，画的是一位戴皮帽子围皮围巾的贵妇人，她挺直身子坐着，把一只套没了整个前臂的厚重皮手筒递给看画的人。这个画像，正是文艺复兴以来以"透视"

为基础建立起来的"错觉艺术"。当他的母亲与妹妹开始移除房间里的家具，以便让他有更大的空间爬行时，格里高尔·萨姆沙唯一不肯放弃的东西就是这幅画：

> 因此他冲出去了——两个女人在隔壁房间正靠着写字台略事休息——他换了四次方向，因为他真的不知道应该先拯救什么；接着，他看见了对面的那面墙，靠墙的东西已给搬得七零八落了，墙上那幅穿皮大衣的女士的像吸引了他，格里高尔急忙爬上去，紧紧地贴在镜面玻璃上，这地方倒挺不错，他那火热的肚子顿时觉得惬意多了。至少，这张完全藏在他身子底下的画是谁也不许搬走的。他把头转向起居室，以便两个女人重新进来的时候可以看到她们。

格里高尔·萨姆沙对于图像的观看，是一个有关人类记忆与知觉的当代隐喻：画像成为现实，甚至比现实更为真实。这种隐喻由来已久，柏拉图在其《理想国》一书中所描述的"洞穴"，可谓西方历史上有关知觉的最早隐喻模式。在柏拉图那里，知觉被描述为一种在现象背后的真理知识，而那些丧失真实知觉能力的人，则成了有待解放的因徒，受缚于影像。柏拉图是丰富的，他给出的既是一种隐喻，又是一种预言。这种有关知觉的结构模式一直延续至今，它在本质主义式的设问与追问中获得反复表述，并构建成某种表象—本质的社会文化制度。在这种社会文化的制度式叙述系统中，知觉被设定为对于本质者的体验，成为某种被预先设定的程序。这种被神话化的知觉模式，被当代哲学家明确表述为世界被对象式把握的"世界图像化"。

正是在同样的视觉趋向中，文艺复兴时期所建立起来的透视〔perspective〕观念，在其发展过程中，也逐渐被削除了丰富与复杂性，仅成为我们对于物质世界的某种知觉模式，成为今天教科书上惯常理解的辅助性手段方式，被视为帮助我们在二维世界中表现三维空间问题的技法而已。

透视问题，只是人类知觉衍生的无数问题中的一个。透视本身的遭遇简

化与模式化过程，同样也是人类知觉的不幸命运。在当代艺术世界里，有关知觉的问题变得更加复杂了。随着技术和图像的奇观化结合，我们的知觉总是沉浸在被大量复制的形态各异的媒体、材料、空间的影像中，缠绕在交错的虚拟现实世界而无从逃躲，我们常常难以厘清真实的知觉状态。所谓的知觉，成了社会文化之间一种复杂而交互的综合体，在艺术家、画廊、美术馆、市场、媒体、消费群等社会结构中，在生产、机制、仿像、现场、话语、意识形态、媒介等概念中沉浮漂移。这一切，共同构成了一个有关艺术与知觉问题的当代艺术语境。

这种对于体制性与体系性的依赖，甚至呈现在对于理论本身的态度上。20 世纪以来，理论逐渐成为艺术研究领域中重要的问题，理论与方法的更迭层出不穷，很容易让人觉得似乎有一个相对独立的理论思想王国。于是，在汉语语境中，我们长期习惯于将理论与实践分开，使之成为两个对立的概念。我们取消"理论"的历史性，将"理论"视为从大量实践中总结出来的系统方法；或者，我们将"理论"视为指导艺术实践的一整套抽象的方法论。

知觉与意识批评

关于知觉问题的思考，一直以来都是艺术史的一个核心问题。从李格尔、沃尔夫林到阿比·瓦尔堡、欧文·潘诺夫斯基、恩斯特·贡布里希，都曾对知觉的相关问题进行了思考与写作。

欧文·潘诺夫斯基在其著作《作为象征形式的透视》[*Perspective as Symbolic Form*] 中，就试图在主—客观之间把握知觉与透视的复杂性，尽管带有新康德主义的思想痕迹：

> 主观视觉印象被理性化到了这样的程度，以至于它能够形成用来构建一个经验世界的基础。在现代的意义上，这个世界是无限的（人们能够把文艺复兴时期透视的功能跟批判哲学进行专门比较，而把古希腊—罗马的透视功能跟怀疑主义相比较），是一个从心理学空间到形而上学空

间的转化，或者说，是一种主观感受的客观化。

对于潘诺夫斯基而言，透视不仅是一种用来辅助的手段，其本身更是"用来构建一个经验世界的基础"，因此，文艺复兴时期的透视结构对潘诺夫斯基来说，还有一个更丰富、更启发人的蕴意，即它是历史阐释的轴心。作为一位典型的新康德主义者，潘诺夫斯基从康德的认识论出发去理解透视问题，意识到文艺复兴时期的透视结构把观察者视点与观察对象联系起来。就像康德的认识论那样，被观看的对象并非独立于我们的精神之外，也不仅仅是我们精神的投影。在透视这一结构中所呈现的，是把精神和世界、主观和客观，都当作经验的共同条件来对待。在这里，潘诺夫斯基微妙地调整了他的新康德主义哲学框架，把一种认识论的方式应用到文艺复兴时期艺术的空间结构中。

从康德以来，知觉一直是被不断思考的问题。康德的哲学论述中虽然预设了主—客体，但康德式的真正"自我"却是处于体验状态的，是主—客体共生的产物，在那里，知觉成为"自我"的奠基性结构。

康德将审美判断的地位放在其哲学思考的核心与起点。他认为，审美判断并非意指事物自身 [something about the object]，而是藉之为事 [doing something with it]。通过这种方式，康德想象出一种心灵的活动：它利用感官的世界，却既不把它作为知识的对象来构建，又不根据自然的要求将它改变。在这过程中，艺术成为和知觉自由最为相关的活动。正是由于康德对笛卡尔心物二元论 [the Cartesian dualism between mind and matter] 的发展，艺术才猛然间被要求去重新整合人类的人格，或者至少要在与物质世界的对抗中慰藉心灵。但康德本人也转而在感性材料的领域内研究心灵自由的问题。知觉，成为康德审美判断中的核心地带，以这个概念为中心，或许可以构建起理解艺术的结点。[1]

1　　　Michael Podro, *The Critical Historians of Art* (New Haven: Yale University Press, 1982), p.9.

由康德开启的知觉分析，从一开始就给予了身体与事物这些感性材料极其特殊的地位。延至梅洛-庞蒂，这位现象学家批判了传统的知觉分析。他认为传统的知觉分析将我们所有的经验都归入到理所当然地判断为真的单一层面，[2]也就是说，知觉提供给我们的不是几何学式的真理，而是一些存在。梅洛-庞蒂以身体与在场的观念来描述我们的知觉世界，并希望赋予知觉以哲学上的首要地位。因此，梅洛-庞蒂对于透视也有自己的理解方式，他在博士论文《行为的结构》中写道：

> 透视性不是作为事物的主观变形而显现给我们，相反，是作为事物的特性之一，或许是它的本质特性而表现的。正是由于这种透视，（被知觉的事物）在其自身中具有了隐蔽的、无穷无尽的丰富性，毫无疑问地成为一个"物"……透视性不但不会将主观性系数引入知觉，恰恰相反，它还保证知觉能与比我们所认识到的更为丰富的世界，即实在世界进行交流。[3]

梅洛-庞蒂再次让我们对透视做出新的认识与反省，透视呈现的是知觉与物之间的关系。在梅洛—庞蒂的描述下，透视带出的物我关系和知觉体验远要复杂与丰富。这种丰富的关系，在诸多文学艺术批评中，早已成为隐性的传统。比利时的批评理论家乔治·布莱在其《意识批评》中，就对批评中的这一传统做了梳理，他把这种奠基于知觉之上的批评写作称为"批评意识"，言其是关于意识的意识。中文译者郭宏安在这本书的序言中做过总结：

> 综上所述，斯达尔夫人的"钦佩"，波德莱尔的"弃我""忘我"和"腾出空地"，杜波斯的"沉默"和"完全接受"，雷蒙的"参与""寂静"和"初始空白"，贝甘的"在场"，鲁塞的"静观"，巴拉什尔的"代替"

2　　莫里斯·梅洛-庞蒂：《知觉的首要地位及其哲学结论》，王东亮译，三联书店，2002，第 9 页。

3　　莫里斯·梅洛-庞蒂：《行为的结构》，杨大春译，商务印书馆，2010。

和"赞叹意识"，里夏尔的"感觉"，斯塔洛宾斯基的"凝视"，等等，说的只是一件事情，即批评意识的觉醒。[4]

我们且不去详细讨论从斯达尔夫人到罗兰·巴特这一长长序列的意识批评家名单，仅从乔治·布莱所指出的这一串奠基于知觉意识层面的观念，就足以理解"批评意识"的丰富途径。只是，这种途径容易遭受主观变形和模式化的处理而失去活力。在当代的艺术情境中，更多时候，当务之急是如何解放我们被压抑与被束缚的知觉。

透视的历史性与被解放的知觉

作为历史学家布克哈特的学生，阿比·瓦尔堡对于文艺复兴却有不同的看法，他将文艺复兴解释成一个转变的不确定的时期。早在其博士论文中，他对波蒂切利《春》和《维纳斯的诞生》的研究，就提出"情念形式"［pathos form］的观念，指示出我们心理意识的各种姿势。知觉与心理分析成为艺术史研究的重要内容。瓦尔堡在其一生当中，都试图跟一种图像的简单化形式分析做斗争，坚持认为仅从形式风格的角度对图像进行描述，会导致把视觉问题美学化的结果。

贡布里希在《艺术与错觉》《秩序感》等一系列著作中，在他的系列文艺复兴研究中，不断探讨知觉、再现和现实的相关问题。在这些讨论中，贡布里希深深意识到现代心理学研究的成就对于艺术史研究推进的巨大作用，他对于艺术作品、漫画、当代广告、影像等方面的研究，早已超越了传统意义上艺术史学科的专业领域，从而进入了一个更为开放的学术视野。在《艺术与错觉》中，恩斯特·贡布里希详细阐述视觉空间的多义性、观者的本分等内容，以此重建图像观看的丰富性。他从来没有把透视问题简单地等同于一种机械的技术与辅助手段。

4　　乔治·布莱：《批评意识》，郭宏安译，百花洲文艺出版社，1993，第13页。

他的《艺术与错觉》，以错觉为由，实际上是要探讨可见世界和艺术语言［the visible world and the language of art］的关系，即在艺术的世界里，我们如何建立与事物对象的关系。为此，贡布里希动用当代心理学的成果给予问题证实和精密化。和欧文·潘诺夫斯基一样，贡布里希将文艺复兴以来逐渐建立起来的透视观念视为一种特定阶段的知觉方式。透视的发生与发展，同某个时期环境的特定艺术情境相互结合，形成贡布里希式的问题逻辑。他在《艺术的故事》中将从乔托、马萨乔到阿尔贝蒂、布鲁内热斯基对于透视的发明表述为对于真实的征服。他甚至指出：

> 在文艺复兴时期的大师看来，艺术中那些新方法和新发现本身从来不是最终目标；他们总是使用那些方法和发现，把题材的涵义进一步贴近我们的心灵。[5]

这段文字的背后，隐藏着的是贡布里希将"透视"这个概念重新置于社会情境中，"透视"是一个历史问题。由于他以历史性的眼光对此做出描述，所以使透视从那种形而上学式的知觉模式中解放了出来。在很多文章中，贡布里希提出了知觉多重性这个问题。1974年5月，贡布里希在皇家学会［Royal Society］所做的评论讲座"镜子与地图——图画再现的理论"中，引用 H. 博曼［H.Bouma］的话来强调，在光学世界与我们的视觉经验之间，没有固定的相互关系：

> 我们的视觉系统怎么能完成这样一个操作，把视网膜上高度可变的二维光分布转变成为一种对周围视觉世界的稳定的三维知觉呢？这儿只可能有一个完全的答案，那就是还不知道。[6]

5 贡布里希：《艺术的故事》，范景中译，杨成凯校，广西人民美术出版社，2008。

6 H. 博曼：《作为一种物理现象的知觉》［Perception as a Physical Phenomenon］，载《光线与光景》，阿姆斯特丹和伦敦，1974。转引自贡布里希：《镜子与地图》，载《图像与眼睛》，范景中等译，广西美术出版社，2016。早在

同样是在这篇文章的第四节和第五节，贡布里希分别以"透视：几何学的证据和心理学的迷惑"与"透视再现与知觉的不变特征"为标题，阐述透视中视觉锥体带来的复杂知觉体验，从而揭示出客观性与不确定性的一个知觉悖论。贡布里希重新解构了透视的单向度模式，解构了那种统一化的空间知觉，从而把那种将构图中心归于单一的人类视点（眼睛）的透视模式重新置于知觉的丰富与复杂的症候中。知觉由此从被简化的模式中得以解放。

《艺术的故事》，其实也就是一部与"透视"相关的故事。从古希腊开始的对于真实世界的征服，在文艺复兴时期再次兴起，直至印象派。在对现实的极端性追求中，这个理想也终于瓦解。作为历史的线索之一，贡布里希并没有将艺术史简单化为"错觉"艺术史，更没有将"错觉"艺术简化为"透视"技术。贡布里希并没有简单停留在对这个线索本身的叙述之中，而是借此去充分展示不同艺术家身上所面对和要处理的不同艺术难题。艺术史，因此成了真正的文化史。

由此，我们应该重审丢勒编撰的教科书里那幅著名的透视分析图。我们习惯于将它理解为从二维空间理解与表现三维空间的一种技术，严重的后果是，此种技术逐渐取代了我们的知觉世界。现在，我们有必要从这种技术的把握中返身，回到透视得以形成与建立的原初知觉世界。在丢勒的透视图中，我们既看到那个典型的视点，也得以游离于整个透视的结构中，在物〔thing〕到视点〔viewpoint〕之间的丰富空间中游离，可以获得丰盈的知觉体验。这一切至少告诉我们，人即使不能在自己制作的绘画空间里来来往往，也具有直观地（依靠眼睛）活动于其中的能力，也会具有把物理现实暂时放在括弧内忘却的特殊能力。

在这知觉被解放的过程中，人既是观察者、思考者，也是行动者、创造者。如果静心思考歌德的箴言"我们在投向世界每一瞥关注的目光的同时也在整理着世界"，我们就会理解，有关人类"沉思的生活"〔vita

1970 年，贡布里希与心理学家 J. 霍赫贝格、哲学家 M. 布莱克共同受邀在约翰斯·霍普金斯大学举办三个讲座，结集为《艺术、知觉和现实》〔*Art, Perception and Reality*〕。

contemplative]和"行动的生活"[vita activa]这一文艺复兴以来的古老分类，其实很难做到判然有别。因为，我们通常所说的理论，是一种行动，是一种在当代看来具有生产意义的行动！

在短文《艺术与学术》中，贡布里希对我们惯常使用的神话式解读模式表示出警惕，就像他对整个黑格尔式的时代精神保持着警惕一样。知觉的解放，其实就是对于那种美学权威主义的反抗。在乔治·布莱的《批评意识》一书中，就是被一再强调的"感动"知觉状态。感动，即感情[affect]，是一个罗马词语，相当于希腊词语"pathos"[情念]，它意味着一个事件、一种作用、一种效果、一种对于知觉的解放，并让我们重获现实感。

在一个早晨突然发现自己变成了大甲虫的旅行推销员格里高尔·萨姆沙，他为什么紧紧抱着那幅有着把一只套没了整个前臂的厚重的皮手筒递过来的贵妇人的画作？法国思想家朗西埃希望在当代艺术中需要有被解放的观众，但也许，首先要解放的是观众的知觉。而从某种意义上来说，恩斯特·贡布里希不仅重新激活了"透视"这个文艺复兴以来的重要观念，而且为媒介、视觉与知觉这个当代艺术问题提供了独特的思想方式。

绘画效果的发现与发明

——论贡布里希的漫画研究 [1]

牟春

[上海师范大学]

1934年至1935年贡布里希作为恩斯特·克里斯［Ernst Kris］的助手，和克里斯一起展开了他们的漫画研究。虽然由于纳粹的威胁，他们的合作遭到了中断，他们的研究成果也未出版，但此番探究已对他们各自的学术求索之路产生了非凡的影响。对于恩斯特·克里斯而言，漫画研究是通向心理分析领域的最佳通道，是澄清心理分析学核心概念和一般命题的有效例证，借此他将从视觉艺术研究转入纯粹的心理分析问题。而对于终身致力于图像研究的贡布里希，漫画探讨则成了萦绕他漫长学术生涯的一支不时奏唱的副歌，它一再汇入贡布里希有关再现性图像研究的主旋律之中，并通过不断回旋注解的方式使其艺术史探索逐步深邃和恢宏起来。值得注意的是，对于当时的欧洲艺术史研究而言，漫画仍属一个鲜少有人涉足的边缘地带，正如贡布里希所言，"历史学家和艺术史家都避开了漫画，而关于插图报刊的专著和论文通常又如此致力于解释工作，竟至于漫画这一媒介本身及其历史基本上未曾被发掘"。[2]那么，是什么促动贡布里希长久地关注和探讨漫画现象及其发展历史？他在这一边缘地带的辛勤跋涉又给艺术史和图像研究带来了什么新

1 本文曾刊载于2018年《文艺理论研究》第三期。原文基本未做改动。有关贡布里希和恩斯特·克里斯跨越二战前后的漫画研究史，请参看路易斯·罗斯［Louis Rose］:《心理学、艺术和反法西斯主义——恩斯特·克里斯、E.H.贡布里希和漫画的政治》。这本书笔者现已译毕，近期将由广西美术出版社出版。罗斯的这本书侧重于从政治史触及克里斯和贡布里希的漫画研究，而本文意在诠释贡布里希漫画研究所涉及的哲学问题，即那个让贡布里希念兹在兹的图像再现问题。在笔者看来，贡布里希对图像"等效性"的揭示彻底推翻了传统美学的"模仿说"及其形形色色的变体，解决了"艺术模仿自然"和"自然模仿艺术"这对矛盾的现象及其长期的争端。对相关问题的进一步思考请参看拙文《贡布里希对柏拉图模仿说的诠释与批评》。
2 贡布里希:《漫画家的武库》,载《木马沉思录》,广西美术出版社,2015,第156页。

奇的消息和深入的洞见呢？

一、漫画禁忌：皮格马利翁效应

　　贡布里希的漫画研究既涉及欧洲具有一定历史传统的肖像漫画，也涉及新兴的幽默连环故事画，乃至晚近发展起来的卡通漫画。[3]根据贡布里希和克里斯的考察，虽然滑稽艺术由来已久，但对个人进行滑稽变形的肖像漫画艺术却直到16世纪末才出现。事实上，"肖像漫画"［caricature］这个西文词的发明人正是16世纪的学院派大师安尼巴莱·卡拉奇［Annibale Carracci］，他曾尝试对人物相貌进行整体变形却使之仍保其特有的表情。[4]看到高雅威严的权贵被变形为滑稽可笑的事物，我们通常体验到一种嘲弄的快感，因为人类高蹈虚荣、矫揉造作的一面通过漫画玩笑性的变形被无情地展现了出来。比如，夏尔·菲边蓬［Charles Philipon］把国王路易·菲利普的头变形为梨，国王的蠢笨跃然纸上，其形象令人难忘。[5]那么，是什么阻止了这种有趣而又深富意味的艺术形式延宕发生？不仅如此，贡布里希还向我们指出，即使是早期的滑稽艺术也只涉及身份低贱的普通人，"古典艺术保留了无数的老奴隶和可笑的寄生虫的滑稽典型，却没有一幅个人的漫画"。[6]可见，歪曲个人的形象在西方古典社会一直是个禁忌。那么为什么会有这种禁忌？它又是如何被打破的呢？

　　对于前一个问题，贡布里希和克里斯早年的漫画研究为我们提供了一个

3　　并没有一个英文词能和汉语的"漫画"一词直接对应。贡布里希之所以经常把肖像漫画［caricature］、幽默连环漫画［comic］和卡通画［cartoon］放在一起来讨论是因为它们与当时西方传统居于主流的自然主义绘画取向不同，即漫画并不着意写真，不着意于肖似自然。英文没有一个词把这三类事物概括在一起，而汉语的"漫画"一词却能进行这种概括。进之，英语和汉语对世界的分节方式不同，但汉语在此处的分节方式却便于贡布里希的思考论述。因此，在我看来，如果贡布里希懂汉语，他一定很高兴用汉语"漫画"一词来概括他的研究主题。

4　　Ernst Kris and Gombrich, The Principle of Caricature, Ernst Kris, *Psychoanalytic Explorations in Art* (New York: International Universities Press, 1952), p.189.

5　　在法语的俚语中"梨子［poire］"的意思是"肥头、傻瓜"，在此绘画游戏被辅以文字游戏。同上书，第196页。

6　　贡布里希：《漫画》，选自李本正选编《偶发与设计》，汤宇星译，中国美术学院出版社，2013，第36页。

强有力的回答，即绘画的魔法力量乃是漫画成为禁忌并延宕发生的一个重要原因。"人类必须在思想上变得十分自由，以致把这种对形象的变形看作一种艺术成就，而非一种危险行径，然后作为艺术的漫画才能产生。"[7]并不是说古典世界没有对个人进行变形的实验，但这些变形一般是为了攻击泄愤[8]，而不是为了玩笑，被变形的个人更不会想到去欣赏其中的机智幽默。事实上，贡布里希的艺术史研究恰可从图像魔法的角度得到某种整体性勾勒，因为在他看来，西方绘画的发展正是这样一个从"具有强大魔法效用"到"纯粹艺术形式"的不断演变过程。也只有借助贡布里希带有文化史特色的艺术史描述，我们才更能理解为什么漫画不可能很早就出现，为什么对肖像进行变形竟曾经是一种"危险行径"。

原来，早期人类在漫长的岁月里，并不像现代人一样把视觉图像主要视为欣赏的对象，它们乃是能像实物一样发挥效用的神秘之物。原始洞穴中被击伤的野牛图不为供人欣赏，而是为了在狩猎中能捕获这样一头野牛；埃及金字塔中的图画也不为让人流连观瞻，它们是现实之物的对应物，并将随墓室主人一起飞升到不朽的世界。换言之，前希腊世界并没有我们习以为常的那种用于观赏的"艺术"，与此相联，他们也没有我们想当然的那种作为视觉艺术或单纯物象的"绘画"。贡布里希在《艺术的故事》的开篇曾主张："实际上没有艺术这种东西，有的只是制作者而已。"[9]放在这个上下文中，他的意思就能得到比较好的理解。他想说的是虽然图像制作者总是在动手进行制作，但时移境迁，人们对制作出来的东西却有着迥然不同的观念。让原始人和埃及的画图人承认他们是在搞艺术，是在进行绘画创作，他们将一脸迷

7　贡布里希：《漫画》。

8　比如在中世纪和西欧宗教改革时期，有大量绞死模拟像的做法。这些画作生硬刺目，不是追求机智的比喻，而是为了声讨和报复。贡布里希和克里斯认为，这些图像与其说是艺术，不如说是巫术。参看贡布里希：《漫画家的武库》，载《木马沉思录》，广西美术出版社，2015，第158页。

9　范景中先生的翻译是："实际上没有艺术这种东西，只有艺术家而已。"这个译法容易引起误解，没有艺术怎么还会有艺术家呢？因此我把"artist"改译为"制作者"，英文"artist"一词的希腊词源本意就是制作者。当然，这个译法的问题在于失掉了艺术和制作之间的字面联系，不过在我论述的上下文中，这种联系本就是我的议题。参看 Gombrich, *The Story of Art* (London: Phaidon, 2006 Pocket Edition), p.21.

茫，不知所云。

由此观之，贡布里希的艺术史研究强烈地受到西方人文科学"语言转向"的影响，他对概念的历史变迁非常敏感，对观念的古今差异以及我们当代观念的来路有着深刻的洞悉。他不仅向我们表明前希腊世界对图像魔法的敬畏，而且向我们指出西方人对图像的这种讲求效用的态度在希腊所发生的翻天覆地的改变。《艺术与错觉》专辟一章《论希腊艺术的革新》，谈的既是西方艺术史中的重大变革，又是人类文明史中的重要转变。因为正是希腊人秉着探索研究的理性态度，使前希腊图像逐步脱离了魔法和实用性，并通过不断实验和改制，使它们变成了美丽自然的逼真之作。伟大的哲学家雅斯贝斯曾提出著名的"轴心时代"理论，认为西方后世的诸多重要观念都在希腊奠定。贡布里希的艺术史研究则告诉我们，艺术的观念尤其如此。西方后世对艺术的理解主要是希腊式的，而在这个全球化的时代，它也极大地影响了当代中国人对何为艺术的看法。是希腊人改变了前人观看图像的"心理定向"[10]，开始把绘画和雕塑作为美丽的物象来欣赏，因而也就第一次获得了我们今日的艺术观念。正是在这个意义上，贡布里希声称"希腊人发明了艺术"，而且强调这一论点乍听之下好像语出惊人，但其实"不过是静静地陈述事实而已"[11]。当希腊人络绎不绝地来到帕特农神庙领略雅典娜塑像的风采时，西方人开始拥有了作为艺术的雕像观念，因为正是在那个时候，雅典娜塑像的"美丽比她的魔力更具有威力"[12]。

不过，希腊人显然对神像仍怀着虔诚的敬拜之心，这与我们站在博物馆里欣赏断臂维纳斯的"心理定向"并不完全一致。虽然柏拉图、亚里士多

10　　"心理定向 [mental set]"是贡布里希图像心理学的一个重要概念，主要是指我们对图像的预期。我们把图像认作什么与我们对它的预期密切相关。贡布里希曾举例说，我们看到一个半身像，绝不会把它作为整个身体切下的一截来看待，因为我们已经调整好了我们的心理预期，知道那是一种艺术化的程式性表达。贡布里希也曾以希腊瓶画为例，论述希腊人是如何以观看戏剧性场景的"心理定向"来阅读埃及人的图画文字的。参看贡布里希：《艺术与错觉》，杨成凯、李本正、范景中译，广西出版社，2012，第 97—98 页。

11　　同上书，第 102 页。

12　　贡布里希：《艺术的故事》，范景中译、杨成凯校，广西美术出版社，2011，第 87 页。

德等希腊最富有理性和智慧的哲学家们早已把希腊艺术称为模仿自然的造物，流传的神话却向我们传达了图像的另外一些消息。传说希腊雕刻家皮格马利翁雕刻了一个美好的女体，他甚至爱上了自己的这个作品。他请求爱神照着他的这座塑像在人世间为他寻觅一位姑娘，结果爱神把这个雕像变成了活人。事实上，中西艺术史上与此相类的关于图像成真的故事可谓不胜枚举。[13]贡布里希认为这些传说向我们表明：艺术家并不满足于模仿自然，他们有制作第二现实的冲动。要知道，皮格马利翁手中的物象不仅成了现实之物，甚至还成了比现实更完美的造物。而那隐匿在希腊艺术家身上的皮格马利翁信念，正是支配原始人、埃及人制作物象的主导观念。试想在前希腊社会，对人的肖像进行变形就等于向他施展妖法，而这种妖法显然被认为是有效并能致命的魔术，谁还会斗胆对自己的亲朋好友开此类玩笑呢？所以前希腊社会并不具备作为艺术的漫画的生长土壤。

在《艺术与错觉》中，贡布里希之所以在"论希腊艺术的革新"之前讨论"皮格马利翁的能力"，他的意图再清楚不过了。因为我们所继承的希腊的艺术观念，要针对和摆脱的正是原始人、埃及人身上强大的皮格马利翁效应。不仅如此，纵然希腊人开始拥有了作为艺术的纯粹物象观念，纵使这种观念使物象在很大程度上脱离了实用的上下文并获得了自由，但也许皮格马利翁信念在希腊人和继承希腊艺术观念的罗马人身上仍然有力，从而使得希腊和罗马艺术家还没有足够的勇气打破变形肖像的禁忌。况且，不久之后，西欧进入了漫长的中世纪，希腊以审美欣赏为目标的艺术观念进入了休眠状态，图像的皮格马利翁效应则相应再次活跃起来，它引发了西欧长达一百多年的毁坏圣像运动，以及随之而起的关于图像存在之合法性的更为持续漫长的论战。最终，是重拾希腊罗马理性精神的文艺复兴再次把绘画和雕塑看作艺术物象，从而压制了图像的魔法功能，使得17—18世纪的西欧产生了那么一批欣赏机智变形的开明公众，进而为漫画准备好了适于其发酵和诞生的

13 Ernst Kris and Otto Kurz, *Legend, Myth and Magic in the Image of the Artist* (New Haven and London: Yale University Press), pp.61-71.

文化环境。

　　因此，漫画发生的第一个重要条件应从艺术史和文化史的角度给予描述，那便是观看物象的人能与皮格马利翁效应保持有效的距离，进而使绘画远离魔法，脱离"行动的上下文"[14]，从而变成纯粹的视觉物象。如果我们在这一语境下重审康德有关审美不涉及功利的论断，那么这一屡遭诟病的论断就获得了新意和深度。因为对物象进行审美观照的前提，恰恰是物象在魔力及其效用上的削减弱化。前希腊时代的人面对神像主要是去膜拜和祈求，希腊人和罗马人既喜爱神像的美丽又敬畏其魔力，而我们主要是为了欣赏其优雅美好。不过，虽然康德的这一论断在艺术史的框架中获得了其应有之义，但这一论断依然是错误的。这既是因为"我们的心灵并没有分为滴水不漏的分隔间"[15]，也是因为"人类从来没有一切都是魔法的原始阶段，也从未出现过一个把其前阶段彻底抹掉的进化"[16]。可以说，虽然皮格马利翁效应在不同文化和历史时期有时强、有时弱，但它从来没有远离我们。正如贡布里希和克里斯所意识到的，虽然我们早已承认漫画是一种艺术形式，是一种精巧的玩笑，但深究起来我们就会发现，图像魔法的攻击性潜质在玩笑和游戏的表面下仍然存在。某些伟大人物（比如国王路易·菲利普）更是带着他们的漫画度过余生甚至进入历史。[17]

　　不过，更为有趣的现象是：皮格马利翁效应既是漫画艺术的对手，又是漫画艺术的朋友。它力量的削弱引发审美欣赏的艺术观念，使得对个人进行滑稽变形的禁忌被打破；但它依然故我的存在，则变成了漫画艺术甚至艺术本身具有动人心神之吸引力的一个重要原因。面对某些肖像画，我们有时甚至觉得画上的人物自有其世界，无论我们从何种角度看它，它的目光总在凝视和关注着我们。按照贡布里希的看法，我们之所以对肖像画甚至是照片也

14　所谓"行动的上下文"是指物象能激发人的反应，把物象指认为一种现实能动之物的反应。参看贡布里希：《艺术与错觉》，第149页。

15　贡布里希：《漫画》。

16　贡布里希：《艺术与错觉》，第81页。

17　Ernst Kris and Gombrich, *The Principle of Caricature*, pp.201-202.

能有如此的体验，主要是因为图像启动了我们身上的皮格马利翁欲望。[18]同样，菲边蓬因把国王路易·菲利普的头变形为梨被罚重金，我们在这幅漫画中感到侵犯性欲望得到了满足，也是因为我们每个人身上有难以完全割舍的对于图像魔法的信念。

在贡布里希看来，虽然皮格马利翁效应的逐步减弱使变形肖像的禁忌彻底坍塌，把图像从仪式场中解放了出来，但这并不是造就漫画最为关键的条件。畏惧图像的魔法的确延宕了漫画的发生，但魔法的消解并不意味着会产生漫画。漫画为什么在文艺复兴晚期才发生？这是一个历史问题。虽然对这样一个历史问题不可能给出一个因果性的、一劳永逸的回答，但它并不能阻止我们尝试解释和理解漫画的历史，也不能阻挡贡布里希提出那更具挑战性也更激动人心的论断。这一论断便是：漫画发明的关键条件是"在理论上发现相似［likeness］和等效［equivalences］二者的差异"。[19]

二、获得等效性：寻找心灵之匙

近代以来，西方传统艺术理论的主流仍是模仿说。这种出自柏拉图的理论认为绘画的实质是对现实事物的模仿，因此画家要努力寻求的便是对自然进行转录和追拟。这样一种写真的追求从文艺复兴甚至一直持续到印象派。然而，在文艺复兴晚期，一些伟大的艺术家却发现相似并不是达到相像的必然之路。做出这一发现的艺术家首推发明肖像漫画的卡拉奇。因为肖像漫画的有趣之处恰恰在于它把人物整个进行变形，但观者却依然能辨识出被描画者本人，并且觉得漫画与被描画者惊人地相像。卡拉奇曾尝试用新柏拉图主义的理论对这个现象进行解释，认为那是因为艺术家发现了"永恒真理"。卡拉奇的发现确然伟大，其解释却有些引人误解。肖像漫画家的成功的确是因为他表现了他所洞见到的被画者的性格特征，然而他的卓越洞见却不是由于他发现了柏拉图的理念世界，而是因为他发现了表情线索的等效性奥秘。

18　贡布里希：《艺术与错觉》，第186页。
19　贡布里希：《艺术与错觉》，第250页。

据贡布里希和克里斯考察，这种对人脸形状和五官进行变形以期洞察表情性格的实验，在17世纪的艺术家中已非常活跃，他们最终向我们揭示：刻画相貌表情并不等于精确转录和复制对象的外貌特征。漫画家草草几笔就可以勾勒出一个富有特征的面孔，他们甚至可以让人拥有动物的面容和表情。[20]

　　文艺复兴末期的这一发现可谓揭示图像等效性之路上的一个里程碑。在这之后，漫画家们离肖似自然之路越来越远。菲边蓬把国王路易·菲利普的头变形为梨，还让我们在漫画和真实的菲利普之间进行对比，让我们感受似与不似之间的巧妙关联，18—19世纪的一些漫画大师则试图把他们描绘的主角归为简单的程式。贡布里希把这种简化世界的漫画手法称为"滑稽艺术的第二次伟大发明"[21]，而正是这样一种发明开启了现代的卡通漫画之路。因为卡通漫画越来越不在意呈现象征性的等式，而是把它们引申为某种虚拟的合成画面。我们观看米老鼠和唐老鸭，却绝不会把这些动画形象和真实的老鼠和鸭子进行比照，也不会把它们的表情动作与任何自然之物进行比照。它们生动丰富的表情和引人入胜的能力来自它们引发了我们的等效性反应，有时竟让我们（特别是儿童）经由它们来理解现实中动物甚至人类的表情动作。

　　由此，我们可以看到，贡布里希漫画研究提出的"等效性"概念并不是说漫画肖像和写真肖像会带给我们相同的观看体验，而是说好的漫画和好的写真肖像一样，"使我们能按照一个物象去看现实，而且能按照现实去看一个物象"[22]。当菲边蓬把国王路易·菲利普的头变形为梨，他就把梨子的视觉强加在了国王的头像上。由此，等效性原则就不是一个专属漫画的原则了，而是所有图像艺术共同的道理。事实上，贡布里希《艺术与错觉》一书的所有努力都是在向我们表明：一切图像制作，包括以写真为目标的图像制作，要寻找的都不是"相似性"，而是"等效性"；并且等效性的获得也不是基于图像与自然之物有某种成分上的相似，而是由于图像能让我们产生自然之物

20　　Ernst Kris and Gombrich, The Principle of Caricature, p.195.

21　　贡布里希：《漫画》。

22　　贡布里希：《艺术与错觉》，第 252 页。

作用于我们心灵时的那种同一性反应。扬·凡·艾克手中的《奏乐天使》刻画得如此细致入微，以至于我们感觉画家画出了天使的每一根发丝。但我们知道，这实际上是不可能做到的。即便是致力于写真的艺术家也不是忠实地记录和复写自然的各个成分，而是去发现一种图像样式，让我们产生面对现实中那满头蓬松秀发的反应。

肖像漫画和卡通漫画是艺术家心灵的造物，这个论断容易被广泛认可，但说所有绘画，甚至素描写真，也不转录现实，而是一项艺术发明，就有些令人疑惑了。然而，贡布里希在《艺术与错觉》中谈及"漫画实验"，恰恰就是要把上述那个容易被认可的论断关联到这个令我们疑惑的问题上，从而揭示出两者相通的道理。在贡布里希看来，传统艺术理论"模仿自然""观察自然"的说法早已造成高度的误导，因为"如果不是首先把自然分解开，再重新组合起来，自然就不能够被模仿或'转录'"[23]。绘画只是三维世界的二维投影，而且这些投影具有高度的"多义性"[24]；况且图像根本无法转录表情动作，因为它缺乏时间的维度。要不是由于观者的主动配合，对多义的二维投影进行一致性检测，我们就无法给图像一种确定性的解读；要不是由于观者的投射能力，为画面赋予时间和运动，图像也就混乱一片无可索解。因此，所有图像制作者必须考虑观者对图像的解读参与，考虑图像在观者眼中会引发何种效果，他自己则要作为第一个观者，不断尝试在图像和现实之间进行交互解读。由此可见，不仅漫画艺术需要为发现等效性而不断进行实验，西方传统的写真艺术也是如此。

不过，模仿说可不是一个一击即败的对手，它深深地镶嵌在我们对再现性图像的初级反省中。就算我们承认图像无法对自然进行转录，也依然有一

23　贡布里希：《艺术与错觉》，第 103 页。

24　"第三维的多义性"是指我们可以把平面图像解释成多种三维现实事物，因为绘画并不是二维世界的关系比例模型，而是三维世界的二维投影。不过，这种"多义性"我们一般难以察觉，因为心灵追寻意义的努力会使我们尽其所能对平面图像的各种解读进行一致性检测，最终对二维图像给出一种三维解答。在《艺术与错觉》中，贡布里希曾拿著名的兔—鸭头图像作为例子来解释这个现象：你既可以把它看作兔头，也可以把它看作鸭头，但你无法同时看到这两者。参看贡布里希：《艺术与错觉》，第 2 页。

种替代性的模仿论起来反抗，声称图像转录的并非自然本身，而是我们的眼见之真。我们所见之真为何？是色块、色斑这些还未分配大小、距离的视觉与料。我们之所以认出这是近处的小房子，那是远处的高山，是因为我们用知识对这些与料进行了组合和构造。这种源自洛克、休谟和贝克莱的经验派观点影响甚广，著名的艺术理论家拉斯金〔John Ruskin〕就此提出了"纯真之眼〔innocent eyes〕"的理论，而这一理论竟成了印象主义的绘画信条。在拉斯金看来，如果画家要正确地复现一个物象，他就必须把对视觉与料进行组合和构造的那一部分知识从视觉经验中剔除，以便描绘毫无偏见的眼睛所看到的色斑和色块。

　　然而，在贡布里希看来，拉斯金和印象派画家所期许的那双毫无偏见的眼睛实际上乃是"立论于空中楼阁"，只不过是"一个编造的神话"[25]。因为我们并不是先看到色块、色斑，再对它们进行解释。正如贡布里希所言，"知觉本身具有主语—谓语的特性。说看见，就是看见'某物位于那里〔something out there〕'"[26]。我认为贡布里希的这一立论完全可以和胡塞尔的意向性理论互为参照解释。胡塞尔意向性理论的核心论断是："意向的体验是对某物的意识，之所以如此乃是由于它的本质。"[27] 在胡塞尔看来，意识活动本身就是一种意义给予活动，我们不是先意识到一些感觉材料，然后再对这些材料进行加工赋形，我们直接就意识到"某物"。而在贡布里希看来，我们在识别对象是某物的同时还自动分配给它一个空间，以便确定其大小距离。我们总是看到某处有某物，而不是一堆无可名状的色彩或形象。如果物体离我们较远，难以辨认，我们就只能从一种猜测变换到另一种猜测。感知自然是如此，阅读图像也是如此。我们甚至难以把绘画仅仅看作是色块的组合，除非我们的猜测性投射和一致性检验屡屡受挫。

25　贡布里希：《艺术与错觉》，第 217 页。

26　贡布里希：《艺术与错觉》，第 189 页。

27　Husserl, *Ideas: General Introduction to a Pure Phenomenology.* Trans. By F. Kersten. (The Hague: Martinus Nijhoff, 1982). § 88, p.213.

事实上，就连执着于色斑、色块的点彩派画家也并未实现"纯真之眼"的诉求，毕竟"谁也未曾见过视觉其物，连印象主义者也不例外，不管他们是多么单纯地追踪他们的猎物"。[28]印象派的成就不在于描摹了眼见之真，而在于让我们学会从色斑和色块的角度观看这个世界，就像后来凡·高的绘画让我们学会从旋涡线条来解读世界一样。这里起作用的仍然是发生在图像和现实之间来回投射解读的等效关系，而不是一种模仿现成之物的相似关系。如果从等效性的角度来看待图像的制作，就能比较容易地理解为什么写真绘画和漫画一样是发明，而不是抄录自然、转录单纯的视觉印象，或描摹什么所谓的"视网膜图像"。我们的感知记录下的并非是每时每刻的外界刺激，它的工作是对刺激的相互关系进行归档整理。如果有人问归档之前的东西是什么，那么这不是一个还未获解答的问题，而是一个没有意义的问题。贡布里希是在维特根斯坦思辨哲学的高度对这一问题进行思索的，在他看来，"这幅画像我看到的那样再现了现实"这样一种说法其实无关真假对错，因为"严格地说，它没有意义"[29]。维特根斯坦有关私有语言问题的讨论在此得到了共鸣和回响，怪不得1988年奥地利科学基金会竟把维特根斯坦奖颁给了贡布里希这位艺术史家。

如果一切图像寻求的都是等效性，那么早在漫画艺术家探索等效性之前，图像制作者就开始为赢得等效性而不断努力了。从艺术史来看也的确如此。贡布里希曾提到原始人甚至用贝壳充当人的眼睛。[30]这不是因为原始人的分辨能力差，识别不出贝壳和眼睛有巨大的差别，而是因为在一个特定的上下文中（对于原始人而言，这个上下文就是人的头盖骨），眼睛和贝壳释放了他们的相似性反应。在随后西方艺术史漫长的写真道路上，艺术家们用透视法和明暗造型法引发了我们对空间的相似性反应，又用各种手段释放了我们对动作和时间的感觉，晚近发展起来的漫画艺术则最集中地探索了表情

28 贡布里希：《艺术与错觉》，第218页。

29 贡布里希：《艺术与错觉》，第190页。

30 贡布里希：《艺术与错觉》，第78页。

相貌等效性的奥秘。可以说，一切图像所要寻找的都是那把开启我们心灵反应的钥匙。它们既不复写自然，也不复写我们之所见，更不复写所谓的"潜意识图像"，它们是图像制作者为重新分节和组合世界以达到等效性的不断实验。

三、绘画艺术：发现还是发明

如果通过以上论证，我们承认一切图像要寻找的是那把开启我们心灵等效反应的钥匙，让我们能够依照现实解读图像，依照图像理解现实，那么下一步的问题便是：这把钥匙是不是现成放着，专等有眼见的天才去寻见？如果是这样，一切艺术，包括漫画艺术，就是伟大艺术家或早或迟的发现。而且，如果我们的心灵本来就调节好了，能够顺利应对这个世界，根据各种刺激的关系对所见进行归档整理，那么是不是意味着那把开启感官之锁的钥匙就是自然作用于我们感官的机制？

伟大艺术家丢勒的名言似乎支持了上述主张。丢勒曾言："千真万确，艺术存在于自然中，因此谁能把它从中取出，谁就拥有了艺术。"[31] 他声称自己制作雕塑作品时并非只是用手中的石头实现自己的构思，相反他依照石头自然的纹路机理来进行雕刻，把作品从石头中取出。雕刻家米开朗琪罗听了丢勒的这番陈词，一定会心有戚戚。然而问题在于，同是主张在石头中取出作品，同是面对一块石头，同样伟大的雕刻家米开朗琪罗一定会制作出不同于丢勒的雕塑作品。海德格尔曾引用并注解过丢勒的这句名言，他的注解说得玄奥奇妙，但他思考的正是这样一个问题：艺术是发现还是发明？他从词源学的角度把丢勒的"取出"解释为"用画笔在绘画板上把裂隙描绘出来"，但他并不认为这些裂隙是现成的存在者，就像石头的纹路机理并非是一套规定好了的东西。所以他又谈道："如果裂隙并没有作为裂隙，也就是说，如果裂隙并没有事先作为尺度与无度的争执而被创作的构思带入敞开领域之

31　　马丁·海德格尔：《艺术作品的本源》，选自《林中路》，孙周兴译，上海译文出版社，2004，第 58 页。

中，那么，裂隙何以能够描绘出来呢？"[32]因此，虽然都是依照自然的纹路机理，都是依照"裂隙"，但丢勒和米开朗琪罗所看到的纹路和"裂隙"肯定是相当不同的，他们所做的并不是发现石头中秘密隐藏好了的艺术作品，他们是进行发明，尝试以某种方式为自然重新分节。

在贡布里希看来，甚至伟大的艺术史家瓦萨里也对绘画究竟是发现还是发明深感困惑。一方面，和丢勒一样，瓦萨里提倡画家应该向自然学习，应该按照自然本身的状态进行描绘；但另一方面，瓦萨里又宣称伟大的画家马萨乔能突破和超越前人，看到自然下垂的衣饰，因而应该把他作为发明者来赞颂。贡布里希问道，到底是什么"使马萨乔以前的艺术家不能自行观看衣饰下垂"[33]？如果我们跟随贡布里希漫画探索的脚步，明白一切绘画都不是出自对自然的模仿，而是发明了让我们的心灵进行等效反应的钥匙，那么瓦萨里的矛盾就迎刃而解了。马萨乔之前的艺术家当然和他一样能够看到自然下垂的衣饰，但他们缺乏一种能够激发感官指认这一自然状态的绘画手段。

由此，绘画寻找心灵之匙的道路就绝不是一条单纯的发现之路。一旦把绘画艺术看作发现，我们就又得绕回到模仿论的老路上去。正如贡布里希所指出的："你只能发现一直存在于彼处的东西。这个用语蕴含着纯真之眼的观念。"[34]事实上，它不仅蕴含着"纯真之眼"，而且蕴含柏拉图主义或新柏拉图主义的"永恒理念"，蕴含着20世纪让艺术家和艺术理论家兴奋无比的"无意识图像"。而所有这些，在贡布里希看来都不过是"迷惑人的鬼火幻影"[35]"天真的误解"[36]和"神秘无用的观念"[37]罢了。因为绘画寻找的心灵之匙并非自然的机制，也不是任何现成性的存在者。就像漫画家并不复写现实一样，马萨乔也不复制自然激发我们产生反应的机制，他发明一把新钥匙，让

32　马丁·海德格尔：《艺术作品的本源》，第58页。

33　贡布里希：《艺术与错觉》，第6页。

34　贡布里希：《艺术与错觉》，第238页。

35　贡布里希：《艺术与错觉》，第218页。

36　贡布里希：《艺术与错觉》，第261页。

37　贡布里希：《艺术与错觉》，第261页。

它开启我们的心灵产生等效性反应，让我们从绘画体认衣饰下垂的自然状态。

那么绘画这把开启心灵反应的钥匙又是如何创制出来的呢？贡布里希精彩贴切地把它描绘成小偷为打开保险柜而制作万能钥匙的尝试。"艺术史可以说是在制作万能钥匙，去打开我们那些神秘莫测的感官之锁，而那钥匙本来只由大自然自身掌握。我们的感官之锁是一些复杂的锁，只是在各种齿牙首先啮合、若干锁簧同时打开的时候，它们才有反应。正像试图打开保险柜的盗贼一样，艺术家也无从直接了解内部机关。他只能靠敏感的手指去摸索道路，一旦什么地方出现空隙，就把他的钩子或铁丝插进去，弯成合适的形状。"[38]因此，就像这个并不直接盗取钥匙的小偷一样，艺术家也不复制大自然开启我们感官的钥匙，他所做的工作是从他现有的艺术语言出发，即从他所继承的图式出发，不断对其进行摸索改制，直到它能够匹配我们对自然的感觉。不过，一旦万能钥匙被成功地发明了，它就可以被不断复制并产生神奇的效果。贡布里希曾举例说，委拉斯克斯［Velázquez］在《纺纱女》［Las Hilanderas］中改造了前人对运动中轮子的呆板描绘，发明了一种新图式，让我们感觉轮子在飞速运转。这种暗示运动的发明后来成了漫画艺术常用的套式。[39]风景画家康斯特布尔曾寻觅寇普［Cuyp］的画作，因为寇普发明了一种精巧的图式能够释放我们亲眼看到闪电的感觉。事实上，发明图像去营造和匹配那些前所未闻、动人心魄的新效果，正是西方艺术家为之不断努力的动力。

虽然万能钥匙主要是艺术家的发明，但这些发明显然不是一朝之间便成竹在胸的。由于我们感官的复杂性，谁也无法清楚分析和明确预言对图式稍做改变会给整体印象造成多大的影响。不用说艺术家为探索空间、质感、表情这些复杂的等效关系而进行的长期探索，就连时尚搭配、仿真复制这样的活动也要通过不断尝试才能达到比较满意的效果。因为所有这些活动都没有现成的标准，从事这些实践的人只能通过试错的方式铸造那把适宜的钥匙。

38　　贡布里希：《艺术与错觉》，第 262 页。

39　　贡布里希：《艺术与错觉》，第 165 页。

贡布里希屡次称颂风景画大师康斯特布尔有关绘画是不断实验的论述，并把自己在《艺术与错觉》中进行漫画研究的一章命名为"漫画实验"，就是因为所有绘画都是不断摸索同等物的过程。康斯特布尔这样的风景画大师通过图像和自然之间的相互作用获得答案，而漫画家则通过图像和表情之间的交互解读赢得这种效果。

　　虽然铸造发明钥匙没有现成的标准可循，但这并不意味着艺术是艺术家个人的突发奇想或私人情感的宣泄，因为它须通过检验，才能开启"我们的"感官之锁。在这个意义上，艺术也可以被称为"发现"，它是对我们如何观看世界的发现，也是对我们如何理解自我心灵的发现。也许，漫画艺术家最重要的发现便是发现我们视觉归档系统的不稳定性和可塑性，人的表情和猪的表情、国王的头和平常吃的梨子居然可以如此相像并被归为一类，而任何一位名人的相貌居然可以被简化成一个代码为时人所辨认。正是在这个意义上，海德格尔声称艺术产生于"尺度与无度的争执"，贡布里希则称这一发现是"孩子的发明创造的基础，正如它们是艺术家发明创造的基础一样"。[40]

　　不过，发现皮格马利翁效应此消彼长的演进也好，发现我们的"心理定向"的变化也罢，甚至发现我们归档类目的可变性，所有这些发现在贡布里希看来都只是开锁的预备性条件，因为它们并不启动开锁的过程。真正要开锁，还是要发明出那把钥匙。因此漫画艺术甚至一切艺术都更应被称为发明。也正是在这个意义上，海德格尔最后对丢勒的话做出了如下判定："诚然，在自然中隐藏着裂隙、尺度、界限以及与此相联系的可能生产，亦即艺术。但同样确凿无疑的是，这种隐藏与自然中的艺术唯有通过作品才能显露出来，因为它原始地隐藏在作品之中。"[41]这一判定用贡布里希的话则可以解释为："的确，发现甚至先于创作，然而只有在制作东西和试图使它们相似

40　　贡布里希：《艺术与错觉》，第 228 页。

41　　马丁·海德格尔：《艺术作品的本源》。

于别的什么东西时，人们才能扩大自己对可见世界的意识范围"[42]。不过，自漫画艺术出现以来，西方艺术与追踪自然的道路渐行渐远，大概人们认为照相机和摄像机足以完成这个任务了。于是艺术家纷纷开始把目光转向人的内心，寻找潜意识中的形状和色彩。然而在贡布里希看来，艺术家既无法转录自然，也同样无法转录潜意识，和创制开启自然等效性的钥匙一样，艺术家也创制内心等效性的钥匙，它教我们重新观看自然，也让我们产生仿佛洞察到了那不可见的内心世界的感觉。不过，探索自然也好，探索内心也罢，"艺术家只能制作和匹配，只能从一种现成的语言中选取最相近的等效表达"。[43]

四、漫画研究在贡布里希的艺术史叙述和图像研究中的位置

如果把贡布里希的艺术史叙述看作一块立体的水晶，那么从漫画问题勾连这些历史阶段就构成了这个水晶体的一个侧面，也许是一个新奇有趣的侧面、一个呈现独特景观的侧面。贡布里希从漫画禁忌谈论图像魔法，让我们理解艺术观念在希腊的兴起，进而串联起了文艺复兴之前的西方艺术史进程。同时，他又通过漫画对等效性的寻找反观西方自然主义的再现性图像，并把这只触角一直伸向了追求眼之所见的印象派。对贡布里希而言，漫画研究是发现图像再现心理的一个最佳例证，亦是描述一切艺术图像等效性原则的最佳切入口。对此，贡布里希曾明确表示："漫画只是我尝试描述艺术家如何成功检测的一个特例而已。"[44]那么，艺术家实验检测要获得什么？就是我们上文所提到的那把开启感官之锁的钥匙。

在《艺术与错觉》的导论中，贡布里希曾称自己的这本著作是一本"集中于一个论点的著作"[45]，这个论点就是他要论证的图像心理学的核心要旨：

42 贡布里希：《艺术与错觉》，第 228 页。

43 贡布里希：《艺术与错觉》，第 261 页。

44 贡布里希：《艺术与错觉》，第 252 页。

45 贡布里希：《艺术与错觉》，第 17 页。

所有艺术都不是对相似性的发现，而是对等效性的寻求。贡布里希把他的"漫画实验"放在本书的倒数第二章是颇有用意的。当然，这本书的每一章都导向这个核心论断，但漫画却是他对这一论断的最后一次铺排，也是最富意味的一次铺排。这次铺排的意义不仅在于导出其图像心理学的最后结论，而且能让我们从漫画的角度对整个艺术史进行一次快速的巡礼。他让我们看到艺术发展史和漫画发展史有一种内在的呼应关系。从漫画禁忌的解除到漫画艺术的产生，从在似与不似之间展开游戏的肖像漫画到合成虚拟画面的卡通画，贡布里希把西方艺术史描绘为一连串不断与皮格马利翁效应保持有效距离的努力。不仅如此，漫画艺术彰显的等效性向前串联了西方传统的写真绘画，向后则关联起了表现主义、立体主义这些现代派的观念追求。正如贡布里希所言，立体主义、行动画派等西方现代艺术流派最极端地呈现了"为艺术而艺术"的主张，他们要求我们把绘画当作图案来看待，而不是把它看作现实的对等物[46]，这一旨趣也许正与卡通漫画的诉求有某种同声相应的默契。

贡布里希还在多篇文章中围绕漫画对表情相貌的研究，加深我们对图像与现实交互解读的相关理解。《面具和面孔：生活和艺术中对相貌相像的知觉》不仅把肖像漫画放在肖像艺术史这样一个更为广阔的视野中进行讨论，更把它与我们日常的相貌知觉问题联系起来考虑。无论是讨论内容，还是讨论方式，这篇文章都可以说是《漫画实验》的续篇。它主要想解决的问题是我们如何获得"相貌的恒常性"，即一个人从小到大面容举止改变甚多，我们为什么还能辨认出这些不同的面孔属于同一个人。在贡布里希看来，和漫画家抓取名人身上最富区别性的特征并进行夸大一样，我们的知觉集中注意的也是那些突出的特征，"其实我们并不具备对肖似的知觉，而仅仅具备注意不相像、注意明显和易察觉的偏离规范的能力"[47]。对于辨识个体相貌而

46　贡布里希：《艺术与错觉》，第208—209页。

47　贡布里希：《面具和面孔：生活和艺术中对相貌相像的知觉》，载《图像与眼睛》，范景中、杨思梁、徐一维、劳诚烈译，广西美术出版社，2013，第106页。

言，我们注意的不是其面孔形状的改变，而是其稳定独特的表情特征，因而肖像漫画成功的秘诀就在于获得特色表情的等效性表达。在《漫画家的武库》中，贡布里希谈论漫画家手中的各种漫画技巧，这些技术性谈论却指向瓦尔堡研究院关心的那个更为深宏的问题，即图像在我们的心理活动中究竟扮演何种角色。在他看来，人们对面相的反应和人们对世界的理解紧密相关，纳粹的神话就是通过《先锋报》中那些图像生长起来的。漫画家的杀手锏就是利用人们对面相的反应，他们"通过面相化把政治世界变成神话，通过将神话与现实联系起来。他们创造出让情感和心灵完全信服的那种融合，那种合金"[48]。由此，漫画家们手中的杀伤性武器就变得具有无比威力，既可匡扶正义，又可助纣为虐。与现代绘画艺术相比，漫画吸引了更多人的注意，就是因为它关涉你我当下的切实生活，它不存在和生活其他方面失去关联的危险。在贡布里希看来，这种危险正是现代艺术所面临的最严峻的问题。

　　不过，漫画艺术更是与现代艺术存在着一种深层联络，因为它们的创制者同样清醒地意识到艺术图像追寻的是等效性，是那把开启我们心灵之锁的钥匙。艺术大师毕加索把汽车的车灯改造成了一张狒狒的脸，这并不意味着毕加索认为车灯和狒狒的脸难以分辨，而是因为在某种环境下，比如在一辆车堵住我们前行道路的时候，它们能引发我们相似的反应。我们观看卡通片的时候，也并不在意米老鼠和真老鼠有几分相似，更不会揣测它的笑容是不是老鼠的笑容，我们沉浸在卡通漫画的世界之中，因为米老鼠引发了我们对表情动作的反应。毕加索的狒狒和米老鼠一样是发明创造，它使我们获得了一种对世界进行分节的新方式。正是在这个意义上，奥斯卡·王尔德的有关惠斯勒［Whistler］和凡·高的那句名言才能得到理解，即"在惠斯勒没有画出雾之前，伦敦没有雾；在凡·高画出普罗旺斯的柏树以前，普罗旺斯的柏树一定也少得多"[49]。

48　贡布里希:《漫画家的武库》。

49　转引自 Alain de Botton, *The Art of Travel* (New York: Pantheon Books, 2002), p.194.

在迪士尼没有创造米老鼠之前，我们没有米老鼠，这个论断大家一般会接受，但王尔德的惊人之语其实与我们都承认的这个论断在道理上完全相同。在贡布里希看来，一切艺术图像，包括描摹眼见之真的印象派绘画，获得的成就都不是毕肖自然，而是激发我们对自然的反应，并提供一种重新观看世界的眼光。这种为世界重新分节的游戏最频繁地发生在孩子身上，他们把盆子当头盔戴，把笤帚当马骑。艺术在这个意义上可谓与孩子们趣味相投，它打破常识和理性为我们划定的边界，把我们带到"原始思维的国家公园"[50]。漫画艺术可谓最为显豁地展现了艺术重新分节世界的乐趣。"我们会随漫画家一起重新回到心灵中这样一个层次，在这个层次中，语词和图画，规则和价值失去了它们稳固的意义，国王可以变为梨子，面孔可以变为简单的球。因而我们被带回到童年领域做一次闪电式的短途旅行，在那里我们的自由不受妨碍。漫画的真正根源就在于我们所有人的永恒的童心之中。"[51]谈及漫画的根源及魅力，我再也想不出什么说明性的文字比贡布里希本人的这一表述更加准确、深刻而优雅的了。

50　列维·斯特劳斯:《野性的思维》，李幼蒸译，商务印书馆，1987，第 249 页。

51　贡布里希:《漫画》。

当"实验艺术"泛滥时

——贡布里希在中国的世俗化过程

一

杨小彦

[中山大学]

一

2011年，就中国高等美术教育来说，4月份在中央美术学院召开的"实验艺术教育大会"也许颇值得重视，同时还举办了"第二届实验艺术文献展"，用以检验以"实验艺术"为名的院校系统中的创新性作品，中国美协也适时成立了"实验艺术委员会"，以对应学院教育的这一新的变化。这一连串事件最好不过地说明，继中国"当代艺术"成立"中国当代艺术院"而官方化之后，"实验艺术"也获得了学院的身份，这对于坚持在学院中从事实验艺术教育与实践的人们来说，是一件值得赞许的事情。

这里出现了"当代艺术"和"实验艺术"两个概念。很少有人认真讨论这两个概念的异同，更没有人会问这两个概念所概括的对象，究竟是相同的，还是完全不同。从一般理解来说，我们可以认定，"当代艺术"肯定有实验性，"实验艺术"也会具有当代性，这应该没有疑问。但为什么它们还是不能重合成一个概念？"当代艺术院"是否可以叫"实验艺术院"？或者相反，"实验艺术系"，包括中国美协的"实验艺术委员会"，能否改名为"当代艺术系"和"当代艺术委员会"？我不用征询有关各方意见，我敢打赌，这种修改是不可能的，坚持这两个概念的正当性的人们不会同意把对方的称谓用过来。现在的情形是，社会上必须以"当代艺术"为关键概念，而在学院中，则要以"实验艺术"为关键概念。表面上可能存在着不同的解释，实际上解释并不太重要，完全可以编造。重要的其实不是概念，而是概

念背后所代表的不同的"艺术趣味团队",他们分别待在不同的位置上,坚持不同的解释,谋取不同的艺术利益,尽管实际上做着多少有所重合的事情。

若干年前,中国各大美院就在如何处置当代艺术方面有所动作。中国美术学院的杨劲松把源自德国艺术教育的"自由艺术"这一概念带到了教学中,这也许和同样有德国留学经历并对当代艺术有志向的许江院长有关。许江同时还引进了录像艺术家张培力和更年轻的当代艺术家邱志杰,立志要在学院中开展当代艺术的研究与教学。不过,在命名上中国美院仍然显示了某种不依从流行概念的独特性,最近一次的调整是成立"跨媒体艺术学院",整合原来属于实验艺术的不同类别,而以新媒体表达为基本载体。中央美院也在相当早的时候就进行了类似的改革,他们倒是一开始就以"实验艺术"为名。研究民间艺术的吕胜中担当了开拓实验艺术教育的重任。对他来说,与其继续使用"民间艺术",不如更名为"实验艺术"更具有当下的意义。这一更名虽然不见得仅仅是一种命名的策略,其中包含了更名者在艺术上与传统的民间艺人完全不同的雄心与志向,但是,从传播效应,以及因这效应而带来的艺术利益看,"实验艺术"要远比"民间艺术"更具有意义的涵盖力,这却是不言而喻的。广州美术学院开始"实验艺术"教学也不算很晚,好几年前油画系就聘请了从英国回来的黄小鹏负责以当代艺术为方向的第五工作室的教学,隶属于设计学院的冯峰和刘庆元也一直活跃在当代艺术领域,取得斐然的成绩。近来广美在架构上做了重大调整,整合校内资源,成立"实验艺术系",以便与央美和国美的同类教学齐平。

既然"实验艺术"进入了教学,那么,对这一概念的定义就变得重要起来,否则无法在教育系统中定位。在这里,我不想讨论定义本身,我相信,再准确周到的定义也会陷入类似讨论"艺术"和"美"为何物这样一种无休无止的理论困境中。倒是美院的毕业生,除了传统的国油版雕加设计外,还多了个"实验艺术",这相当有趣。用人单位基本上不会问什么是"国油版雕加设计",但他们恐怕会问"什么是实验艺术"! 会问,这"实验艺术"的学生能干什么?当我翻阅不同学院对"实验艺术"的不同解释的文本时,

我发现几乎没有一种解释对这一概念的真实来源做出说明。这些解释只是一般的泛论，概括得不错，但缺少可资讨论的内容，大致上属于正确的废话。

<p style="text-align:center">二</p>

毫无疑问，"实验艺术"这一概念在中国的泛滥和贡布里希有相当的关系，正好说明了贡布里希在中国的世俗化到了何等惊人的程度。稍微检索一下贡布里希进入中国的历史就能知道，这个西方战后艺术史与文化史的伟大学者，今天在中国艺术界已经变得非常的通俗，尽管这通俗并不意味着他的理论就能被正确地理解与使用。而贡布里希对中国当代艺术贡献最大的一个概念，无疑就是"实验艺术"。

说起贡布里希，当然要提到其著作的最重要的译介者和解释者范景中教授及其工作团队，正是他们在二十世纪末的持续努力，贡布里希的理论才得以完整地进入中国，并影响了整整一代甚至两代艺术研究工作者。不过，在谈论范景中的功绩时，我还想提一下我的硕士导师、老一辈重要的艺术学者迟轲教授，很有可能他才是最早翻译贡布里希著作的人，尽管翻译得零星散乱，不像范景中那样成系统地介绍。

迟轲出版于1984年的《西方艺术史话》是那个年代少有的艺术类畅销书，据估计这本书发行超过了30万册，以至于当年就有夸张说法，说文科大学生几乎人手一册，可见其流行之广。少有人知道的是，迟轲这本书正是依据贡布里希《艺术的故事》而改写的。迟轲写作《西方艺术史话》时，贡布里希的《艺术的故事》还没有中译本。客观来说，迟轲借鉴的是贡布里希流畅的文笔以及他对西方艺术史分期的若干看法，再糅合了自己多年对这一领域的研究成果，而在基本观点上，迟轲并不太了解"图式与修正"这一典型的贡布里希的艺术理论，所以基本上无从借鉴。有趣的是，为了更多地了解20世纪西方现代主义艺术，在写作《西方艺术史话》时，迟轲先行翻译了贡布里希《艺术的故事》的最后一章"没有结尾的故事：现代主义的胜利"的主要部分，并改名为"影响现代艺术的九个因素"予以发表。看得出

来，迟轲正是依据贡布里希的这一看法，来重新思考与判断西方现代主义艺术运动。从他写作的年代看，这一思考与判断，至少比他那一代人所固有的传统认识要进了一大步。

熟悉贡布里希《艺术的故事》的人知道，这最后一章是贡布里希在重版时改写得最多的部分，以便适应现实中的艺术的发展。而这一章的前一章，讨论到二战以前西方现代主义艺术运动，贡布里希用的题目是："实验性艺术：20世纪前半叶"。《艺术的故事》1966年版在这一章之后有一个总结性结尾。20世纪80年代末此书重版时，因为艺术的变化，贡布里希就把原先的结尾写成了完整的一章，用以描述20世纪下半叶西方艺术的发展。这一章就是"没有结尾的故事"。

在"实验性艺术"的开头，贡布里希用"实验"这一关键词来描述新世纪艺术所发生的急剧变化：

> 在谈'现代艺术'时，人们通常的想象是，那种艺术类型已经跟过去的传统彻底决裂，而且在试图从事以前的艺术家未曾梦想过的事情。有些人喜欢进步的观念，认为艺术也必须跟上时代的步伐。另外一些人则比较喜欢'美好的往昔'的口号，认为现代艺术一无是处。然而我们已经看到情况实际并不这么简单，现代艺术跟过去的艺术一样，它的出现是对一些明确的问题的反应。哀叹传统中断的人就不得不回到1789年法国革命以前，可是很少有人还会认为有这种可能性。我们知道，正是在那时，艺术家已经自觉地意识到风格，已经开始实验和开展一些新运动，那些运动通常总要提出一个新的'主义'作为战斗口号。[1]

如何解释20世纪现代主义艺术的发展，这是摆在古典学者贡布里希面前的一道难题，他既不愿违背其经验主义背景，跟从时尚理论，又不能空缺

[1] 贡布里希：《艺术的故事》，范景中译，杨成凯校，广西美术出版社，2008，第557页。

对这一段的描述。在这一情形下，"实验"一词可以说恰如其分。贡布里希认为，发生在20世纪艺术的诸多变化，从大的方面来说，的确是一种"实验"。在贡布里希所给出的影响现代艺术发展的九个因素中，其中第二个因素，也就是科学对艺术的影响，显然和实验有关。贡布里希指出：

> 艺术家和批评家过去和现在都对科学的威力和声望深有印象，由此不仅产生了信奉实验的正常思想，也产生了不那么正常的思想，信奉一切看起来难解的东西。不过遗憾得很，科学不同于艺术，因为科学家能够用推理的方法把难解跟荒谬分开。艺术批评家根本没有那一刀两断的检验方法，他却感觉再也不能花费时间去考虑一个新实验有无意义了。如果他那样做，就会落伍。[2]

在这里，贡布里希仔细而坚决地区分了艺术与科学的不同，尽管两者都具有实验性。正因为艺术无法获得类似科学那样的检测标准，所以，艺术中的实验就几乎无法和胡闹区别开来，结果很简单，艺术实验支持了无原则（准确些说是无标准）的创新潮流，让时髦，一种名利场中的"看我运动"，成为评判艺术优劣的唯一标准。

重温贡布里希所提及的九个因素是颇有意思的，今天已经没有多少人愿意认真研究贡布里希在多年前所给出的忠告。概括起来，这九个因素是：1.信奉进步主义，以为昔不如今；2.盲目崇信科学，借科学的实验性来为难解的艺术表达辩护；3.强调心灵主义，反对理性与机械主义；4.无原则地张扬个性与非理性；5.变化就是一切；6.崇尚"天真"，让"儿童"的自发性干掉教育的保守性与系统性；7.摄影术的普及；8.冷战使艺术变成政治工具，艺术被政治绑架；9.屈服于时尚，让追逐时髦成为信仰。

可以看出，贡布里希所批评的不仅是西方的现代主义艺术，他批判的是

2　　　《艺术的故事》，第613页。

20世纪人文精神的持续堕落。贡布里希对新世界一直有强烈的危机感，对艺术时尚心存疑虑，怀有道德上的深刻担忧，这说明贡布里希是一个古典主义学者，属于丹尼尔·贝尔所说的那种典型的"文化保守主义"分子，不能接受由福科这一代学者所代表的批判性的学术转向。用西方政治学的术语来说，贡布里希显然属于右翼，而福科、德里达、罗兰·巴特、鲍德里亚等人，包括战前的本雅明，以及以西马为基础的法兰克福学派与文化研究学派，则多少与左翼有关。有意思的是，当代艺术一般偏于左翼，所以批判性理论更容易成为其利用的资源。可是，在中国，为什么恰恰是秉持保守立场的贡布里希为这三十年的中国当代艺术与实验艺术提供了重要的理论依据？至少是其中一种依据吧！"实验艺术"这一概念的流行，就是一个重要的例子。难道这不是一个问题吗？

跨国的文化传播的诡异性，在这一发生于中国当代艺术现场的例子中，得到了充满地域性的独特呈现。

三

在贡布里希进入中国以前，中国艺术学和美学领域，包括艺术理论研究，基本上停留在黑格尔阶段，后来则延伸到康德。出版于1979年的李泽厚的《批判哲学的批判》，可以说是那个年代流行美学及其哲学的质量最好的一份理论说明，大致上代表了其时的思考水准。而范景中组织翻译与介绍贡布里希理论时，他心中一个重要的批判标靶就是这个流行甚广的中国式的黑格尔主义，因为反黑格尔主义正是贡布里希的基本理论取向之一，其中一个认识就是对"情境逻辑"的运用，以否定历史必然性，这无疑根源于科学哲学家波普尔。正是波普尔强调用"情境逻辑"来取代黑格尔式的历史决定论，坚持让历史回到常识中去，回到偶然性中去。对"情境逻辑"的使用，构成了贡布里希艺术史的理论基点。甚至可以说，贡布里希的艺术研究正是"情境逻辑"在这一领域成功运用的绝好范例，是用充满偶然细节的历史条件去顶替宏大、先验的历史规律的一次理论尝试。"情境逻辑"既是理解波

普尔的关键，更是理解贡布里希理论的关键，其中体现了经验主义和波普尔主义与黑格尔主义的重大分野。

有意思的是，"情境逻辑"进入中国当代艺术现场，成为"八五美术新潮"运动中重要的理论术语与话语工具，这可能要归功于南方最早的几个跟随范景中的"贡派分子"（彭德称之为"范帮"），包括笔者本人在内。严善錞和黄专在研究明末董其昌"南北宗论"时，引进了"情境逻辑"的方法，指出，人们不能从错对与否去理解"南北宗论"，"南北宗"并不是历史性的描述，尽管有着历史描述的样子。深入到董其昌个人独特的情境中，发现他必须面对的"伪逸品"和"院体画"这样两个对手时，才会惊讶地发现，所谓"南北宗论"，准确来说，只是董其昌用以确立文人画正统趣味的一面旗帜，是一个号召群伦的绘画运动的时尚口号而已[3]。也就是说，"南北宗论"背后所隐藏着的，恰恰是一场发生在明末的以文人画为宗旨的艺术运动，其性质和发生在当下的"八五美术新潮"并没有实质性的区别。

严黄二人的这一层意思很少人能读懂，但他们积极参与其时的"八五美术新潮"运动却是不争的事实。和更年轻一代的艺术批评家更多地运用格林伯格、本雅明乃至福科等人的理论不同，他们解释当下艺术现场的理论武器，基本上没有离开过"情境逻辑"的范畴。1992年严善錞撰写《时代潮流中的王广义》，题目正是来自贡布里希的《时代潮流中的施区轲卡》一文，其论述方式无不借鉴贡布里希。严善錞通过一些具体的文本材料，包括个人交往的书信，试图复原王文义本人及其"政治波普"兴起时的具体情境，并力图把这情境嵌在社会现实中，从而赋予这一风格以合法性。

"实验艺术"这一概念的使用，显然和贡布里希理论在中国的泛化有关。1992年，笔者与陈桐合编湖南美术出版社《画家》十七辑时，为了不趋同于流行的概念，在副标题上就颇费心思，最后定为"实验艺术专辑"，希图用"实验"一词来概括其时出现的新现象。与此同时，笔者和陈桐还合编了

3　　见严善錞、黄专：《文人画的趣味、图式与价值》，1993，上海书画出版社。又见严善錞《文人与小说：对文人画的一种解读》，中国人民大学出版社。

文集《与实验艺术家的对话》，收录西方现代主义艺术领域里大约十几位包括摄影、电影与文学在内的艺术家的对话。笔者在文集前言中讨论了"实验"之于艺术运动的意义：

> 总之，从事何种类型的艺术都是不重要的，所谓实验的态度已经包含在这句话中。别期望人们都说你好，只要你这样做了，你会发现你拥有多种可能性，从拥有孤独直到最后拥有公众。[4]

在笔者的解释中，之所以实验那么重要，是因为新艺术运动中有如此之多的现象需要重新认识，而且，即使重新认识也无法完全说得清楚，尤其当我们的解释对象是公众时，这一重困难就更加突出。这样一来，我们就不可避免地陷入一个困境里：创新因个体的众多而缺失标准，使创新本身成为目的，同时又不得不设法予以解释。艺术理论的全部尴尬大概就在这里了，我们能够清楚地阐述杜尚把现成的小便池变成艺术品这一事件吗？但是，阐述这一事件又成为20世纪艺术理论发展的起点，是理解现代主义艺术所绕不过去的话题。贡布里希基于其经验主义的立场，在这一类事件上绝对不会玩概念游戏，所以只能小心谨慎，避免解释，而只以描述为表达方式。所有描述中，看来只有"实验"一词最中性，也最有弹性，所以，贡布里希用"实验性艺术"来概括20世纪西方现代主义艺术运动，也就完全可以理解了。只是，贡布里希到了中国以后，在"贡派"的理论策略中，"实验"被端上了艺术现场这张饭桌，变成了秀色可餐的理论盛宴。然后，大家起劲地吃着嚼着，最后居然嚼出了"本土"的滋味，从而上升为一个严肃的理论术语，再然后，又在某时某刻因某种不言自明的原因而进入了主流，进入高等美术教育在编目录，从而完成了"实验"这一个术语升华的漫长历险。

今天，"实验艺术"已经成为高等艺术教育的普遍事实，但关于这一术

4 　最新文本见《素山：老彦的画及话》，广东人民出版社，2011，第149页。

语的历险过程仍然鲜为人知，尤其是，发生在这一术语背后的理论分野更没有太多人关心。本来，站在贡布里希的立场上，我们完全应该认同他对现代主义艺术的判断，这一判断并没有多少好话，贡布里希只是欣赏其中的创新性，却无法认同其核心价值。一旦离开贡布里希的立场，我们才会发现以福科等人为代表的学术转向的意义所在。在全球化的视野中，只有坚定地站在区域、民族、阶级与资本这一系列批判性的社会基础上，艺术才有可能离开中性的"实验"而有所归依。今天不是古典主义在召唤我们，而是发生在全球化当中越来越无法回避的重大利益冲突在警醒我们，这才是关键的事实，艺术无法、也不应该离开这一事实，不管它是否"实验"。

论贡布里希的音乐观

—

张宏

［哈尔滨师范大学］

音乐形式是指构成音乐各种元素的组织和安排，它有着特殊的组织规律。音乐形式至少包括速度、力度、音程和节奏等基本要素，这些要素和音色有序地结合成一个整体的时候，才能呈现出音乐形式的结构特征，而不是音乐元素的机械性相加或拼贴。因而，音乐形式是一个通过旋律、和声、复调、配器、曲式以及现代作曲法等一系列组织手段把各类基本要素综合在一起，从而体现出来的一个与众不同的、其他事物所不具有的严谨有机体。音乐的形式要素与组织手段之间通过形式美法则联系起来。这些法则也是人们在审美活动中的一种心理需求，所以，音乐形式也不单纯是一种形式客体，它往往"寄托在主体的内心生活中"[1]，为人们的内心精神生活而存在。

一、音乐形式中的特殊元素

贡布里希认为所有艺术中，音乐是具有最坚实理论的艺术，看上去简单的数字一旦转变成声音就能主宰人的情感。苏联美学家莫·卡冈认为音乐的声音"能够最准确地体现和传达以情感为主的信息"[2]。所以，在中世纪，音乐在高贵的文科课程中甚至可与语法、逻辑、修辞等语言知识的地位相媲美。

首先，贡布里希探索色彩和谐与彩色音乐存在的原因。从物理学研究领域来看，声音是不可能有颜色的，彩色音乐更是不可能存在的，但就心理学的角度而言，彩色音乐是可以存在的。事实上，在现实生活中，凡是具有一定音乐素养的人，都可以深切地感受到音乐的颜色。彩色音乐的确可以在

1 苏珊·朗格：《情感与形式》，中国社会科学出版社，1986，第128页。

2 莫·卡冈：《艺术形态学》，三联书店出版社，1986，第229页。

心理上呈现，不过这只是一种感受，并不是直接的视觉效果。到了17世纪，有一些学者根据古希腊数学家、音乐理论家毕达哥拉斯的"天体运动和声学"理论提出了彩色音乐的构想。英国物理学家牛顿对彩色音乐也曾有过研究，他认为色彩与音高一样，取决于波长，他试图在每一个音阶与太阳光谱之间画上等号，分别用太阳光谱上的七种色彩代替相应的音符。贡布里希认为，将声波与光波进行比较是难以立足的，但这并不等于说陶冶性情不能用生理学理论去解释色彩和谐[3]的可能性。视觉感知远不足以满足那些意欲创造色彩音乐的人的愿望。在牛顿的启发与影响下，18世纪的俄国音乐家杰修特·P. 卡斯特尔［Jesuit P. Castel］制造出了有色钢琴，当他按下琴键时，钢琴上的色彩间符灯泡会随之光怪陆离，或明或暗，引领人们进入一个梦幻般的世界。到了20世纪，彩色音乐成为一个颇为迷人的课题。

　　彩色音乐的诞生以音乐、绘画音乐、配景图画的长期发展为基础。最早采纳"彩色音乐"这一观点的是苏格兰科学家大卫·布鲁斯特，他大胆地预测道："形状和色彩的结合也许可以互相替换，接连不断，以取得像音乐那样令人动情、促人思考的轻松愉快的效果。如果说真的存在着和谐色彩，而且它们的结合形式比别的色彩更能取悦于人，如果说那些在我们眼前缓慢经过的单调、沉闷的团块让我们产生悲哀、忧伤情感，而色彩轻松、形式纤巧的窗花格则以其快活、愉悦的格调使我们欢欣鼓舞，那么只要把这些正在消失的印象巧妙地汇总起来，我们的身心便能获得比物体作用于视觉器官所产生的直接印象更大的快感。"[4]彩色音乐根据不同的音乐作品所表现的不同情感，为其匹配上不同的色彩效果，来进一步诠释音乐作品的艺术感染效果。比如，"红色的音乐"给人以热烈、兴奋、雄伟、庄严、隆重之感，心理研究显示，红色是最能加速脉搏跳动的颜色。"橙色的音乐"使人感受到热情、严肃以及愉快，橙色能使人产生活力。"黄色的音乐"显得开朗、明亮、活

3　　见 F. 施米德［F. Schmid］：《色轮的最早历史》［The Earlist History of the Colour Wheel］，载《绘画实践》［The Practice of Painting (London, 1948)］，第 109—118 页。

4　　大卫·布鲁斯特：《论万花筒》［Treatise on the Kaleidoscope］，第十章，第 135 页。

跃，给人以高贵的印象，黄色可刺激精神系统，使人感到光明与喜悦。"绿色的音乐"充满了田园风味，如歌、淳朴、自然、平静及富有生机，它可以令人感受到新生、青春、健康以及永恒。"蓝色的音乐"透射出宽广、辽阔与秀丽，它会使人联想到大海、蓝天、深沉、远大，能够缓解紧张情绪。"紫色的音乐"则凸显了高贵、华丽与幻想，可以维持体内的钾平衡，使人有安全感。而"黑色的音乐"给人们带来惊惶、不安、恐惧、忧郁、悲怆。当各种颜色交融在一起时，人们心中也会呈现出一个辉煌的世界。在历史上，有一些学者将不同风格作曲家的作品与色彩联系起来，将莫扎特的音乐风格定格为蓝色，肖邦的音乐更多地显现出绿色和紫色，瓦格纳的音乐则闪烁着不同的色彩……但在贡布里希看来，彩色音乐令人产生的联觉只是一种奇妙莫测的主观反应，无法为一种新的艺术形式的创立提供坚实的理论基础。

　　其次，贡布里希认为对节奏的感知和理解是诠释音乐的必经之路，倘若音乐没有了节奏，再动听的音乐也不过就是一堆杂乱的音符而已。"节奏"被誉为音乐骨骼，是构成音乐的基本要素之一，更是音乐中时间的分割者和组织者，经过节奏分割与组织之后的音响才能称之为真正富有生命力的旋律。他认为，耳朵可以像唱片一样录下一连串声音，人类的感知随着音乐节奏所表现出的长短、强弱变化而不断改变。音乐节奏中通过强拍与弱拍的循环往复、交替错落形成了不同的音乐风格，节奏渐强或渐弱的力度变化、加快或减慢的速度变化都可以呈现出不同的情感。音乐的节奏通过乐曲中乐音运动的方向、强弱、速度以及调式音级之间的相互关系，来体现出相对完整的内涵。在音乐体系中，狭义上的音乐节奏通常是指通过对音响时间长短的有序分割及组合，从而形成具有一定强弱关系的声音序列。音乐的节奏最突出的特征在于从时间中进行聚合，把握对乐音运动的感知，使原本零散的单音进行有序的排列组合，具有一定程度上的规律性和延续性。在音乐的音响运动中，节奏对人的生理以及心理活动都具有一种直接的影响力，在人类生命结构的音乐艺术里，节奏始终是一种最富于创造力的要素。

　　人们在日常生活中所形成的节奏意识与节奏感是一种不自觉的行为。在

社会生产发展的过程中，这是人类生理与心理特征所导致的必然结果。贡布里希试图在音乐、舞蹈、诗歌之间寻找某种特定形式的联系，这三者以不同的媒介传递着各自想要表达的情感，在各自独立的同时，又彼此相通，节奏便是它们之间相互联系的纽带。贡布里希谈道："我们对音乐节奏的知觉绝不能用瞬息的刺激来解释，相反，决定我们经验的是与我们的记忆和预测有关的印象。没有储存于我们头脑中的这些来源，任何空间艺术和时间艺术都是不可能产生的。"[5]他认为节奏感依赖于对一个时间间隔的记忆和人们以此类推下一个声音的能力，人们通常所说的节奏感强指的就是一个人既善于捕捉音乐作品中时值的长短关系和重音规律，又能将这种内心的感受通过语言准确地表达出来。但是，内在的节奏感不是与生俱来的，它必须要经过长期的积累与实践，这一点是贡布里希所阐释的"预先匹配"在音乐中的体现。对于"预先匹配"，贡布里希这样解释："所谓预先匹配就是要形成能够支配我们的预测以及我们的震惊的内在模式，如骑马者要设法与马的节奏保持一致……舞蹈与体育的区别就在于舞蹈的表演遵循节奏秩序，或向高潮发展或向结尾发展。重复本身就体现了一种控制。"[6]在贡布里希看来，正因为人能建立秩序，人才能确认它们，并能对它们的变异做出反应。人们对乐曲变化不定的注意力恰恰反映了人体内部的脉动与外部节奏的匹配，当二者相匹配时注意力会自动将其同化，反之注意力则会高度警觉。

再次，贡布里希认为音乐中含有"方向性成分"。研究表明，大量动物面对障碍物时所做出的方向性反应是一种生物本能，方向感中蕴含着各种秩序关系，或近或远、或高或低、或连接或分离，也可能是时间范畴的前与后。贡布里希强调，有机体在细察它周围环境的同时，必须对照它最初对规律运动和变化所做出的预测来确定它所接受的信息的含义。他认为动物做出种种反应可以很好地证明波普尔的"不对称原理"。生活中的秩序感是需

5　　贡布里希：《秩序感——装饰艺术的心理学研究》，杨思梁、徐一唯、范景中等译，广西美术出版社，2015，第495页。

6　　贡布里希：《秩序感》，第498页。

要利用这种不对称原理的，空间方向感也依赖于秩序准则。自从音乐可以写成乐谱，那些喜欢技巧的作曲家便开始设计相当长的对称序列，虽然这些结构的效果就像辨认设计视觉对称一样，取决于它们被我们辨认的程度，但是音乐的效果难以像在设计中那样被引向相反的方向。他指出"纹样中的'方向性成分'那种稍微放松了严格对称的纹样，这种图案里的对称很容易按照需要做调整，从而使纹样有条不紊或和谐一致"。[7]音乐和图案一样，经历了从结构向图案，继而又向以人的知觉理解为基础结构的平稳过渡。贡布里希之所以能够在静态图案与音乐结构之间进行类比，是因为他发现纹样中的"方向性成分"同样可以被注入音乐结构之中。在现实生活中，当人们听到某种重复的声音时，非得对它投射不同的节奏才能对这一音流所产生的相同印象进行细分或重组，但是在音乐体系中，通常演奏者是根据乐谱的要求来诠释乐曲的，它必须遵循听觉模式，除此之外别无选择。"对称"原本是图案设计中的术语，但这个术语还被用于描写大型交响乐里的一些具有反复或再现的结构。人们在音乐中感知到的"对称"[8]，其实是仅仅保留在回声记忆中的一段短暂的时间。正如贡布里希说到的那样，图案可以有方向性的对称形式，但是音乐的效果无法被引向相反的方向，音乐像所有的时间艺术一样，完全是不对称的。音乐遵循着顺时之序进行，从后面向前演奏的一系列音是很难辨认的。在乐曲的演奏过程中，从开始到预定结束，其结构越合理，越能使我们感觉到这种从头开始的"方向性"。

二、调性系统与几何音乐

就音乐调式而言，耳聋的人看乐谱也能看出是某些特定的音符，以某种不同的形式在五线谱不同"线""间"上重复出现，在他的视觉中所呈现的会有空心或实心的"符头"、向上或向下的"符干"、表示音停止的"休止符"、为了确定五线谱上音高位置所标记的"谱号"，还有穿过五线谱使小

7　　《秩序感》，第 211 页。

8　　音乐的对称性可参见唐纳德·托维 [Donald Tovey]：《音乐的完整性》[The Integrity of Music]，第 104 页。

节分开的"小节线",以及表示音级的升高或降低所使用的"变音记号",等等。这似乎是一种一望而知的表示方法,它会给人以清晰直观的印象。但是对于不懂曲调的人来说,这并不能使他了解视觉结构和音调结构之间的对应和区别——视觉结构虽一目了然,音调结构却隐藏至深。就图1〔下页〕而言,如果不是学过相关乐理的人,即便再怎么仔细读谱也分析不出它是 C 小调的乐曲。调式是音关系的组织基础,多种多样、不计其数的调式是音乐表现的重要手段之一。不同的调式,不仅构成调式的音的数目不同,各个音之间的关系也不一样。有些调式音高关系和音的数目完全相同,却属于完全不同的调式体系,以 C 为主音的清乐宫调式和以 C 为主音的大调式就是非常好的例子。音乐系统的特点就在于,音符代表什么音,还要靠与之有关的音程来决定。在音乐体系中,音程是指两个音之间的高低关系,但是一个音程名称的确立,就要从音数、度数两方面配合研究才能得出较为准确的结论。这对于不懂曲调的人来说是勉为其难的。

　　首先,贡布里希提到西方的调性体系可以看作是声学规律和习惯势力的共同产物。在音乐领域中,"调性"这一术语源于欧洲。根据最新版的《新格鲁夫音乐和音乐家词典》介绍:"这个词最早由 Choron 在 1810 年用来形容主音上下的主导及附属的安排……"[9]就"调性"的狭义来说,它是一段音乐所使用的音的大致分布情况和分布模式,其中有双重属性,一是主音音高,一是音阶特性;广义上的调性则包含了诸如音阶体系、调式、和声、音乐组织方式及组织形态等相关概念。奥地利作曲家海因里希·申克在他的著作《自由作曲》中谈道,稳固的调性能够将大量半音现象归为基本三和弦。乔治·戴森〔George Dyson〕时强调,一旦这些"调性"终止形式被作为稳定的和声形式为人们所接受,就可能在它们的基础上建立一种"调性体系"。可以推断,它们会影响邻近其他各乐音的和谐进行,并有助于把整个乐章引向一个共同的和声。可见,作为音乐作品的重要表现形式,"调性"的产生

9　　《新格鲁夫音乐和音乐家词典》,杨林译,第 25 卷,第 583 页。

和发展在音乐的发展过程中占有重要的地位。

调性体系形成于17—18世纪。调性音乐通过对主三和弦的偏离产生张力和情绪运动。正如贡布里希所描述的："在这样的作品中人们会觉得某些和弦与前后其他和弦有着较近或较远的关系，偏离主音会使人产生紧张感，回到主音则能产生一种回家的感觉，即所谓的'松弛'。"[10]这是17—18世纪调性在音乐中的展开方式。到了浪漫主义时期，对非功能色彩和声的运用日益增加，这不可避免地破坏了传统的调性感以及基础关系。直至19世纪末，音乐创作无形间走出了调性的控制范围，不再围绕"主音"进行创作。事实上，自18世纪法国作曲家让·菲利普·拉莫［Jean Philippe Rameau］确立了古典调性功能和声的理论以后，"调性"从此也具有了特定的含义和近乎绝对的概念，即符合大小调功能原则的音乐被视为有调性的音乐［Tonality Music］，反之则为无调性音乐［Atonal Music］。不可否认的是，古典音乐在"主与属"的关系上建立起调性框架，并以此作为古典音乐中的理论精髓。在古典音乐中，乐曲只有一个主和弦，而且此和弦通常是整部作品最后的和弦，其他的和弦都是要围绕这主和弦进行的。但通过音乐的发展证实，偏狭地将音乐归为"有调性"和"无调性"是不可取的，因为利用这两种特定模式来分析具有19世纪乃至后来20世纪风格的音乐作品显然是一种偏颇并且有失妥当的行为。在后来的音乐发展过程中，一部分作曲家在忠于和坚守调性的基础上扩展了调性的含义，在一部音乐作品中同时使用两个调，迎来了"双调性"的问世，像普罗科菲耶夫、拉威尔等作曲家都可以称得上是这种作曲方式的探路者。有的作曲家更是同时使用两个以上的调来创作出"多调性"音乐。德彪西选择使用全音构成的音阶进行创作，从而改变了19世纪传统音乐的发展方向。与之相反的一些人不用七个全音，而是选用十二个半音。总之，在音乐不断演变发展的过程中，"调性"这一概念已发生了多次扩展与变化，在一定程度上引领着音乐不断向前发展。

10　　贡布里希：《秩序感》，第516页。

　　其次，贡布里希强调音乐体系中几何成分的限制是音乐媒介所特有的难处。这种音乐体系中，既不插入杂音也不插入任意音，音乐依靠的是音阶上为数不多的乐音及其变化。在音乐的"几何"形态中，与设计不同的是，无论作曲家考虑的是西方音乐中的十二个半音，还是普通键盘上的七个全音，它们的数目都比设计师可采用的成分要少得多，但是通过这几个音排列组合奏出音的组合形式并不少。贡布里希利用音乐以外的"变换敲钟法"与音的组合形式进行了比较，结果显示十二只一组的编钟可以变换出 479、001、600 这三种不同的排列组合形式。尽管在他看来，运用变换敲钟法排列组合的例子显得有些极端，但这个基本方法能把所有的艺术联系起来，把多样化的乐趣与人们的独创性和控制技巧联系在一起。也正是这两个因素扩大了莫扎特音乐创作的领域。无独有偶，莫卧儿统治者巴布尔[Babour]在生病期间用突厥语作了两行诗，而后把这两行诗用 504 种不同的方式重新安排。相同的技巧也被 19 世纪和 20 世纪的设计师所采用，他们设计出各种序列的图案，这样的设计法与音乐中对某个主题进行的变奏极为相似。在图案的制作过程中有着严格的"几何"法则，这些几何法则允许手工艺人使用相同的三角形、正方形、六边形来做地板图案，但绝不允许手工艺人使用五边形来做地板图案。类似的情况也会出现在音乐中，只有有限的一些音能够被同时奏出，并且在奏出时不会产生不和谐感。

　　大多数人都期望音乐作品有选择性。贡布里希认为可以将音乐作品称为第二秩序模式，同几何纹样相同，第二秩序与特定的曲调结构之间的相互作用导致了各种不同效果的出现。在制作交错图案的过程中，将图形与基底设计成相同的形状，人们可以把音乐中的两重轮唱与这两种图案进行类比。在一首两重轮唱的歌曲里，人们至少可以发现有开头和结尾，主部唱出后，其他声部加入，从而形成一种越来越丰富的形式，直至轮唱的紧迫感在结尾的和声里平静下来。在贡布里希看来，无论人们是否感受到图案知觉，图案的制作终究在时间中进行，这是不可否认的。在讨论图案制作的程序时，"构框"和"装饰"必须区分开来。"构框"是指结构的建立，"装饰"则指细节

的补充和添饰。音乐中的"装饰音"[11]正是对细节的补充与添饰，它不会影响乐曲的结构以及和弦的谐和进行。就音乐而言，"装饰音"的积极作用是明显的，如果留心观察、留心聆听，人们就会发觉这种有层次地增加丰富感的方法能产生深刻的审美效果。

三、音乐"力场"与"预期—惊讶—证实"模式

首先，贡布里希将图案设计中有些单个或组合的纹样形成的原因归结为"力场"。他将这一物理学术语引入音乐形式研究中。他发现"'力场'对我们来说只是一种比喻，但是这种比喻能帮助我们理解各种对称和各种对应的强烈效果"[12]。在古典调性的乐曲中有一个主和弦，这个和弦通常是整部作品的最后和弦，其他和弦都以确定的关系围绕着主和弦进行。在大部分人看来，这些和弦之间的关系必须靠听觉来感受。在普通的八音阶即 do、re、mi、fa、sol、la、si、do 中，在 do 再次出现之前的那个音被称为导音，而导音会引起人们强烈的期待感。事实上，这是人们对"力场"的本能反应。人们期望一个音阶能完整，能回到主音上去，而导音就是所谓"属和弦"的一部分，它的倾向性在于强烈地要求主音紧跟着它出现。

在一些音乐作品中，有时候人们明显地感觉到某些和弦与前后的其他和弦会有着较近或较远的关系，当和弦偏离主音时会使人产生紧张感，回到主音则能产生一种回归的感觉。乐曲演奏的过程，能使人不断地产生新的愿望，这种愿望在乐曲回到主音以前不断地朝着无数偏离主音的方向运动，而音乐中的"力场"本身就可以产生一种引力。经贡布里希证实，正如图案的成分都是应该朝着中心那样，在音乐中主和弦吸引其他和弦。主和弦与属和弦之间的交替会令人联想到一只球在一上一下地弹跳。但是必须面对一个现实，即当图案的中心和边缘之间的牵动力形成它们之间的参照系时，装饰中

11　装饰音虽然只是旋律的一种装饰，但对音乐的风格、形象都起着重要的作用。常见的装饰音有短倚音、回音、波音、颤音等。

12　贡布里希：《秩序感》，第 267 页。

的力场就会改变，这种参照系会取代纹样的正常方向，在"力场"中图案的上下维度具有不确定性，同样音乐空间中这种维度不确定的情况也会出现，在此情况下，创作者就不得不运用音乐中的"变调"手段。"变调"的目的不是要搞乱音乐的"力场"，相反，它会扩展作曲家的变奏范围，以至于当音乐再次恢复到原调时也不会出现明显的不一致感，因为从一个主音要越过一个和弦音才能调转到另一个主音调，而这个和弦音就同属于两个主音调。尽管听众不一定接受过专业的音乐训练，但对于音乐的期待感也会情不自禁地流露。作曲家运用小步舞曲、田园曲、咏叹调等丰富的音乐形式来表现多样化的音乐情绪，这样的手段比其他艺术形式更引人入胜。

其次，贡布里希指出，人们可以利用秩序感来帮助自己发现和探究人类周围环境的各种规则，这些规则与人们的期望时而相符、时而冲突。其实，人类创作艺术技巧的规则比其他形式的技巧表现得更多、更精巧。心理学研究表明，很容易被人感知的图案会让人觉得单调乏味，当预期的图式出现在人的视野里时，人的注意力是不会被它吸引住的。对于这一方面的心理学研究，信息论是相当好的例证，即在信息传递技术中，信息量的大小是根据意外程度的高低来衡量的。贡布里希认为，音乐创作者可以把信息理论里有用的技术运用于预期结构的研究中。他描述了一个"将图画补全"的游戏。经研究发现，在游戏过程中，受试者不会随意猜测，这是因为日常生活中当人们遇见像树木、动物、房子等熟悉的东西时会做出一些很"确定"的猜测，如果错了，他们会很吃惊，而吃惊的程度会与理论意义上的信息量相等。从最初的预期，到因现实与预期不符而产生的惊讶，是一个证明的过程，在此过程中需要证明自己预期的正确性，即证实。心理学家发现，人会带着一定的预期去看待陌生的图案，尽管人难以理智地去对这种预期进行解释。当受试者看到以 A、B、A、B、A、B 的简单序列排列时，他很可能就此判断这一序列会一直延续下去，如果相反他就一定会觉得惊讶。人总是会有一种心理暗示，希望事物按照规律一直延续下去，除非有迹象表明它们要变化。人会在心理上寻求预期与现实的差距，会试图证实预期与现实相匹配的吻合度。

最后，贡布里希提出一种"预期—惊讶—证实"的音乐接受模式。我们在听音乐时会有这样的体验：当音列顺序随着人的预期持续下去时，从一定程度上来说就不会引起人们的持续关注，但当演奏者在演奏过程中出现了失误，只要是对旋律有感悟力的人，无论此时演奏是否会因为失误而间断，失误产生的不和谐都会与观赏者的预期相冲突，这时就会引起观赏者的高度警觉与惊讶。当然，在一定条件下，间断也可以通过观赏者的想象来填补，由于乐器音域的局限，有时观赏者不得不在想象中填补演奏家无法演奏的低音的延续，通常观赏者会将自己对乐曲的期待经过大脑加工进行想象证实。预期、惊讶、证实之间的相互作用成为音乐接受中的普遍规则。人们好像已经对某些简单的重复有所预期，譬如圣歌的重复、速度快慢的重复，以及音量或复合形式的重复等。唐纳德·托维［Donald Tovey］就曾对中世纪复调音乐的发展有过简明的描述："让我们想象一组各自独立而又同时进行的旋律，它们有秩序地组成一种艺术结构，这种艺术结构不仅基于旋律的多样性，而且基于宁静乐句之间的层次安排。在这种层次安排中，嘹亮乐句的运用把不和谐音处理成了有趣而优美的音，从而使人感到各声部的旋律都在向另一个和谐宁静的乐句进行。"[13] 音阶的限制使得"预期—惊讶—证实"接受模式更具吸引力，并且在西方音乐的发展过程中逐步完善。很多人试图用预先匹配的方法或者断定运动的方法分析各种音乐风格，利用统计数字得出人们在多大程度上可以根据风格来推测下一步乐曲的发展趋势。当人们将乐谱上的音以"八小节"为单位进行节奏分解时，人们可以非常保险地预期出那首乐曲的"终止"。在这一点上，那些"味同嚼蜡"的作品反而比那些"引人入胜"的作品更容易预见。正如托维曾经指出的，当音乐家面对一部音乐作品时，他必须得先演奏几小节，因为如果这首音乐作品的作者是著名的作曲家，也许他提出的方案将会是超乎一般人想象并且与作品结构完美融合的。当然，在预期过后，人们又必须在对于延续的要求和由于非延续所造成的惊讶之间

13　唐纳德·托维在《大英百科全书》第十三版"和声学"这一条目中对 16 世纪复调音乐的进一步发展做的简明描述。

建立很好的协调关系，从而证实对一部音乐作品的感知。

参考文献

1.〔美〕苏珊·朗格，情感与形式〔M〕，中国社会科学出版社，1986。

2.〔英〕贡布里希，秩序感——装饰艺术的心理学研究〔M〕，杨思梁等译，广西美术出版社，2015。

3.〔苏联〕莫·卡冈，艺术形态学〔M〕，三联书店出版社，1986。

4.〔日〕野村良雄，音乐美学〔M〕，金文达译，人民音乐出版社，1992。

一个人文主义学者的教育观

——读贡布里希论著札记*

—

杨小京

［中国美术学院］

1980 年代，贡布里希的名著《理想与偶像》中译本出版，书中有个屡次出现的术语："学术工业"［academic industry］,[1]当时似未引起中国学术界的关注。但是进入新世纪后，我们这一代人则感同身受。因此，了解一下贡氏对于"学术工业"的批评，进而去思考贡氏的教育思想，尽管他在这方面的论文不多［见附录］，却或许会让我们对自己所面临的大学教育有一些新的认识。

一

贡氏笔下的"学术工业"指的是文科或称人文学科中兴起的一种类似制造工业产品的制造学术的方式。这种方式大概在美国最兴盛，英国也不落后。它很可能出自这么一种良好的愿望：通过大量的论文，大量的学术会议，推动学术的发展。

因为，在贡氏执教的盎格鲁-撒克逊的世界里，大学的任命和提升制度采用的是"信其卓越的假说"。为教师设计的职责，除了教学，还会加上"推动学科的发展"，以及对学生智力和精神的关怀。而这种专业能力是靠发表一定数量的论文和参加学术研讨会来体现的，所以它形成了一整套制度来

*　本文的写作，感谢我的老师范景中提供的资料和建议；也感谢 2018 年 11 月在南宁召开的贡布里希学术讨论会上杨思梁先生给我的一些启发。

1　关于学术工业，近年的两篇中文论文是：胡翼青、何瑛：《学术工业：论哥伦比亚学派的传播研究范式》，《中国地质大学学报（社会科学版）》2014 第六期；范洪：《论学术工业时代学术人格的塑造与学术自觉的觉醒》，《中国多媒体与网络教学学报》2018 年 1 月 1 日。

予以考评。显然这种考评也给教师带来了压力，考评一旦形成制度，就会加码，就会加压，正是这种不断增强的压力导致所谓的"学术工业"。

除制度之外，导致"学术工业"产生的还有学术本身的原因，其中最重要的一种，就是把自然科学的目标和人文科学的目标混同起来。固然，人文科学与自然科学都需要广博学识和探索积累，但自然科学的最终价值在于新发现、新创造，它不像人文科学重视的是对知识的理解和对经典的阐释。人文科学的学习过程，最初阶段往往是语言的掌握和普通知识的记忆，这在某种程度上实际等同于文化素养，它其实也是真正进入人文学科的基石。在往昔，文化的吸收和传播可以在家里，也可以在旅途中，学什么、吸收什么完全是个人的事。

贡氏斟酌着人文与科学的性质，以一位人文学者的经验强调说："如果我自己有限的经验没有表明，在人文学科中，教与学在很大程度上是个人的事情，不能由官僚主义的标准化所左右，我就不会沉湎于这些个人思索了。无论什么对那些'与职业相关的学习形式'例如技术、科学与工程课程适用，我们身为人文学者的义务也不能由政府机关来限制和估价。"[2]人文的学习是个人的意愿和意志之事，所以中国的哲人才说："昔人求书法，至扴心呕血而不获；求安心法，至裸雪没腰仅乃得之。"[3]

人文学科的学习从根本上是个人的事，原因很简单，如果一个人情愿在一位启发人心的教师指导下学习这门学科，那一定是而且也应该是一段令人充实的经历，"如果人们忽视了这个事实，那就错了。毕竟，生活经常是悲哀的，无论我们的青年将来就业与否，对他们有什么要求，与伟大的艺术、文学、哲学和音乐作品的接触，都是他们力量的源泉，是他们能够获得的终其一生的激励，想要切断这一联系是残酷野蛮的"[4]。

2　　E.H.Gombrich, 'The Embattled Humanities: The Debate about Human Nature' cn, Topics of our Time (London, 1991), pp.25-35. 此处参考《严阵以待的人文学科：大学处于危机之中》，李本正译，未刊稿，谨致谢意。

3　　苏轼：《跋所书清虚堂记》，载《苏轼文集》，中华书局，1986，第五册，第 2187 页。

4　　Ibid., p.31.

对于贡氏来说，学习人文学科，尤其是学习音乐、艺术，几乎就是努力从正统信仰的废墟中拯救崇拜和敬畏的精神，每天和艺术交流等同于日常祈祷。实际上，这是歌德对文化或 Bildung［教化］信仰的传统，换言之，这个传统是以 Bildung 文化的世俗的理想取代宗教的理想。这种传统以歌德为Bildung 理想的典范，但更多的不是以诗人的歌德，而是以乐于接受其他文化的成就、乐于接受一切艺术的自由人物的歌德为典范，贡氏身处这样的Bildung 传统，他甚至对犹太教的《塔木德》的教育进行了含蓄的批评，在那种语境中，他引用了爱泼斯坦的话："在犹太人这个社会环境中，有一千年之久的时间在原处静止不动，不能下决心前进，整个民族都在沉睡，梦到的只是往昔，不想察觉现今。犹太人出埃及，亚伯拉罕［Abraham］的献祭，占领迦南，尼布甲尼撒［Nebuchadnezzar］，法老，仍是谈论的话题，以及人们感到强烈兴趣的人物。人们每天都几次为出埃及而感谢上帝；人们也提醒上帝亚伯拉罕愿意用他的儿子献祭。人们仍然讨论亚扪［Amon］，摩押［Moab］，歌革［Gog］和玛各［Magog］的《圣经》中的民族，尤其是亚玛力［Amalek］因在以色列人从荒漠中艰难跋涉时制造了许多困难而常常遭到诅咒。这个可恶的亚玛力，就在孩童时代多么恨他！他给以色列人制造多少麻烦……在犹太教会堂中，在读《律法书》［Torah］的一节出现亚玛力的名字时，全体公众都热切地呼喊：Jimach schmoi weisichroi!［愿把他的名字和对他的记忆抹掉！］他们没有注意到，这些人，这个亚玛力，和亚扪与摩押一样，早已死去，化为尘埃。他们没有意识到这个事实，新的人和新的宗教已在他们周围崛起。我常去学校［schul］，显然我非常讨厌它。教授给我们的功课十分单调，对我丝毫没有吸引力。年复一年，它所关心的是学习希伯来语和它的文学内容。由于两者都合在一起教，因此无论学习课文还是学习译文，都没有真正的乐趣……师生们的主要兴趣不是集中在叙事和它具有的美上，而是集中在词语的正确翻译和注释者对它们的解释上——这些解释常常非常轻率。进一步的摩西［Moses］书写的是法律的内容，有许多关于在庙宇中献祭的教令，包括了许多段落，甚至成人也难以理解，因此丝毫引不起

儿童的兴趣。《塔木德》的语言，阿拉米语，我已经完全忘记了，尽管我后来学过它。原因一定是，我在学习这种语言时毫无乐趣，犹如鹦鹉学舌。这部法典与一个儿童有什么关系……例如，下面的问题，如果一只母鸡在安息日下了一颗蛋，那么是否允许吃这颗蛋？但对这类问题往往仿佛非常重要一样予以讨论，并需要努力翻译许多经文。"不用说，在爱泼斯坦回忆的教育环境中，"人们对视觉艺术一无所知，"他说，"在我们的世界中，甚至没有人听说过绘画艺术……我几乎没有看过任何图像。当然，在东正教教堂外面有一幅圣像，它在屋顶下，四周围着破毛巾，但是不允许我们看，否则就违反教规。我走过时总是向低处凝视。我有时也好奇地瞥它一眼，但是看不到多少东西。"⁵这样的教育环境下出来的人竟会喜欢上了艺术，他不知经历了多少艰难，克服了多少困难。虽然贡氏也出身犹太家庭，但他强调，他不是在《塔木德》的教育环境，而是在 Bildung 的传统中长大的，用贡氏的定义，"Bildung 不是犹太传统，而是德国人文主义的传统"⁶，他说：

> 在我维也纳的儿童时期，我父亲按惯例几乎每个周日都得带孩子们去博物馆或者郊外著名的维也纳森林。我清楚地记得，父亲对这一例行规定的重视，超过了他对学校要求我们遵守的宗教仪式的重视。他从来不喜欢冠冕堂皇的话，而只是很委婉地暗示，去博物馆和郊外对我们来说应该等同于神圣的礼拜……对大多数维也纳人来说，音乐是最重要的。古典杰作的演奏在精神上和忠诚度上都接近宗教仪式。我长大后一直把伟大音乐视作更高价值的某种启示。⁷

贡布里希的儿子曾回忆说：在父母眼中，音乐就像宗教一样的神圣和重要。他们把布施、塞尔金、托斯卡尼尼、卡萨尔斯的唱片单独另放，满怀敬

5 Jehudo Epstein, *My Way from East to West* (Stuttgart, 1929).

6 E.H. Gombrich, *The Visual Arts in Vienna Circa 1900* (London, 1996), p.22.

7 贡布里希：《敬献集——西方文化传统的解释者》，杨思梁、徐一维译，广西美术出版社，2016，第 90 页。

意地不断谛听。还说，音乐一旦开始，就不可打断，电话听筒搁在一边，凡是进入房间的人，要么安静坐下来欣赏，要么赶紧离开。他们认为把音乐当作背景的气氛，非但是烧琴煮鹤，简直是亵渎神明。因此，他们也拒绝在播放音乐的餐厅里用餐。[8]贡氏曾多次谈到音乐对人心的陶冶和融铸作用，尤其强调了古典音乐对人性文雅的塑造。[9]用他喜欢的歌德的小诗表达就是：

> Du hast getollt zu deiner Zeit mit wilden
>
> Dämonisch genialen jungen Schaaren,
>
> Dann sachte schlossest du von Jahr zu Jahren
>
> Dich näher an die Weisen, göttlich-milden.
>
> (West-östlicher Diwan, Buch des Unmuts)

> [在早期曾经沉湎于狂热的青年，
>
> 对于超凡天才的疯狂（wilden）崇拜之后，
>
> 慢慢的通过求教于非凡而温和（milden）的智者，
>
> 寻求更高的真理。][10]

milden 代表着文雅，感受力的敏锐，富有同情心和理性的智慧。wilden

8　　Richard Gombrich, The Life and Character-But Not the Achievements of my Father Ernst Gombrich, unpublished paper.

9　　J.B. 特拉普 [J.B.Trapp] 在 2002 年 2 月 5 日纪念贡布里希的会上说："贡布里希的艺术素养极为深厚，布施四重奏团 [Busch Quartet] 的演奏会，塞尔金 [Rudolf Serkin]、李赫特 [Sviatoslav Richter] 和布兰德尔 [Alfred Brendel] 演奏的莫扎特是他最喜爱的音乐。他虔诚的母亲是一位受人尊敬的钢琴教授，她曾听过约翰·斯特劳斯的演奏，受业于布鲁克纳 [Bruckner] 和莱谢蒂茨基 [Leschetitzky]，曾和勋伯格同台演出，和马勒是朋友，并和弗洛伊德认识。贡氏对音乐的热爱由于和伊尔莎 [Ilse Heller] 的幸福婚姻而更加深切。音乐是神圣的，令人快超、纯洁无暇并且没有一丝不可告人之处。在暮年晚景时，他说他对音乐的反应总是发自本能，比对美术史更本能。有人在夕阳黄昏时找他办事，正碰上他穿着衬衫，像模像样地演奏大提琴，而他的姐姐狄娅 [Dea] 即福斯代克夫人 [Lady Forsdyke]，一位国际水准的小提琴家正在拉琴，还有伊尔莎演奏钢琴。汉普斯蒂德 [Hampstead] 一所简朴房子里的这家人正陶醉在音乐之中，而在我心中此情此景代表着一种朴实率真的细腻感情。"这令人想起了布兰德尔的话："音乐不仅让我领略了韵律美，还让我认识到无用之事的价值。"

10　　范景中：《附庸风雅和艺术欣赏》，中国美术学院出版社，2009，第 119 页。

则代表着狂热，狂热导致不容异己，导致通过批评我们的错误探索真理的观念的崩溃，也导致人文科学坚持的美好人性被沦为禽兽的危险。贡氏身为人文学者强调艺术的教育价值，因为文明的价值蕴涵在艺术规范当中 [Our civilization, like all civilizations, is also held together by values-social, moral or aesthetic. It is these values which I found embodied in what I call the canons of art]。[11]

"以音乐作为他所谓的"更高价值的某种启示"，或者"终其一生的激励"为例，我们可以提一提格式塔心理学的伟大先驱沃尔夫冈·克勒 [Wolfgang Köhler]。 1930 年代，纳粹统治的头几个月，他在柏林任职，公开抗议大学里的清洗活动。文章发表后，他和他的朋友彻夜等待着要命的敲门声，在那个晚上，他们演奏着室内乐。[12]

二

伟大的艺术体现了人文在现实世界中的价值，然而，它现在却几乎只被看成大学中的一些专业，这些专业要求人们去探索莫扎特或贝多芬，莱奥纳尔多或米开朗琪罗，但丁或《伊利亚特》，要求人们从中得出新发现，并写出像实验室的发现报告那样的论文。为了和这种自然科学式的对待人文科学的态度拉开距离，贡氏甚至站在老派的文人的立场上去辨明人文科学的性质，在老派的学者那里：

> 没有人会以为和学生谈谈莎士比亚、狄更斯、米开朗琪罗或者巴赫是大学教育的目的，这些只是"文人"的事，既不适合研究也不适合探索，我对这种看法，恰恰抱有同感，因为我认为人文学者真正不同于自然科学家的，就是他对到底是了解还是探索，持有不同的价值观。了解

11　　Richard Woodfield (ed.), *The Essential Gombrich*, London, 1996, p.366.

12　　贡布里希：《理想与偶像——价值在历史和艺术中的地位》，范景中、杨思梁译，广西美术出版社，2013，第 121 页。

莎士比亚或者米开朗琪罗比探索他们更重要。探索很可能没有新的收获，但是从了解中却能得到欢乐和充实。万分遗憾的是我们大学的组织方式却不承认这种差别。如果能够明确下来：人文科学不必为了维护声誉而生硬模仿自然科学，那么人文科学家的许多麻烦就会在一夜之间消失殆尽。可以有一种文化科学，但它属于人类学和社会学管辖。文化史家要成为学者，而不是科学家。他要给他的学生和读者指一条通向别人心灵的创造物的道路；探索只是附带的。这并不是说永远没有必要进行探索。我们可以对现时解释莎士比亚或演奏巴赫的方式表示怀疑，并力求达到正确的理解。然而归根到底，文化史家这一探索目的在于为文化服务，而不是为学术工业提供原料。[13]

在贡氏看来，人文科学的追求与自然科学不同，它是关于心灵的创造物，无法用具体的数值或者固定的标准进行量化，它最普遍的显性方式是把智慧转换成清晰的文字，表达给更多热爱知识的人。

然而，学术工业制造的成果却是为探索而探索，而且这种探索往往是把简单的事物弄得复杂，浅薄的事物弄得深刻，甚至使我们的耳朵变形，只能听到空洞的大词，似乎：

> Gewöhnlich glaubt der Mensch, wenn er nur Worte hoert,
> Es müsse sich dabei doch auch was denken lassen.

（ Goeth, Faust ）

> ［只要人们坚信，如果听到词语，
> 　肯定就有一些思想附载其中。］

（歌德，《浮士德》）

13　　贡布里希：《理想与偶像》，第 72 页。

　　这种成果由于无须艰苦的思索和扎实的基础，无疑就像绝大多数工业产品一样，面临产能过剩的问题，并且连带有污染环境的危险。事实上，忙碌高产的学术工业不但极少"推动学科发展"，反而常常阻碍学术进步。可矛盾的是，正是这种"学术工业"把创造性的口号呼喊得最为响亮，用时尚的术语来说，创造性乃是"学术工业"的"关键词"。正是为了唤起希望，唤起梦想，防止跌入所谓的创造性的泥淖，贡氏一再提醒人们注意一个人文学者的真正责任，他说：

　　　　我把这种责任界定为恢复、保存和解释人类的文化遗产。今天和过去一样，这些责任只有在那些已经掌握了必备知识的人身上才能找到。而我们大家都知道，就连古典语言的知识也都在以惊人的速度衰退。在这方面，一个甚至更为突出的例子是印度遗物和抄本所遭受的厄运。由于掠夺和忽视，其中许多东西连记录都来不及便消失了。[14]

　　他为文明的遗物由于掠夺、由于被人忽视而遭受的厄运痛心。因为在他看来，人文学者是文明的代言人，而人文学者的工作具体说来，就是考证历史，恢复真相，用陈寅恪先生的话就是"真了解者，必神游冥想，与立说之古人，处于同一境界"。它既可以是发现新的文献，也可以是重新阐发经典。它是从一个维度解释人类文明，保护人类文明，而不是生产无用的文字废料或学术垃圾。人文学者的工作需要极大的隐忍和勤奋，需要默默付出生命和心血。他们以著述为波中金石，欲久不敝，写出生命的结晶，《日知录》云："伊川先生晚年作《易传》成，门人请授，先生曰：更俟学有所进。子不云乎，忘身之老也，不知年数之不足也。俛焉日有孳孳，毙而后已。"而在看重结果、急于速成的世界，它是极考验人心、磨砺意志的学科。弄清了人文学科的真正责任，它的研究就不应该仿效自然科学而歪曲了真正的创造性。

14　　贡布里希：《理想与偶像》，第 127 页。

换言之，人文学者首先是原典的守护者[15]，创造新奇不应是他最关注的东西。对此，贡布里希做了具体的描述：

> 发现一个术语的新解释，或者发现某篇著名原典中被无数注释者疏漏然而却能阐明一种被人遗忘了含义的短语，这确实令人感到兴奋。但是连这些最好的猜想和发现也都必须老老实实地呆在注脚的位置上。评注总是从属于原典的。在这一方面，身为人类遗产解释者的人文学者与在舞台上或音乐厅里解释一段歌词的演员有些共同之处。我们要他做个忠实的传达者，而不是为新奇而新奇的食物筹办员。如果我们无视原作者的意图，满不在乎地处理原典的话，换言之，如果我们对新奇比对真实还要看重的话，那么提出一种新的解释是轻而易举的事。不幸的是，这种荒谬的解释甚至也将在注释中永远存在下去，这就是"学术工业"的结构。任何人都可以在有名望的杂志上发表学术论文，声称他证明了蒙娜·丽莎再现的是化妆的切萨雷·博尔贾［Cesare Borgia］，而且这种提法至少会被其后所有关于这个主题的论文提及。对此心存怀疑的人请想一想马歇尔·杜尚［Marcel Duchamp］就行了，他在蒙娜·丽莎肖像的复制品上画了一撇八字胡，这种小学生的恶作剧在概论课中一直赫赫有名——就连本文也不例外。[16]

15　方东树《书林扬觯》云："窥观孔子作《易传》，亦是今日得一义，明日得一义，积岁月，逐渐有获，今日读之，分明可见。盖虽以至圣之睿，亦必缉熙光明，然后乃有以尽一书之蕴，则圣心只是穷理，无期必欲速成一书之意。故曰：先难后获。"此段写出了守护原典的榜样。至于不创造新奇，则有陈寅恪的绝世雄文为例，《陈垣明季滇黔佛教考序》开篇即引《世说》的文字云："昔晋永嘉之乱，支愍度始欲过江，欲一伧道人为侣。谋曰，用旧义往江东，恐不办得食，便共立'心无义'。既而此道人不成渡，愍度果讲义积年。后此道人寄语愍度云，心无义那可立，治此计，权救饥耳。无为遂负如来也。"其后引出援引之旨："此三岁中，天下之变无穷。先生（陈垣）讲学著书于东北风尘之际，寅恪入城乞食于西南大地之间，南北相望，幸俱未树新意，以负如来。"二陈乃史学泰斗，在艰难中著书救饥，却都以忠实原典为己任。关于"心无义"的命运，《高僧传》五《法汰传》有述："时沙门道恒颇有才力，常执心无义，大行荆土。汰曰：'此是邪说，应须破之。'乃大集名僧，令弟子昙壹难之。日色既暮，明日更集。慧远就席，攻难数番，关责蜂起。恒自觉义途差异，神色微动，麈尾扣案，未即有答。远曰'不疾而速，杼轴何为？'坐者皆笑。心无之义，于是而息。"

16　贡布里希：《理想与偶像》，第128页。

　　忠于原典，忠于文明的传达和解释，这是人文学者们的首要工作，即使有新发现推进学术，或是纠正了前人的疏漏，给经典全新的解释，这些努力也只有汇入到延续和传播古典文明的力量的洪流中，才是人文学科的一个重要进步。当然，我们需要学习和更新学术成果，并尽可能广泛地涉猎其他学科，可是，我们必须知道自己的位置和力量以及局限，任何公式都无法一步到位解开文明的谜题，流于形式的机械化生搬硬套更无法使古典文明重焕光彩。智力时尚既脆弱又令人沮丧，学术工业造成的重压、引发的学术时尚崇拜，尤其有害于年轻的学者，因为他们最容易受到新奇而有威望的行话影响，去盲目甚至狂热地追求所谓"独创性"的学术时尚。对这种情况，贡氏善意地理解道：

　　　　一个学者会对他自己领域的传统作出反应是不可避免的，他可能会迷恋于一部伟大的著作或一位伟大的人物，而且还可能会被自己圈子内争论的问题所吸引。这种智力时尚摆动的本身可能就像我们学生变换发型的时尚一样，没有什么害处，如果我们对这二者都不那么正经八百的话。事实上，也许会有人争辩说，我们对来自外界的争端有一定的敏感性甚至可能是有益的，如果这种敏感性能提醒我们向历史提出丰富的问题的话。[17]

　　如果学术工业的"研究"，是出自对真理的渴望，而不是为晋级升职提供证书，那么这种智力时尚可以称之为良性时尚。遗憾的是，现实截然相反，在这种重压下成长起来的人文学者，习惯于手边既得的"科学范式"，制作论文的程序像检验工业产品，既要符合一套专门的规范，又必须按照专门的流程，所谓的关键词、选题意义、研究方法、创新点、经费来源等，缺一不可，且每一项都不许留白，但是否真的具有学术价值，答案似乎也成为

17　　贡布里希：《理想与偶像》，第 174 页。

学术圈默认的无奈。然而问题不仅仅就此而止，因为这种风气会像病毒一样传染，从老师的言教到学生的复制，辗转蔓延，时间久了，还真以为这就是学术，论文就应该在这样的学术机器内生产。尤其是当今如此生产论文的方式，已被制度化，并通过考核的方式成为硬性的标准，它就不能不更令人担忧。因此，贡氏的善意理解也会转为感事心悲，殷忧虑深，甚至会以讽刺进行针砭。这就是他指出的那些落入了两类范畴的论文：第一类是把为了研究米开朗琪罗而发展起来的方法用于五流货；第二类是用毫无希望的不适当的材料去分析艺术杰作。他把这两类论文和奥地利法律中的两项条款做了对比，那两条规定在下述情况下可以减轻罪行：一条是企图以不适当的手段〔Versuch mit untauglichen Mitteln〕犯罪，如企图以咒语杀人；另一条是企图杀害不适当的对象〔Versuch am untauglichen Objekt〕，如尽力去枪击鬼魂。这样的论文用中国古人的讽刺语，就是"詅痴符"了。[18] 在当今之世，下笔立言，欲明确意思，明辨以哲，纯粹以精，"勿使无德者眩，有德者厌"，已成了凤毛麟角，而我们恰恰是要把它看成作文的标准（如果说作文有标准的话），也是作文的道德。

　　方东树曰："学者著书，要当为日星，不可为浮云。浮云虽能障日星，蔽太清，而须臾变灭，倏归乌有。今日之浮云，非昔日之浮云也，古今相续不绝，要各自为其须臾耳，而日星虽暂为其所蔽，终古不改。奈何世之为浮云者之多也。"[19] 方氏感叹浮云之作，口笔衮衮，有书徒存，犹乃无书，那也是贡氏的感叹。而当今面对日益变本加厉的"学术工业"，浪费了无穷的资源和生命心血，能不锥心刺骨，令人悚然！

<div align="center">三</div>

　　当今学术最苛求的标准大概就是"创造性"了，这里不妨略做讨论。好在有邵宏先生的译作，我们无须费力就能读到克利斯特勒〔Paul Oskar

18　　《颜氏家训·文章》："吾见世人，至无才思，自谓清华，流布丑拙，亦以众矣，江南号为詅痴符。"

19　　方东树：《书林扬觯》，华东师范大学出版社，2015，第13—14页。

Kristeller, 1905—1999] 关于"创造性"的精彩论述[20]。我们得知"创造性"〔creativity〕进入标准的英语词汇，大致在1934年，首次出现于工具书，是1961年问世的《第七版新大学生词典》〔Seventh New Collegiate Dictionary〕，它的定义是：创造的能力。此前《牛津英语词典》〔Oxford English Dictionary〕或第五版《韦伯斯特大学生词典》〔Webster's Collegiate Dictionary〕都未收入此词。相比"创造的"〔creative〕和"创造"〔to create〕这类词，"创造性"的确是一个新词汇。现在，半个多世纪过去了，"创造性"一词已成为我们的日常用语，而且总是和"新奇"密不可分，不过它本身却没有什么新奇之处了。因此，我们有必要先回顾一下它的历史，由于"创造性"是"创造"的派生词，我们先从"创造"开始。

十八世纪以前，创造是只属于上帝的神性力量，拉丁语用 creare 专指神性制造者，以区别 facere〔人类制造者〕。依照《圣经》，神性创造是凭空创造，不依据任何已然存在之物，是专属于上帝的特权。人类艺术家或制造者只能使用已有的有限材料进行制作，无法与神性创造相比。《圣经》的开篇就是：

In the beginning God created the heavens and the earth.

Now the earth was formless and empty, darkness was over the surface of the deep, and the spirit of God was hovering over the waters. And God said, "Let there be light," and there was light.

〔起初神创造天地。地是空虚混沌。渊面黑暗。神的灵运在水面上。神说，要有光，就有了光。〕

上帝说，要有光，于是就有了光。这成了朗吉努斯《论崇高》所引用的

20　　保罗·奥斯卡·克利斯特勒：《文艺复习时期的思想与艺术》，邵宏译，广西美术出版社，2017，第283—295页。

最铿锵有力的名句。[21]但是，经历十八世纪下半叶的转折后，"创造"陡然下降一级，从天上落入地上，它头一次不仅仅用于上帝，还用于人类艺术家。大概有两个原因促成了这种降尊纡贵：一方面是美学或者称之为艺术哲学已然独立为一门学科，使诗歌、音乐、绘画、雕塑、建筑等一切关于美的艺术成为研究对象；另一方面是浪漫主义运动的推进，让艺术家上升到崇高的地位，凌驾于所有人之上。英国诗人华兹华斯［William Wordsworth］《序曲》［Prelude］说他，"仍旧保持着最初的创造性感知力"，因为：

An auxiliar light

Came from my mind which on the setting sun

Bestow'd new splendor......

［另有一种光，

从我心中发出，

把新的光辉洒在落日上……］[22]

十九世纪，这种观念得到广泛接受，它既让人们从传统的规则、限制中彻底解放，也让艺术步入一种不同于以往的全新的无序状态。二十世纪至今，更是有过之而无不及，"创造性"常常意味着要创造某种"新奇"之物，而且不论品质好坏，据说，德国艺术家施威特尔［Kurt Schwitters］说过一句话：我是艺术家，我吐的痰也是艺术。这大概算是一个极端，如此一来，艺术家让它在自己手中再一次贬值，因为它已经被安装在现实的每一个人和每一个领域之中。

翻开文本，或环顾四周，"创造性"绝不陌生，甚至是高频词汇。无论路边的广告，还是日常使用的智能电器，都有可能在醒目的位置标示出有

21 Longinus, On the Sublime, IX.in Hazard Adams (ed.), *Critical Theory since Plato* (London, 1971), pp.77-102.

22 关于这一心灵比喻的讨论见 M.H.Abrams, *The Mirror and the Lamp*, (London, 1971), pp.60-61.

关"创造性"或"创新性"的说明。它在时下最流行最热点，不仅活跃于时尚领域，在学术圈也没有缺席。填写课题申请表或学位申请表之类的学术必备品，除却基本信息之外有一处体量巨大的空格需要认真填充，它的关键词就是"创新性"，它举足轻重，因为表格上的创新性乃是评判优劣的一项必要标准。溯源了它的历史，虽是与我们日益亲近了，可也不免让我们惊呼，"创新性"竟沦落到了这种地步，从上帝之手落进表格上的一个小小空白，成了学术工业巨轮上的一颗小钉。据说，一位填表者经过一夜不眠之后：

And cool daybreak,

Faces

Tired of wishes,

Empty of dreams.

(Carl Sandburg, I am the people, the Mob.)

［在清冷的晨光中，
这些面孔
已经厌倦了希望，
失去了梦想。］

（卡尔·桑德堡，《我是人民，百姓》）

也许，只有在奉献给上帝的音乐当中，创造性还保持着一些原来的味道。1973 年 5 月 12 日，贡氏在柯蒂斯音乐学院［The Curtis Institute of Music］给学生作毕业典礼演说，他讲到了音乐家应视为艺术家的典范，因为他必须精通技术，以便为真正的创造服务。……他能够成为自我牺牲的仆人，成为音乐的仆人。因为他知道存在某种超越个人的东西，某种存在于心灵世界的东西。……音乐不是任何个人的创造，而是人类的创造。［I think that in some respects the musician who acquires mastery in order to make it serve the real creation

and the real expression of a great composer may be considered the model artist. He or she knows that there is something beyond his own person, something that exists in the world of the mind... ... He, too, can be a self-effacing servant of something greater than himself-he is a servant of music.... ... We all know that music is a human creation, but not the creation of any one man however great his genius and mastery.] [23]

在此，也许援引贡氏的毕生好友波普尔的一段话是有益的，波普尔也是在讨论音乐的上下文中论述了创造性，他说：

有些伟大的艺术作品是不具备伟大的独创性的。如果艺术家的意图主要在于使他的作品成为独创性的或"非同寻常的"（除非以一种风趣的方式），那这样的艺术作品几乎不可能是伟大的。真正的艺术家的主要目标是使作品尽善尽美。独创性是一种神赐的恩物，像天真一样，可不是愿意要就会有的，也不是去追求就能获得的。一味追求独创或非同寻常，想表现自己的个性，就必定影响艺术作品的所谓"完整性"[integrity]。在一件艺术杰作中，艺术家并不想把他个人的小小抱负强加于作品，而是利用这些抱负为他的作品服务。这样，他这个人就能通过与其作品的相互作用而有所长进。通过一种反馈，他可能获得成为一位艺术家所需的技艺和其他能力。

我所说的这些话可能指出了给我深刻印象的巴赫和贝多芬的差异所在。巴赫在工作中是忘我的，他是他的作品的仆人。当然，他不能不在其作品上留下他个性的深刻烙印，这是不可避免的。但他与贝多芬不同，后者不时有意识地表现自己甚至他的情绪。为了这个原因，我认为他们表现了对待音乐的两种相反的态度。例如，巴赫在指导他的学生演奏通奏低音时说道："它应当构成美妙的和声，赞美上帝的荣光和心灵允许有的欢娱；像一切音乐一样，它的 finis [终止] 和终极原因决不是别的，只

23　　E.H.Gombrich, Commencement *Address, Curtis Institute of Music*, (Philadelphia, 1973). p.2.

能是上帝的荣光和心灵的娱乐。如果对此掉以轻心，那根本就不会有音乐，只有可憎的吵闹和喧嚷。"

我认为，巴赫想把为了音乐家的更大光荣而制造闹声排除在音乐的终极原因之外。[24]

正是"上帝的荣光"，或换一种哲学的术语，"柏拉图的理念"所要求的谦恭和献身精神才使得伟大的艺术家成为一般人所说的圣徒的接班人，他对待完美理念的态度，在更高的水平上反映了创造性的艺术家对待价值存在的感情。他感到，传统和他的任务所引出的问题向他提出了挑战，仅仅靠自己的个人力量永远也不可能在理念的高度上把形状、声音和意义表达得完美和谐。他觉得不是他的自我，而是他本人之外的某种东西，不妨称之为幸运，或者灵感，或者神助，也就是某种 creation without a creator［无造物者之万物］，帮助他表达他本来无法表达的诗、画或交响乐的奇迹。这就是一位身为人文主义者的艺术史家的关于创造性的观点。

四

贡布里希的青少年时代在维也纳接受中学和大学的人文教育，它们属于德语国家的教育体系。他在论文中曾多次用它和英国的教育制度，尤其是当今的教育现状作对比，言语之间，总是流露出一种怀旧的心情。要了解他的思想，了解他的学术渊源，特别是他在教育和教学上的观念，让我们暂时向后回溯一下历史，看一看二战之前的德语教育世界。

德语国家的大学教育体制，在十九世纪初得到蓬勃的发展，脱离了早先比较局限的存在阶段，摆脱了宫廷和私人的偏爱，摆脱了教会的保护和影响，通过政府法令或专门的基金会谋得了强有力的理想生存条件。尤其是在所谓的第四学院即哲学发展起来之后，达到了更完满的阶段，因为神学、法

24　波普尔：《通过知识获得解放》，中国美术学院出版社，2014，第 220—221 页。

学和医学都为实际目标和实际目的进行研究，而哲学则囊括一切旨在确立真理的学科。由于真理不论是形式还是实体，不论是方法还是知识，都是哲学探索的目标，所以"libetltas philosophandi"["哲学自由"] 的观念一旦确立，随之而来的就是"libertas docendi"[教亦自由，学亦自由] 的观念引入大学。当哥廷根大学开创（1734年，1737年落成），它所确立的教学理念，就是 F. 保尔森［F. Paulsen］（1846—1908）教授所说的："这个学术机构的基石是'libertas docendi'。"正是这一理念广泛散布并又密切联系着德语国家的大学和高等学校，形成了学术的共和国，它在其影响最大的时期里发展成一个特殊的理想，并用一个专门语词 Wissenschaft[25] 来予以表达。

如果我们从莱布尼茨时代起，在德国文献中去追踪 Wissenschaft 观念的渐次演化，那么它大概可以构成这样一部观念史：百科全书观点如何由莱布尼茨代表，温克尔曼如何将这个名词应用于古典研究，莱辛如何教授方法和清晰性，赫德尔如何拓广和加深这个观念，把它推广到各种基本力以及人类文化的既成形态，最终它如何被 F.A. 沃尔夫和 W. 冯·洪堡提高到作为大学教学的标准，用费希特在关于"学者本性"[Nature of the Scholar] 讲演中的话说就是："在学院教师那里，科学不是表现教师自己"，听课的对象"不是作为听者的听者，而是作为科学未来仆人的听者 [In the academic teacher science is to speak, not the teacher himself, he is to speak to, his hearers not as his hearers but as future servants of science]"。这不是放言高论，取快一时，这是向后代表达科学的尊严。这种尊严是对一种伦理理想和一种理智理想的标示，而大学的职责就在于坚持和实现这种理想。具体而言，它对学者的要求，按照英国学者梅尔茨［John Merz, 1840—1922］的总结，主要有三个方面。[26]

首先，纯粹科学的不屈不挠事业是出自纯粹理想的前景，没有什么实

25　Wissenschaft 与英语和法语的科学 [science] 都不同，没有对等词，它的意义要更广；它同等地应用于在 "alma mater"[母校] 屋顶下培育的一切学问；它把神学、法学、医学和哲学全都拿来作"科学的"处理，一起形成普遍的、无所不包的人类知识大厦。

26　此节主要参考约翰·西奥多·梅尔茨：《十九世纪欧洲思想史》，周昌忠译，商务印书馆，2016；谨向译者致以感谢；我也在几处注出原文，以强调其精彩。

用的目的。实际上，他们可能为这样的事实而自豪：学者总是以其热忱和无私献身的勤勉而著称，他们羽翼至道，退语书策，不虚薄争名，走利趋势，他们是为了内心的满足而不是为了外在的成功而工作 [labours for inner satisfaction and not for outer success]。这种无私献身和目的单纯的习惯被人文科学的大师弘扬而能江河万古、日月常新，与天地不敝。从莱辛、赫德尔和康德开始，到施莱尔马赫 [F.Schleiermacher]、赫尔曼 [Jac.Hermann] 和伯克 [Börkh] 终止，领导一支甘愿献身的追随者穿过民族压迫、野蛮和绝望的旷野，进入自由、文化和希望的充满美好前景的地方。这样一种理想是无价之宝，它又在十九世纪上半期作为哲学和古典思想学派的遗产传给了新的学派，例如高斯 [Carl Fr.Gauss]、韦伯 [Wilhelm Weber] 和约翰内斯·弥勒 [Johannes Müller] 代表的学派，这些思想家以同样坚忍无私的精神研究似乎不怎么崇高也不怎么神秘和迷人的自然界问题。

其次，这些学者崇尚透彻性和完整性 [thoroughness and completeness]，很少是孤立思想家。他不会只是一个纯粹的院士，也不会是墨守他自己治学之道的独居天才。他基本上生活在一所大学里，身处他人之中，而他人的工作与他自己的工作发生接触，或者他们从一种不同观点探讨同一个问题。他的目标不可能是只产生一部表明个人之伟大的作品或者具有完美艺术价值的作品；他的工作是一门伟大科学的一个不可分割的组成部分 [His object could not be to produce simply a work of individual greatness or of finished artistic merit; his work was an integral portion of the one great science]。

这门伟大的科学落落在人心目，不可磨灭，美爰斯传。因此这些学者又是教师；他必须把他的思想告诉年轻人，阐明研究的原理和方法，提供综合性的概述；他不是教给学生 "une science faite"［一门现成的科学］，更不是从他人的筐篋中剿袭抄辑，支离穿凿，而是从他人之处汲取独创性才智，鼓励研究时的合作，把共同的工作分配给周围的能人，或者指导胸怀大志的天才一展宏图。

最后，这些学者在某种意义上又是哲学家。不管他对具体的哲学理论可

能多么厌恶，他一般总是处于某个哲学学派的影响之下，他或者坚持这个学派的教导，或者反对它。他或迟或早，或有意或无意地对他自己和他的门生阐明他认为正确的基本原理，为捍卫它们而驳斥他人的攻击，或者修正它们，以待后世。在他们看来，对纯粹真理和知识的追求至少暂时能把人类的大部分从世俗生活的低级区域提升到理想的高空，并能提供一个额外证据，证明这样的信念：我们的真正的家在那里，而不在尘世间〔Once at least has science, the pursuit of pure truth and knowledge, been able to raise a large portion of mankind out of the lower region of earthly existence into an ideal atmosphere, and to furnish an additional proof of the belief that there, and not here below, lies our true home〕。

因此，梅尔茨身为学者，以歆慕的口气说："当我们看到一个民族的大部分最有天赋的成员在摆脱名利的可能诱惑而从事一项纯理想的事业时，这实在是人类历史上的罕见事例。追求真理和为知识而获得知识，作为一项崇高而有价值的职业，在我们这个世纪大部分时间里，已经成为德语国家教授和学生共同的毕生工作。在他们许多人的传记中，我们看到了作为一切人类无私努力之真正特征的那种精神的自我否定和升华。我们潜心研读这些在往往令人沮丧的环境中产生的高尚抱负的载籍，研读这些备尝艰辛而甘之如饴、充满宗教的虔敬而献身于一个理想事业的故事，立刻获得一种印象，就像思考古典时期希腊艺术或早期文艺复兴艺术所产生的那种印象。"[27]

尽管1930年代纳粹对大学的清洗，摧毁了昔日的理想，不过，沐浴过这种理想的学者，仍然抱着一种幻想，觉得真正无私的努力奋斗不可能消亡，并且无论未来的责任可能会怎样，Wissenschaft 已为其描绘出清晰而又不可磨灭的轮廓，是留给他们的最宝贵的遗产。

在这种 Wissenschaft 理想的教育之下，贡布里希至少从中汲取了这样一些思想：

（一）一切关涉人类知识的学术都是研究一个大的主题，而这主题不可

27　梅尔茨：《十九世纪欧洲思想史》，周昌忠译，商务印书馆，1999，第189—190页；文字略有改动。

能轻易划分为许多可以分别加以处理的独立部分；因为，它们的兴趣主要依附于这样的事实：它们探究人类心智在过去和现在的作用原理和表现。因此，这些学术不得不总是把行动和目的的大统一放在首位，以观念的完全性为目标，把一切特殊研究都归依于一般的原理。我们之所以分科分系，完全是为了教学和表述的方便，要时时想到人类知识是一个整体，而不应在它之间设置藩篱。事实上，一切哲学和历史科学都不得不应用这种百科全书式观点。一个学者不管他在特殊和具体的研究上多么出色，其成果的重要与否，都要按照对有关整个主题及其结合的生命和统一的各个问题所能给予的启示来衡量。

（二）发明和应用新的精密方法的技艺，钟爱细节以及向往完整和包罗无遗的知识，以及充分注意方法或原理的价值，尤其是对每一条方法或原理的局限性的意识，也就是批判的思想习惯或态度，这三者的结合，使他们的研究具有了数学思考、古典研究和哲学推理的特征。因为 Wissenschaft 理想本身就同时怀抱着精密的、历史的和哲学的思想路线的最高目标。这种统一性的学术研究，其最大的价值就是研究的完整性和透彻性，它会把一种观念贯彻到更远的别的研究领域，引发出深远的推论。

然而，这种统一的观念也有一种危险性，正像重视博雅教育［Liberal education］的英国学者所批评的，一味相信一个纯粹观念的指导是靠不住的，没有一个国家会像德语大学的"理念之国"那样把这么多时间和精力浪费于追逐幻想上。出身于这种 Wissenschaft 教育中的贡氏也许对这种教育理想的危险有更深刻的认识。他亲身体验了黑格尔主义所谓时代精神和民族精神在德语国家泛滥造成的恶果，他时时提醒人们，要注意善意的研究所产生的不曾设想的后果［unintended consequences］，人们觉得自己在追求智慧，追求知识，却忘记了隐藏的现实会自行其是，会突然崛起反戈一击。贡氏担心人们对此会懵顸不明，曾反复论之，例如，他曾针对流行的观念"科学是必需品，学术是奢侈品"而告诫说："然而不难证明，纳粹神话的一个成分就是从历史比较语言学的净土上滋养出来的。伟大的马克斯·穆勒［Max

Müller〕曾大胆地推测，一切使用所谓印欧语系语言的民族可能均为雅利安人部族的后裔。他不久就推翻了自己的说法，但是祸种已经播下。"[28]

1957年2月，贡布里希接受伦敦大学学院劳伦斯教授的职位，他的就职讲演说了些客套话后，就提出了布洛赫〔Marc Bloch〕之子的一个著名问题：历史有什么用？上述的引文就是他的回答，我们不妨把它看作是贡布里希教育思想的一个重要方面。

五

贡布里希毕业于维也纳大学，那是一所历史悠久的大学，创建于1365年3月12日，是神圣罗马帝国继布拉格大学（1348）之后创设的第二所大学。但进入现代的 Wissenschaft 体系，是1848年。此年，教育大臣图恩〔Thun〕郑重宣布"教亦自由，学亦自由"，并恢复学术委员会领导下的大学自治。他有一句名言说："只有让最杰出的伟人都成为维也纳人，才能使维也纳成为世界第一流的城市。"[29]

贡布里希进入大学时，美术史已分为两个学院：施特尔齐戈夫斯基〔Josef Strzygowski, 1862—1941〕主持的第一研究所，施洛塞尔〔Julius von Schlosser〕主持的第二研究所。第二研究所要求学生花更多精力研究古典考古学，掌握重要的辅助学科，例如拉丁文字和古文书，并始终强调研究性的训练课是一切学术性教学的支柱。那些训练课包括如何观看艺术品，因此在博物馆上课是常事。也时常就美术史的关键问题做报告，报告的主题不限，有时甚至会涉及对理解基督教中古时期极为关键的伊斯兰艺术。[30]

施特尔齐戈夫斯基出生于奥地利西里西亚〔Silesia〕的比亚拉〔Biala,

28　贡布里希：《木马沉思录》，广西美术出版社，2015，第130页。卡尔·波普尔多次谈道，发现人的行为所导致的不受意图决定的后果（或不曾设想的后果、无意的后果）对于社会的意义，促使我们认识到理论性的社会科学的目的，就是去发现造成我们的行为所导致的不受意图决定的后果的那些社会关系。参见波普尔：《通过知识获得解放》，中国美术学院出版社，2014，第157—158页。

29　转引自丁安新：《维也纳大学》，湖南教育出版社，1989，第24页。

30　施洛塞尔：《维也纳美术史新派》，张平译，北京大学出版社，2013，第74—75页。

现归波兰]。他先在维也纳大学，后又转到慕尼黑大学学习美术史，博士论文讨论的是基督施洗的图像学。早在1901年，即出版了《东方还是罗马：关于后古典时代和早期基督教艺术》[Orient oder Rom: Berträge zur Geschichte der spätantiken und früchristlichen Kunst]，书中的观念反驳维克霍夫[Franz Wickhoff, 1853—1909]1895年讨论六世纪的抄本《维也纳创世纪》[Die Vienna Genesis]的著作，而维克霍夫的观点正好也在1901年为李格尔[Alois Riegl, 1858—1905]出版的《罗马晚期的工艺美术》[Spätrömische Kunstindustrie]所继承。1907年，他在新出版的《未来的视觉艺术》[Die bildende Kunst der Gegenwart]中赞扬勃克林[Arnold Böcklin]的绘画，呼唤新的日耳曼艺术英雄，以反对古典和文艺复兴艺术，那时，他的激进的泛日耳曼主义已呼之欲出了。

当1909年维克霍夫去世后，他成为继任者，因与维克霍夫的后辈德沃夏克[Max Dvorák, 1874—1921]不合，他另外建立了一个研究所（名为第一研究所，实际上晚于第二研究所）。1923年又出版《精神科学的危机》[Die Krisis der Geisteswissenschaft]，他从人种学的文化概念出发，提倡全球艺术，强调东南欧大平原上游牧民族艺术的重要性。因为他憎恨所谓的Machtkunst[权力艺术]，所以他要求再度清点全世界的文物，重新构造艺术科学。施特尔齐戈夫斯基1933年退休，贡氏提交论文也是1933年，所以在就读期间，可以听到他的课。贡氏说他的讲堂上有种自负而狂热的气息，有种煽动性，因此自己更喜欢施洛塞尔。

施洛塞尔，这位克罗齐的朋友则恰恰与施特尔齐戈夫斯基相反，尽管他性喜沉思而出语讷讷，平淡得近乎冷漠，可他的学问却渊博得令人生畏。他身为贵族，远离职业圈，撰写艰深的著作，充满了难懂的典故和学术细节，他是为少数埋首学术的人写作。他对当代的艺术和政治很疏远，他是他自己时代的陌生人。施洛塞尔不愿意担任教授，他的讲课也不太成功，但他的言谈身教却有着很高的水平。他能把授业精神和问道心志相和谐，他能把大家结成一个非常密切的团体，在这个团体里同学们每天都以学问和道义相期，

穆然有沂水弦歌之乐。他们讨论问题，商榷是处，不矜己妒名，无彼此之间，不容世俗遮掩回护，更不使转滋疑误于学者。通过这种训练，他们既能约简，得其英华，又能深芜，穷其枝叶。他们能抱有 Live as if you were to die tomorrow, Learn as if you were to live forever［像明天就要死去一样活着，像你将永生一样学习］的严毅，他们中能有那么多人后来成为美术史界的卓拔之士，不能不归功于这种教育。落实到具体的教学，有三种方式的讨论课令贡氏终生难忘。

第一种讨论课是美术史的经典文献，例如讨论瓦萨里的《名人传》［Le Vite］。他让每个学生选择一位在这部著作中列传的艺术家，然后根据史料以及各方面的情况分析瓦萨里的论述。由于他对意大利语的要求甚严，所以他想当然地认为每个学生都能读懂瓦萨里的原著。贡氏在"瓦萨里讨论班"上讲的主题，我们没有在文献中看到。而且，贡氏关于瓦萨里的专题论文也只有《瓦萨里的〈名人传〉和西塞罗的〈布鲁图斯〉》［Vasari's Lives and Cicero's Brutus, 1960］那三页的短篇。尽管如此，他对瓦萨里《名人传》的谙熟却不言而喻。我们翻看他的四卷文艺复兴研究专著，时不时地能与瓦萨里邂逅。即使在《木马沉思录》那种专论艺术理论的文集中，我们也经常会看到瓦萨里的身影，甚至连着三页评述了瓦萨里的艺术得失和《名人传》的主旨。在另一处，贡氏满怀兴致地引用瓦萨里的"佩鲁吉诺的生平"［Life of Perugino］，其中一段佩鲁吉诺的老师讲佛罗伦萨对人的斫削和塑造，贡氏认为是精彩的社会学分析，那段话写道：

在一切艺术方面，尤其是对绘画的精通上，佛罗伦萨胜过其他任何地方，因为在那里人们受到了三件事情的鞭策。第一件是太多人喜欢骂人，因为那儿的气氛有利于天然的思想自由，人们普遍地不满于平庸，他们崇尚美与其他优秀的品质，而不是尊重个人的地位。第二件是，若要在那里生活，就必须勤奋，就要用心思考、判断，干活就要敏捷迅速，最后还要善于赚钱；佛罗伦萨没有广大的农村，没有大宗的出产，因而物

价不可能像土地丰饶的地区那么低廉。第三件的重要性不亚于前面两件，那就是对光荣和名誉的渴望，它在很大程度上是由各行各业的人们的风气造成的，它不允许别人与自己并驾齐驱，更不愿被那些和自己相差无几的人超越，即使他们承认那些人是大师。实际上，这种风气常常使他们只希望自己独秀众侪，以致除非本性仁慈或明智，否则就会变得言词苛刻，忘恩负义。的确，当一人学到了足够的本领，又不想日复一日地像动物那样生活下去，而是想发财，就必须离开那座城市，在外地靠佛罗伦萨的美名兜售自己的作品，就像医生靠佛罗伦萨大学的声望行医一样。因为佛罗伦萨对待自己的艺术家就像时间对待自己的造物一样，既造就又淘汰，一点一点把他们消磨殆尽。[31]

贡氏为这段话拊掌击节，一定是它说出了贡氏赞赏的培养艺术家的环境。维也纳大学虽然不像佛罗伦萨当年那样拼命竞争，但也有些类似之处。否则很难想象它是产生美术史大师最多的地方；也很难想象当年施洛塞尔陪着沃尔夫林经过教室时，会指着正坐在里面学习的学生说：Also hier beginnt das Grauen［威胁始于此地］。贡氏在二十世纪五十年代曾在哈佛大学办过培训班，他显然把施洛塞尔的风神也带到那里。现在大名鼎鼎的阿尔珀斯［S.L.Alpers］就是在他指导下，写出了成名作《瓦萨里〈名人传〉中的艺格敷词和审美态度》［Ekphrasis and Aesthetic Attitudes in Vasari's Lives，1960］。[32]

第二种讨论课是研究问题。通常是施洛塞尔选定一本书布置给某位学生，让这位学生来向大家做读书报告。尽管施洛塞尔抗简孤洁，而且被认为从来不读当代的书，可他却关注学术的最新动向，选题都经过深思熟虑，且要求鹜高。例如，K.阿米拉［K.Amira］研究过一部十四世纪的法典写本《萨克森法鉴》［Sachsenspiegel］[33]，它记载了当时适合于法律仪式的姿势和手势。

31　　转引自贡布里希：《阿佩莱斯的遗产》，广西美术出版社，2018，第 127 页。

32　　刊于《瓦尔堡与考陶尔德研究院院刊》，XXIII，1960。

33　　K.Amira, 'Die Handgebarden in den Bilderhandschriften des Sachsenspiegels'［《萨克森法鉴》插图写本中的手

　　贡氏曾被指定讨论这部写本，这让他一连几个月都沉迷在中世纪法律活动的手势和仪式中。也许没有这次的读书报告，他很可能不会在后来写出《艺术中的仪式化手势和表现》[Ritualized Gesture and Expression in Art, 1966]，在那篇文章中有一处他把《萨克森法鉴》中手触圣物宣誓的手势和根特祭坛画[Ghent Altarpiece]中的圣父祝福的手势一起做了讨论。

　　在这种讨论课上，贡氏还主动接受了施洛塞尔布置的李格尔《风格问题》[Stilfragen]的读书报告。《风格问题》是李格尔第一部伟大的著作，出版于1893年，贡氏要向大家谈一谈，事隔二十多年后该怎样看待这部著作。贡氏认为，《风格问题》的雄心大志是排除一切主观理念的价值观，让艺术史家像科学家一样令人肃然起敬，他不相信图案受制于编织方法和编篮技艺等技术因素，也不相信艺术中重要的因素是手艺技术性。如果风格发生了变化，那一定是意向发生变化的结果。他力图证明：风格的变化绝非偶然，它们表现出艺术意向普遍地重新定向，表现出小至微不足道的棕叶饰、大至宏伟壮观的建筑都有明显体现的那种"造型意志"[Kunstwollen]在重新定向。因此，"退化"的概念在李格尔的理论中没有位置。历史学家的任务不是下判断，而是进行说明。如果我们在贡氏的《秩序感》中读到他专门讨论了"李格尔的风格知觉理论"，那正是植根于这次报告。

　　第三种是观赏和鉴定，它每隔两周在维也纳美术史博物馆举行。施洛塞尔为学生指定的讨论对象大都是博物馆的主管们感到困难的东西。他或者选一件象牙雕刻，或者选一件青铜雕刻来让学生回答："你们认为它是什么？你们从中可以得出什么？"贡氏曾受命研究一件象牙制作的圣饼盒，因为它在图像研究以及别的方面都令人疑惑。后来，贡布里希确定了这件作品不是以前所认为的属于后古典时期的作品，而是卡洛林时期的赝品。由于在那时，参加讨论课的人都被视为同事，所以他的研究报告便被发表在《维也纳艺术史博物馆年鉴》上。这样，他就成了今天所谓的中世纪研究者。后

势], Abh.bayr.Akad.Wiss., 23, 1909, 163-263, and Die Dresdener Bilderhandschriften des Sachsenspiegels [《德累斯顿的插图写本〈萨克森法鉴〉》], Leipzig, 1926.

来，贡氏多次提到这一讨论课给他的教益。他说："在读那些令人目不暇接的关于七世纪和八世纪风格发展的假设时，我深深佩服我的前辈的智谋和学识，他们确信自己知道哪种美术源于亚历山大里亚，哪种源于安提俄克［Antioch］，哪种源于拜占庭，哪种又源于罗马或阿美尼亚［Armennia］。但是，我对他们的判别标准深为担忧。……我选拉斐尔的高足罗马诺［Giulio Romano］作为研究课题时又遇到了同样的困难。没有哪一件史料告诉过我们，罗马诺十多岁时在拉斐尔繁忙的工作室里干了些什么，然而著名的专家们却照样一个劲地宣称，拉斐尔作品中的哪一组人物确确实实是由罗马诺画的，哪些又是由其他叫得上名字的助手画的。我至今也未能克服这两次信心危机。我想我没本事做这种猜测作品来源和作品归属的游戏，而且我也缺乏兴趣来靠自信去填补这种活动的证据。可是我的探索并未因此而止。研究把我带进了曼图亚那些保存完好的案卷之中，尽管我没有多少惊人的发现，但我学到了很重要的一点：过去的世界并非由抽象概念居住，而是由男子和女子居住……从那时起，我一直对抽象概念的集体主义存有戒心。"[34]

我们说这三种课是高水平的讨论课，他对贡氏的学术发展打下了基础，正如他所说的是吸收了维也纳 Alma Mater［母校］的乳汁，这就是 Wissenschaft 的乳汁。除了上述的讨论课，也许更重要的是贡氏强调的 Lehr und Lernfreiheit［教亦自由，学亦自由］：

学生不仅听本专业的课，而且听他感兴趣的任何课。如果你想听关于公元175—600年间的后拉丁语，你就去听那种课，你想听历史就去上历史课。总之，你可以随便听课。学生常常去挑选课。我和同伴们也常常如此。没有预订的教学大纲，学生只要在学期结束时选一个论文题目，把论文写好交给老师即可。由于没有本科生和研究生之分，所以，你写完博士论文，课程就算读完了。博士论文通常是在第五学年做，它被看

34　范景中编选《艺术与人文科学：贡布里希文选》，浙江摄影出版社, 1989, 第4—5页。

得很重，可是学生只要花一年多一点就可以完成。[35]

　　1933年，贡氏步入最重要的毕业环节 Rigorosum［博士学位口试］，这也是他五年的学习里参加的唯一一次正式考试，他称之为"令人误解的 Rigorosum 口试"。原因则是当今学术考核绝不可能发生也从不敢想象的。博士口试当天，教室里只有贡布里希和施洛塞尔，本应由贡布里希详细解析老师准备的几帧图片，并阐述研究观点，但事实上，这次考试在施洛塞尔的一句话中结束了："我实际上应当考你一个小时，不过毕竟我了解你。"施洛塞尔平静漠然的背后是亦师亦友的人文情怀。与最终毕业考核的一个小时相比，平时的学术日常才是作为导师的施洛塞尔最耗费精力的工作。贡布里希确信，免试并不来自他异于常人的优秀，而是因为施洛塞尔至少聆听过五篇他的不同题目的研究报告，阅读并接受了他冗长的博士论文。他太了解贡布里希了。这段经历，深刻影响了贡布里希对于人文学科考试和学位的看法：

　　　　从职权上说，仿佛授予学位或资格认证一直是大学的主要职能。对这种认证的需要在某些领域十分明显，例如医学、法律，可能还有神学。但对人文学科，在我看来，这种职能是次要的。

　　　　我们不要忘记，我们继承的考试与学位结构既非天赐又非普适。它甚至想自诩有悠久的历史都不能，只是在上世纪中叶之后它才普及到整个制度。我读到1888年，英格兰的几百名教授、教师和其他参与者共同签署了一份抗议书，反对为考试而牺牲教育。我想，如果我退回到那时，也会一道签名的。我的理由基于这样的信念：考试制度一定会反过来影响教学大纲，一定会把学科分成整齐的可考试的一段段特定时期和固定的课文。我们无论在其中一类题目中把学生训练得多么出色，还是太容易在这个过程中忘记我们可以如此规定的题目多么有限。我怀疑，你无须

35　　曹意强、洪再新编《图像与观念：范景中学术论文选》，岭南美术出版社，1992，第77页。

观看过中国画甚至希腊神庙，就可以获得艺术史的"优等"。[36]

贡布里希对人文学科考试制度不看好，甚至持反对意见，他心中也自然想到了如何才能促进人文学科的健康发展。他的设想简洁干脆：取消第一学位和第二学位间的、本科生与研究生间的界线，以技能学习［learning of skills］与技能使用［using of skills］来区分学科和学位。他甚至设计了具体的教学方案：最初的一年或几年用来学得必备技能，为接下来的学习和将来促进学科的进步做准备。技能学习最重要的就是学习语言，包括精通母语，精通外语，还要精通古典语言。在西方，特指拉丁语。对应到我们中国，则是文言。贡氏对语言的重视与强调贯穿了他一生的学术。实际上，那也正是人文学科的根源。[37]

贡氏很少谈创造性，但是在谈论语言时，他却强调了创造性，提出了前面的"没有创造者的创造"［creation without a creator］的观点，这是一个值得专门撰文讨论的问题。回到人文教育上，回到心灵的需要上，他写了这样的话：

在心灵的需求中，拥有语言是首要的需求。语言不仅仅是交流的工具，不仅仅是一套依附于人或者存在于环境中的事物的标签，语言必须具有创造性才能行使各种至关重要的功能。人的外在世界和内在世界并非由若干等待命名和描述的实体组成。潜在经验的种类是无限的，而语言的本质决定了它所包含的词和字永远是有限的。假如心灵不能创造出新的类别，不能把我们这个谜一般的世界打包分割，并随意而方便地贴

36 E.H. Gombrich, *Topics of our Time*, pp.30-31.

37 "很久以来拉丁语一直是学术共和国［Republic of Letters］的传播媒介，不懂那种语言，就确实很难解释和理解其他时期和其他文化的作品，依我之见，这种解释和理解其他时期和其他文化，必须永远是人文学科的目的之一。……语言是任何一种文化的最重要的宝库。在学得它们的语汇的过程中，我们也被迫思考它们的思维方式，它们的主要观念和它们与我们自己的思考习惯的距离。它们使我们立体地看待我们自己的语言。"同上，第 32 页。

上多少具有恒常性的标签，语言很快就会资源穷尽。传统的术语把比较
恒常性的标签称为"共相"［universals］，把比较游移的标签称为"比喻"
［metaphors］。由于自然和艺术是比喻的最丰富的源泉，所以它们满足了
心灵的需求……有无数的比喻可以证明，心灵有能力自觉或不自觉地把
经验世界与具有普遍意义的自然现象相连接，并以这种方式对它进行表
达，赋予它秩序。[38]

我们前面提到人文学科关心的是心灵的创造物，通过语言，通过艺术，
贡氏用艺术史论述了"人类无知心灵的长进"。

二十世纪三十年代，Wissenschaft 理想的 Lehr und Lernfreiheit 的高等教
育原则遭到恶意的摧残，1936 年 1 月，贡氏进入瓦尔堡研究院，这个学院的
信念是：我们文明的生命自始至终受着各种非理性的狂热力量和根深蒂固的
恐惧力量的威胁，借助理性的探索和科学的公正来牵制这些力量，是学者的
责任。[39] 为了逃避纳粹的迫害，研究院从汉堡搬到了伦敦。刚到英国时，艺
术史在那里是一个被忽视的课程，因此研究院选择了艺术史课题。而当艺
术史在英国大学普遍开课的时候，研究院又强调了科学史和哲学史，然后又
转向英国人文主义的研究。总之，它一直探索文明史中被忽略的问题，即那
些未列入大学的常规课程中的问题[40]，研究院以此方式促进人文科学的研究。
显然它也在某种意义上把 Wissenschaft 的精神带到英国。然而，遗憾的是这
都抵挡不住人文学科的衰落。也许，贡氏的教育思想中根深蒂固的恐惧就是：

如果我们的文明得以继续，人文科学与科学的生命就比我们大家都更

38　　贡布里希：《敬献集》，第 79—80 页。

39　　参见波普尔："狂热总是邪恶的，以任何形式反对它是我们的职责——甚至当它的目标被人们狂热地追
求而其本身又在伦理上无可非议时也如此，当它的目标与我们自己的个人目标相巧合时更是如此。狂热的危
险，和我们在一切情况下都要反对它的职责，这两点是我们可以从历史中汲取的两个最重要的教训。"（《通过
知识获得解放》，第 141 页）这使我们想到歌德的小诗，wilden 和 milden 与人性的关联。

40　　参见贡布里希：《艺术与科学》，浙江摄影出版社，1998，第 390—391 页。

长久。但把这看作理所当然是愚蠢的。人们已经知道，文明是会消亡的。[41]

附 录

1. 'Art in Education: 8.Some Trends and Experiments Abroad', *The Listener,* 22, 21 September, pp.564-565. 1939.

2. The Tradition of General Knowledge, Oration delivered at the London School of Economics, privately circulated, 23.pp.1962.

3. 'Research in the Humanities: Ideals and Idols' Daedalus, *Spring: The Search for Knowledge.* pp.1-10, 1973.

4. Nature and Art as Needs of Mind. The Fourth Leverhulme Memorial Lecture, delivered 23 Februry 1981 in the University of Liverpool, 24pp. 1981.

5. 'Focus on the Arts and Humanities', Bicentennial Address, 15 May 1981, Bulletin: *The American Academy of Arts and Sciences,* 35, 4, January, pp.5-24, 1982.

6. 'The Embattled Humanities', Address to the North of England Educational Conference, 3 Jauary 1985, Universities Quarterly, 39, 3: Culture, Education and Sciety, pp.193-205, 1985.

关于上述论文重新印行的更详细的情况，请参见 J.B.Trapp(ed.), *E.H.Gombrich: A Bibliography,* London, 2000.

41　　E.H. Gombrich, 'The Embattled Humanities: The Universities in Crisis', in *Topics of our Time* (London, 1991), pp.31-32.

彼特拉克《登旺图山》与早期风景画问题 [1]

—

于润生

［中央美术学院］

　　1336年夏天，诗人彼特拉克［Francesco Petrarca, 1304—1374］攀登了位于今天法国南部的旺图山［M. Ventoux］，并写信寄给自己的忏悔神父、圣奥古斯丁会僧侣、博尔戈圣塞波尔克罗的迪奥尼吉［Dionigi di Borgo San Sepolcro, 1300—1342］，在信中他详细记录了整个登山的过程。这次登山成为中世纪有文献记载的屈指可数的登山事件之一，它被布克哈特等学者解释为意大利文艺复兴发现自然审美价值的标志。[2]时至今日，人们一方面认同布克哈特有关西方风景艺术产生于14世纪这一论断，[3]另一方面又接受贡布里希所主张的风景画概念是16世纪意大利文艺复兴时期古典品评体系和分类方式与当时艺术实践重新匹配的结果。[4]这两种观念对风景画产生的解释不仅存在巨大的时间差异，而且不利于我们认识14世纪早期风景图像的艺术史意义。本文尝试从世界观转型的角度重新审视文学与绘画的互动对早期风景画形成所产生的作用。

1　　本文是 2018 年广西"贡布里希研究论坛暨文献展"的发言，其删除部分引文后的修订版本以《论彼特拉克登山》为题发表于《文艺研究》2019 年第 2 期。

2　　布克哈特：《意大利文艺复兴时期的文化》，何新译，马香雪校，商务印书馆，1979，第 292 页。Milena Minkova, *Florilegium recentioris Latinitatis* (Leuven: Leuven University Press, 2018), pp. 6-8. Petrarca, *Rerum familiarium libri I—VIII*, trans. Aldo S. Bernardo (New York: State University of New York Press, 1975), pp. 172-180. 如不特别注明，本文对这封信的引用都出自此英译本。关于彼特拉克书信的研究可参见王倩：《以通信对象为核心考察彼特拉克的交游圈——文艺复兴时期知识精英社会关系网络架构分析》，《历史教学》2011 年第 10 期，第 50—58 页。

3　　如肯尼思·克拉克称彼特拉克是第一个为自己而登山并欣赏风景的人。而米切尔则继续沿用布克哈特的逻辑将彼特拉克与"风景的兴起"联系起来。Kenneth Clark, *Landscape Into Art* (London: John Murray, 1952), pp. 6-7. 米切尔编《风景与权力》，杨丽、万信琼译，译林出版社，2014，第 12 页。

4　　贡布里希：《文艺复兴时期的艺术理论和风景画的兴起》，载《艺术与人文科学：贡布里希文选》，范景中编选，浙江摄影出版社，1989，第 139—140 页。

一、微观宏大：两种风景视角

对于布克哈特而言，至关重要的是彼特拉克在自然景色中获得的审美感受。肯尼思·克拉克［Kenneth Clark, 1903—1983］认为彼特拉克对待自然的心态不同于但丁等中世纪诗人"对森林和群山的恐惧"，但是他也指出了在这位"为登山而登山的第一人"内心，"整个自然依然是令人困扰、浩瀚和可怕的"。[5]克拉克对布克哈特的论断进行了局部修正，即在彼特拉克心中，自然的地位正在慢慢发生变化，中世纪晚期的神学自然观逐渐向审美自然观转变，并由此产生了现代的风景观念。对这样的修正我们可以继续追问，在他的身上是否能找到一位"自然美的感受者"呢？诚如布克哈特所言，彼特拉克在长诗《阿非利加》中描写景物，显示他对自然的敏感，此外在他的《歌集》中也有不少作品借景抒情，表达向往积极生活的真实情感。[6]但是他在旺图山顶看到了壮阔美丽的景色之后，并未如布氏所说，沉浸在自然审美之中，而是反省自己的信仰，返回沉思的生活。在很多情况下，风景的审美经验与超验价值并不截然对立，象征与美感常常结合在一起。那么包括绘画在内的近代风景传统又从何而来，它跟彼特拉克之间的关系如何呢？

在此，对文学和绘画类型的考察可能为已有的思考提供一定的补充。在中世纪晚期的文学和绘画传统中分析《登旺图山》的风景描绘，有助于厘清彼特拉克诗歌中的景物描写对风景画历史的影响。因此我们要回答以下几个问题：彼特拉克在描写景物时可能参照的文学模式是什么，他可能看到或想到的图像有哪些，这些文字和图像是否与后来我们称之为风景画的传统接续起来？

库尔提乌斯指出，整个中世纪拉丁诗歌中的风景描写传统并不少见，古典作家的风景描写为中世纪文学提供了源源不断的资源，形成理想风景的传

5　　Kenneth Clark, *Landscape Into Art*, pp. 7-8.

6　　布克哈特：《意大利文艺复兴时期的文化》，第 295 页。

统。[7]在修辞学的传统中，理想风景的景物精致，长着各种林木，花草盛开，鸟兽蕃息，如同传说中的乐土［locus amoenus］。库尔提乌斯所谓文学中的理想风景与克拉克所说绘画中的象征风景十分接近。彼特拉克在《歌集》中大量田园牧歌式的景物描绘似乎就来自这样的传统。他笔下的草地、树林、河水、阳光、彩云、曙光、动物、鸟鸣、风声、水声、春光、夜色仿佛在描述一幅美丽的"千朵繁花"［millefleurs］主题挂毯，抑或是一幅手抄本插图。[8]

　　但是与文学相比，在绘画领域中早于14世纪的风景描绘却很少见。在彼特拉克的藏书中有一件《维吉尔寓言》抄本。 1340年锡耶纳画家西莫内·马丁尼［Simone Martini，约1284—1344］为这个抄本绘制了首页插图，表现的正是乐土中的诗人形象。［图1］马丁尼善于绘制肖像，曾为彼特拉克及其情人劳拉分别绘制了肖像，并将二人的形象绘制到圣马利亚·诺威拉教堂议事厅中。[9]而彼特拉克在《歌集》中也对画家进行了颂扬。[10]马丁尼曾到访阿维尼翁，他的弟子马泰奥·焦瓦内蒂［Matteo Giovannetti，约1322—1368］也是彼特拉克在阿维尼翁宫廷中的好友。焦瓦内蒂主导并参与完成了阿维尼翁教皇宫内大量壁画的绘制工作。[11]克拉克指出，这处壁画的创作与彼特拉克有极为密切的关系。[12]其中绘制于1343年前后的"雄鹿室"壁画装饰被克拉克看作是"象征风景"［landscape of symbols］的第一个完整例子，其母题与中世纪晚期挂毯等工艺传统相关。雄鹿室内所呈现的场景是森林背景中的捕鱼、捕鸟、狩猎等母题，各类不同的花草树木布满了整个画面。这

7　库尔提乌斯：《欧洲文学与拉丁中世纪》，林振华译，浙江大学出版社，2017，第239—253页。

8　彼特拉克：《歌集》，李国庆、王行人译，花城出版社，2001，第10、66、125、126、127、129、142、166、176、190、192、194、219、237、239、279、288、310 首等诗篇。

9　此处壁画今天被认为是画家安德烈亚·博纳尤托［Andrea di Bonaiuto da Firenze，约1343—1379］绘制于1365—1367 年间的。也许瓦萨里将西莫内·马丁尼和博纳尤托混淆了。瓦萨里：《意大利艺苑名人传：中世纪的反叛》，湖北美术出版社，长江文艺出版社，2003，第137—138、149 –151、155、165—167 页。

10　彼特拉克：《歌集》，第77、78 首。

11　D. Vingtain, Monument de l'histoire construire, reconstruire, le Palaisdes Papes XIVe-XXe siècle (Avignon: RMG-Palais des papes, 2002), p. 47.

12　Kenneth Clark, Landscape Into Art, p. 8.

处风景的确有许多优美悦目、描绘自然的内容，但也充满了画家的臆想和对政治权利、宗教观念的表达。将古典观念中的"乐土"与哥特观念中的"微观宇宙"结合在了风景中。[13]这既反映了阿维尼翁宫廷中彼特拉克等人的人文主义趣味，又满足了教皇表达宗教和世俗权威的要求。或者说无论彼特拉克还是教皇都同时受到古典观念和中世纪的基督教观念的影响。壁画则反映了这种复杂性。即便不能证明雄鹿室壁画是在彼特拉克田园诗直接影响下创作的，至少也可以认为二者同处于一种风景描绘的传统中。

然而将《登旺图山》一文放在《维吉尔寓言》抄本首页插图和"雄鹿室"壁画所形成的共同语境之中来看，会发现后两者所描写的内容和视角更接近彼特拉克对登山路中所见景物的微观描绘，而他对旺图山顶所见之景进行的宏大视角描写显得与众不同。这不禁让人追问：《登旺图山》文中的宏大描绘是从何而来，它是否有文学和图像的先例，它与类似视角的风景画存在何种关系？

库尔提乌斯也曾指出，在理想风景之中另有一类史诗风景试图"向读者传达地形学或地理学信息"，然而他并未将史诗风景与精致的乐土风景进行区分。[14]那么宏大视角的风景描绘是如何进入文学和绘画的？

对于彼特拉克来说，同时代另一位诗人——但丁［Dante Alighieri, 1265—1321］的写作是他无法回避的。但丁是彼特拉克父亲的朋友，大约从1314年开始定居在拉文纳，他的《神曲》完成于1320年。而彼特拉克1320年之后在离拉文纳不远的博洛尼亚大学学习。但丁在《炼狱篇》中有两段极为精彩的登山描写，描绘攀登炼狱山经过净化进入天堂的过程。一段是刚开始登山时所经历的艰难险阻；另一段是登上山顶所见神圣美丽的树林、溪水以及其间的花草和仙女。这些文字显然是文学传统中理想风景—乐土主题的

13　　林航：《风景入艺——14世纪阿维尼翁教皇宫雄鹿室壁画风景主题表现》，《北方美术》2017年第10期，第79—80页。

14　　库尔提乌斯：《欧洲文学与拉丁中世纪》，第263页。

演绎。[15]在这类景物的描绘上，但丁和稍晚的彼特拉克一样延续了传统模式，以描绘乐土美景烘托理想美人。

此外，但丁还描写了诗人在维吉尔的带领之下攀登炼狱山，经过净化进入天堂的过程。在但丁的笔下，登山的过程极为艰苦："……篱笆上的洞，甚至那洞 \ 也大于我的导师从中攀登的那个裂罅……两边的岩壁把我们紧紧夹住，\ 底下的地面也要我们手足并用……非我目力所能及"；攀登这漫长的山路过程令人"身体疲乏极了"。[16]但丁在诗中借用维吉尔之口对这个过程进行了解释："在下面开始的地方总有些艰辛，\ 可是愈往上爬则愈不感到疲倦。"[17]这段文字还借用了圣经中"窄门"[18]的比喻，说明通往天国的正确道路是艰难的。在登上高处时，但丁描述了更加辽阔的视野，他对天空中的太阳、黄道、星座、地球、赤道以及世界上的名山大川进行了全景式的描绘。但丁的文字可以被看作是中世纪以登山譬喻灵魂升华过程的文学范例。这一范例不仅影响到相关主题的文学和艺术创作，而且也塑造了同时代人对登山活动的思考方式。

彼特拉克在写作时则效仿了但丁。他在信中也用"窄门"的比喻来谈登山的感受："我们所谓至福生活须在高处寻求，通往那里的路非常狭窄。"［equidem vita, quam beatam dicimus, celso loco sita est; arcta, ut aiunt, ad illam ducit via］[19]登山途中的艰险对他的肉身和精神产生了巨大的作用，他意识到无论是超越古人还是征服高山都不过是虚荣，只有属灵的生活才值得追求。他在信中坦承："今天在攀登这座山峰途中所不断经历的，也常常在追求至福生活的旅途中发生在你和许多其他人身上。但是人们很难察觉这一点，因为肉身的运动是明显的、外在的，而灵魂的运动则是无形的、隐秘的。"如

15　但丁：《神曲》，朱维基译，上海译文出版社，1990，第 445—452 页。

16　但丁：《神曲》，第 268—269 页。

17　但丁：《神曲》，第 271 页。

18　"引到永生，那门是窄的，路是小的，找着的人也少。"(太 7:14)"耶稣对众人说：'你们要努力进窄门。我告诉你们：将来有许多人想要进去，却是不能。'"(路 13:24)

19　Cf Minkova, Florilegium recentioris Latinitatis, p. 8.

图 1

果不在精神信仰生活中追求最高的目标，就必然步入歧途。这种思考直接影响了诗人在山顶欣赏景色的实际感受和对景物的描绘。彼特拉克登顶后对所见景象的描绘也是全景式的：远处阿尔卑斯山的雪峰、近处里昂和马赛周边的景物、地中海海岸以及目光之外的比利牛斯山都在他的笔下一一列举。这一段登山文字与但丁的视角极为类同。在不算太长的篇幅中，他记载了景色的每种特点在心中唤起的联想：脚下的云霞让他想到对阿托斯山和奥林波斯山的描写，远处阿尔卑斯雪山则让他想到罗马的历史和故乡。直到日落时分他才再次将视线投向目光所及的四周，远眺里昂附近的群山、马赛与艾格莫尔特的海湾以及眼前的罗讷河。在彼特拉克的笔下，山谷、低处与尘世生活和罪愆联系在一起，而山顶、高处则指向乐园和美好德行。可以说在这一点上，他和但丁是相似的，也在对登山进行基督教式的道德阐释。即使彼特拉克未曾真正登上旺图山，也完全有能力依照文学范式写出一篇类似的文字。

但是我们依然认为彼特拉克登山不是纯粹修辞和文学虚构的产物，因为他和但丁之间有明显的不同。但丁在诗中使用了大量天文学和几何学术语，描绘了一幅理想化的星图—地图式风景，而彼特拉克在信中描绘的景物更加视觉化，更贴近人的经验。除那些显著的地标外，他还记录了一些更容易落入登山者眼睛的景色，如脚下的云霞、落日、山峰的阴影、归途中的月光。此番描述应非沉醉于彼岸世界的中世纪文学作者所能为之。

如果将视野扩展到《诗集》，就会发现类似的宏大场景还很多。如第9首描写太阳、金牛座等天象，第28、128首对意大利、西班牙、日耳曼等国度进行宏观的描绘，第148首列举十多条大河之名。这些视角都从微观提升到宏观，对相当广阔的时空间跨度进行描写。彼特拉克在描述旺图山顶所见时使用的宇宙论色彩的宏观视角在文学上可以向前追溯到但丁的《神曲》，甚至经由一系列新柏拉图主义文本上溯到伪狄奥尼修斯《天阶体系》乃至更早的创世论或宇宙论文本。[20]这类全景描绘的图像先例从何而来，除手抄本插图外，是否能在同时期大型绘画作品中找到证据？

二、地图与宏大风景的转向

彼特拉克在1367、1368年间的一封信中提到，满足自己的游历之好的方式并不是实现一次真实的长途舟车之旅，而是"依靠书籍和想象，在小小的地图上"神游。[21]由此可见，彼特拉克不仅收藏地图，而且是一个名副其实的地图爱好者。阿尔贝蒂认为他是第一张现代意大利地图的绘制者。[22]他在旺图山顶的全景描绘是否结合了欣赏地图时的经验，他所看到的地图又是什么样子的？

李军指出，1154年阿尔-伊德里斯绘制的《纳速剌丁·吐西地图》[图

20　库尔提乌斯：《欧洲文学与拉丁中世纪》，第135—141、508页。

21　David Woodward Ed., Cartography in the European Renaissance, from *The History of Cartography*, Vol. III (Chicago and London: Chicago University Press, 2007), p. 450.

22　David Woodward Ed., *Cartography in the European Renaissance*, p. 450.

图 2

图 3

2] 显示出中世纪 T-O 类型制图学传统，这种类型的图像可以让我们一窥托勒密《地理学》的图像模型。该地图目前存世的摹本中最早有制作于1325年的。而第一次对已知的整个世界进行描绘的则是制作于1375年的《加泰罗尼亚地图》[图3]。[23] 这些14世纪的地图例子勾勒出彼特拉克所观看的地图的基本样式。

无独有偶，在马丁尼故乡锡耶纳的公共宫中，有一曾被叫作"世界地图厅"（今名"大议会厅"）的房间。此房间因曾经保存有安布罗乔·洛伦采蒂 [Ambrogio Lorenzetti，约1290—1348] 绘制的大幅世界地图（约1345年，今已不存）而得名。此处今天还能看到挂地图用的钉子孔和模糊的圆形痕迹 [图4]，就在该墙面上方保留有一幅曾归入西莫内·马丁尼名下的画作《圭多里乔围攻蒙特马西》[Guidoriccio da Fogliano at the siege of Montemassi，图5]。这件题为1328年的作品描绘了山峰和多座城堡要塞，场面宏大，画中人像高大，有人将此画看作西方早期风景和肖像画的案例之一。[24] 就在世界地图厅隔壁的"九人厅"中，我们还可以看到1338年前后由洛伦采蒂绘制的《好政府与坏政府的寓言》。总的来看，这几件存世壁画和已经丢失的世界地图之间存在功能上的相关性。壁画描述了锡耶纳征服周边城市和要塞，以显示城市的权势和军事力量，他们都采用宏大的全景视角进行描绘。手抄本插图、地图和壁画中的宏观视角融汇成一个互相关联的图像传统，这些图像在14世纪中叶前后突然在锡耶纳、比萨等地区大量出现。

根据瓦萨里的记载，西莫内曾随他的老师鲍纳米科·布法尔马科 [Buonamico Buffalmacco] 为比萨墓园 [Camposanto] 作画。比萨墓园现存《死神

23　李军：《图形作为知识——十幅世界地图的跨文化旅行》，载《无问西东：从丝绸之路到文艺复兴》，北京时代华文书局，2018，第329—339页。

24　近年来对此画的归属和年代有新的看法，有人认为此画中的风景部分反映了马丁尼的绘画风格，是14世纪中下叶的作品，但也有人根据画面中的一些细节和绘画技法指出，此画可能晚于16世纪中叶。Cf. Moran and Mallory, "The Guido Riccio controversy and resistance to critical thinking", in *Syracuse Scholar (1979-1991)*, Vol. 11, Issue 1, Article 5. Moran Gordon, "An Investigation Regarding the Equestrian Portrait of Guidoriccio da Fogliano in the Siena Palazzo Pubblico", in Paragone/Arte, n. 333, novembre 1977, pp. 81-88.

图 4

图 5

的胜利》、《末日审判》、《地狱》、《底比斯山》［Thebaid］这部分画面被认为
是布法尔马科于1336—1341年间绘制的。其中完成于1338—1339年间的
《死神的胜利》［图6］将故事情节安排在由建筑、山石、树林构成的复杂背
景之中。画面右侧有一处十分美丽的林中景色，后来启发了薄伽丘《十日
谈》的写作。这幅画可以看作一件将微观的田园景物和宏观的全景视角结合

图 6

图 7

起来的尝试之作。在这幅画旁边保存有布法尔马科的《底比斯山》[图7]，画面中布满了山石景物。这些光秃、崎岖的山石仿佛阶梯和道路，将画面中的各个情节连缀起来，让人想到乔托和杜乔这些早期大师笔下的岩石，反映出中世纪圣像画山石的特点。[25]

　　有趣的是，瓦萨里并没记载布法尔马科这四幅画，而是提到他在比萨墓园中描绘了"上帝、宇宙等级、天空、天使、黄道带，甚至包括月球……

25　瓦萨里还认为西莫内是乔托的弟子，今天研究者大多将西莫内看作锡耶纳画派的代表人物。但西莫内的风格的确融合了佛罗伦萨和锡耶纳两个流派的特点。瓦萨里，《意大利艺苑名人传：中世纪的反叛》，第150、152页。底比斯山指的是古代上埃及最南方的山地荒漠区，这里从5世纪开始成为基督教僧侣避世隐修的地方，在绘画中常常表现为有众多僧侣的山区。克拉克认为，这些带有山地母题的绘画是连接古代绘画和哥特式风景的重要环节。Kenneth Clark, *Landscape Into Art*, p. 10.

还有火、气、土等元素；最后是宇宙的中心地带。"[26] 今天保存在比萨墓园中的一幅14世纪的画家皮耶罗·迪·普乔［Piero di Puccio］的《宇宙图》［Cosmography，图8］与这段文字描述内容近似。这段文字还让我们想到了布法尔马科的老师塔菲（Andrea Tafi，约1213—1294）与希腊人阿波罗尼奥一起装饰佛罗伦萨洗礼堂的拱顶［图9］，他用很多圈层表示天国各个不同的等级。[27]

图 8

图 9

总之，这些宏观视角的全景图像包括两条线索：一条是以托勒密宇宙体系和伪狄奥尼修斯《天阶体系》为依据，带有新柏拉图主义色彩的宇宙图—地图；另一条则是以启示录、圣徒传说文本为依据的，描绘末日审判、死神胜利、荒漠山地的抄本插图。两条线索在14世纪的意大利中部逐渐合流，产生了佛罗伦萨洗礼堂的穹顶、比萨墓园的《宇宙图》《死神的胜利》与《底比斯山》、锡耶纳公共宫的城乡全景画以及地图等作品。这类图式在14世纪中叶突然流行起来，可能反映了14世纪经院哲学的理性主义和经验主义转型的影响，还可能受到1348年欧洲黑死病流行等因素的推动。人们不再满足于完全用神正论解释客观世界的存在，希望将人的经验与教条和信仰

26　　瓦萨里：《意大利艺苑名人传：中世纪的反叛》，第138页。

27　　瓦萨里：《意大利艺苑名人传：中世纪的反叛》，第71—72页。

进行融合和对照。虽然上述宏观视角的例子大多创作于彼特拉克1336年登旺图山之后，而且远在意大利，身在普罗旺斯的彼特拉克也许没看过这些作品，但是他有机会见到以手稿插图、地图的方式存在的类似母题。[28] 在这些图像中，旧有的世界观还可以有效地整合文学和图像传统与人的经验。

　　16世纪现代风景画的成熟与15世纪地理大发现关系密切，反映了现代人的世界观念。但是李军指出，这个进程可能在大航海之前的13至14世纪就已经开始。随着蒙元帝国的崛起，一个遍布旧世界的交通网络逐步建立起来，传教士和商人推动了东西方之间密切的文化和物质交流，使得锡耶纳乃至整个意大利可以直接接受来自遥远东方的影响，他猜想安布罗乔·洛伦采蒂笔下的农耕场面和田园风景很可能来自古代中国的绘画传统。[29] 在另一篇文章中，李军认为方济各会和多明我会在向蒙古世界传教的过程中，很可能将来自波斯和东方的建筑技术和绘画母题带回到基督教世界中。[30] 这些最新的研究有助于我们从新的角度回答为何14世纪早期意大利绘画中风景主题突然大量涌现这个问题。

　　总的来看，中世纪晚期欧洲人的视线逐渐从末日图景、天国幻景下降到人间圣地、隐修之地，进而开始寻找这些概念的对应地理形象。托勒密世界模型慢慢在13—15世纪全球化海陆交流所带来的新视觉经验中失效，随着全球陆上和海上交往不断深入，新的宏观风景逐渐取代了旧的宏观风景，成为今天我们熟悉的风景画的开端。

　　16世纪的风景画的成熟则正是这种匹配修正过程的结果。阿尔特多费 [Albrecht Altdorfer，1480—1538] 在1529年曾经为巴伐利亚公爵威廉四世绘

28　我们看到风景主题大量出现于手稿中的时间主要在14世纪初。今存制作于1320—1330年间的考卡雷利抄本 [Cocharelli Codex] 以及1330—1340年间绘制的《凯撒之前的古代史》抄本 [MS Royal 20 . D. I Histoire ancienne jusqu'à César] 抄本便是此例。而大约制作于1300年前的《猎鸟术》[BNF MS. Fr. 12400 De arte venandi cum avibus] 抄本中则几乎没有与前者同等水平的描绘。

29　李军：《丝绸之路上的跨文化文艺复兴——楼璹〈耕织图〉与安布罗乔·洛伦采蒂〈好政府的寓言〉再研究》，《香港浸会大学饶宗颐国学院院刊》2017年第4期，第213—290页。

30　李军：《"从东方升起的天使"：一个故事的两种说法》，《建筑学报》2018年第4期，第84—95页。

图 10

制了《伊苏斯之战》［图10］。这件作品描绘了公元前333年亚历山大大帝和波斯大流士三世的决战，以历史事件隐喻画作绘制前一年土耳其苏莱曼大帝围攻维也纳的现实，反映出欧洲君主的焦虑，并对战争结局进行了天命论的解释。战争场景被安排在一片地图式的背景之上。观者可以轻易从远景中辨认出东地中海、红海、尼罗河以及塞浦路斯岛等地理特征，天空中风云涌动，日月同辉。显然画外的观者需要立足于某假设的极高处才可能同时看到这样辽阔的范围，但是画面中前景又细致描绘了征战的军人及其装束。历史与自然景观紧密联系在一起，历史事件的意义填补了自然景观中意义的空白。画中违背普通人视觉效果的表现方式说明此景非常人所见，只有君主这样至高者才能以上帝的视角加以观想。或者说，这样的绘画作品描绘的不是眼睛所见的物质世界，而是心灵想象的空间。类似的例子还可见于老彼得·勃鲁盖尔［Pieter Bruegel the Elder，约1525—1569］在晚年绘制的《有伊卡路斯坠

落的风景》[图11]，同样也将历史和风景结合在一起，而在风景中亦可清晰辨认出事件发生的克里特岛、伯罗奔尼撒半岛以及周边地中海的形状。类似的描绘在老彼得·勃鲁盖尔的绘画中十分常见。如《巴别塔》。这些景色范围大多超出了人类视角所能接受的范围，在画面中的作用是指示主要故事发生的空间与环境。我们不妨称这类宏大的全景式作品为地图式风景。

在这两种视角之外，彼特拉克还曾经描绘过荒寂之景［《歌集》，第320首］、幻景［《歌集》，第323首］。这些景色的描绘都与劳拉去世之后诗人死灰一般的心境有关。他在得到劳拉去世的消息之后曾经将这种心情记录在手稿上。[图12][31]而在绘画中这种荒寂幻想之景一百多年之后才在博斯的作品里出现。

三、《登旺图山》：理想化的宏大风景

如上文所述，在《登旺图山》一文中彼特拉克所采用的视角以宏观为主，结合了一些微观的视觉经验描写，其手法预示了两种不同类型的风景画的产生。然而如贡布里希所指出的那样，意大利文艺复兴时期自觉的审美态度和关于风景的概念才是作为一个门类的风景画诞生的根本标志。[32]在彼特拉克的文学实践中，虽然有很多优美的景色描绘，但大多还是象征性的，这

31　彼特拉克得知劳拉去世的消息之后在手稿中写道："劳拉生前贤德淑良，曾受我诗歌赞扬，我青年时她出现在我的面前，时在我主纪年1327年的4月6日白天的第一个小时，那是在阿维尼翁的圣克拉拉教堂。而同在这座城市，在1348同样的4月6日白天的第一个小时，这束光从我们的时代消失了，当时我恰好在维罗纳，对此毫不知情，哀哉！同年5月19日早上我的朋友洛多维科写信将这个不幸的消息通知我时，我已经到帕尔马。她去世的那天傍晚，那纯洁而可爱的形象就被安放在方济各会教堂中。我强迫自己相信，她的灵魂如塞涅卡论阿非利加的西庇欧所言，将会返回她所来的天国。将这段记录悲惨事件的痛苦文字写下来的时候，我感到了某种安慰，尤其是它被记在这处时时映入我眼帘的地方之上，唯独如此，我才能思索，未来的生活对我已经毫无乐趣了；而且对我而言最大的诱惑也消失了，继而，我将能够研究这些话，想到自己残生将尽，是逃离巴比伦的最好时间了。坦率地说，在上帝的恩典之下，我带着虚空的渴望和无法预见的一切，坦率勇敢地承认这些对过去无谓的焦虑。"参见 Memorabilia quedam de Laura，手稿照片来自 https://www.library.upenn.edu/exhibits/ıbın/petrarch/petrarch_15-01.html，2018年4月28日，英译本转引自 J.H. Robinson, *Petrarch: The First Modern Scholar and Man of Letters,* NY and London: The Knickerbocker press, 1914, pp. 88-89.

32　贡布里希：《文艺复兴时期的艺术理论和风景画的兴起》，载《艺术与人文科学：贡布里希文选》，浙江摄影出版社，1989，第139—140页。

图 11（上）、图 12（左下）、
图 13（右下）

些景物不过是精神王国和彼岸世界在现实中的投影。彼特拉克在《登旺图山》这封信中所表现出来的心灵状态非常接近中世纪的神学家。他在诗中写道："大地好像一块无垠广阔的绿色草地，\ 而修长的蛇蟒常常躲在深深的花草丛中。"[33] 无论眼前的景色多么美好，都不过是通向另一个世界的道路，如果沉迷于景色自身的话，就有极大的危险。

在这个意义上来说15世纪初鲁布寥夫创作的《三位一体》[图13]中的橡树、山石和建筑与彼特拉克笔下的景物是近似的。这些景物是画面中的指示符号，帮助观者辨识画面的内容。彼特拉克登山对所见景物的接受和他观看圣像画时对景物符号的接受过程相似，都是通过某些关系链条将自然符号和宗教含义连接起来。当自然符号无法单独指向特定含义时，作者[或者读者]就会对要求增加可以帮助他们获得意义的符号，否则这些景色在人的眼中也是视而不见的。这类景物可以称为示意式背景。无论是地图式背景还是示意式背景，都服务于整个画面的叙事要求，其意义指向与景色审美无关的其他内容，是辅助的图像要素。而真正的风景画要求将可见的景色当作观看和欣赏的对象，用潘诺夫斯基式的术语来说，风景画中的景色不仅是绘画的母题，而且还应当是绘画的主题。

贡布里希指出过，风景画概念产生于16世纪的意大利，它是文艺复兴时期古典品评体系和分类方式与当时的艺术实践重新匹配的结果。风景画不仅具有独立的艺术门类价值，体现艺术家的独创性，而且受到维特鲁威舞台布景观念的影响，被分成庄重（或宏大）、普通（或写实）、滑稽（或不祥）三种类型。[34] 维特鲁威的《建筑十书》作为中世纪流传最为广泛的古典文献之一，其影响难以估计。我们可以用这种分类观念对彼特拉克景色描写进行

33　彼特拉克：《歌集》，第 99 首，第 141 页。

34　"悲剧布景用圆柱、山墙、雕像和其他庄重的事物来表现。喜剧布景看上去像是带有阳台的私家建筑，模仿了透过窗户看到的景色，是根据私家建筑原理设计的。森林之神滑稽短剧的背景装饰着树木、洞窟、群山，以及所有乡村景色，一派田园风光。"维特鲁威：《建筑十书》，陈平译，北京大学出版社，2012，第 114 页。阿尔贝蒂在《建筑十书》中也有"庄严""愉快""喜悦"三种风格的建筑装饰。参见贡布里希：《文艺复兴时期的艺术理论和风景画的兴起》，载《艺术与人文科学：贡布里希文选》，第 140—141、153—155 页。

一番解释。

彼特拉克使用宏观视角描绘的地图式景色可纳入维特鲁威所谓庄重（或宏大）型；他用微观视角所描绘的"优美之地"和田园风光则似乎对应着普通（或写实）型；而荒寂幻想之景则可看作滑稽（或不祥）型。按照贡布里希的逻辑，中世纪晚期北方挂毯为彼特拉克提供了最早的视觉惯例，这种惯例与古典文学中的"优美之地"以及基督教话语体系中的"花园"同时为彼特拉克的田园诗与教皇宫雄鹿室壁画提供了经典的模式，这种模式并未因观念变迁而发生明显的形式变化，直接与现代风景画传统接续起来。在他整合登旺图山的视觉经验的时候，中世纪流行的带有强烈避世色彩与宗教意味的地图、宇宙图示、荒漠山区图示与圣奥古斯丁《忏悔录》发生了共鸣，使其未能指向现实世界，更没有满足于对景色进行审美观照，而是重新返回到理想化的宗教信仰世界之中。这种图示在15世纪地理大发现之后已经不再具有生机。今天的宏大风景与彼特拉克的宏大风景有关，但却建立在完全不同的世界观之上。

贡布里希的观点启发我们用不同的艺术分类方法看待今天被称为风景画的这个概念的起源问题，但同时他的看法也有自身的局限：文艺复兴时期意大利地区风景画创作时间和理论发展的脱节现象不能仅仅从市场分工、民族习性等角度进行解释。时空距离上的陌生化对已有经验的修正是赋予一个熟悉母题以新意义的必要过程。无论是对基督徒而言的审美观照，对中世纪人而言的先贤古迹，还是对欧洲人而言的东方乐土，都是这种新意义生发的契机。彼特拉克登旺图山的例子可以帮助我们从新的方面对这个问题进行思考。在登上旺图山之后，彼特拉克产生强烈的怀乡之情，因为他眼前不是日常之景，也非故国景物，所谓"去国怀乡者""满目萧然"，异国情调的陌生景色和怀古幽思一样，比熟悉的景物和当下的事件更能激发崇高的悲剧性情感。彼特拉克虽然自幼生活在阿维尼翁，但是仍然将意大利看作故乡。从这个意义上说，异国景色是宏大风景的重要母题，文艺复兴时期流行于意大利的正是北方风景，而18世纪流行于北方的，则是作为异国的意大利景物母

题。浪漫主义则将时间和空间两个维度中的陌生感作为崇高景色的要素加以运用。彼特拉克效仿但丁，但是将更多的视觉经验融入写作，在旧世界观下丰富了微观与宏观两种视角的风景图示。他和所有伟大的艺术家一样，能够在惯例和传统不足的地方，依靠诗人特有的艺术创造力，开辟新的领域。

施洛塞尔与维也纳美术史学派

—

张平

[华东师范大学]

维也纳美术史学派是20世纪西方美术史上具有重要意义的学术群体。受当时维也纳智识气候的影响,[1]该学派的学者在研究上体现出了相似的特征,重视实证主义方法。[2]为学派撰写历史的施洛塞尔 [Julius Alwin von Ritter Schlosser, 1866—1938] 是"老"维也纳美术史学派[3]的最后一位领袖。他继承了艾特尔贝格尔 [Rudolf Eitelberger, 1817—1885] 和维克霍夫 [Franz Wickhoff, 1853—1909] 等前任所确立的学术传统,进一步发展了该学派。《维也纳美术史学派》[1934年] 一文对我们了解这段历史颇为重要。尽管作者并非最早为学派命名或立传的人,但关于该群体及其学术传统发展的这一叙述应为最详细、最著名的文献。[4]

1 可参阅卡尔·克劳斯伯格 [Karl Clausberg] 于 2011 年 11 月 2 日在中国美术学院举行的"艺术与学术:恩斯特·贡布里希的知识世界"国际学术研讨会上的论文,题为《维也纳科学与人文简史》[A short history of science and humanities in Vienna]。

2 下面这段话是针对哲学说的,但如果把哲学换成美术史,倒也颇为相似:"的确,对一个具有下面这种看法的人——即把哲学看作是一种关于生活和世界的个人智慧的表述、一种对生活对世界的主观解释,或者把哲学看作是寻求用思辨方法来构造的一种对世界的说明(离开了哲学,这种说明就是隐蔽而不可知的),或者把哲学看作是寻求一种概念性的世界之诗篇——对一个持有这种看法的人来说,的确,他不能不把维也纳学派所阐释的哲学看作是哲学的贫困。因为这种哲学排除了一切不能由科学的方法获得的东西。但是,只有这样,我们才有可能超出哲学的主观分歧和不稳定性;只有这样,我们才能期望达到普遍有效性并获得持久的结果。"见克拉夫特,《维也纳学派》,商务印书馆,1999 [译自 1953 年英译本],第 17 页。

3 "老"维也纳学派一般是针对"新"维也纳学派而言,后者以施洛塞尔的学生和继任泽德尔迈尔 [Hans Sedlmayr]、帕希特 [Otto Pächt] 等为主要代表人物。

4 在此之前,奥托·本内施 [Otto Benesch, 1896—1964] 已经使用过这个说法,主要是指自己的老师德沃夏克的研究,见奥托·本内施,《维也纳美术史学派》[Die Wiener kunsthistorische Schule],收录于《奥地利展望》[Österreichische Rundschau] , Bd. 62 (1920),第 174—178 页。而且德沃夏克的另一位学生文岑茨·克拉马克 [Vincenc Kramář, 1877—1960] 也曾在一篇关于德沃夏克作品的书评中探讨过老师的方法论来源以及整个学派的学术特征。见马修·拉姆普利 [Matthew Rampley]:《应该如何书写维也纳美术史学派?》[Wie sollte man über

学派的历史

施洛塞尔仿效美术史的分期，将学派历史划分为"史前史""古代史""中世纪"和"文艺复兴"四个阶段。史前阶段的代表是伯姆［Josef Daniel Böhm, 1794—1865］及他圈中的卡梅西纳［Albert von Camesina, 1806—1881］、萨肯［Eduard von Sacken, 1825—1883］和海德［Gustav Adolf von Heider, 1819—1897)]，这些前辈的理论和实践形成了一种重视与原作打交道的，具有考古学倾向的研究态度。被伯姆引入美术史领域的艾特尔贝格尔是"古代史"的领袖人物，继瓦根［Gustav Waagen, 1794—1868］之后担任了德语国家第二个美术史教授职位（二人都热衷于博物馆的工作），是奥地利第一位美术史教授。1862 年，他在伦敦博览会上受南肯辛顿博物馆［South Kensington Museum］（今天的维多利亚和艾伯特博物馆［The Victoria and Albert Museum]）的启发，说服政府建立奥地利工艺美术博物馆［Österreichischen Museums für Kunst und Industrie]，几年后又增加了附属的应用艺术学院，培养出大批艺术家。此外，他还不断举行学术讲座，开创了在馆藏艺术品中授课的惯例，被后来者继承。他在晚年曾自豪地称奥地利所有重要的艺术专家在某种意义上都是自己的学生。而实际上，就连德国的一些重要美术史家也曾到维也纳师从过他。[5]艾特尔贝格尔首先实现了伯姆的思想，"将学术课程的设置建立在对个体艺术品作技术与历史的考察并进行直接描述的基础之上，由此避免了空泛理论的危险。"[6]由此，他使博物馆成为了为高校培养美术史家的基地[7]。

die Wiener Schule der Kunstgeschichte schreiben?]，2013 年 10 月 23 日在维也纳大学发表的演讲。

5　范景中编，王彤编著，《美术史的形状》II，中国美术学院出版社，2003，第 393 页。

6　施洛塞尔：《维也纳美术史学派》，收录于同名文集，北京大学出版社，2013，第 26 页。

7　施洛塞尔认为大学与博物馆的合作始于维也纳学派，但扬·比亚洛斯托奇［Jan Bialostocki］提到，最早与博物馆联合的大学应该是哥廷根大学，博物馆馆长乔瓦尼·多梅尼科·菲奥里洛［Giovanni Domenico Fiorillo］于 1813 年成为德国大学中的第一位美术史教授，只不过他是被聘在美术系，而不是历史研究的系科。见《维也纳学派发展中的博物馆工作与历史学》［Museum work and history in the development of the Vienna School]，收录于《第 25 届世界美术史大会档案》［Akten des XXV. internationalen Kongresses für Kunstgeschichte]，维也纳，1983，1，

　　学派的"中世纪"阶段以陶辛［Moritz Thausing, 1838　1884］为代表，陶辛是艾特尔贝格尔的学生，曾任阿尔伯蒂纳博物馆［Albertina］馆长，较早向德语学界介绍了莫雷利［Giovanni Morelli］(1816—1891) 的研究，并将其介绍给自己的学生维克霍夫，也即维也纳学派"文艺复兴"阶段的代表人物。在维克霍夫的领导之下，对个体作品的鉴定和对文献的文本批评式的分析成为这一学派的标志性特征。维克霍夫研究方法的理想目标是在艺术品的鉴定中达到自然科学式的精确性，这就使他与自然科学领域出身的莫雷利一拍即合。由于这位意大利参议员的努力，"美术史研究中的德国浪漫主义倾向在19世纪下半叶转变为实证主义"[8]。

　　按照施洛塞尔的分法，学派的"文艺复兴"阶段共有四位代表人物，除维克霍夫和他自己之外，李格尔［Alois Riegel, 1858—1905］和德沃夏克［Max Dvořák, 1874—1921］无疑同属学派的这一辉煌时期。李格尔和维克霍夫都曾在奥地利历史研究所［Institut für Österreichische Geschichtsforschung］师从西克尔［Theodor von Sickel, 1826—1908][9]，也都推崇其历史文献学的基本观念，但二者的研究方式却并不相同。李格尔的思想带有明显的心理学倾向，相对于注重物质性和直接经验的维克霍夫而言，他更具有思辨性。这些特征在他的"艺术意志"，以及"视觉"与"触觉"的对立中表现出来。他对罗马晚期工艺美术和巴洛克艺术的关注体现出与维克霍夫一脉相承的观

第9—15 页。

8　　施洛塞尔：《维也纳美术史学派》，收录于同名文集，第34 页；关于莫雷利与德国艺术收藏的关系，可参看杰伊尼·安德松［Jaynie Anderson］：《十九世纪欧洲鉴赏中的政治力量：威廉·冯·博德与乔瓦尼·莫雷利》［The Political Power of Connoisseurship in Nineteenth-Century Europe: Wilhelm von Bode versus Giovanni Morelli］，载《柏林博物馆年鉴》［Jahrbuch der Berliner Museen］，第 38 卷，副刊《鉴定：纪念威廉·冯·博德诞辰 150 周年研讨会(1996)》［"Kennerschaft". Kolloquium zum 150sten Geburtstag von Wilhelm von Bode (1996)］，第 107—119 页。

9　　西克尔是法国国立文献学院［École nationale des chartes］的弟子，1857 年任维也纳大学教授，1869—1891年任奥地利历史研究所所长。他改革了古代文献学，不仅使古文字学和古文书学获得了独立地位，也为精确的历史研究打下了基础。关于历史研究所和维也纳学派的联系，约翰内斯·魏斯［Johannes Weiss］说："施洛塞尔属于在奥地利历史研究所学习的那一代人，因为直到 1920 年，维也纳大学还不存在独立的美术史系，独立的美术史系是从历史研究所的专业领域中发展出来的"，见约翰内斯·魏斯，《施洛塞尔和〈艺术文献〉》［Julius von Schlosser und "Die Kunstliteratur"］，第 9 页，维也纳大学 2012 年硕士论文。

念，反对当时唯古典独尊的传统美术史态度，也开启了学派对巴洛克艺术的研究。他像沃尔夫林［Heinrich Wölfflin, 1864—1945］一样"迷恋于自律的形式主义，排除了影响艺术形式与风格发展的社会因素。不过，他的研究破除了传统的高级艺术和低级艺术之间的藩篱，从此以后，美术史家在面对任何一件特定时代或民族的艺术作品时，便不敢轻率地用另一种艺术的标准来评判其优劣了。"[10]1909 年，德沃夏克继任，他的研究既继承了维克霍夫和李格尔的观点与方法，又表现出独特的倾向。他考察了艺术与文学之间的关系，认为二者同属于表现时代精神的媒介，会同时关注同样的问题。他还提出，艺术上的风格改变源自精神上的重新定向。德沃夏克认为，理解特定时期的艺术要以了解该时期的精神史为前提。这一重要观点体现在《作为精神史的美术史》（1924）一书中，该作由斯沃波达［Karl M. Swoboda, 1889—1977］和维尔德［Johannes Wilde, 1891—1970］在他身后编辑出版并确定了现在的书名。

德沃夏克的研究方法将风格史与文化史综合一体，把美学倾向与逻辑历史学方法融于一炉。而他的老师维克霍夫甚至认为德沃夏克在文化史领域应该更有发展空间。[11]与维克霍夫相比，德沃夏克的研究方法更接近李格尔。[12]施洛塞尔对后者的观点有些警惕，认为李格尔的"艺术意志"强调具有精神性倾向的时期所要求的精神性原则，会导致对"民族精神"的具有浓厚神话意味的解释，甚至导致极其危险的种族主义心理。[13]施洛塞尔书写学派历史

10　　陈平：《现代性与美术史——维也纳美术史学派的集体肖像》，《荣宝斋》2011 年 04 期，第 81—93 页。

11　　维克霍夫曾说："总的说来很遗憾，德沃夏克成了美术史家，而不是文化史家。"见施洛塞尔：《维也纳美术史学派》，收录于同名文集，第 69 页。

12　　施洛塞尔认为德沃夏克在气质上也更接近李格尔，"思辨性胜于感性"，见施洛塞尔：《维也纳美术史学派》，收录于同名文集，第 66 页，笔者原译为"敏于思而讷于言"，当误。

13　　施洛塞尔：《维也纳美术史学派》，收录于同名文集，第 55 页。他认为自己的学生泽德尔迈尔"尽管已经意识到这一危险，而且十分谨慎，但却仍未完全逃离这个陷阱"（第 59 页）在施洛塞尔的提议下，贡布里希对李格尔的《风格问题》做了研究，也分享了老师对李格尔的"矛盾态度"。见贡布里希著：《秩序感》第一版序言，杨思梁等译，浙江摄影出版社，1987，第 6 页。贡布里希称其为用"目的因"思考目的的柏拉图式的人物，详见《秩序感》第七章。

时，德沃夏克逝世仅十年，作者虽称距离太近，无法公正而"历史"地评价逝者的学术研究，但字里行间仍可以读出一种谨慎的态度，以及对美术史因此丧失独立性的担心。

德沃夏克同李格尔一样英年早逝，施洛塞尔接任了维也纳大学美术史教授席位。在他追溯学派历史的这篇文章[14]中，读者常会看到"我们的学派"和"我们的维也纳"等说法，洋溢着自豪之情。正如托马斯·梅迪库斯[Thomas Medicus] 所说，施洛塞尔在《生平随笔》[Ein Lebenskommentar] 中的自述与《维也纳美术史学派》的内容浑然一体。[15]他显然在学派的发展中找到了自我认同。而在他的叙述里，"维也纳美术史学派"并不包括维也纳大学的所有美术史学者，具体而言，他指的是美术史第二研究所。两个研究所的分立则要追溯到两个美术史教席的存在。

第二与第一研究所

1847年至1885年，艾特尔贝格尔任教于维也纳大学，设立了"美术史与美术考古"教席。1879年，在维也纳大学又设立了第二个美术史教席，这种情况并不多见。第二个席位先后由陶辛、维克霍夫和斯齐戈夫斯基[Josef Strzygowski, 1862—1941][16]担任。艾特尔贝格尔的教席在他逝世后空缺至1897年才先后由李格尔、德沃夏克、施洛塞尔和泽德尔迈尔[Hans Sedlmayr, 1896—1984] 继任。

14　多年以后，埃德温·拉赫尼特[Edwin Lachinit] 在《维也纳美术史学派和当时的艺术》[Die Wiener Schule der Kunstgeschichte und die Kunst ihrer Zei, 2005] 一书中逐一梳理了学派的重要学术观点，从不同于施洛塞尔的角度回顾了学派的理论发展。2016年，维也纳大学召开了题为维也纳美术史学派的国际研讨会，继续挖掘这一学派的宝贵遗产。

15　托马斯·梅迪卡斯[Thomas Medicus]:《死亡的目光：蜡像史研究》[Tote Blicke: Geschichte der Porträtbildnerei in Wachs. Ein Versuch.] 后记，学院出版社[Akademie Verlag]，柏林，1993，第131页。

16　关于此人可参阅费利克斯·迈纳[Felix Meiner]:《当代艺术学镜像》[Die Kunstwissenschaft der Gegenwart in Selbstdarstellungen]，1924，第157—181页；埃德温·拉赫尼特:《维也纳美术史学派和当时的艺术》，2005，第74—90页，以及马修·拉姆普利[Matthew Rampley]:《维也纳美术史学派》[The Vienna School of Art History]，2013，第166—185页。亚希·埃尔斯纳[Jaś Elsner]:《古典晚期的诞生：李格尔和斯齐戈夫斯基在1901》[The Birth of late Antiquity: Riegel and Strzygowski in 1901]，《艺术史》[Art History]，Vol.25, No.3, June 2002，第358—379页。

1901 年，施洛塞尔任维也纳大学（兼职）教授。1903 年，布拉格大学邀请他担任教职，他没有接受，因为他更喜欢与艺术品打交道，不愿在高校中担任全职。1921 年，德沃夏克逝世，学院领导职位空缺，平德［Wilhelm Pinder, 1878—1947］拒绝了邀请，而对克勒［Wilhelm Köhler, 1884—1959］的聘用又遭到教育部反对，施洛塞尔经过再三考虑，最终选择尽自己的"士兵义务"，接受任命，领导"美术史第二研究所"继续发展。[17] 当时维也纳美术史学院已经一分为二，从 1911 年至 1933 年间一直存在两个研究所，直到 1936 年泽德尔迈尔上任才得以"统一"。德沃夏克领导的第二研究所遵循奥地利历史研究所的历史和文献学传统和维克霍夫建立的教学传统，第一研究所由斯齐戈夫斯基负责，其学术倾向同第二研究所差异很大。施洛塞尔在《维也纳美术史学派》一文中明确将后者领导的学院排除在外，称两个研究所运用的是"相互否定的方法"[18]。达戈贝特·弗莱［Dagobert Frey, 1883—1962］也提到，当时学生们如果在德沃夏克领导的研究所上训练课，就绝不能再去参加斯齐戈夫斯基的课程，反过来也是一样。[19] 后者与所谓正统的"维也纳学派"的矛盾由来已久，李格尔和维克霍夫就曾经批评过斯齐戈夫斯基研究罗马和拜占庭艺术的论著，认为他的分析文献不足，分析方法也不科学，[20] 而斯氏则明确反对对方所擅长的历史文献学方法，认为倚重历史学

17　在当时的情况下，如果没有合适的教授人选，两个研究所有可能会合并，都由斯齐戈夫斯基负责。见约翰内斯·魏斯：《施洛塞尔和〈艺术文献〉》。

18　施洛塞尔：《维也纳美术史学派》，载《维也纳美术史学派》，张平等译，北京大学出版社，2013，第 72 页："……两个学院的分裂并不像人们以为的那样是学院领导人动机不相容的结果，而纯粹是出于实质上的差异……这是两种完全不同的语言和思考方式，不存在调节的可能……"；而且，根据库尔特·魏茨曼［Kurt Weizmann］的说法，导致两个学院最终决裂的导火索是一位叫雷蒙德·斯蒂茨［Raymond Stites］的美国学生。魏茨曼在回忆录中说，斯蒂茨试图说服施洛塞尔接受自己关于达芬奇和同性恋关系的博士论文未果，而斯齐戈夫斯基却接受了这篇论文，导致两个学院之间的一切联系中断。以上内容转引自克里斯托弗·S. 伍德［Christopher S. Wood］:《斯齐戈夫斯基和李格尔在美国》［Strzgowski und Riegl in den Vereinigten Staaten］，收录于《维也纳学派：记忆与展望——维也纳美术史年鉴第 53 卷》［Wiener Schule: Erinnerungen und Perspektiven, Wiener Jahrbuch für Kunstgeschichte, Band LIII］，维也纳，2004，第 220 页。

19　托马斯·莱尔施［Thomas Lersch］:《施洛塞尔给福斯勒的信：记学者的友谊》［Schlosser schreibt an Vossler. Notizen zu einer Gelehrtenfreundschaft］第一部分，《批评报道》，4/88，第 16—23 页，注 29。

20　在他们看来，斯氏只是头脑简单的商人的儿子，读的是实用中学［Realschule］，而不是为大学、哲学和高

的研究方法既不能洞悉艺术品的价值，也无助于艺术史学科的独立。[21]当时双方在学术上的分歧已十分明显。

在欧洲美术史研究领域中，斯齐戈夫斯基较早注意到东方艺术，他认为古典晚期的艺术中所发生的变化以及基督教艺术的兴起是受东方影响的结果。这种思考与否定古希腊、罗马艺术的权威，确立本民族地位的诉求有关[22]。在斯齐戈夫斯基看来，"所有宗教、政治、哲学以及自由学科都是为权力而战的南方人去压迫北方人的工具。北方人感情深沉，他们要表达自己，并倾向于非写实的装饰作品。"[23]尽管在研究领域的拓展上，斯齐戈夫斯基的研究带动了对西亚艺术的研究，为今天的世界美术史做出了重要贡献，但对"老"维也纳美术史学派而言，他始终是个局外人。

20世纪20年代，两个研究所之间的分裂越发厉害，甚至连口试都分开进行，施洛塞尔不止一次萌生退意。1926年，接替沃尔夫林在慕尼黑任职仅两年的马克斯·豪特曼［Max Hauttmann, 1888—1926］逝世，慕尼黑大学的职位再次空缺。在写给福斯勒［Karl Vossler, 1872—1949］的信中，施洛塞尔曾提及研究所之间的隔阂给自己带来的压力："……（二者）是这样一种关系，如果现在聘我去德国，去我们的故乡任职，我一定无条件接受，可

级研究打基础的高级中学。见克里斯托弗·S. 伍德：《斯齐戈夫斯基和李格尔在美国》，载《维也纳学派：记忆与展望》，第217—233页。

21　　马修·拉姆普利：《维也纳美术史学派：帝国与学术政治，1847—1918》[*The Vienna School of Art History. Empire and the Politics of Scholarship, 1847—1918*]，宾夕法尼亚州立大学出版社，2013，第27页。

22　　埃德温·拉赫尼特在《施洛塞尔与维也纳学派的历史》[Julius von Schlosser und die Geschichte der Wiener Schule]一文中引了斯齐戈夫斯基的一段话："我所受的教育让我相信罗马的地位和南部艺术的决定性作用，1885年，我带着这种想法去了罗马。1888年，在对契马布埃的艺术来源的研究中，我受到启发，去了君士坦丁堡。我在那里却见不到想要找的古迹，于是我接着去了小亚细亚、叙利亚和埃及，又到了美索不达米亚和亚美尼亚腹地，然后我到了伊朗，它为我指引了回到北方的路。"见《批评报道》，16, 1988, 4，第29—35页。对斯齐戈夫斯基来说，尽管古罗马和维也纳的艺术文化源头可以追溯到古希腊和古埃及，它们的权威不过是粗野而具有毁灭性的权利艺术[Macht Kunst]的体现。他认为，所有埋头研究文献，关注艺术精英档案，重视模仿性，喜欢理想化的人体描绘胜过抽象或装饰艺术，并且总是坐在大学图书馆里，不去外面实地考察的美术史家无异于这种权利艺术的帮凶，我们现在所熟悉的几位维也纳学派的大师无疑都被算进去了。见 Christopher S. Wood，《斯齐戈夫斯基和李格尔在美国》。

23　　转引自范景中编，王彤编著，《美术史的形状》II，中国美术学院出版社，2003，第500页。

惜希望不大。"[24] 他甚至还想过将斯齐戈夫斯基推荐去慕尼黑任职，这样就可以摆脱他。[25] 1933 年，斯齐戈夫斯基退休，他领导的研究所随即关闭[26]。

教学与研究

身为美术史第二研究所的带头人，施洛塞尔坚定地将西克尔和维克霍夫的学术传统继承下来。由他开始，美术史学院的课程得以确定，学院对学生有了不同层次的要求并逐渐形成制度。除上述例子中的古文献、实物和美术史理论以外，这些未来的学者们不仅必须学习古典考古学，在通过入学考试之后，想要成为学院"正式"成员的学生还必须加试中世纪古文字学和古文书学。这种做法是施洛塞尔首创的，他将自己那一代学者与奥地利历史研究所的紧密联系制度化了。[27] 他也像维克霍夫一样，在原作面前开设训练课，而当时用德语授课的大学几乎都使用复制品。他的做法对后来的美术史教学产生了深远影响。

在同代人瓦尔堡［Aby Warburg, 1866—1929］眼中，施洛塞尔"身材高大，得天独厚，可以俯视别人。他像是 18 世纪的人，那种有修养的神父，

24　托马斯·莱尔施：《施洛塞尔给福斯勒的信：记学者的友谊》第一部分，《批评报道》[Kritische Berichte]，4/88，第 16—23 页。此文注释第 29 提及的相关文献包括双方从各自的立场出发对两个研究所矛盾的理解。当然，如果我们简单地将这种分歧理解为个人学术观念的冲突，就会忽略当时的社会思想环境。二者的冲突无疑也是当时奥匈帝国努力塑造国家文化身份的一种表现。施洛塞尔认为德国学界对自己不够重视，并且在同一封信中直言不讳地警告福斯勒不要聘请沃林格 [Wilhelm Worringer, 1881—1965]，说此人哗众取宠，恃才傲物，而不建议聘用平德 [Wilhelm Pinder, 1878—1947] 的原因则是后者附庸风雅，而且只是利用维也纳的资源做跳板，为莱比锡服务。他认为当时奥地利和布拉格没什么出色的人选，德国和瑞士美术史领域的教授大多平庸，年青一代也乏善可陈："要么是实在令人讨厌的先生（请不要让我举例），要么是老实的平庸之人……我特别欣赏的两个人又出于非常不同的原因无法去慕尼黑，一位是汉堡的潘诺夫斯基（犹太人，很讨人喜欢，极有天赋），另一位是巴塞尔的林特伦 [Friedrich Rintelen, 1881—1926]。"此外，他对沃尔夫林评价很高，称其为"当今最重要的艺术史讲述者"，令后者备受鼓舞。见 Thomas Lersch：《施洛塞尔给福斯勒的信：记学者的友谊》第二部分，《批评报道》，1/89，第 39-54 页。

25　托马斯·莱尔施：《施洛塞尔给福斯勒的信：记学者的友谊》第二部分，《批评报道》，1/89，第 39-54 页。

26　埃德温·拉赫尼特在《施洛塞尔与维也纳学派的历史》一文中谈到斯氏的支持者怀疑研究所的关闭是因为对手做了手脚，而实际上当时对政府来说，斯氏的退休正是个好机会，可以节省财政支出，而 1933 年的维也纳正面临着经济上的重重困难，这是完全有可能的。

27　关于奥地利历史研究所与维也纳美术史学院的联系，可参阅约翰内斯·魏斯：《施洛塞尔和〈艺术文献〉》。

但还多了一点殷勤"[28]，也难怪19岁的贡布里希刚进入维也纳大学时觉得这位教授是一位严谨的老先生，只能以毕恭毕敬的态度与他打交道。他曾写到上学时的一些故事，读来令人会心。在他的记忆里，施洛塞尔的讲座像是一场独白[29]，这位老师并不热衷于与听众进行互动交流。对新生而言，施洛塞尔的讲座晦涩难解，因为他从不会为听众放低标准，听者要有丰富的知识储备才能理解他的很多不加解释的说法。相比之下，选择听斯齐戈夫斯基的讲座的学生要多得多，后者讲课极有热情（埃德温·拉赫尼特［Edwin Lachnit, 1950—］曾用"polternd"来形容，意为"吵吵嚷嚷的"）。贡布里希特意举了一个例子来说明这种情况：在施洛塞尔的讲座课中，有时候学生来得实在太少，以至于有人会赶紧跑到美术史学院图书馆去找些学生来听课。即便是这时，施洛塞尔本人也不会注意到，更不会介意。但相对于斯齐戈夫斯基的课来说，贡布里希却更喜欢施洛塞尔的课程，尤其是三门极有价值的讨论课。一是阅读瓦萨里的意大利原文版《名人传》，选择其中记述的一位艺术家，结合历史及作品进行分析；二是读书研讨会，贡布里希在其中研究过14世纪的法典手稿《撒克逊法典》及李格尔的《风格问题》；三是每隔两周去维也纳美术史博物馆选择馆藏作品进行研究，贡布里希在这门课上被指定了一件象牙圣饼盒做研究。他最终得出结论，认为这是一件加洛林时代的赝品，而非馆藏文物所注明的后古典时期的作品。

施洛塞尔鼓励学生广泛接触不同领域的问题，从他开的几门训练课就能看出这一点：每周一次的训练课，研究美术史博物馆雕塑和工艺品收藏中的作品；为期14天的训练课，研究瓦萨里的《名人传》；为期14天的训练课，讨论艺术学的问题。当然，施洛塞尔的个性特征也让他的训练课很特别，贡

28　迈克尔·蒂曼［Michael Thimann］：《尤利乌斯·冯·施洛塞尔（1866—1938）》［Julius von Schlosser (1866-1938)］，载乌尔里希·普菲斯特雷尔［Ulrich Pfisterer］编《美术史大师卷一：从温克尔曼到瓦尔堡》［*Klassiker der Kunstgeschichte Band1, von Winckelmann bis Warburg*］，C.H.Beck 出版社，慕尼黑，2007，第194—213页。

29　贡布里希：《施洛塞尔二三事》［Einige Erinnerungen an Julius von Schlosser als Lehrer］，收录于《批评报道》［*Kritische Berichte*］，4/88，第5—9页。米夏埃尔·蒂尔曼将他的课描述为"要求大量知识储备的学术独白"。见迈克尔·蒂曼：《尤利乌斯·冯·施洛塞尔（1866—1938）》。

布里希回忆说："在博物馆训练课上，研究对象被放在桌上，在老师和报告人之间。因为施洛塞尔说话很轻，结果上课常常就像是两个人促膝谈心一样，坐在旁边的学生往往不得要领。而且报告人展示用于比较的图片时也总要在书里临时翻找，然后让大家传阅，而此时多数人还无从理解报告人的意图。"[30] 好在上这个课的学生不多，彼此熟悉，会事先交流，相互帮助。施洛塞尔在课上只做些暗示和简单的评论。如果学生做出好的研究，施洛塞尔也不拘泥于学校的常规，会积极推荐学生的作品发表。

相对于教学，施洛塞尔的研究抱负与倾向（重视古文献学的修养，撰写大历史的雄心，兼顾个案研究和宏观思考，以及对"历史语法"的执着；等等）无疑更多地体现在学术作品中。这些作品主要包括他对专业文献的辑录，对收藏史和蜡像史的研究，对造型艺术"风格史"与"语言史"的划分等，而最为著名的应该是《艺术文献》[*Die Kunstliteratur. Ein Handbuch zur Quellenkunde der neueren Kunstgeschichte*]。对艺术文献的系统编辑和分析也是他作为学派领袖努力保持和发展的传统。实际上，美术史学院自1874年就开始培养档案管理员，这一专业方向也彰显了维也纳学派重视历史文献的特征。追溯起来，美术史文献的批评性编纂应该是从鲁莫尔 [Carl Friedrich von Rumohr, 1785—1843] 的《意大利研究》[*Italienischen Forschung*, 1827—31] 开始的，大约半个世纪之后，维也纳学派"真正的鼻祖"艾特尔贝格尔组织编辑了《中世纪与文艺复兴美术史与工艺技术史料集》[*Quellenschriften für Kunstgeschichte und Kunsttechnik des Mittelalters und der Renaissance*]，所收资料甚至包括信札、日记和诗歌，共18卷，开创了美术史史源学这一重要学术分支。他的学生伊尔克 [Albert Ilg, 1847—1896] 在他身后又出版了15卷。施洛塞尔参与了这一庞大的资料汇编项目，他编辑的 *Quellenbuch zur Kunstgeschichte des abendländischen Mittelalters* [1896] 是同类作品中的典范。他出版于1924年的《艺术文献》（献给卡尔·福斯勒）算得上该领域的巅峰之作，既

30　贡布里希:《施洛塞尔教学二三事》。

是对历史研究所和维克霍夫的文献学传统的继承，也凝聚了施洛塞尔对意大利的深情[31]。这部著作是施洛塞尔从1914年起以"美术史史源学资料"为题出版的内容的集合。书中收录了大量与艺术有关的文献，包括旅行指南、技术论文、批评、早期的美术史编撰，几乎涵盖了所有的文献形式，为了解各时期艺术家和观众的态度提供了至关重要的资料。施洛塞尔特别关注技术论文和艺术家文论，同时，他既关心艺术文献的原始来源，也重视各种艺术观念的传播。在哈恩罗泽［Hans Robert Hahnloser, 1899—1974］笔下，这部作品虽然"在图书馆员眼中不过是标题的集合，而在一个怀疑者看来，其中却蕴含着同时代的目光短浅的人不断误解古代艺术的历史。"[32]拉赫尼特认为，《艺术文献》"已经远远超出了其中丰富的原始文献所具有的文本和证据的意义，而是开创了古代艺术理论和美术史学相结合的历史"。[33]而贡布里希则说，"这部作品是以对第一手知识的深刻洞察撰写的，不仅是不可或缺的文献目录参考，同时也是我们这一领域内很少的几部兼有真正的学术性和可读性的著作之一。"[34]此作至今仍是中世纪晚期到18世纪意大利造型艺术理论和史学史的标准。他逝世后，他的学生奥托·库尔茨［Otto Kurz, 1908—1975］继续完善这一工作，直至1964年。

施洛塞尔开始出版史源学资料的1914年正是第一次世界大战爆发的时候。1915年，意大利对奥匈帝国宣战，企图夺回曾经属于自己的领土。施

31　　笔者曾委托雷德侯［Lothar Ledderose］教授写信向维也纳大学美术史系主任罗森贝格［Rosenberg］教授请教，提到该著时，罗森贝格教授说："如果要编纂类似的东亚艺术'原始文献'手册的话，《艺术文献》［Die Kunstliteratur］会是很有意思的参照物。尽管近二十年来，这部作品已经不再是最受推崇的标准作品，但就其百科全书式的广博而言，它仍未被超越。问题是，这部书读起来像电话簿。"

32　　汉斯·哈恩洛泽［Hans Robert Hahnloser］:《纪念尤利乌斯·冯·施洛塞尔》［Zum Gedächtnis von Julius von Schlosser］，载《瞭望台》［Belvedere］，1938—1942，第137—141页。

33　　埃德温·拉赫尼特:《尤利乌斯·冯·施洛塞尔（1866—1938）》［Julius von Schlosser (1866—1938)］，收录于海因里希［Heinrich Dilly］编《现代美术史大师》［Altmeister moderner Kunstgeschichte］，迪特里希·雷默出版社，柏林，1990，第150—162页。

34　　贡布里希:《尤利乌斯·冯·施洛塞尔》［Julius von Schlosser］，载《柏林顿鉴赏家杂志》［The Burlington Magazine for Connoisseurs］，第74卷，431，1939年2月，第98—99页。

洛塞尔对战争，尤其对自己的两个家乡[35]反目成仇一定不会觉得轻松。他将自己文献研究视为战争时期在后方履行的义务，曾语气激烈地说："每一个无法在前线履行公民义务的人都有责任通过完成自己的任务，尽可能为自己广义和狭义上的祖国发挥作用，而不是说些蠢话去掺和政事，可惜现在各国的学者们正是那样干的。"[36]

结语

现在看来，施洛塞尔接受教授职位和撰写《维也纳美术史学派》都应该有正本清源的动机。面对斯齐戈夫斯基的截然不同的学术倾向，他可能更感到打出"学派"旗帜，确立传统与继承人的重要性。但克里斯托弗·伍德[Christopher Wood]认为，美术史上的"维也纳学派"甚至是美国在20世纪80年代到90年代之间的发明，因为当时美国学界曾出现了译介以李格尔为首的相关作品的潮流，部分原因是为了抵制潘诺夫斯基式图像学在这一领域的统治地位。[37]而本亚明·宾斯托克[Benjamin Binstock]将学派的"合法化"归功于泽德尔迈尔，称后者借此确立了自己在新学派中的旗手地位。[38] 1936年，迈耶尔·夏皮罗[Meyer Schapiro, 1904—1996]创造了"新维也纳学派"的说法[39]，使施洛塞尔的"老学派"更加名正言顺。新学派"既无关于国籍，也不是为了在奥地利学术界划分势力范围，而是倡导以奥托·帕希特[Otto Pächt, 1902—1988]、弗里茨·斯沃特尼[Fritz Novotny, 1903—

35　他的母亲来自意大利，他对意大利感情很深，视其为自己的故乡。

36　施洛塞尔：《生平随笔》，第105页。上世纪初，他的老师维克霍夫在《美术史通报》创刊号前言中也曾对美术史界的研究提出过尖锐批评，认为"很少有学科像美术史一样，在这里，漫无边际的空话和浅薄无知仍然可能大行其道，嘲弄一切科学方法基本原则的著作仍然可能被出版而且被宽容"，而施洛塞尔认为这句话在20世纪30年代中期不仅仍然有效，而且甚至更切中时弊。见《维也纳美术史学派》，收录于同名文集，北京大学出版社，2013，第43页。

37　克里斯托弗·S.伍德：《斯齐戈夫斯基和李格尔在美国》，载《维也纳学派：记忆与展望》，第217—233页。

38　本杰明·宾斯托克[Benjamin Binstock]：《泽德尔迈尔的春天？纳粹美术史的未来》[Springtime for Sedl-mayr? The Future of Nazi Art History]，载《维也纳学派：记忆与展望》[Wiener Schule-Erinnerung und Perspektiven]，Böhlau-Verlag, 2005，第73—86页。

39　见夏皮罗：《新维也纳学派》，载施洛塞尔等：《维也纳美术史学派》，北京大学出版社，2013，第272—296页。

1983]、泽德尔迈尔为代表的研究方法，也就是可以追溯至李格尔的形式分析方法。"[40]

那么，在"新"学派代表人物也已经故去的时代，我们应该如何回忆施洛塞尔？或者说，施洛塞尔及其所代表的学术传统今天在何种意义上表现出活力？施洛塞尔所坚守的学派传统可以追溯至伯姆 [Joseph Daniel Böhm, 1794—1865]、艾特尔贝格尔、西克尔、维克霍夫以及李格尔等人所倡导的艺术史的观念、实物教学、古文献研究、博物馆与鉴定结合、反古典权威以及对心理学的重视。此外，在博物馆的工作经历培养了施洛塞尔的两个重要学术特征：一是关注被"正统美术史"遗忘的边缘的艺术门类，并在研究中表现出宽广的文化史视野，正符合了维也纳美术史学派的学术价值自由的观念[41]；一是对细节的重视，这就与艺术鉴定有直接关系。当然，这一倾向与西克尔对文献细微特征的重视也不谋而合。这两方面都表现在施洛塞尔对方法论的要求上：他认为，一切艺术学的最终目的是在艺术中找到评价标准，区分仿作、复制品和跟风之作，从传统和惯例的语境中提炼出真正具有创造性的内容。[42]

在贡布里希看来，施洛塞尔的研究是出于对一切美学和形式主义的强烈怀疑，出于一种"深刻的洞察，即'艺术'在不同时代和社会中代表着不同的意义"。他的这位老师"算不上一位现代型的专家，他也从未想成为这样的人。从任何专业化的角度出发，他的阅读面都太广，眼界太高，视野太开阔 [his reading was too vast, his outlook too broad, his horizen too wide] ……在我们这样的时代，他选择成为真正意义上的'不合时宜的人'"。[43]施洛

40　　迈克尔·施瓦茨 [Michael Viktor Schwarz]：《记忆与展望》，前言。

41　　汉斯·哈恩洛泽在《纪念尤利乌斯·冯·施洛塞尔》一文中说："施洛塞尔几乎对一切不言而喻的古典权威，对那些一劳永逸的真理抱有某种回避的态度，他宁愿在古典、中世纪或文艺复兴末期的过渡阶段探索不为人知的原因。"

42　　埃德温·拉赫尼特：《尤利乌斯·冯·施洛塞尔（1866—1938）》。

43　　贡布里希：《悼词：尤利乌斯·冯·施洛塞尔》[Obituary: Julius von Schlosser]，载《柏林顿杂志》，1939, 74，第98—99页。

塞尔曾自称在德语美术史领域中既非"车夫"也非"王侯"，而是庞大的中间阶层的一份子，用他自己的话来说，他应该像一位可敬的女士一样尽量少说话，因为多半也没什么可说的。[44] 今天，当我们看到施洛塞尔的长长的作品目录，阅读那些涉足广泛领域的研究时，会发现他实在是过于谦虚了。除贡布里希和泽德尔迈尔以外，他的学生还包括恩斯特·克里斯［Ernst Kris, 1900—1957］、奥托·库尔茨、奥托·帕希特、弗里茨·扎克斯尔［Fritz Saxl, 1890—1948］、路德维希·戈尔德施耐德［Ludwig Goldschneider, 1896—1973］、查尔斯·德·托尔奈［Charles de Tolnay, 1899—1981］、汉斯·罗伯特·哈恩罗泽和格哈德·拉德纳［Gerhardt Ladner, 1905—1993］等人。

泽德尔迈尔是20世纪30年代被称为"新维也纳美术史学派"的新一代美术史家的精神领袖，其学术目标是在李格尔的形式主义传统和德沃夏克的脱离具体艺术品的倾向之间找到折衷的位置，关注个体作品的复杂性[45]。为此，格式塔心理学和结构分析的研究方法被引入，但这个大趋势在施洛塞尔的作品中就露出端倪了。泽德尔迈尔曾撰文讨论老师的研究及其时代背景，认为在施洛塞尔生活和创作的早期阶段，一种在历史意义上"确切的"美术史已经规模初具，但在世纪之交，美术史的视野和方法出现了很大的扩展，学科发展得到促进的同时，对美术史方法的厘定却更加模糊。随着这种扩展，美术史的新阶段也到来了，这是因为产生了"一种新的压倒性的需要，追求手工艺的无条件的稳定性和学术知识的确定性"。[46] 人们开始重视艺术品的整体性，同时，判断艺术品等级和价值的需要也随之出现，强调具有创造性的作品的地位。泽德尔迈尔看到，1925年以来，这种观念已成为共识。于是，当时的年轻学者们意识到自己"起初还在摸索，后来逐渐坚定态度，

44　施洛塞尔：《生平随笔》，第95页。

45　埃德温·拉赫尼特：《尤利乌斯·冯·施洛塞尔（1866—1938）》。

46　泽德尔迈尔：《尤利乌斯·里特·冯·施洛塞尔（1866.09.23—1938.12.01）》［Julius Ritter von Schlosser 23. IX. 1866-1. XII. 1938］，《奥地利历史研究所通报》［Mitteilungen des Österreichischen Instituts für Geschichtsforschung］，1938年第52期，第513—519页。

努力实现的很多目标早在1903年左右就由施洛塞尔提出来了"。[47]

　　贡布里希也自视为维也纳美术史学派的传人。在他探索的领域内，美术史家们用一种开放的，不带神话色彩的眼光观察各种艺术。他的这种视野既可以说是施洛塞尔式的，也可以说是瓦尔堡式的。他在《艺术与错觉》中还讨论了再现性艺术能够拥有一部历史的原因，这就切入了施洛塞尔在风格史和语言史中难以深入的地方。在扬·包科什看来，"施洛塞尔的二元论不仅可被看作是克罗齐理想主义的改造，也可看作是形成符号论形式的美术史社会学观念的第一步。这一观念已被施洛塞尔的学生贡布里希充分地发展。贡布里希摒弃了将艺术一分为二的做法……他重新建立起一元论的艺术观以及基于社会学的美术史，将美术构成要素的比例关系颠倒了过来。他认为，只有一种艺术，一切艺术都具有社会学性质，一切艺术原本就是一种语言，一种特殊的社会沟通方式。既然艺术具有社会性，于是艺术的形式便追随着艺术的社会功能。艺术的主要社会任务是维持社会相沿成习的传统，它是通过维持艺术陈规和艺术传统来完成这一使命的。而艺术革新的功能也是通过改变传统来维持现状。于是传统就成了美术史进程的主要特征。革新在传统内部进行，在传统发挥作用的过程中进行。急剧的变化——即所谓艺术革命——是很少发生的，是随社会观念和艺术功能的变化而发生的"。[48]此外，其他学生也将施洛塞尔对美术史基本问题的思考做了进一步推进：克里斯和库尔茨合作撰写了《艺术家的传奇》一书，提醒人们谨慎对待文献材料的准确性，仔细研究材料本身并考虑到材料记录和使用者的主观性。著作还从心理学和心理分析的角度探索这些问题，颇得老师赏识。

　　在纪念维也纳美术史学派建立150周年的研讨会上，比特·维斯［Beat Wyss］专门谈到施洛塞尔，他说："同样在这个弗洛伊德毕生活动于其中的维也纳，施洛塞尔探索着美术史的集体无意识，由此……他为我们的领域设

47　　泽德尔迈尔：《尤利乌斯·里特·冯·施洛塞尔（1866.09.23—1938.12.01）》。

48　　扬·包科什：《维也纳学派关于美术史进程之结构观》，载施洛塞尔等：《维也纳美术史学派》，张平等译，北京大学出版社，2013，第193页。

立了最早的标准。"[49] 今天，美术史这棵大树枝杈繁多的时候，我们回过头看维也纳美术史学派及其学术传统，某种意义上就像回到树根与土壤，重新获得开拓的力量。不难发现，面对似乎"沉寂了"的施洛塞尔提出的问题，我们仍在寻找答案。这里不妨用泽德尔迈尔的话来结尾："美术史面前还有许多暂时得到解决的问题，在接下来的这一代学者眼中成了不言而喻的事情，因此他们不再能理解需要经过奋斗才能如此。施洛塞尔付出最大努力思考的问题不是暂时的问题，而是美术史思考的开头和结尾，今后每一代美术史家都必须以自己的方式提出这个问题：什么是美术史？我们的艺术和美术史的概念是什么？美术史究竟是否存在？"[50]

　　　　　　　　　　　本文原载于《新美术》2019年第1期

49　比特·维斯：《艺术的"风格"和"语言"：尤利乌斯·冯·施洛塞尔》["Stil" und "Sprache" der Kunst: Julius von Schlosser]，载《维也纳学派：记忆与展望——维也纳美术史年鉴第 53 卷》，第 235—246 页。

50　泽德尔迈尔：《尤利乌斯·里特·冯·施洛塞尔（1866.09.23—1938.12.01）》。

国外贡布里希研究综述

———

穆宝清

［山东大学外国语学院］

如果我们能自信地预测100年后发生的事件，那就是2109年3月30日这所大学［维也纳大学］将庆祝贡布里希200周年诞辰。

——英国艺术史家查尔斯·霍普［Charles Hope］

恩斯特·汉斯·约瑟夫·贡布里希［Ernst Hans Josef Gombrich, 1909—2001］，20世纪伟大的人文主义思想家之一，英国美学家、艺术史家、艺术批评家。贡布里希称得上是一位百科全书式的人物，其漫长的学术研究打破了各个学科之间的界限，几乎涉及整个现代艺术史领域，其著述涵盖历史学、哲学、美学、心理学、文学和音乐学等诸多学科，而且他在艺术研究中运用图像志、进化论，乃至生态学的理论，他的全部作品可以说是一个人文学科的宝库：柏拉图、亚里士多德的哲学思想，古罗马昆体良、西塞罗、贺拉斯的修辞学，莱辛、歌德、席勒、莎士比亚的文学作品，赫希、理查兹、艾布拉姆斯的文学艺术批评理论，更有他坚定支持的卡尔·波普尔的历史哲学，这一切都为贡布里希的艺术研究提供了丰富的资源，也让我们看到了贡布里希的博学和学术视野。作为一名西方文化传统价值的信仰者和阐释者，他以敏锐的洞察力和独特的视野，不断探讨美学和艺术的永恒价值，为人类文明的传承做出了卓越贡献。

显然，贡布里希的艺术史研究和美学思想应在当代艺术研究中占有一个中心的位置。但是，从目前收集到的资料来看，国外研究贡布里希的专题论

文和书评多，而专著较少。而且，新一代的学者以其新的艺术史观、艺术理念不断质疑和批判贡布里希。

<div align="center">一</div>

20世纪70年代，美国威斯康星大学麦迪逊分校的朱迪思·黛安·威尔逊和波士顿大学的谢尔顿·索尔·里奇蒙德分别完成了研究贡布里希的博士论文。[1]直到1994年，谢尔顿才发表了研究贡布里希的专著《审美标准：贡布里希与波普尔和波兰尼的科学哲学》[2]，旨在探究贡布里希的艺术理论和研究方法与卡尔·波普尔和迈克尔·波兰尼的渊源。谢尔顿认为，在艺术史和再现心理学等研究中，贡布里希运用了波普尔的科学哲学理论和社会学的方法论，在解释艺术风格的变化时他也采用了波普尔的方法，但在解释的内容上与波普尔的观点不同。他发现在美学研究中，贡布里希认为波普尔的批判哲学方法不适用于美学批评，所以没有运用波普尔的方法解决美学问题。而且，贡布里希质疑各种美学理论的价值和实践意义，重申美学理论从历史上来看是虚假的，不能真正描述艺术家的作品和成就。从心理学上来说，美学理论不能描述艺术家如何创作和欣赏艺术作品；从逻辑上来看，美学理论是不清晰的，其术语过于模糊，只是基于一些外在的元素，因此不能用于审美判断。谢尔顿指出，波兰尼排斥方法论或普遍规则认为只有那些具有专业知识和技能的人才能对科学进步做出贡献。同样，对贡布里希而言，只有具备一定的经验才能进行审美欣赏，专业知识不是通过公式学来的，而是要通过不断接触艺术作品，学习往昔的艺术大师思想和方法，接受和运用传统的观

1 第一篇是朱迪思于1974年完成的：Judith Diane Wilson, E.H. Gombrich and Beyond: A Study of Ernst Hans Gombrich's Views on Pictorial Imagery and of their Implications for Identification of the Distinctive Features of Pictorial Works of Art. Thesis [Ph. D.] (The University of Wisconsin - Madison, 1974). 第二篇是谢尔顿于1976年完成的：Sheldon Saul Richmond, An Evaluation of Gombrich's Critique of Aesthetics. Thesis [Ph. D.] (Boston University Graduate School, 1976). 遗憾的是，两篇论文都没有正式出版，只是缩微文献。

2 Sheldon Saul Richmond, *Aesthetic Criteria: Gombrich and the Philosophies of Science of Popper and Polanyi* (Amsterdam and Atlanta, GA: Rodopi, 1994).

念和程式。波兰尼强调科学中"个人知识"的重要性，贡布里希也倡导运用
"个人知识"进行艺术欣赏，但是他拒绝将"个人知识"用于历史学、社会
学和艺术心理学的研究之中。贡布里希的这些观点契合波兰尼的科学哲学，
贡布里希所说的"美学理论""艺术家"和"艺术作品"与波兰尼的"方法
论""科学家"和"理论"存在着很多相似之处。实际上，贡布里希并没有
完全地接受波普尔的理论，在美学研究中贡布里希排斥了波普尔的理论和方
法，而暗中提倡波兰尼的反批判哲学 [anti-critical philosophy]。因此，贡布
里希在艺术研究中采用了两种方式：在对历史的、技术的、心理的和艺术的
社会学层面的研究中运用的是波普尔的方法论，而在艺术审美方面则采用了
波兰尼的方式。

在研究贡布里希的学者中做出最大贡献的当属理查德·伍德菲尔德[3]，他
不仅编辑出版了贡布里希作品精选集和贡布里希研究论文集，而且多年来不
断发表论文，赞扬贡布里希的杰出贡献和丰富的学术思想，维护贡布里希作
为当代伟大的人文主义学者之一的地位，反驳某些学者对贡布里希艺术理
论和批评方法的质疑和批判。1996年，伍德菲尔德编辑出版了《贡布里希
论艺术和心理学》[4]，该文集汇总了来自世界各地的艺术史家、哲学家、心理
分析学家的论文，同时还收录了贡布里希本人一篇重要的论文《艺术表现
的四个理论》[Four Theories of Artistic Expression]。撰稿者们从不同的角度
探讨了贡布里希思想的发展与维也纳艺术史学派的渊源、早期对卡尔·布勒
[Karl Buhler] 符号学的研究，以及在艺术与错觉、知觉心理学、希腊艺术、
原始主义艺术、艺术的生物社会学、秩序感等领域的理论论述和艺术思想，
为全面了解贡布里希研究领域的最新发展提供了丰富的资料。同年，伍德菲
尔德还编辑出版了《贡布里希论艺术与文化精选集》[5]。他在前言中简要介绍

3　伍德菲尔德不仅编辑出版贡布里希的著作，发表了许多研究贡布里希的论文，而且建立了贡布里希文
献档案网站：http://gombrich.co.uk/，伍德菲尔德研究贡布里希的相关文章可查询：http://richardwoodfield.org.uk.

4　Richard Woodfield [ed.], *Gombrich on Art and Psychology* (Manchester and New York: Manchester University Press,
1996).

5　Richard Woodfield [ed.], *The Essential Gombrich: Selected Writings on Art and Culture.* (London: Phaidon Press, 1996).

了贡布里希的生平和主要论著的核心思想，称赞贡布里希是一位坚持理性主义的思想家，始终关注文明的价值和传统。伍德菲尔德将贡布里希的三部著作《艺术的故事》《艺术与错觉》和《秩序感》，以及十一册论文集中有关再现、知觉心理学、图像阐释、理论与方法、进步的观念、象征主义和艺术中的意义等著述分为专题，在每部分的附录中列出了贡布里希相关的著作或论文，并将贡布里希的论述与其他学者的观点联系起来，列出了进一步阅读的书目，为艺术研究者构建了贡布里希艺术美学思想和批评方法的基本框架，为他们了解贡布里希的学术思想提供了更大的方便。

2000年，杰出的文艺复兴和古典传统史专家，在贡布里希退休之后继任瓦尔堡学院院长职位的特拉普教授，编辑出版了《贡布里希：文献目录》[6]。他以严谨的学术态度，按照参考书目的编排原则，根据时间顺序对贡布里希的所有著作、文集、讲稿做出了详细的分类，并配有著作和文章的标题索引，为每一位贡布里希研究者提供了丰富的参考资料，同时也体现了编者对这位伟大的学者的崇高敬意。从完整详尽的书目中，我们可以看到贡布里希广泛的研究领域，以及他作为艺术和文化学者的国际地位和影响力，其丰富的著作本身就是他卓越成就的记录。

为纪念贡布里希85周年诞辰，他的学生们于1994年将各自在所属领域的学术论文汇集成册[7]，敬献给导师。在他们看来，贡布里希的学术成就早已是公认的，无须赞辞和专门论述贡布里希艺术思想的文集。这些学者在学术上已取得了非凡的成就，但是并没有固守在贡布里希的研究领域，而是从事着他们各自独立的研究，也没有形成一个"贡布里希学派"，然而他们广泛的研究兴趣和独立的学术精神恰恰证明了贡布里希对他们的影响。

贡布里希的著述仍被广泛阅读，《艺术的故事》为人们欣赏艺术提供了新的视角，改变了人们观看、理解艺术作品的方式，《艺术与错觉》一版再

6 J.B. Trapp, *E.H. Gombrich: A Bibliography* (London: Phaidon Press, 2000).

7 John Onians [ed.], *Sight and Insight: Essays on Art and Culture in Honour of E. H. Gombrich at 85* (London: Phaidon Press Limited, 1994), p.9.

版，并被翻译为多种文字，《图像与眼睛》《象征的图像》《秩序感》等著作也已成为专业书籍中的经典之作。贡布里希睿智的思想和坚信传统的理性主义立场至今仍然令人叹服，全世界成千上万的学者怀着极大的兴趣，研究他的学术思想和艺术成就。霍洛维茨在为《美学百科全书》撰写的"贡布里希"条目中[8]概括了贡布里希学术思想的精华和主要贡献：贡布里希在研究中不仅具体运用渊博的历史文化知识，而且涉及心理分析、符号学和知觉心理学，他在艺术史、艺术史哲学、哲学美学、文化理论等领域的研究成果影响了尼尔逊·古德曼、沃尔海姆等艺术史家的理论研究，同时，贡布里希的艺术史观为当代艺术与文化的跨学科研究提供了丰富的理论资源，他对黑格尔历史决定论的批判推动了现代艺术史的发展。瑞典优密欧大学艺术史学者洛雷塔·万迪在《贡布里希的遗产：艺术史作为价值的体现》[9]一文中，反驳了贡布里希的理论已过时因而应当被抛弃的观点，阐述了贡布里希理论的两个重要议题：经典规范和艺术家、艺术史家通过艺术对道德的诉求，它们构成了贡布里希的遗产，并促使我们把艺术史研究看作是发现各种价值观的领域。

　　贡布里希欣赏两千多年前希腊医学创始人希波克拉底的这句名言："艺术是永恒的，生命是短暂的。"［Art is long and life is short.］贡布里希解释说，希波克拉底所指的"艺术"是一种"治愈的艺术"，在古希腊时代和之后的很长一段时间里，"艺术的概念意味着任何基于知识的技能；换句话说，既指我们现在所说的'科学'，也指我们所说的'艺术'"[10]。随后的发展证明希波克拉底是对的。而贡布里希在其艺术史的研究中，在"艺术"和其他学科尤其是心理学之间架起了许多桥梁。"没有人比他更清楚如何晃动过去的万花筒，不是一次，不是两次，而是十几次，每次都能从一个全新的视角揭示

8　　　Gregg Horowitz, Gombrich, Ernst Josef, in Michael Kelly [ed.], *The Encyclopedia of Aesthetics* (Oxford: Oxford University Press, 1998). 中文版见 G. 霍洛维茨：《恩斯特·S. 贡布里希》，中屠妍妍译，《新美术》2009 年第 4 期。

9　　　Loretta Vandi, Gombrich's Legacy: Art History as Embodiment of Values, Gombricharchive.files.wordpress. com/2011/04/showcom14.

10　　Ernst Gombrich, Editorial: Art Is Long, *Leonardo*, Vol. 28, No. 4 [1995], p. 237.

出一些新的见解。"[11] 贡布里希的著作种类繁多，涉及面广，这些年来他总是带着新的问题和答案回到许多老话题上。对他来说，专业化是一种"必要之恶"[a necessary evil]，而且他认为艺术史研究不应该受到某种方法的约束。因而，"他既是一位通才 [generalist]，可以轻易地跨越时间和空间（非欧洲艺术，尤其是东方艺术的接触），在《秩序感》中更加明显，《艺术的故事》聚焦在西欧（因为它也是自然表现的故事）……他也是文艺复兴时期的文化、图像学、宣传画和漫画、艺术与知觉感知的关系等领域的一位专家 [specialist]"。文艺复兴时期伟大的艺术家莱奥纳尔多是他特别感兴趣的，拉斐尔也许是他的最爱，而他的整个研究生涯也离不开海顿和舒伯特、莎士比亚和歌德的陪伴。[12]

或许当代西方学者敬畏贡布里希百科全书式的研究，或许像贡布里希的学生们所做的那样，他们坚持研究的独立性，留出更多的空间和时间专注于自己的研究，学者们并没有以专著的形式，而是多采用专题论文的形式，论述贡布里希的艺术理论和研究方法。当代西方学者们围绕贡布里希的《艺术的故事》《艺术与错觉》和《秩序感》等主要著作中的艺术理论、艺术史观和艺术批评方法，以及贡布里希对黑格尔历史决定论、文化相对主义、现代艺术的批判，展开了广泛的探讨和争辩。

二

《艺术的故事》卷首的第一句话"没有艺术这回事，只有艺术家而已"[There really is no such thing as Art. There are only artists][13] 引起了人们的好奇与争议，自然也成了学者们研究的焦点。当今许多艺术家、艺术史家都做出了不同的解读，围绕如何书写"艺术的故事"，学者们展开了一场热烈的讨

11 Editorial, Ernst Gombrich and the Warburg Institute: 1936-1976, *The Burlington Magazine*, Vol. 118, No. 880 [Jul., 1976], p. 463.

12 Elizabeth Mc Grath, E. H. Gombrich [1909-2001], *The Burlington Magazine*, Vol. 144, No. 1187 [Feb., 2002], pp. 111-113.

13 贡布里希：《艺术的故事·导论》，范景中译，广西美术出版社，2008，第 15 页。

论[14]。理查德·伍德菲尔德在书评[15]中指出，这句话体现了贡布里希的艺术价值观，在艺术研究中追求艺术本质的企图都是注定要失败的，他也从中看到了贡布里希对相对主义教条的极度厌恶。德国艺术史学家莫泽尔[16]发现，这句话表明了贡布里希质疑抽象的美学理论，对贡布里希来说，艺术研究的核心不是去探讨艺术的定义或本质，对艺术做出纯美学的解释是毫无意义的。休伯特·洛赫尔在《谈论还是不谈论"大写的艺术"：贡布里希—施洛赛尔—瓦尔堡》[17]中指出，《艺术的故事》并不是简单地讲述故事，"没有艺术这回事，只有艺术家而已"这句话有其深刻的内涵，可以说是贡布里希对整个学术研究思想的一个注解。大卫·卡里尔在《贡布里希、丹托论定义艺术》[18]一文中对此做出了详细的解读和分析。在他看来，这句话是一道绝妙的谜题，其中必定有隐含的意义，或许是巧妙地反驳黑格尔和丹托的"艺术终结论"。

从20世纪初开始，一些艺术史家、批评家对种族、性别、个体身份等问题愈发敏感，因而反对艺术史中的欧洲中心论、种族主义、男性霸权的呼声日益高涨。詹森[19]发现了《艺术的故事》中的精英文化意识和欧洲中心主义的立场，因为其研究的核心区域局限在古希腊艺术、文艺复兴艺术和20世纪之前的欧洲艺术，却忽视了始于古代埃及延续至今近五千年的整个世界艺术史传统。当代艺术史学者丹·卡尔豪姆[20]甚至认为，贡布里希著作中的

14　除文中提到的文章之外，可参见：Bradford Collins, Review–History of Art; The Story of Art, *Art Journal*, Vol.48, No.1, Spring 1989; Griselda Pollock, *Differencing the Canon: Feminist Desire and the Writing of Art's Histories* (London: Routledge, 1999).

15　Richard Woodfield, Gmobrich's Story of Art, *British Journal of Aesthetics*, Vol. 36, No. 3, July 1996.

16　S. 莫泽尔：《让绘画说话的艺术——悼念恩斯特·贡布里希爵士》，高佳妮译，《新美术》2012 年第 1 期。

17　Hubert Locher, Talking or Not Talking about "Art with a Capital A": Gombrich-Schlosser- Warburg, Leitmotiv-5 / 2005-2006, http://www.ledonline.it/leitmotiv/.

18　David Carrier, Gombrich and Danto on Defining Art, *The Journal of Aesthetics and Art Criticism*, Vol. 54, No. 3, Summer 1996.

19　H. W. 詹森：《艺术史分期的若干问题》，载《艺术史的终结？当代西方艺术史哲学文选》，常宁生等译，中国人民大学出版社，2010，第 51—52 页。

20　Dan Karlholm, Gombrich and Cultural History, *The Nordic Journal of Aesthetics*, No. 2, 1994.

"我们［we］""我们的［our］"文化、历史、文明等话语也有西方文化霸权、种族主义之嫌，有歧视女性之偏见，因为它们将非西方的艺术置于"他者"的边缘地位，而且在理论上和实践上排斥了女性在艺术史中的地位。

贡布里希对"大写艺术"的警示与批判主要是针对黑格尔的历史哲学和美学理论展开的，并且贯穿在他整个艺术研究和批评之中，因此，很多学者也围绕贡布里希对黑格尔的批判这一核心议题展开了讨论。伍德菲尔德在1994年发表了《贡布里希论艺术、风格和文化》[21]一文，详细分析和阐明了贡布里希在其论著中的观点和立场。他指出，贡布里希在《探索文化史》中旨在探索艺术与文化的关系，抨击了黑格尔主义对艺术研究的负面影响。文中，伍德菲尔德回顾了贡布里希艺术思想的发展历程，分析了贡布里希对德沃夏克作为精神史的美术史观、沃尔夫林的形式分析法、豪泽尔的艺术社会史、潘诺夫斯基的图像学的批判，肯定了贡布里希对历史决定论、艺术进步观、时代精神、观相术的谬误、浪漫主义表现论的阐述。

同样，大卫·萨默斯在《贡布里希与黑格尔传统》[22]中，也肯定了贡布里希对黑格尔形而上学的整体论和历史决定论的批判分析。虽然贡布里希对黑格尔的批判在其所有论著中缺乏系统性，但其立场和原则始终是一致的，黑格尔的历史哲学和美学思想影响到了艺术史的研究，相对主义成了当代艺术史的官方教条。因此，贡布里希运用波普尔的"情景逻辑"分析法，倡导艺术研究中以技术的进步取代艺术进步观。萨默斯认为，波普尔的批判哲学思想成为贡布里希的主要理论参照，可以说是贡布里希与黑格尔对话中的第三人。

2008年斯蒂芬·斯奈德[23]运用平行分析法，以哈贝马斯、丹托和贡布里希关于艺术现代性的论述为主线，通过对比分析哈贝马斯的"交往行动"理

21 Richard Woodfield, Gombrich on Art, Style and Culture, *Nordisk Estetisk Tidskrift* 12, 1994.

22 David Summers, E. H. Gombrich and the Tradition of Hegel, in Paul Smith & Carolyn Wilde [ed.], *A Companion to Art History* (Oxford: Blackwell Published Ltd., 2002), pp.139-149.

23 Stephen Snyder, A Habermasian Critique of Danto in Defense of Gombrich's Theory of Visual Communication, *Revisiones*, 04, 2008, pp.47-57.

论、黑格尔和丹托的"艺术终结论"、贡布里希以实践检验为基础的艺术理论，并按照哈贝马斯对黑格尔的批判模式，探索贡布里希的美学理论对当今艺术研究中的价值和贡献，反驳丹托所提出的贡布里希理论已过时的观点。2009年当代艺术史学者杨·巴克斯发表了《贡布里希与形而上学的斗争》[24]一文，赞扬贡布里希在一生的研究中对艺术史和人文学科中形而上学思潮和历史决定论的坚定立场。他指出，贡布里希对形而上学的批判持续了60多年，谴责民族主义和种族主义，警惕各种形式的极权主义的危害，颂扬西方人文主义的根本价值观念。

　　贡布里希在其整个的学术研究中为反对黑格尔的文化史做出不懈努力，然而自20世纪80年代以来，美国艺术史家克律格·克鲁纳斯、大卫·卡里尔、阿瑟·丹托等西方艺术史家就不断撰文，挖掘出贡布里希在其论述中所暴露的黑格尔式的思想和批评方式，质疑或批判贡布里希的艺术史观和艺术批评方法。克律格·克鲁纳斯[25]认为，伊斯兰艺术和中国艺术并无多少相似之处，而贡布里希在《艺术的故事》中却把伊斯兰艺术和中国艺术编排在同一章节，显然这是一种黑格尔思想根源的可能症状。大卫·卡里尔[26]也发现在《艺术的故事》中，欧洲以外的艺术只是"友情客串"，中国、印度和伊斯兰艺术等非西方艺术内容只有寥寥数语。可见，一贯批判黑格尔美学思想的贡布里希，其思想观点却与黑格尔的极为相似。而且在《艺术的故事》中，贡布里希机械地描述了一个稳定的、每一个创新都是吸收并否定前者的艺术发展史，在这里却接近了黑格尔辩证法的思维方式。

　　早在1983年，卡里尔在《贡布里希论艺术历史的解释》一文中就概述了贡布里希的艺术史观和艺术作品阐释方法，并对比分析了列奥·斯坦伯格、克莱门特·格林伯格等同时代艺术史家的观点。他断言，贡布里希对李

24　　Jan Bakos, Introductory: Gombrich's Struggle against Metaphysics, *Human Affairs* 19, 2009.

25　　Craig Clunas, What about Chinese Art? , in Catherine King[ed.], *Views of Difference: Different Views of Art* (London: Open University, 1999).

26　　David Carrier, *A World Art History and Its Objects* (University Park: The Pennsylvania State University Press, 2008).

格尔、布克哈特、潘诺夫斯基、沃尔夫林的批判是不正确的，他们并没有完全否定传统的价值，而是像贡布里希一样，始终强调艺术创作中经典准则的重要性。贡布里希一贯反对艺术研究中的相对主义，始终警惕文化相对主义对人文科学的危害。而卡里尔在《艺术史写作原理》[27]中声称自己是一位坚定的相对主义者，认为寻求艺术家原初意义的做法是徒劳的，因为阐释者与画家有各自的文化背景和特殊视域，也有各自的局限，因此，阐释的空间是自由开放的，不同的艺术史学家可以根据不同的关注点，对图像做出真实的论述和阐释。同时，一位批评家要去论证其解释的唯一正确性也是不可能的。

同年，阿瑟·丹托在一篇评价贡布里希的文章[28]中提出了贡布里希"过时论"的观点。丹托指出，贡布里希广泛的研究领域、丰富的著述和深邃的艺术思想令每一位学者敬畏，学者们对贡布里希的研究仅限于一些书评，专门研究他的著作却非常稀少。这样看来，贡布里希更像是一位让学者们顶礼膜拜的"偶像"，而不是被当作一位思想家来研究。由此，丹托提出：为什么贡布里希非凡而深厚的学术思想却得到了如此冷淡的回应？是不是由于对贡布里希的盛赞和崇拜抑制了对他的批评，使得学者们对他产生了一种学术上的冷漠，好像他的学术思想并非如此重要？丹托最终得出的答案是残酷的：贡布里希的艺术思想实际上没有那么重要。贡布里希的论著中始终关注和解释错觉主义艺术，然而错觉主义对某些艺术来说并不是其艺术目标，贡布里希用文艺复兴的范式来解释现代艺术是不恰当的。20世纪的艺术创作不再追求知觉的真实性，因此贡布里希的思想对当代的艺术已没有什么价值。况且，贡布里希不能提供一个关于艺术，包括错觉艺术的确切定义。贡布里希寻求艺术史与知觉心理学的联系是无效的，知觉心理学不能够解释艺术为什么有一个历史这一根本问题。作为一名德高望重的人文主义学者，贡布里希理应得到尊敬，但是他的理论不属于我们的时代，他的观点无助于我们深刻理解艺术的本质。因此，我们迫切需要一种完全不同于贡布里希的理

27　大卫·卡里尔：《艺术史写作原理》，吴啸雷等译，中国人民大学出版社，2003。

28　Arthur C. Danto, E. H. Gombrich, *Grand Street*, Vol. 2, No. 2, Winter 1983, pp.120-132.

论来解释当代艺术。后来，丹托又在《艺术终结之后》[29]重复了贡布里希的图像再现理论已过时，无法解释现代艺术的观点。

1985年，莫瑞·克里格发表《再现与错觉的多义性：贡布里希回顾》[30]一文，论证贡布里希在何种程度上是一位程式主义者，并回顾和分析贡布里希从早期的著作到20世纪80年代的近作中的"理论循环"问题。克里格试图以"个人回顾"的方式，借助哈罗德·布鲁姆"影响焦虑"的理论，探讨他本人希望贡布里希表达的思想与贡布里希一贯阐述的思想之间的冲突。他发现，在20世纪60年代以来，贡布里希在他的很多著作中更为迫切地疏离那些追随他学术思想的学者，同时，贡布里希具有一种很强的自我意识，致力于消除他所看到的学者们对他著作的误读，而不是关注著作中的错误。克里格也承认，贡布里希的理论著述对当代艺术理论、文学理论和美学等领域产生了极大的影响力。因而从这个意义上说，他并不是仅仅对贡布里希的学术思想进行"个人的回顾"，而是希望进一步谈论艺术研究中的某些重大问题。

或许，当代一些年轻的艺术史学者继承了上一代的批评传统，贡布里希的论著和学术思想成了他们批评的焦点。美国艺术史学者苏珊娜·拉瑟格伦在《暴风雨中的哲学家：艺术史家贡布里希令人困惑的成就》[31]一文中指出，贡布里希属于他所生活的时代，现代社会的文化艺术呈现出更大的多元性和意义上的模糊性，其艺术理论无法描述文化经验的变化莫测或者艺术灵感的萌发。贡布里希仅以反对相对主义、倡导传统价值的准则，显然不能对现代的社会文化和艺术发展做出全面的解释。而且，贡布里希逃避政治，不仅使他远离了现实世界的一切，而且损害了他的智慧。美国圣路易斯大学艺术史

29　Arthur Danto, *After the End of Art: Contemporary Art and the Pale of History* (Princeton: Princeton University Press, 1995).

30　Murray Krieger, The Ambiguities of Representation and Illusion: An E. H. Gombrich Respective, *Critical Inquiry*, Vol. 11, No. 2, 1984.

31　Susannah Rutherglen, The Philosopher in the Storm: Cultural Historian E.H. Gombrich's Troubled Achievement, *Yale Review of Books*, Vol.7, No. 2, 2003.

学者克劳德·帕弗尔则以《重建艺术史：超越贡布里希》[32]为题，否定贡布里希对黑格尔体系批判的有效性，指出了贡布里希在其论述中自我矛盾的地方。在他看来，贡布里希所坚持的艺术史有意或无意地建立在已倒塌的黑格尔哲学思想上，这一论断是站不住脚的，其反整体论的立场削弱了我们对理解和表现有意义整体的自信，必须予以摒弃和批判。瑞典索德脱恩大学艺术史学者丹·卡尔豪姆发表的《贡布里希与文化史》[33]一文，着重分析了贡布里希对各种文化史的阐述和批判与强调文化传统价值之间所存在的矛盾之处。他认为，贡布里希往往偏爱更为具体地谈论文化传统，把评论和颂扬传统作为其主要的研究内容，没有兴趣探索文化史与历史传统的不同。贡布里希对文化史的排斥有些夸张和笼统，对文化传统的强调是片面的。当代的艺术史家不应该像贡布里希那样，仅仅罗列黑格尔主义者的"罪状"，固守在传统的教条之中，而是应具有以开放的心态去接受世界范围的文化的雄心。

随着"新艺术史"的兴起，西方新生代的艺术史学者、艺术批评家们不断质疑贡布里希坚守传统、注重原典、防止阐释过度的艺术观，由此诺曼·布列逊在其"新艺术史三部曲"[34]中对贡布里希的艺术史观、艺术理论展开了批判。在他看来，贡布里希把艺术传统等同于技巧的传统，将艺术史看作是一个图式被继承和不断修改的过程，这种艺术史只不过是一种解释写实艺术的结构体系，已经走向了自身的终结。传统不等于典范，经典作品的典范作用不是一种自发的行为，传统本身也会给下一代的艺术家带来负担或焦虑。因此，为了消除传统的重负，新一代的艺术家渴望突破传统，尝试新的创作手段。只有艺术作品超越了传统，表现出多元状态，才能成为经典之作。贡布里希依据传统图式、"风格之谜"来解释绘画的方式，根本无法应

32　Claude N. Pavur, Restoring Cultural History: Beyond Gombrich, CLIO 202 [1991] 157-167. http://www.slu.edu/colleges/AS/languages/classical/latin/tchmat/pedagogy/chist. html.

33　Dan Karlholm, Gombrich and Cultural History, *The Nordic Journal of Aesthetics*, No.12, 1994.

34　诺曼·布列逊：《语词与图像：旧王朝时期的法国绘画》，王之光译，浙江摄影出版社，2001；诺曼·布列逊：《传统与欲望：从大卫到德拉克罗瓦》，丁宁译，浙江摄影出版社，2003；诺曼·布列逊：《视觉与绘画：注视的逻辑》，郭杨等译，浙江摄影出版社，2004。

对绘画中图像所构成的多元性。

美国艺术史家、艺术批评家詹姆斯·埃尔金斯是当今反对贡布里希最坚决的学者。他在《没有理论的艺术史》[35]一文中断言，贡布里希对黑格尔的批判无法消除黑格尔哲学理念的影响，以情景逻辑对抗黑格尔哲学整体论、以个体事物取代民族精神的方案也是无效的。因此，贡布里希的艺术史方法既不能运用到正常的艺术史写作中，也不适用于批评话语。而且，在《艺术的故事》中，非西方艺术的地位被边缘化，危害到了当代艺术史的写作。为了反驳贡布里希"彻头彻尾的"欧洲中心主义，埃尔金斯出版了《艺术的多元故事》[*Stories of Art*][36]，与《艺术的故事》针锋相对，讲述既有西方的又包括非西方的多元文化的"艺术的故事"。之后，他又在《绘画与眼泪》[37]一书中倡导"哭泣的美学"，暗讽贡布里希"冷酷的"理性主义的立场，以消除贡布里希"没有眼泪的艺术史"的危害。在2009年，他又发表一篇题为《贡布里希与艺术史没有联系的十个理由》[38]的文章，否定贡布里希在当代艺术研究中的地位，证明贡布里希并非20世纪具有影响力的艺术史家之一。

针对埃尔金斯对贡布里希的批评，理查德·伍德菲尔德撰文进行反驳。他在对埃尔金斯《艺术的多元故事》的书评[39]中指出，要讲述艺术的故事必须有一个主导叙事，否则就会散架，成为七零八落的小故事而已。正是因为贡布里希简洁而明晰的叙事方式，《艺术的故事》才为艺术家以及广大艺术爱好者所欣赏。而盖瑞·贝尔在《贡布里希仍然对艺术史至关重要的十条理由》[40]一文中，以贡布里希的重要著作为主线，也列举出十条理由，一一反驳埃尔金斯的观点，阐明贡布里希的艺术史观、艺术理论、批评方法，重申

35 James Elkins, Art History without Theory, *Critical Inquiry*, Winter, 1988.

36 James Elkins, *Stories of Art*. (London: Routledge, 2002).

37 James Elkins, *Pictures and Tears: A History of People Who Have Cried in Front of Paintings*. (London: Routledge, 2005).

38 James Elkin, Ten Reasons Why E. H. Gombrich Is Not Connected to Art History, *Human Affairs* 19, 2009.

39 http://www.academia.edu/222298/Richard_Woodfield_Review_of_James_Elkins_Stories_of_Art.# 伍德菲尔德对《艺术的故事》评论可参见：Richard Woodfield, *Gombrich's Story of Art*.

40 Gerry Bell, Ten Reasons Why E. H. Gombrich Remains Central to Art History, gombricharchive.files.wordpress.com/2011/04.

贡布里希对当代艺术史家、艺术批评家格林伯格、布列逊，乃至埃尔金斯本人的影响，以此证明贡布里希的艺术理论和学术思想融入20世纪艺术研究的主流，因此，贡布里希丰富的人文主义思想仍然具有巨大的学术价值，当今的艺术研究应该"重访"贡布里希的理论论著和艺术思想。鉴于此，贡布里希的著作被选入了《塑造艺术史的书籍：从贡布里希和格林伯格到阿尔珀斯和克劳斯》[The Books that Shaped Art History: From Gombrich and Greenberg to Alpers and Kraus]，因为他的著述，与书中列入的其他学者的一样，标志着艺术史发展的一个重要研究领域，"都是对艺术史主题充满激情的参与和高瞻远瞩的探寻，在许多情况下，带有强烈的辩论意图。至少在一定程度上，正是这一点确保了它们在21世纪的生存和继续存在的意义——为什么它们是有助于塑造艺术史的书籍"[41]。这些重要论著具有开创性的品质，创造了看待艺术史的全新方式。

三

事实上，一些当代学者不断探索贡布里希研究的新领域，如心理分析、符号学、政治、认知科学等，挖掘出了贡布里希艺术理论与批评方法对艺术研究和艺术批评，乃至对整个人文学科的更大贡献。20世纪80年代伍德菲尔德主要关注贡布里希有关文字与图像、语言与意义、再现艺术与错觉主义的论述[42]，90年代之后，他不仅发表了讨论贡布里希对黑格尔历史决定论的批判、文化史观等方面的文章，而且近年来将研究的视野拓宽到贡布里希与心理学的领域。在《贡布里希与心理学研究》[43]一文中，他概述了汉斯·泽德

41　Richard Shone and John-Paul Stonard, *The Books that Shaped Art History: From Gombrich and Greenberg to Alpers and Kraus* (London: Thames & Hudson, 2013), Preface, Introduction.

42　Richard Woodfield, Gombrich on Language and Meaning, *British Journal of Aesthetics*, Vol. 25, No. 4, Autumn 1985; Words and Pictures, *British Journal of Aesthetics*, Vol. 26, No. 4, Autumn 1986; Peetz and Wollheim on Gombrich's Illusions: a Note, *British Journal of Aesthetics*, Vol. 28, No. 3, Summer 1988.

43　Richard Woodfield, Gombrich and Psychology, in Paul Smith & Carolyn Wilde [ed.], *A Companion to Art History* (Oxford: Blackwell Published Ltd., 2002), pp.426-435. 中文译本见理查德·伍德菲尔德：《贡布里希与心理学研究》，邢莉译，《新美术》2011年第1期。

迈尔、卡尔·比勒、恩斯特·克里斯、施洛赛尔、瓦尔堡、弗洛伊德对贡布里希心理学研究的影响，并且从功能主义、符号原理和心理机制等方面，依据贡布里希论著中的具体实例，探讨了贡布里希在艺术与心理学、文化心理学方面的有关论述。正是因为贡布里希运用了心理学理论来进行艺术史研究，他才成为一位与众不同的艺术史家。马丁·伯格曼、卡伦·威尔金两位学者在他们各自对贡布里希《偏爱原始性》的书评中，也评价了贡布里希在艺术与心理学方面的研究[44]。尽管他们指出了贡布里希的不足，但是他们都认为贡布里希把心理学理论、心理分析方法用于艺术研究是其学术遗产的重要组成部分。2012 年，剑桥大学的年轻学者蕾切尔·戴德曼发表了《重新评价贡布里希与心理分析的关系》[45] 一文，旨在消除某些学者认为贡布里希排斥心理分析、厌恶现代艺术，以及心理分析对他的艺术史研究毫无影响的偏见，重新发现和正确评价贡布里希心理分析研究的重要价值。蕾切尔并没有用一些动听的字眼去夸赞贡布里希，也没有抽象地概括贡布里希的论述，而是运用贡布里希论著中的实例分析，借助访谈录、回忆录、个人信件等史料，考证贡布里希与心理分析的关系，其研究方式颇具贡布里希艺术史写作的风格。意大利学者保罗·法布瑞在《超越贡布里希：视觉符号学的复兴》[46]一文中回顾了贡布里希语义学理论的渊源，他指出，贡布里希从早期就运用卡尔·布勒的语义学理论从事艺术史和艺术作品阐释、文字与图像、符号与象征等方面的研究，贡布里希在布勒语义学理论的基础上，吸收达尔文进化论思想，构建了图像语言学，即视觉语义学的理论。保罗通过分析比较潘诺夫斯基的图像学和贡布里希的研究范式，发现了它们的不足之处，由此提出

44　　Karen Wilkin, A Preference for the Primitive: Gombrich's Legacy, *The Hudson Review*, Vol. 56, No. 1, 55th Anniversary Issue, Spring 2003, pp.217-222; # Martin S. Bergmann, Psychoanalysis and the Humanities, *Journal of the American Psychoanalytic Association*, Vol.52, 2004, p.301.

45　　Rachel Dedman, The Importance of Being Ernst: A Reassessment of E. H. Gombrich's Relationship with Psychoanalysis, *Journal of Art Historiography*, No. 7, December 2012.

46　　Paolo Fabbri, Beyond Gombrich: the Recrudescence of Visual Semiotics, *Journal of Art Historiography*, No. 5, December 2011.

语义学在未来的艺术研究中将会发挥更大的潜能。

在2009—2010年间，俄罗斯学者瓦尔丹·阿泽坦先后发表了两篇文章[47]，分析了贡布里希在《艺术的故事》以及其他著作中的政治倾向和立场，将研究延伸到了政治领域。他发现，《艺术的故事》隐含了贡布里希的政治动机和英国自由主义政治哲学的传统，构建了一个反对黑格尔历史决定论的艺术史模式。按照他的分析，即使书中清晰的语言风格也是出于政治需要，试图为西方新自由主义者在冷战时期意识形态的斗争中提供反对各种极权主义艺术史的重要工具。在《理想与偶像》中，贡布里希以抽象主义艺术与现实主义艺术的冲突为例，分析艺术中"两极化"的问题，将艺术研究转变为一种冷战时期意识形态斗争的途径。贡布里希的政治立场深受波普尔政治哲学思想、新自由主义的经济学方法论和施洛塞尔个人主义的影响，而这三种影响因素的融合激发了贡布里希的政治冲动，体现在了贡布里希反对整体论、历史决定论和极权主义的宏大工程之中。另外，纽约城市大学的阿伦·考兹拜尔特[48]从认知科学的角度，探讨贡布里希的学术思想对创造力研究的影响力。他指出，贡布里希论著中蕴含了有关创造力的丰富且具有先见之明的观点，遗憾的是，贡布里希的这一贡献却被忽视了。他通过列举分析当代认知科学研究领域的现状和趋势，发现贡布里希在艺术研究中所关注的个体创作者、传统的持续性、专业知识、反馈、学习过程、图式与矫正等核心问题与认知科学领域的创造力研究密切相关。因此，理解和借鉴贡布里希的学术思想将会激发学者们运用认知心理学的原理去探索创造力问题，推动学科的发展。

纵观国外贡布里希研究的状况，尽管近年来并没有研究贡布里希的专著出版，同时某些学者不断质疑、批判贡布里希的学术思想，但是仍然有很多

47　Vardan Azatyan, Mikhail Alpatov's a Universal History of Arts and Ernst Gombrich's the Story of Art, *Human Affairs* 19, 2009; # Vardan Azatyan, Ernst Gombrich's Politics of Art History: Exile, Cold War and The Story of Art, *Oxford Art Journal*, Volume 33, Issue 2, 2010.

48　Aaron Kozbelt, E. H. Gombrich on Creativity: A Cognitive-Historical Case Study, *Creativity Research Journal*, 20:1, 2008.

的学者始终在认真地研究着贡布里希。伍德菲尔德不仅常常发表有关贡布里希的论文，而且建立起了贡布里希文献档案网站，为广大的艺术研究者及时了解研究的最新进展提供了方便的途径。从本人与当代贡布里希研究者斯蒂芬·斯奈德［Stephen Snyder］的电子邮件交流中得知，他已完成了论述贡布里希理论和哲学内涵的初稿，即将由美国福特汉姆大学出版社出版，目前正撰写一篇论文，比较分析贡布里希与当代英国艺术史家贾斯·埃尔瑟［Jas Elsner］在艺术理论、知觉和世界观等领域的论述。而盖瑞·贝尔［Gerry Bell］身为艺术家，仍然以极大的兴趣研究贡布里希的艺术思想。可见，在西方仍然有很多的学者怀着极大的兴趣，从新的视角研究贡布里希。总之，不管是赞同还是反对贡布里希，每一位学者都能从他深邃的艺术思想中得到启迪，从他丰厚的人文主义关怀中不断汲取传统的价值。

虽然贡布里希一生反对时代精神，但他的去世却无疑标志着一个时代的结束。然而，他的去世并不是传统的终结，他所坚持的人文主义的理性传统将在后代的学者中继续传承下去。"艺术永恒，生命短暂"［Art is long and life is short］。毋庸置疑，贡布里希在艺术史、艺术美学、艺术批评等研究领域做出了杰出的贡献，其理论思想、研究方法和批评实践影响了当今众多的学者，这本身即证明了他的价值所在，也证明了传统、理性、经典准则在新时代艺术及美学理论中的现实意义。

英国艺术史学家查尔斯·霍普，在为纪念贡布里希百年诞辰而发表的论文中，解释了为什么贡布里希将被铭记，他将如何被铭记：贡布里希研究兴趣涉及知觉与再现、图像学、艺术赞助体制、艺术风格与趣味等诸多领域，其研究方式似乎更加多样化，因此他的影响难以被具体地记录在某一学科之中，然而，他选择调查的问题并不像某些学者认为的那样，在当代艺术史中无关紧要。"各种形式的艺术生产是一种极为不寻常的人类活动，若试图解释它为什么发生以及其目的，贡布里希的著作必然会长期处于中心地位，即使当今为数不多的较为活跃的学者拥有广博的知识、探索精神或智力能为这些问题提供可信的答案。"尽管有许多学者发表论文，质疑他的著作和研究

方法，"但在任何关于视觉再现的讨论中，他的著作仍然是一个不可避免的参考点。"霍普最后说道："如果我们能自信地预测100年后发生的事件，那就是2109年3月30日这所大学（维也纳大学）将庆祝贡布里希200周年诞辰。"[49]

49　　Charles Hope, How Gombrich Will Be Remembered. This paper was originally presented in celebration of Professor Sir Ernst Gombrich's 100th birthday on the 30th March 2009 at the institute for art history, Vienna University.[原文作者注]

综　论

从美术史到文化史

——贡布里希文献展暨研究论坛札记

—

郭亮

［上海大学美术学院］

八桂十月，秋色正佳。2018 年 11 月 8 日上午，由中国美术学院和广西美术出版社联合举办的"贡布里希文献展"在广西美术出版社美术馆隆重开幕。来自全国各地及美国、加拿大等国家的四十余位专家学者，以及广西区内的社会各界人士参加了开幕式。广西美术出版社社长陈明、学术主持范景中教授、中国美术学院艺术人文学院副院长孔令伟和贡布里希丛书的策划者、广西美术出版社总编辑冯波女士等先后致辞。文献展向各界人士展示了还原的贡氏书房环境，并展出他的 50 余件手稿和信件、图片、实物以及相关的纪念品，也包括已出版的各语种版本的著作。丰富的展品来自伦敦大学瓦尔堡研究院、中国美术学院贡布里希图书馆、广西美术出版社及范景中教授等机构与个人的收藏。

贡布里希最为中国读者所熟悉的无疑是他的《艺术的故事》，他同时也是享誉世界的著名艺术史家与人文学者。曾荣获英国王室荣誉勋爵、英国功绩勋章、W.H. 史密斯文学奖、法兰西学院骑士勋章、科学与艺术功勋章、歌德奖、黑格尔奖、国际巴尔赞奖和不列颠奖等众多荣誉。他是一位百科全书式的人物，被称为"西方十九世纪后期传统美术史意义上的最后一位大师"。2001 年，贡布里希在英国逝世，根据他本人生前的意愿，2007 年贡布里希的四千多册艺术史相关藏书、著作和书信、手札，以及生前使用过的书架、座椅、打字机等物品正式收藏于中国美术学院。此次在邕展览，是这批珍贵的藏品第一次走出杭州，向社会展示这位学术巨匠留给中国学术界的遗赠。"贡布里希研究论坛"也同期举办。国内外四十余位专家学者在为期两

天的研究论坛中，对贡布里希著作及其思想展开广泛而深入的讨论，分享了最新学术研究成果，是学界进一步研究贡布里希学术思想、挖掘贡氏学术价值、拓宽视野的一个总结。20 世纪 80 年代以来，以中国美术学院为学术重镇，以范景中教授为核心，将贡布里希这位百科全书式的学者的著作陆续翻译并引荐给中国读者，滋养了一代又一代的学人。广西美术出版社与中国美术学院从出版贡氏的经典著作《艺术的故事》开始，进行了深度合作，陆续出版"贡布里希文集"，成为贡布里希著作在中国的出版高地，获得了国内外学界的普遍认可。

　　来自国内外各研究机构和大学的学者们，就贡布里希学术思想对国内不同学术领域的影响畅谈各自的研究收获。由老中青三代学人同堂，展开对贡氏艺术史和学术史的深入追索在国内尚属首次，与会学者从各自研究关注的方面入手，发表了对贡布里希学术思想与艺术史、社会史、科学和观念史研究的研究心得。论坛学术主持人范景中教授首先谈到贡布里希与艺术教育的关系，例如贡布里希在其成长时期，家庭浓厚的音乐氛围对他的熏陶和性格的塑造。贡布里希之母是维也纳的一位钢琴家和音乐教授，而听音乐对他们的家庭而言是一件非常郑重严肃的事情。据贡布里希之子理查德所述：现在也许很少有人能够理解，在这样的家庭气氛中，当音乐奏响之时，就如同宗教仪式一样非常安静，如果此时有人来访，要么坐下来静静地聆听，要么选择悄悄离去。贡布里希曾说：音乐对于他的家庭来说，甚至比宗教还要重要。对他本人而言，欣赏音乐比欣赏绘画甚至更具本能。有鉴于此，贡布里希在他的研究中也会运用音乐来谈论美术史的问题，例如《秩序感》书中有一部分论述过音乐，也有论文专门讨论过舒伯特，以及将《艺术的故事》比作具有音乐的结构等。在谈到贡布里希自己的教育历程时，贡氏自己曾讲到在中学时选过两门主课：一门是文学，另外一门是物理学，当时教学处于一种较为自由的环境，学生选课也具有同样的性质，这也是欧洲大陆中部，特别是德语国家的教育方式。范景中教授同时也强调了贡布里希始终所秉承的信念：在过去的两个世纪里，知识分子的权威受到了一种信念的支持——即

对知识和真理的追求应该受到社会肯定，这一信念赋予了学术工作独一无二的重要性，并赋予知识分子强烈的使命感。事实上，在人文主义传统中，学术和思想活动被描述为人类最高形式的活动。人们常常声称，正是这一活动，使人和动物区别开来。贡布里希认为自己是一位历史学家，却很少称自己为美术史家，因为在瓦尔堡学院教授的课程里面，例如对文艺复兴时期的梅迪奇家族的研究上，我们就不能把它看作是一个单纯的美术史问题，贡布里希也教授文艺复兴时期的占星学课程，也可能是他觉得美术史还无法完全代表他所从事的工作。而贡布里希的教授头衔是西方古典传统教授，基于这一点，贡氏认为自己也是西方文明史的辩护者。

贡氏著作的主要译者杨思梁认为，贡布里希能够驾轻就熟地运用心理学知识，与他的学术背景有很大关系。贡氏把视知觉理论和生物进化理论、波普尔的科学哲学（预期、试错和证伪）、信息科学和几何学等学科结合了起来。贡布里希把这些属于科学领域的理论用来探讨艺术问题，不仅有利于自己的研究，而且为此后的艺术和艺术史研究开辟了新的视野，其中的睿智，令人叹服。比如，早期的生理学讨论"看"［vision］的问题，心理学专注于"想"［thinking］的问题。视知觉理论把二者融为一体，用来探讨人是如何观看世界的。贡布里希更进一步，他敏锐地发现，看画和看世界两者所依据的原理类似，这不仅仅是熟悉艺术史和这些不同学科就能做到的（仅仅熟悉这么多学科就非一般人能够做到），而且需要很强的联想能力和逻辑推理能力。

杨思梁谈到贡布里希的故乡维也纳是研究心理学的重镇之一，也是心理分析［psychoanalysis，一译精神分析］的发源地。心理分析的创始人弗洛伊德本人还用心理分析方法分析过米开朗琪罗和达·芬奇等艺术大师的作品。贡布里希的著述中，最早运用心理学的是1953年11月在英国心理分析学会上作的讲座——《心理分析与艺术史》。但总体而言，贡布里希对心理分析一直抱着谨慎的态度，因为心理分析毕竟不属于科学。他始终感兴趣的是实验心理学的方法，也就是集合了生理学、哲学和物理学的心理学方法。他之所以能够轻松地跟上心理学研究的最新发展，还得益于他身边的师友中不少是

一流的心理学家，比如克里斯、科勒（是格式塔心理学鼻祖）以及 J.J. 吉布森，特别是他的终生老友波普尔。另一个重要原因是，在他进入艺术史专业之前，德语文献中已经产生了一大批运用心理学理论研究艺术或艺术史的学者，从菲德勒、希尔德布兰德、李格尔、朗格到瓦尔堡、沃尔夫林，一直到他的老师勒维、施洛塞尔，加上1950年代用英文写作的阿恩海姆、小W.M. 艾文斯以及埃伦茨威格等人。这些人的研究角度与贡布里希不同，视角也远不如他那么宽阔，贡布里希认为主要是因为他们囿于心理学理论某一特定派别的观念和术语所致。但是他们毕竟把问题提出来了，虽然答案不能令贡布里希满意。这或许正是促使他关注心理学最新成果的一个重要原因。贡布里希根据波普尔的科学哲学原理以及心理学家朱利安·霍克伯格和J.J. 吉布森等人的理论，对简单原理做出了更合理的解释。总体而言，贡布里希把视知觉理论与学习理论联系了起来，认为知觉不仅仅是感觉（视觉、听觉等）问题，还受记忆、知识、语言与文化习惯的影响。而且，知觉不是被动地受知识的影响。人类对知识的寻求，也就是对意义的寻求影响了知觉。对意义的寻求包括预期、猜测、做出假设。知觉其实是运用信息来做出假设和检验假设的"试错"过程。

上海大学陈平教授谈到《博多尼书评》[Bodonyi Review]，是贡布里希早年在维也纳发表的一篇理论文章，这篇文章可以看作贡布里希早期的一次思想实验，其实当时的维也纳本身就是20世纪各种思想观念的一个大实验室。在施洛塞尔的影响下，他对学派"祖父"李格尔的理论产生了怀疑。与学派前辈的思想交锋，成了他美术史研究的起点。在施洛塞尔的研讨班上，贡布里希读了李格尔的《风格问题》。在撰写博士论文时，贡布里希选择了罗马诺的手法主义建筑为题，想验证将手法主义研究运用在建筑上的可能性。但经过自己的调查与思考，贡布里希总是得出与前辈截然不同的结论。他认为李格尔在《风格问题》中构建起来的线性纹样发展史，只是一个推想而已；他通过对罗马诺手稿与草图以及赞助人档案材料的调查，并未找到当时流行看法的证据，即手法主义是一场深刻的精神危机的产物。在撰写这篇

书评之前，他又仔细研读了李格尔的《罗马晚期的工艺美术》，对"形式的历史"产生了深深的怀疑。贡布里希早期在《博多尼书评》中运用了比勒的思想方法，会对当时具体的艺术史问题进行思想操练，阅读此文，似乎可以归纳出以下几个要点：艺术的研究应以知觉心理学为出发点，将这种艺术语言（风格）放到特定的上下文中进行考察，以确定它的形式意义；形式总是随功能的变化而改变，不存在抽象的、自律的"艺术形式的历史发展"，离开了艺术作品在各时代所处的社会位置（所扮演的角色），便不可能解释形式的发展；对于艺术作品的研究，可以从创作主体的意图、内容的性质以及观者（观者的本分）多个维度进行调查，对艺术的研究应立足于可验证的客观知识。在贡布里希看来，学派的传统需要借助社会学、语言学和心理学的新知来进行改造。

中国美院孔令伟教授以《"观念的拟人化"及相关问题》为题，探讨了贡布里希认为"观念的拟人化"来源于印欧语系独有的语言传统，是希腊理性主义对原始神话的"解体"和"消毒"。而在《象征的图像：贡布里希图像学文集》中译本序言中，他又对东西方的象征传统进行了比较，再次强调了"拟人化"在西方图像学研究中的重要意义。《拟人化》这篇文章暗示了西方古典传统的两面性，也点明了图像学的基本指向。"拟人"深深地植根于人类的心灵深处，唯其如此，坚硬、冷漠的世界才会变得温暖亲切，易于理解。在西方，观念的拟人化来自特殊的"语病"——"蚌病成珠"，然而正是这样一种特殊的语言习惯，培育了一个充满寓意和象征的图像世界。它在希腊语和拉丁语的世界中成长，形成了西方文化史中特殊的教化传统。"拟人"是一种修辞技巧，而"拟人化"上那些没有实指的"阴性名词"拥有了美丽的化身，这些词汇表达了我们心中的欲念、情绪，所有的悲伤、欢乐、迷惘、渴望、畏惧、嗔怒、嫉妒、痴狂、爱恋都在这个世界汇聚一堂。中国美院杨振宇教授谈到，贡布里希在《艺术与错觉》《秩序感》等一系列著作和系列文艺复兴研究中，不断探讨知觉、再现和现实的相关问题。在这些讨论中，贡布里希深深意识到现代心理学研究的成就对于艺术史研究推进

的巨大作用，他对于艺术作品、漫画、当代广告、影像等方面的研究，早已超越了传统意义上艺术史学科的专业领域，从而进入了一个更为开放的学术视野。在《艺术与错觉》中，贡布里希详细阐述视觉空间的多义性、观者的本分等内容，以此重建图像观看的丰富性。他从来没有把透视问题简单地等同于一种机械的技术与辅助手段。和欧文·潘诺夫斯基一样，贡布里希将文艺复兴以来逐渐建立起来的透视观念视为一种特定阶段的知觉方式。透视的发生与发展，同某个时期环境的特定艺术情境相互结合形成贡布里希式的问题逻辑。他在《艺术的故事》中将从乔托、马萨乔到阿尔贝蒂、布鲁内热斯基对于透视的发明表述为对于真实的征服。中国美院人文学院副院长万木春在发言中，述及贡布里希为后世学术遗留了大量的学术智慧，今天艺术史研究所面对的诸多问题，都无法回避贡布里希所涉及的知识体系和话题。尤其谈到艺术的语言和《艺术的错觉》之间的密切关系，西方学者大卫·萨默斯、纳尔逊·古德曼和玛丽·马萨维尔亦深入地论及艺术语言题，也需要警惕用普通语言去讨论艺术语言有可能会跑题的问题。

　　文艺复兴时期无疑是科学与艺术进一步结合的伟大开端。在此时，艺术家们已经全面开始了对自然的了解和探寻。上海大学郭亮教授主要讨论了贡布里希在《阿佩莱斯的遗产》中表示其研究出发点是光学的着眼点，即他对艺术与科学关系问题的关注。贡布里希深入分析了光线与透视在文艺复兴时期的发展，尤其指出北方画家的重要：光学观察是文艺复兴时期意大利画家和手工艺人的常识，然而描绘表面质地的头几步却不是在意大利迈出的。人们都把佛罗伦萨艺术和中心透视法的发展联系在一起，并且因此而将它与使用四周的光线［ambient light］揭示形体的数学方法联系在一起。然而，光学理论的另一个方面，即光对不同外观的反应，则是由当时的阿尔卑斯山以北的画家首先探索的。正是在那儿，画家们首先掌握了描绘光泽、闪光和金光［lustre, sparkle and glitter］的技巧，这使那里的艺术家得以传达各种物质的

特性。[1]贡布里希强调：15世纪佛兰德斯的大部分艺术家都掌握了这一绝招。反光或高光对于质感印象至关重要。这种描绘质地的新方法在风景再现中成为最大的进步。北方传统总是以积累精微的细节而骄傲，总要描绘出草地上的花朵和树上的叶子，但是，只有通过新近产生的对反光和高光的注意而达到的对质地的掌握，才能使扬·凡·艾克兄弟把风景中的细节转变成一个可见世界的缩影。他们的绘画实践，不仅使人们发现了艺术家的观察力在微观世界中令人难以置信的表现，也在更加宏观的视野中建立了一种人与宇宙沟通的无限可能。

本次会议也邀请了一些非艺术史专业的学者，他们从自身的研究出发，谈到了贡布里希学术思想对相关领域研究的一些启示。例如上海师范大学的牟春女士认为对漫画艺术的探讨，在贡布里希的艺术史叙述与图像心理学研究中占有重要地位。贡布里希从漫画禁忌入手思考图像魔法问题，又从漫画艺术彰显的等效性出发反观西方自然主义的再现性图像，从而向我们揭示了一个图像心理学的真理，即一切图像制作（包括再现性图像的制作）所追求的都不是相似性而是等效性，图像制作者意在通过不断实验摸索获得开启感官之锁的钥匙。由于漫画创制甚至任何图像都不是对现成之物的寻求，因此所有绘画作品主要是艺术家的创造发明。如果把贡布里希的艺术史叙述看作一个立体的水晶，那么从漫画问题勾连这些历史的阶段就构成了这个水晶体的一个侧面，也许是一个新奇有趣的侧面和一个呈现独特景观的侧面。从漫画禁忌谈论图像魔法，让我们理解艺术观念在希腊的兴起，进而链接起了文艺复兴之前的西方艺术史进程。来自山东大学的穆宝清关注国外学界对贡布里希研究的状况，他认为：国外学者发表的专题论文和书评多，而专著较少。西方学者从不同的视角研究贡布里希的艺术史观和艺术研究的方法，不断拓宽其研究领域。同时，大卫·卡里尔、阿瑟·丹托提出贡布里希"过时论"，新一代的学者以其新的艺术史观、艺术理念，不断质疑和批判贡布里

1 E.H. 贡布里希：《贡布里希文集——阿佩莱斯的遗产》，范景中等译，广西美术出版社，2018，第 28 页。

希著作中的欧洲中心主义、精英文化意识、种族主义、父权思想等倾向，以及艺术史书写中自身所表露出的黑格尔式的思维方式和观点等诸多方面。而伍德菲尔德等学者始终赞扬贡布里希丰富的学术思想，反驳埃尔金斯等学者对贡布里希的质疑和批判。国外学者围绕贡布里希的争辩，可以让国内学者反思当代艺术领域中传统价值观与新理念的碰撞，并从中发现贡布里希研究领域的最新动态，倾听不同的学术声音也是有益的。

　　华东师范大学教师张平做了维也纳美术史学派与贡布里希的讨论。维也纳美术史学派是20世纪西方美术史上具有重要意义的学术群体。受当时维也纳智识气候的影响，该学派的学者在研究上体现出了相似的特征，即重视实证主义。贡布里希也自视为维也纳美术史学派的传人。在他探索的领域内，美术史家们用一种开放的、不带神话色彩的眼光观察各种艺术。他的这种视野既可以说是施洛塞尔式的，也可以说是瓦尔堡式的。他在《艺术与错觉》中讨论了再现性艺术能够拥有一部历史的原因，这就切入了施洛塞尔在风格史和语言史中难以深入的地方。上海师范大学青年教师张茜在发言中，以波提切利的作品为例，说明贡布里希提醒我们绘画的确再现了可见世界，也通过特定题材传达了象征意义，但最关键的是艺术家有意或无意的构筑，对作品进行图像学解释最好基于其创作的年代，而不是学者所处的时代。她还谈到贡布里希对年轻学生所给予的精神助益：求学路上每每"雪中送炭"的贡布里希先生，他渊深的智识与精雅的品位让许多原本"枯萎"的史实复苏绽放。中国美院图书馆教师陈斌介绍了贡布里希的私人图书馆在中国美术学院的收藏情况，无论其数量或质量，在业内都极负盛名。特别是艺术、艺术史方面和心理学、哲学方面的书籍。2008年"贡布里希纪念图书室"正式揭牌后，对5000余册图书逐一进行了编目，采用中国图书分类法编排。通过近两年有计划、分步骤的实施，运用图书馆学知识信息组织方法并利用现代化科技手段，对贡氏藏书进行了全面系统的整理与保存，完整建立了贡布里希藏书研究数字图书馆，包括古旧版书的整理与保存；贡布里希藏书数据库；贡布里希著作专题数据库；贡布里希的书信、手札数据库。为进一步

拓展贡布里希纪念图书室，以便收纳新增的美国学者高居翰的藏书，2015年9月移至三楼新室，更名为贡布里希—高居翰图书室。

广西美术出版社总编辑冯波女士，作为贡布里希著作的策划者和出品人最后进行了总结：2008年以来，自《艺术的故事》开始，广西美术出版社与以范景中老师、杨思梁老师为核心的中国美术学院艺术人文学院的学术团队展开深度合作，从2012年出版"贡布里希文集"的第一本著作《艺术与错觉》至今，已出版了十部"贡布里希文集"。文集对这位百科全书式的学者的著作进行了翻译，完整地将这位美术史大师的学术风貌呈现给中国读者，滋养了一代又一代学人，对中国的美术史研究产生了深远的影响。今年恰逢广西美术出版社版《艺术的故事》出版十周年，中国美术学院协同广西美术出版社，围绕贡布里希展开系统研讨，并同期举办"贡布里希研究论坛暨文献展"。一批从未走出中国美术学院图书馆的珍贵文献资料得以第一次向公众展示。未来，还将陆续推出贡布里希的七部著作。就像伦敦皇家艺术学院文化史教授克里斯托弗·弗瑞林说过的那样，"在过去的45年中，不论是艺术家、学生还是学者，越来越多的人被贡布里希的《艺术的故事》引入艺术的世界，其影响力超过其他任何图书。"在中国也是如此。今后还将陆续出版"贡布里希研究文丛"十种。

为期两天的研讨会吸引了众多听众，与学者们热烈和持久地共同讨论和分享了贡布里希学术的历史与研究前景，限于篇幅仅摘录如上。对贡布里希学术思想的回顾再一次证实了人文主义、科学和历史学与艺术史之间紧密的内在联系，这对今天的艺术史学习与研究具有深入的启发意义，在如何对待历史传统和学术视野的问题上，贡布里希作为一代学者无疑提供了一个极佳的范例：学术素养的培育并非一蹴而就，也需要广泛涉猎其他学科，一部真正的艺术史不可能停留在对一部作品、一种思潮或一个时期的描述，它必须认识到现象之间的直接联系，并且辨别出各种汇聚的例证，艺术史的发展和表现成为学者们展现智慧的园地。

瓦尔堡研究院前院长查尔斯·霍普对贡布里希的睿智与谦逊曾做过如

下的评价："与许多美术史家不同，贡布里希并不宣称他对往昔艺术品的反应具有任何特别的权威性。相反，他承认，理解它们最初的观众对这些作品会做出的反应，是一种合理的历史挑战，他对这一问题的研究做出的贡献——这个问题在他生涯的后期越来越占据他的心灵，很可能具有持久的重要性。"[1] 本次贡布里希研究论坛取得了圆满的成功，在总结以往的学术历程基础上，对艺术史学科在国内学界的不断发展寄予了期望。在今天，当面对日趋多元的艺术史研究方法、跨学科与跨专业的研究思路和打破研究界限的不断尝试时，对不同历史形状精义的还原与追溯无疑既是起点，也是目标之一。同时，也再一次提醒我们，在学术研究之路与过去伟大传统之间那种无法割裂的联系。在《艺术的故事》第十五版前言中，贡布里希曾说："悲观主义者有时告诉我们，在这个电视时代，人们已经没有读书习惯，特别是学生，他们总是耐不下心来通读全书，从中得到乐趣。我跟其他作者一样，非常希望悲观主义者说错了。"[2] 然而在三十年后，当电视时代演变为微信时代后，人们的阅读习惯则更加不容乐观，碎片化和浅尝辄止式的知识获取、缺乏知识系统性和视野的狭窄显然是学术研究无法逾越的瓶颈。回首过去，并不需要多么遥远，即可看到英国学者贡布里希之学术思想所能给予后学的财富无疑是丰厚殷实的。这一切，就如他所诉说的那样："学者即是记忆的守护者。"而"记忆"也正是历史埋没之后，人类所仅剩的精神与情感归属。

1　　保罗·泰勒:《贡布里希遗产论铨》,范景中、杨思梁主编,李本正译,广西师范大学出版社,2020。

2　　E.H. 贡布里希:《艺术的故事》,范景中译,杨成凯校,广西美术出版社,2014,第 22 页。

瓦尔堡研究院琐记

—

李涵之

［中国美术学院］

　　瓦尔堡研究院一楼的演说厅角落有一架三角钢琴，它属于钢琴家艾尔丝·贡布里希夫人，被借给了研究院，常年摆放在那儿，以纪念她的丈夫恩斯特·贡布里希。平日里，它并不用作演奏，只有圣诞晚会和夏季晚会时，琴盖才会被打开。有幸弹过它的朋友说，其琴键是特制的，各调所对应的键与普通钢琴不同，她练习了许多次，方才习惯。

　　作为瓦尔堡研究院在任十多年的院长，贡布里希留在那里的痕迹远非只此一琴。他的学术风格被继承了下来，其论著也被不断讨论。现今，研究院的研究方向主要集中在文艺复兴时期，横跨诸多学科，不仅包含艺术史、文学、哲学、宗教学、心理学、科学史等常见方向，而且涉及巫术、占星术、炼金术等"偏门冷科"。研究院成员中，不仅有研究图像学、社会学等的艺术史家，而且有研究文艺复兴时期的气象环境、版本学、音乐史及阿拉伯语与拉丁语翻译的专家。此外，这里还设有许多专门项目，如心理学和神经学试验，以测试人们对不同类型艺术的反应。2009年，研究院组织举办了纪念贡布里希学术研讨会。2014年，《贡布里希遗产论铨：瓦尔堡研究院庆祝恩斯特·贡布里希爵士百年诞辰论文集》由研究院出版，李本正翻译、范景中先生校译的中文本也将由广西师范大学出版社出版发行。文集中收录的论文，不仅从艺术史的角度出发，而且从更广阔的历史、哲学乃至科学的角度出发，包含了对贡布里希观点的许多批判性思考。这种跨学科研究的思路正是研究院如今仍在坚持的。

　　在瓦尔堡研究院的日常生活中，贡布里希的影子同样随处可见。当年熟识他的人，有的还在研究院工作，有的尽管退休了，但仍常驻图书馆内。今

时今日，不少闲谈间，"贡布里希曾如是说"之类的对话仍时常可闻。尤其是每周三中午，研究院供应热食，多数成员会来到位于地下室的公共休息室聚餐。每天下午四点则是这里的下午茶时间，不少研究员及前来查阅资料的学者也常相聚于此，就着茶水或咖啡聊天。贡布里希和他的研究是这些热火朝天的对话里的常见主题，而在小楼各层的小厨房里，类似的交流也时常可闻。这座小楼并不高，位于伦敦大学旗下各院校集中地的边缘，两侧邻街，坐对一座教堂、两处公园。街都窄，车也稀，高大的树木绿意盎然地从公园里挤出来，挤满了小楼的许多窗。从楼里向外望，望不到什么现代都市景观，唯有那些属于现代都市的喧嚣不时夹在风中，从窗缝里吹进来。自打研究院迁址于此，楼内装潢翻新不大，身处其中，仍偶有时空倒错之感。

小楼内的区域分两半，半边是图书馆，半边是教学和办公区域，由每层楼走廊尽头的门隔开，但透过门上的一块块玻璃，它们仿佛仍连成一个整体。图书馆是研究院最重要的组成部分，内里同样留有大量贡布里希的印迹。他的著作，馆中尽收，且版本众多，其中就包括由范景中先生主持翻译的中译本，主要陈列在图书馆二层。连带地下室，图书馆共六层，藏有文艺复兴时期各领域的大量文献资料，贡布里希常常使用的跨学科研究方法在这里得以彰显。地下室里摆放的主要是期刊，兼有古典及当代艺术相关书籍。一楼为阅览室，陈列着大量多语种字典和珍稀图书，研究院成员的著作、院刊及历届学生论文也存放于此。二楼主要摆的是艺术史相关书籍，不仅包括研究专著、画册图录，还包括许多文艺复兴时期的艺术文献，其中既有近现代编辑出版的，更有不少珍贵的15、16世纪原版书，可供随意取用。三楼的书多关乎文学，同样涵盖了各个版本的原典和大量研究论著，四楼则多为哲学宗教相关著作。顶层所藏书籍主要讨论历史与社会，也包括诸多魔法和科学史相关书刊。瓦尔堡图书馆有独特的分类逻辑，依照这一逻辑，各层同样藏有发表或收录在各处的论文。这些论文被复印下来，单独装订，摆放在各个相应的区域。研究伊始，若能踏入研究主题相对应的区域，搜索其中书刊，往往极有助益。若要查阅书刊，则需取一张卡片，填写该书的信息、借

阅人姓氏及阅览该书时所在的楼层，并将卡片插入该书所在的位置，以便馆员在有需要时查找。这些卡片多位于图书馆的窗前或书架边，取用十分方便。在小楼里有办公室的研究员可将所需书刊带回办公室细读，硕博生可将它们带回各自的教室，其他阅览者则多在各楼层均设的小桌上阅读。一般情况下，馆藏的所有书籍均不能带离小楼，但研究院成员每晚可借走最多4本书，第二日再返还。若不想或无法借走未读完的书，阅览者可将最多12本书刊暂存。研究员把它们留在办公室里，硕博生把它们留在各自的教室里，其他阅览者则将它们带至一楼阅览室，存放在"暂存架"上，待第二日开馆再继续阅读。

小楼二层的图像学资料库是研究院的又一处宝藏。资料库与图书馆相似又不同，内里排放着许多铁皮柜，柜子的各个抽屉里分门别类地摆着一只只文件夹，收纳了大量按图像学主题归类的艺术作品图像。这些图像多数是翻拍的照片，贴在统一的卡片上，也有的是从各地收集来的明信片。卡片背面均标注着图像信息，或由资料库的研究员手写，或直接打印出来，内容不仅包括作品的作者、年份和位置，而且有时还包括研究员的简单笔记及与该作品有关的参考文献。这些图像资料就像一张网，以一个个图像学主题为节点，把古典时期到近现代的大量艺术作品拢入其内。每次有人准备着手一项新研究，乃至准备选题时，若能在图像学资料库里搜索一番，将有很大助益。

瓦尔堡研究院的学术氛围极浓厚，活动频繁，且从不局限于研究院内部。每周一的下午茶时间，一楼的小教室内均会开展一次学术讨论，主讲者多为来自世界各地的访问学者，他们展示交流自己的研究成果。每周三下午，更大型的学术研讨会则在演说厅里举办，由院内成员或博士生介绍自己正在进行的研究项目，并组织讨论，讲者可以从中收获不少启发。此外，研究院还定期举办读书会。我在那里学习的一年中，每周一晚上，一位意大利学者主持研读但丁的《神曲》，每周二晚讨论的，则是新柏拉图主义著作，除此之外，还有秘教传统与神秘学思想、阿拉伯哲学、古希腊语等主题的读书会定期举办。它们均向社会开放，每次都有各院校的学者参与，学术

气氛十分活跃。类似的活动还有研究院面向社会开办的短期课程，如每年九月开设的文艺复兴拉丁语课程。课程为期两周，基本覆盖所有的语法知识，同时训练参与者阅读文艺复兴时期拉丁文原典的能力。我学习时，负责授课的是一位研究文艺复兴哲学和医药史的意大利学者。除讲授基本语法外，他多通过文艺复兴时期的徽志让我们练习阅读。令人十分遗憾的是，他在教完2017年秋的短期课程后便离开了研究院，返回意大利，之后只是偶尔到访。

　　瓦尔堡研究院开设的两个硕士课程与其学术背景密不可分。它们均主要关注文艺复兴时期，其一偏向文化史，每年只招收四五人，其二则偏向艺术史，班内也仅有十人左右。在第一学期的课程中，"从图像到行动"算是一门艺术史入门课，以图像学为中心，通过一个个主题，如基督教作品、异教神话作品、寓言画、肖像画、风景画，以及与文学作品紧密相连的作品等，辅以社会学等相关研究，展示文艺复兴时期的艺术风貌。"国家画廊中的艺术管理"则是研究院与国家画廊合办的，授课地点就在国家画廊内，不仅教授博物馆的基本管理和展览图录的编写，还介绍作品的检测、修复等细节，它与另一门"文献技巧"课程紧密相连。后者以国家画廊的档案馆为例，教授查找文献、搜索档案的技巧，以及其他研究过程中可能遇到的重要问题。第二学期的课程均为选修，我参与的"欧洲15到19世纪的艺术意图"关注文艺复兴时期及往后的艺术文献，以一个个重要观念串起对这些文献的介绍，并辅以具体的艺术作品展开分析；"15世纪意大利壁画和视觉文化创造"则关注15世纪的意大利壁画，探讨它们的图像学主题和社会学功用，兼顾现今对这些壁画的维护和展览。与此同时，研究院在第一、第二学期持续开设语言课程。研究院十分重视对语言的掌握，不仅为阅读原典，也为及时了解各国的最新研究。这些课程主要包括拉丁语、意大利语和法语，依据各人水平分班教学，主要锻炼阅读和翻译能力。此外，研究院也开设古文字学课程，有意大利古文和英国古文方向供选，主要讲授的是各时期的书写风格，以便分析研究各类古代文献原本。第三学期不设课，主要任务只有毕业论文的选题和撰写。这些课程能在较短时间内提高学生的学术能力。在这一年多

的学习中，我受益匪浅。

　　在我离英前数日，瓦尔堡研究院的公共休息室里举办了一场"辞旧迎新"的派对，研究院的多数成员，以及将毕业、刚入学或仍在读的硕博生们，均有到场。会上，我有幸结识了一位正在研究贡布里希的访问学者。挤挤挨挨的人群里，就着嘈杂的人声和馥郁的酒气，我们扯着嗓子，简短地交流着各自的研究项目。旧人新人来复去，贡布里希的影子想必会一直笼在那座小楼里，并一直激发各地学者的灵感与热情。

与中国的缘分

——英国美术史学者贡布里希藏书栖于杭州西湖之滨 [1]

——

陈 斌

[中国美术学院]

拙文是记，先征其义有二：一者，孔子大义曰，修德以来远人；二者，全球化的21世纪文化的交融。

一、贡布里希藏书落户中国美术学院图书馆之原委

贡布里希教授是著名的西方艺术史和文化史大师 [2]，于2001年在伦敦去世。2007年12月21日，依照贡布里希的遗愿，其藏书五千余册被捐赠给了中国美术学院，我校在图书馆专门设立了"贡布里希纪念图书室"。2008年4月18日，中国美术学院成立八十周年庆典之际，"贡布里希纪念图书室"

1　本文初稿刊在《浙江高校图书馆工作》2011 年第 3 期（与牛筱桔馆长合作，题为《恩斯特·贡布里希的藏书研究》），后汰芜去杂，存自撰的内容主体，以《艺术史学者贡布里希情归中国》为题，刊发于《湖上》杂志2015 年冬季刊。

2　贡布里希教授 [Ernst Hans Josef Gombrich] 1909 年 3 月 30 日生于奥地利维也纳，后移居英国并加入英国籍。早年受教于维也纳大学，并获得博士学位。1939—1945 年供职于英国广播公司侦听部。1936 年和伊尔莎·海勒 [Ilse Heller] 结婚。1936—1976 年在伦敦大学的瓦尔堡研究院任职：1936—1939 年任助理研究员 [Research Assistant]，1939—1949 年任高级研究员 [Senior Research Fellow]，1949—1954 年任讲师 [Lecturer]，1954—1956 年任高级讲师 [Reader]，1956—1959 年任一般教授 [Senior Lecturer]，1959—1976 年任古典传统史教授 [Professor of the History of Classical Tradition]，并任院长直到退休。另外还在下述大学或机构兼职：1956—1959 年伦敦大学学院 [University College] 德宁-劳伦斯艺术史讲座教授 [Durning-Lawrence Professor of the History of Art]，1950—1953 年牛津大学斯莱德美术讲座教授 [Slade Professor of Fine Art]，1961—1963 年剑桥大学斯莱德美术讲座教授，1967—1968 年伦敦皇家艺术学院勒莎拜讲座教授 [Lethaby Professor]，1967—1968 年马萨诸塞州坎布里奇市哈佛大学客座教授 [Visiting Professor]，1970—1977 年纽约州伊萨卡城科内尔大学安德鲁·怀特讲座特约教授 [Andrew White Professor at Large]，1974—1979 年伦敦不列颠博物馆理事。他曾荣获史密斯文学奖、奥地利科学与艺术十字勋章、黑格尔大奖、法兰西学院勋章，并获得牛津、剑桥、哈佛、伦敦等大学的名誉博士学位，1972 年受封勋爵。他有许多世界闻名的著作，其中被称为西方美术史圣经的《艺术的故事》[The Story of Art] 从 1950 年出版以来，已被译成了至少 30 种语言，单就英文本计算，印刷已有 70 次，数量在 600 万册以上。

正式隆重揭牌，"为西湖之畔增添了一位学术宗师的思想空间"。

贡布里希的私人图书馆，无论藏书数量或质量，在业内都极负盛名，特别是艺术、艺术史方面和心理学、哲学方面的书籍。至于他的私人藏书落户中国的缘起，要回溯到1994年9月。当时美术史学者杨思梁和中国美术学院教授范景中去贡布里希家做客，看到这栋三层楼的屋子里，四壁皆书，甚为羡慕。贡布里希夫人（当时她已有腿疾，行动极为不便）却抱怨说，他们家找不到女佣，因为没人愿意清扫这么多书柜。贡布里希也不无感慨地说，他死后不知道可怜的儿子如何处理这些书（他们的独生子理查德是牛津大学梵文和巴利文教授）。范景中（时任中国美院图书馆馆长）不失时机地说，希望它们落户中国。贡布里希欣然同意，只是说，事先有约，其中有部分要捐给瓦尔堡研究院。

贡布里希于2001年11月3日去世后，杨思梁把范景中写的哀悼文章发给他的儿子和孙女，顺便提及书的事。其家人却不能把书立即捐出，因为他们不愿意破坏贡布里希夫人熟悉的生活环境。确实，那栋三层楼的屋子，除了书和一架大钢琴，几乎没有别的东西。如果把书搬空，显然会让老太太处于一个陌生的环境。

2007年4月26日，杨思梁收到贡布里希孙女莱奥妮［Leonie］的电子邮件（她是贡布里希遗产的执行人），说她奶奶已经于2006年12月21日去世。按照爷爷的遗愿，她准备把书捐给中国，不知道我们如何安排。她并没有指定捐给中国的哪个单位，只有两点要求：1. 望所有书集中存放专室，不要分散；2. 从英国运书的费用由接收单位支付。杨思梁立即将此信息告诉了范景中，范景中便和中国美院院长许江联系了。许江院长同意接收贡布里希的赠品，也愿意支付运费。他们还希望贡布里希家属能捐出几件贡布里希的遗物，最好是贡布里希用过的办公桌和座椅，以供陈列。

5月2日，莱奥妮来信，说座椅可以给，但爷爷的办公桌要留作家庭纪念，传与子孙。作为补偿，她同意捐出一尊贡布里希铜像和他用过的打字机。

同一封信里，她特别强调，为了保留爷爷藏书的原貌，她打算把书里夹

着的散页留在原处，但要接收单位提供这些散页的复印件。这些散页有些是贡布里希的手写笔记，有些是书的评论，还有些是相关的书信，瓦尔堡研究院的贡布里希档案要保存它们的复印件。

保留这些散页无疑大大增加了捐书的学术价值，但也增加了接收的难度。莱奥妮信中还特别提到，瓦尔堡研究院只是象征性地取走几本书，因为绝大多数书他们馆里都有。也就是说，贡布里希的整座图书馆将几乎原封不动地搬到中国。

这些图书中至少有十多种语言，有些书是17、18、19世纪出版的善本，采用花体字，难以辨认（据行家说，这些书的市场价值极高）。这些书中还有少数有纪念意义的非专业书。比如，民国初年出版的王云五主编本《新学制国语教科书》（共八册），这套书见证了贡布里希少年时期学习中文的努力以及他对中国文化的神往。他在后来的写作和谈话中多次提到自己学中文的经历，他发表的第一篇论文就是关于中国古诗与德文翻译的问题。另有一本薄薄的德文小册子《Ju Kiao li》也带回来了，这是中国古典言情小说《玉娇梨》的德文译本。这本创作于17世纪的才子佳人小说是中西文化交流的实体，它在一百年前就被翻译成了德文，必定有其原因，大概是书中的故事吸引了当时的西方学者。你想，在遥远的中国，一个男人凭借自己的诗才就能获得美女的芳心和荣华富贵，这能不勾起西方学者的羡慕和遐想？

杨思梁先生说："学术本无中西之分。王国维说过，'一学既兴，他学自从之，此由学问之事本无中西，彼鳃鳃焉虑二者之不能并立者，真不知世间有学问事者矣。'学术的交流，有利于文明的进步。不过，社会对文明的认识和接受程度，因时因地而异。贡布里希图书馆进入中国的遭遇，多少反映了当代社会对西方文明的认识和接受程度。但是以历史的眼光看，外来文明进入中国，这还算是比较顺利的一次。"[3]

3　　参考杨思梁《贡布里希图书馆搬迁记》，豆瓣小组 http://www.douban.com/group/topic/7978902/. 杨思梁，毕业于美国堪萨斯州大学艺术史专业，分别取得硕士学位和博士学位。赴美之前生活在杭州，曾经在浙江美院《新美术》杂志做编辑，并任教于浙江大学英语系。

2008年"贡布里希纪念图书室"正式揭牌后，对五千余册图书逐一进行了编目，采用中国图书分类法编排。2009年12月，中国美术学院图书馆申报的"恩斯特·贡布里希的藏书研究"课题由浙江省教育厅批准立项。通过近两年有计划、分步骤地实施，运用图书馆学知识信息组织方法，并利用现代化科技手段，对贡布里希藏书进行了全面系统的整理与保存，完整建立了贡布里希藏书研究数字图书馆，包括古旧版书的整理与保存，贡布里希藏书数据库，贡布里希著作专题数据库，贡布里希的书信、手札数据库。

贡布里希藏书落户中国美术学院，按院长许江的话说："对于学界来说，这一事件不仅是美术学院的荣耀，也是整个人文学科的光荣。"英国伦敦大学斯莱德学院院长约翰·艾肯说："以后人们研究贡布里希，恐怕要到中国来了。"杭州成为贡布里希研究的重镇。

2013年6月，为进一步拓展贡布里希纪念图书室，以便收纳新增的美国学者高居翰的藏书，原在图书馆六楼的贡布里希藏书暂时打包贮存，至2015年9月移至三楼新室，更名为贡布里希—高居翰图书室。

二、藏书所示贡布里希博大精深精神世界之管窥

（一）精通古代艺术和博闻强识的语言天赋

贡布里希藏书中，艺术类的著述占了一半以上，涵盖了西方各个历史时期的艺术史。其中有艺术通史类著作，如恩斯特·维肯哈根［Ernst Wickenhagen］著《艺术简史：建筑艺术，雕塑，绘画，音乐》［*Kurzgefakte Geschichte der Kunst der Baukunst, Bildnerei, Malerei, Musik*］；也有断代史著作，如米兰埃莱克塔出版社［Electa］出版的二卷本《十三至十四世纪的意大利绘画》［*La Pittura in Italia: il Duecento e il Trecento*］，普罗斯佩·梅里美［Prosper Mérimée］所著《中世纪艺术史》［*Études sur les arts du moyen age*］；有精美的画册，如费顿出版社［Phaidon］出版的三卷本《提香》［*Titian*］；也有精彩的个案著述，如格奥尔格·布兰特斯［Georg Brandes］著《米开朗琪罗·博纳罗蒂》［*Michelangelo Buonarroti*］。

在其藏书中，有一本彼尔·乔治·博尔博内和弗朗西斯科·曼德拉齐

[Pier Giorgio Borbone, Francesco Mandracci] 所著的《奥塞岛上的古叙利亚文的语法搭配》[Concordanze del Testo Siriaco di Osea], 可见贡布里希语言文字学识之广博。其他语言类书籍有《雨果的荷兰短语手册》[Hugo's Dutch Phrase Book],《捷克语词典手册》[Vseobechý Slovník prírucný: Jazyka ceského i nemeckého], 等等。

贡布里希对漫画艺术亦十分关注。据范景中《艺术史学家贡布里希传略》[4] 一文中所言:

> 1933年, 贡布里希交了博士论文, 结束了艺术史学习。当时维也纳经济萧条, 他找不到工作。就在这时, 他的朋友和师兄克里斯[Ernst Kris] 请他当助手, 和他一齐研究漫画, 探讨无意识幻象和图画玩笑之间的关系……他们合作的成果《漫画》[Caricature] 于1940年出版。另一部著作《漫画史》则因大战而未能付梓。

因此, 在贡布里希藏书中关于漫画的书籍亦见有不少, 如菲利普·罗伯兹 - 琼斯[Philippe Roberts-Jones] 编著的《从杜米埃到劳特累克: 1860—1890法国的讽刺漫画》[De Daumier a Lautrec: Essai sur l'histoire de la caricature française entre 1860 et 1890], 在欧洲被誉为图片故事的创始人的瑞士人 R. 托普费尔 [R. Töpffer] 的《新日内瓦人》[Nouvelles Genevoises], 斯万德·巴恩森 [Svend Bahnsen] 编著的《1939—1943 四年的世界政治漫画》[Fyra års världspolitik i karikatyrer 1939-1943: Berättad i tusch av världens främsta tecknare], 等等。

（二）对东方的情缘

据贡布里希《艺术的故事》中译本前言自述:"……因为从学生时代我就赞赏中国的艺术和文明。那时, 我甚至试图学会汉语, 可是很快发现, 一个欧洲人想掌握中国书法的奥秘和识别在中国画上见到的草书题跋, 需要多

4　　参阅《新美术》1988 年第 4 期, 第 66—72 页。

年的工夫。我灰心丧气，打消了这种念头，对中国艺术传统的浓厚兴趣却依然未减。"⁵ 贡布里希藏书中就有一套民国十七年（1928 年）出版的《小学校初级用新学制国语教科书》，可作为他当年学习汉语的历史见证。此外，他的藏书中还有不少关于中国的书籍，例如汉斯·鲁德斯贝格 [Hans Rudelsberger] 精选并翻译的《古代中国的爱情喜剧》[Altchinesische Liebes Komödien]，《桃花源记及其他中国传说》[The Peach Blossom Forest and Other Chinese Legends]，浙江人民出版社出版的《西湖旧踪》，沃夫拉姆·埃伯哈特 [Wolfram Eberhard] 的《关于中国人的思想和感觉》[Über das Denken und Fühlen der Chinesen]，罗杰·格佩尔 [Roger Goepper] 所著的《中国绘画：晚期传统》[Chinese Painting: the Later Tradition]，迈克尔·苏立文 [Michael Sullivan] 所著的《中国艺术：近期的发现》[Chinese Art: Recent Discoveries]、《20 世纪的中国艺术》[Chinese Art in the Twentieth Century] 以及《永恒的象征：中国山水画艺术》[Symbols of Eternity: the Art of Landscape Painting in China]，文物出版社出版的《故宫博物院藏清代宫廷绘画》，东方的智慧丛书中劳伦斯·宾扬 [Laurence Binyon] 所著的《龙腾：中国和日本艺术理论与实践研究》[The Flight of the Dragon]，等等。

（三）深厚的艺术理论和人文修养以及广博的学识

贡布里希藏书中有大量艺术理论和文史哲方面的书籍，见证了他深厚的艺术理论和人文修养以及广博的学识。

贡布里希藏书中还有卡尔·波普尔 [Karl R. Popper] 的不少著述。例如《历史决定论的贫困》[Miseria dello storicismo]，《科学与哲学》[Scienza e Filosofia]，《这个世纪的教训：附关于自由和民主国家的两篇谈话》[The Lesson of This Century: with two talks on freedom and the democratic state]，《开放的社会及其敌人》[Die offene Gesellschart und ihre Feinde]，《出发点：我的智力发展》[Ausgangspunkte: Meine intellektuelle Entwicklung]，《倾向的世界》[A World of Propensities]，《现实主

5　贡布里希：《艺术的故事》，范景中译，杨成凯校，广西美术出版社，2008。

义和科学的目的》[*Realism and the Aim of Science*]，《开放的社会——开放的宇宙：弗朗茨·克罗伊茨与卡尔 R. 波普尔的谈话》[*Offene Gesellschaft- offenes Universum: Franz Kreuzer im Gespräch mit karl R.Popper*]。

　　在《美术史学家贡布里希传略》中范景中先生提道："在贡布里希的学术生活中，有两位朋友给了他持久又深远的影响，除克里斯之外，另一位就是卡尔·波普尔。在希特勒占领维也纳前夕，他和波普尔相识。当时波普尔的《研究的逻辑》[*Logik der Forschung*]（1933 年）刚出版不久。无疑，波普尔是一位头脑最清晰、最富有智慧的哲学家。从波普尔那里他学到了许多关于哲学家和知觉心理学方面的知识。另一方面，他也以其惊人的艺术史学识丰富了波普尔哲学。几十年来，他们一直交往甚笃。波普尔的最新著作《开放的宇宙》[*The Open Universe*] 扉页上赫然醒目的一行题词就是：献给贡布里希。"

　　对于音乐，贡布里希亦深受家学熏陶。他的母亲是位钢琴家，姐姐也成了一位小提琴家。他的妻子亦是一个钢琴家。在他的藏书中也有几本关于音乐的书籍。音乐对贡布里希的影响超过了其他任何一种艺术形式。后来他曾说过："我妻子也是位钢琴家，所以我没有音乐就不能生活。当人们提到艺术特质和美学时，我总想到音乐。我从音乐中懂得了艺术杰作的影响力和传统的重要性，这对我有着巨大的影响。我认为'它为什么这么美'是个无法回答的问题。如果你听到一首美妙的音乐并想知道它为什么那么美妙，我认为答案并不容易找。不过，我对艺术特质的兴趣使我养成了听无名作曲家音乐的习惯，比如冯·迪特斯多夫[Karl Ditters von Dittersdorf] 和约翰·内波穆克·胡梅尔[Johan Nepomuk Hummel] 等人的音乐。开始我觉得他们的作品很迷人、很可爱，可是慢慢地我觉得还缺点什么，这是个很有趣的过程。他们的音乐中没有惊讶，空洞琐碎。莫扎特假如要写，一定会写得比这好，伟大音乐家和伟大艺术家的强烈创造力使他们与众不同。如果你问我从音乐中学到了什么，我认为我学到的是，人们得逐渐学习才能对大师们产生巨大的崇敬。我碰巧特别喜欢海顿[Franz Joseph Hayden]。如果你对音乐感兴

趣，你就会逐渐欣赏海顿这类大师的丰富性和巨大的创造力，他们有一种令人难以置信的能力，通过几个乐句竟然能把一个听起来没什么希望的主题或主旋律发展成令人惊叹的乐曲。"[6]

在贡布里希藏书中亦有不少有关音乐的书籍，如：克劳迪奥·加利科 [Claudio Gallico] 撰写的意大利音乐家吉洛拉莫·弗雷斯科巴尔蒂 [1583—1643] 的传记《吉洛拉莫·弗雷斯科巴尔蒂：爱情，情节，变化》[*Girolamo Frescobaldi: L'affetto, l'ordito, le metamorfosi*]，意大利音乐家弗路西奥·布索尼 [Ferruccio Busoni, 1866—1924] 撰写的《声音艺术的一种新的美学构思》[*Entwurf einer neuen ästhetik der tonkunst*]、《关于约瑟夫·海顿的传记记录》[*Biographische Notizen über Joseph Haydn*]、《莫扎特书信》[*Briefe Mozarts*]。

（四）世界的视野

贡布里希藏书中，除西方艺术史的著述之外，还有一些关于世界其他地方的艺术、人文方面的书籍。例如布宜诺斯艾利斯曼里克·扎戈出版社、都灵斯蒂杰出版社 [Manrique Zago ediciones, Stige editore] 联合出版的介绍阿根廷雕塑的《布宜诺斯艾利斯和它的雕塑》[*Buenos Aires y sus esculturas*]；R. 埃廷豪森 [R. Ettinghausen] 编著的《伯纳德·贝伦森艺术收藏中的波斯细密画》[*Miniatures Persanes de la Collection Bernard Berenson*]；伏尔克马·冈茨霍尼 [Volkmar Gantzhorn] 所著的《基督教的东方地毯》[*Der christlich orientalische Teppich*]；卡尔·威特 [Karl With] 编的《日本的佛教雕塑》[*Buddhistische Plastik in Japan*]；1885 年出版的鲜斋永濯画日本民间传说《舌切雀》[*Shitakiri Suzume*]；威廉·科恩 [William Cohn] 的《东亚的肖像绘画》[*Ostasiatische porträtmalerei*]；贾恩卡洛·斯科迪蒂 [Giancarlo M.G. Scoditti] 所著的《岛的记忆》[*La memoria dell'isola*]，讲述巴布亚新几内亚的特罗布雷恩德岛 [Trobriand] 居民的社会生活和习俗；特雷莎·德尔·孔德 [Teresa del Conde] 著的《弗里达·卡洛（墨西哥画家）：画家与神话》[*Frida Kahlo: La pintora y el mito*]；

6　　Sir Ernst Gombrich: An Autobiographical Sketch and Discussion, in *Rutgers Art Review*, Ⅷ, 1987, pp. 136-137.

土耳其漫画家坦·奥罗尔［Tan Oral］的《窗户》［Pencereler］；奥托·库尔兹［O. Kurz］著的《贝格拉姆与西方的希腊—罗马》［Begram et l'occident Gréco-Romain］，贝格拉姆是阿富汗古城，其考古发现揭示了阿富汗在丝绸之路贸易网中的角色。

（五）对现当代艺术的关注

贡布里希藏书中，关于现当代艺术的书籍亦见不少。例如：朱利奥·卡洛·阿尔甘［Giulio Carlo Argan］编著的《现代艺术》［L'arte Moderna］；意大利画家弗朗西斯科·阿尔杜伊尼的作品集［Francesco Arduini: opere 1989/90］；意大利艺术家乔治·莫兰迪［1890—1964］的蚀刻版画作品集［Giorgio Morandi Radierungen 1913—1956］；安德烈·布列东［André Breton］所著《超现实主义宣言》［Les manifestes du surréalisme］；意大利艺术家图利奥·佩里科利的作品集《大地》［Tullio Pericoli: Terre］；《奥斯卡·考考施卡：关于特洛伊传奇故事集的图片》［Oskar Kokoschka: Bilder zum trojanischen Sagenkreis］；奥斯卡·考考施卡的《温泉关战役：三联画》［Thermopylae: Ein Triptychon］；《奥斯卡·考考施卡：信件》四卷本［Oskar Kokoschka: Briefe］；美国抽象表现主义的重要人物巴纳特·纽曼的访谈［Barnett Newman: Schriften und Interviews］；迈耶·夏皮罗［Meyer Schapiro］所著的《毕加索艺术的统一》［The unity of Picasso's art］，本书呈现了著名美术史家迈耶·夏皮罗关于毕加索的最好著述，包括三篇论文：《毕加索艺术的统一》《爱因斯坦和立体主义：科学和艺术》《格尔尼卡：来源，变化》。除此之外，贡布里希对摄影艺术亦有相当的兴趣。藏书中有一本法国著名摄影家亨利·卡蒂埃－布雷松［1908—2004］的肖像作品集［Tête à Tête: Portraits by Henri Cartier-Bresson］，贡布里希为此书撰写了导言。其他摄影类书籍还有：西班牙摄影家何塞·奥尔蒂斯·埃查圭的摄影作品集［José Ortiz Echagüe］，西西里摄影家恩佐·塞莱利奥的作品集［Enzo Sellerio］，以及意大利摄影家的作品集多部。

（六）其他

中国古语谓"读万卷书，行万里路"，贡布里希藏书中还有不少关于

旅行指南的书籍。较典型的有：《100条意大利旅行路线》［*100 Itinerari Italiani: scelti e illustrati da selezione dal Reader's Digest*］，卡特斯·泰莱德公司［Cartes Taride］出版的《巴黎地图》［*Plan-guide de Paris : répertoire des rues, métros, autobus*］，1929年出版的旅游指南《挪威和冰岛：以及法罗群岛和斯瓦尔巴》［*Norwegen und Island: nebst Färöern und Spitzbergen*］，1903年出版的《瑞典和挪威，以及穿越丹麦的最重要旅游路线：旅行者手册》［*Schweden und Norwegen, nebst den wichtigsten reiserouten durch Dänemark: handbuch für reisende*］，等等。

就其学术方法、理论探索以及对文化价值的捍卫而言，贡布里希将作为20世纪第一流的艺术史学家而被世人所铭记，"贡布里希纪念图书室"亦将作为专家学者了解、研究贡布里希的重要场所而发挥出巨大的作用。

贡布里希藏书：1934 年莱比锡出版的德文版《水浒传》［*Vom Liang Schan Moor*］

贡布里希藏书：1923 年维也纳出版的汉斯·鲁德斯贝格精选并翻译的《古代中国的爱情喜剧》

贡布里希藏书：1969 年费顿出版社出版的《提香》画册第一卷

左上：贡布里希藏书：1687 年出版的古罗马传记作家科尼利·内波蒂斯［Gornelii Nepotis］所著《著名指挥官传记》［*Vitae Excellentium Imperatorum*］

右上、左下：贡布里希藏书：1692 年出版的《圣母玛利亚的丈夫约瑟的一生》［*Mariae Sponsi, Josephi Vita*］

右下：贡布里希藏书：1695 年出版的罗马诗人和哲学家提图斯·卢克莱修·卡鲁斯［Titus Lucretius Carus］所著《物性论》［*De Rerum Natura*］

贡布里希生前用过的打字机

贡布里希生前用过的桌椅

贡布里希手稿（打印稿）和签名：为德雷珀·希尔［Draper Hill］著述作的书评

中国美术学院图书馆贡布里希－高居翰图书室